U0032135

如何拍攝電影

電影企畫製作實戰手冊

第三版

李祐寧 ｜ 著

開創實踐台灣電影的
另一波浪潮

　　大約是 1990 年吧！新聞局主辦首屆電影輔導金的審查會議，許多電影界、傳播界、文化界人士均出席了這場會議。我們很高興國家撥款設立電影輔導金，鼓勵國片和支持台灣電影事業的發展。當時會後，在李行導演的倡議下，李祐寧導演、萬仁導演與我等人有一個構想，希望能成立一個研究小組，編纂一本電影創作手冊，讓有心從事電影的人，由電影的前期企畫，到實際拍攝，到發行作業與映演宣傳，能夠科學的、效率的、系統的，得到通盤的瞭解，以期對台灣的電影發展有一臂推展之力。記得當年國片輔導金剛起步，大家對台灣的電影事業都充滿無限的希望，但隨著繁忙的公務，經費籌募不順和國片在市場上的快速衰弱，大家原本的雄心壯志，到後來幾乎都漸漸消失不見了，可是沒想到，多年後的今天，祐寧導演居然完成了！

　　在早期，台灣的電影文藝片和武俠片曾風光過一段時間，之後又消沉下去，直到開始了「新電影」時代，許多導演和創作者紛紛選擇了新題材，呈現出另一番嶄新的風貌。這個時期的電影不但有多部分別獲得國際大獎的肯定，在國內的票房上也有不錯的成績，不過很可惜的，好時光總是短暫，這榮景並沒有維持多久，台灣的電影開始衰退到目前的一片慘澹。其實，台灣的電影資質並不差，但是總是叫好不叫座。到底是哪一個環節出了問題？我們一時也說不清楚，而且也不是抓出問題就能夠解決，拍電影的事並沒有那麼簡單！

　　目前台灣許許多多的電影工作者紛紛轉業，拍電影只能當作興趣，不能當作事業，雖然市面上電影相關書籍仍然沒有間斷，一本一本的出現，但也幾乎多爲文藝影評或是理論概述，很少有人去談最根本的：電影美學創作所需的生產結構問題。這種現象就連在學校亦是如此。以至於現今台灣有很多電影藝術家，卻沒有足夠的專業人士。在這個台灣電影風雨飄搖的時候，祐寧導演仍一本初衷，在大家都紛紛棄影出走之際，懷抱著「唐吉訶德式」的精神，在最不可能的時代，實踐不可能的夢，出版了此套電影製作的書籍。台灣其實也就是要有像祐寧導演這樣的人，從不放棄堅守電影崗位，而且熱愛電影，電影才能繼續經營下去，迎接另一番新局面的來臨。

　　由於國內的電影環境與國外的情況不同，比起市面上普遍的翻譯書籍，這本書著眼於國內的電影現實生態，針對作品的企畫作業和劇本寫作，以及資金的籌措和創作人員的分工內容，都有詳細的說明，甚至對於一般甚少關注的拍攝使用的專門表格和攝製電影的有形無形資源，都有豐富的著墨。它不但可成爲台灣電影教育上的教學範本，對電影的製作更有實質上的助益。

　　眞是意想不到，我們當年的夢想，今天由祐寧導演實踐了，希望此書能夠成就出新生一代的電影創作者，開創並實踐台灣電影另一波美好的浪潮。我衷心的期待！

<div align="right">本文作者為中華民國視覺傳播藝術學會理事長</div>

我所知道的李祐寧

電影實務，是我沒有接觸過的領域，我不敢碰。讀李祐寧的這本書，這本關於電影實務的書，等於給我上了一課，教我很多很多。我哪有能力去評介它呢？我的淺薄體認是，它兼具入門與進階的功能，還奉送影史的趣談。既然沒有資格寫序，又無能力評介，我只好避重就輕，談談我所知道的李祐寧吧！不過這樣講也有語病：朋友們常常抱怨我忙得不給別人跟我交往的機會，甚至不給自己留點時間與空間，所以我其實並沒有真正深刻地瞭解任何人，包括李祐寧在內；另一方面，我只是自覺上以為寫人比寫書評容易，說是避重就輕，簡直在褻瀆李祐寧，他可是厚重得一點也不輕淺呢！既然不是那麼瞭解李祐寧，我又怎麼能為他畫像呢？那只好側寫啦！

黃玉珊每次有新片面世，很多人都會義務幫忙，連游惠貞那麼忙碌的人都沒有缺席。理由是，游惠貞告訴我說，因為黃玉珊對待每一個人都好。就這麼簡單的一句話，讓我深受感動，誰能忘得了黃玉珊對人那麼好呢？我不夠聰明，少有創意，只好借用游惠貞對黃玉珊的感念，移花接木、借花獻佛，來描述類似情況的李祐寧。李祐寧一直把我當朋友，一直把大家當朋友，我卻三番兩次錯過跟他密切交往。在我最需要他幫忙的時候，那次是跟他素不相識的青年才俊徐宏輝去中國北京電影學院唸書，需要專家寫推薦函，尤其需要李祐寧的名氣與社會地位，他毫不吝惜地慨然賜助。2000年徐宏輝導演的小品入圍了金馬獎的「最佳短片」項目，李祐寧的善行義舉讓種子生根長葉、開花結果。

黃建業常被王墨林譏諷學識不差，何必總是可憐兮兮依附在某位蠻橫跋扈女影評人裙下。經歷歲月，人們方才發現黃建業的忍辱或許是為了負

重，低聲下氣未必不是慎謀遠慮，何況策略性地運用遠比我的直言無諱減少各種阻力，反倒可以成事。2000年黃建業巧妙利用自己不在場的證明讓李道明、李泳泉、齊隆壬、吳乙峰等真知灼見的評審在台北電影節公開招標時，放手篩選出卓越的「台灣美學」，取代1999年在台北電影節特刊公器私用、多達32頁自我吹噓溢美的「台灣電影中心」，黃建業等人的風骨勇氣是何等難得？

我以前總覺得李祐寧寬大包容，在待人方面值得肯定，在拍電影的時候自己吃虧，而且可能嚴重打擊自己的創作理念與藝術水平。直到邱剛健拍出那部奇詭的劇情長片《唐朝綺麗男》，我才警覺到自己的愚蠢渺小（甚至自私）。李祐寧或許從來沒有為自己的電影爭取過什麼，他（以及王銘燦）卻為邱剛健護航，排除萬難讓邱剛健搞形式實驗，讓邱剛健不必像楊德昌與侯孝賢那樣的堅持、那樣的辛苦力爭，卻享有了楊德昌與侯孝賢講求品質，以及電影非常個人、極度風格化的待遇。藝術家致力創作，不為自己藝術成就、卻為別人創作自由拚命的，當今世上能有幾人？就這一點上，李祐寧比黃建業更能犧牲自我，既顧大局，又呵護同行。

我想起了呵護過台灣新電影，而備受小野與吳念真推崇，卻英年早逝的女記者楊士琪。這又讓我想到了自己對李祐寧的虧欠。李祐寧佳評如潮的電影《老莫的第二個春天》最先是由楊士琪在媒體向社會引介的。就當台灣的影評人與1980年代台灣新電影的導演們都在交相稱頌時，我也只是覺得「不錯」而已。我甚至覺得吳念真的劇本應居首功。或許是我自己太喜歡楊德昌、侯孝賢、邱剛健的電影了，或許那時我因服膺吳念真的理念，反而，我沒有公平地對待過這部電影（以及李祐寧），這些都在台灣最先出版的兩本關於台灣新電影的專書（由我編選的《港台六大導演》與《電影、電影人、電影刊物》）裡可以看出。直到1998年我有機會重看《老莫的第二個春天》，看到有一組清潔車（垃圾車）慢慢駛過時，車前有雞走過、車後有狗徐行，我才真正受到震憾，不但是對動物生命的寶愛，對大自然、對社會中各種生命、各種族類的尊重與包容，而且在緩緩中流露出一種導演李

祐寧的生命情調。那一刻，我突然領悟了許佑生提醒過的：「每個人的生命情調不一樣啊！」我自己酷嗜電影的形式實驗與形式革命，所以崇拜雷奈、費里尼、安東尼奧尼、高達的電影；我自己迷戀奧黛麗‧赫本、伊麗莎白‧泰勒演的麗莉安‧海兒曼、田納西‧威廉斯、楚門‧卡波堤劇作或小說改編的變態情慾抒寫，以及亞蘭‧德倫演的孤獨寂寞青年（凶手或殺手）。我反而常常忽略一些看來平凡尋常的東西所涵蓋的豐厚內在。我追求同好，我更追求自己的欠缺。以往，我從不認為李祐寧的電影是我的同好或是我的欠缺。重看《老莫的第二個春天》，我才赫然發現他的深刻，以及我的淺薄。我甚至直到最近這兩三年，才知道我一直把他的名字「李祐寧」弄錯成「李佑寧」！他卻從來就沒有抱怨過，而且瀟灑得不作澄清。

我扯電影的文字常常被很多人當作 film review，起初我自認為不配這樣稱呼，卻又無以名之。如果說近年我寫過很多篇所謂的 film reviews，那麼，讓我大吃一驚的是，居然從來沒有寫過李祐寧的任何一部電影。有時候是沒有適當的園地可以發表，有時候是時間不巧、擦身而過。不過，任誰都可以想見他沒有用人情壓力來「拜託」我，或「吩咐」我為他的新片上映救火。我的疏失，他從來不以為意。人們把「包容」說是「海涵」，李祐寧確實海量般地無所不容啊！

這是一個非常挑剔的人為一位極度包容的人的新書寫的幾句話。

本文作者為影評人

【推薦序】
與時俱進的電影老兵

廣戡平

　　祐寧是一個對電影有極度熱情的導演。他總是人未到聲先到，爽朗的笑聲，幾十年來已經成爲電影界眾所皆知的事。而祐寧不僅對電影的導演工作十分執著，對電影事務長期的參與熱情，也不因時間而消磨退色，一直深得業界的肯定與讚許。同時，祐寧也在教育界長期培養對電影有夢想的學子們，將電影製作的實務與理論結合，培養出不少傑出的新生代。

　　這本《如何拍攝電影》即是明證。內容上，理論與實務兼備，是極爲實用的工具書。如今三版，更因應數位影音時代的來臨，增添了數位器材的介紹與運用，客觀的引導學生對「電影」有更廣義性的思考，讓學子們瞭解電影在不同的數位影音平台上，也可以不必花費巨資，而能透過創意與執行，逐步完成夢想。

　　雖然祐寧對傳統方式製作的電影情有獨鍾，今年（2010年）開拍的《麵引子》一片，仍使用底片攝製，以強調光影的藝術性。先姑且不論電影的成敗，這就是身爲導演對電影的自我堅持與信仰，是值得敬重的。

　　祐寧常自嘲是電影界的老兵，而能永遠保持熱情與夢想，又能與時俱進，當然就是老兵不死。加上他爽朗的笑聲，那將是台灣電影界最爲人津津樂道的軼事。

本文作者為資深導演

浪漫過，堅持過，
才懂得播種的必要

蔡詩萍

　　1985 年《老莫的第二個春天》，李祐寧碰觸了外省老兵普遍的生命情境，也傳達了他對與老兵一生相糾纏的國家認同、軍人天職、跨族群通婚等問題的關懷。這是我第一次透過電影，知道了當導演的李祐寧。

　　1986 年李祐寧再度出手，拍了一部以眷村青年為題材的電影《竹籬笆外的春天》，連續兩部把台灣外省族群放在台灣這塊土地上觀察的電影，展露了當時屬少壯派導演的李祐寧以「電影寫歷史」的企圖心。

　　當時，我還在研究所唸書，對我所鍾愛的「政治研究」興致高昂，對台灣民主化牽涉的文化領域變革，樂觀寄望。那真是一個充滿想像力，洋溢朝氣的年代吧，電影界的新生力量氣勢磅礴，李祐寧的某些心境，應該很像那年代許多文化工作者，已經預見了一個新時代開放的跡象，於是奮力前進，想以自己擅長的文化符碼，為遭受政治緊箍咒束縛多年的文化土壤種下一粒粒新籽。

　　我們也許都未曾想過，或者，想過但低估了市場邏輯對文化事業的衝擊。時序走過 80 年代，台灣的政治民主了，社會開放了，經濟富裕了，價值多元了，文化事業反倒面臨極大的壓力，尤其曾在 80 年代以新電影風行一時的電影工業處境更為艱苦，論聲光娛樂效果，既無法抵擋好萊塢電影摧枯拉朽的入侵，論影像的意義感，也無法像歐洲電影基於深厚的文化脈絡，能在美式風格凌夷下保有一席之地。電影業，雖不能說氣若游絲，可是，愈拍愈少的數量，有好演員沒有大明星的尷尬，回過頭萎縮了台灣的電

影工業。90 年代以後，退居第二線，為人作嫁衣裳的李祐寧，依然沒改他對電影的摯愛，寫劇本，當製片，替新導演找資金，而我，那個當年看他電影的研究生，則是在這個電影不景氣的年代裡，認識了他。

走過了銳氣蓬勃的創作年歲，難道就不能為自己鍾愛的文化事業做點事嗎？在李祐寧身上，我看到了一種路徑的可能。那就是，怎麼把自己當年埋頭衝撞的勇氣，轉化為一些思索結晶；讓自己青春的浪漫，凝聚成一股可以參照的經驗或知識，形諸於文字，集結為書冊，提供新世代的朋友根據這些地圖，減少他們虛擲的精力、繞道遠路的艱辛。這些工作，看似不浪漫，我卻覺得，唯有最浪漫的情懷，才有勇氣下決心做。這些經驗的爬梳整理，看似瑣碎工程，我卻深信，它是台灣各領域文化事業，要構築本土金字塔典範必要的墊腳石。李祐寧把他對電影的熱愛，用理性精準的文字，不失感性幽默的口吻，寫成了這本工具書。他做的，正是電影人最浪漫、最根本的要務。

每個行業都有基本 ABC，但不同國家的文化，則會讓這些ABC有迥異的實踐可能。讀李祐寧的新書，最能體悟同樣是電影製作，在台灣，卻因為「台灣特色」而使這些普遍性角色明顯跟好萊塢大異其趣。李祐寧對「製片」一角的詮釋，熟悉台灣電影環境的人，應該都心有同感、會心一笑。但就像李祐寧自嘲的幽默那樣，不接受又能怎樣呢？既然是要在自己的土地上唱自己的歌，演自己的戲，我們就只能先接受現實，接受土壤不肥沃，花園修剪難看的事實，各盡本分的努力去改變一些。一些些改變就足夠了。每個有心人的一些些，就足以擴建出後人觀賞的花園景緻。

台灣電影的景氣如何，談得再多，絕對不會一夕驟起。在等待黎明前，電影人唯有不停的試探，不停的累積，不停的反省，李祐寧的這本著作，若能讓有志於電影事業的後進者，當作一本入門教材，懂得按 ABC 的教戰守則，把基本工夫做好，應該是可以培養出一批生力軍，繼續對台灣電影抱持熱誠。

　　借用李祐寧《竹籬笆外的春天》電影名稱當個隱喻，若台灣有更多電影人願意融合個人經驗與理論教材，寫出投身電影工業必備的知識讀本後，每一代的電影新鮮人，是不是更能減少隔在竹籬笆外，引頸眺望電影事業的機會呢？

<div align="right">本文作者為資深媒體人</div>

【自序】
電影製作不只是熱情與夢想

李祐寧

　　2010 年 8 月 7 號，農曆 6 月 27 日，立秋。北京的氣候總算涼了下來，我來北京拍攝《麵引子》（*Four Hands*）轉眼已經過了兩個多星期了，工作雖然勞累，心境卻異常地愉快。這部影片是典型的兩岸 co-production 合作模式，台灣電影人共來了二十七位，加上大陸七十位左右的工作人員，組成將近一百人的攝製組，算是稍具規模的中型電影製作。我非常感謝台灣電影輔導金的支持，讓這部贏得 2009 年電影輔導金的影片能夠順利開拍，實在很有緣。

　　我在《如何拍攝電影》這本書中非常詳細地介紹了最近幾屆輔導金的辦法與企畫案的制式規格及寫法，並且列出了電影分組理念與製作預算的規畫，讓許多沒有緣分進入大專院校電影或影視相關科系的年輕學子們，能夠看到本書中的輔導金企畫案，由此得到正確的電影資訊，而這也是本書在近五年來於電影教科書市場中銷售出奇好的原因，幾乎每一年都有數百位的年輕朋友購買這本「電影經驗談」的手冊。我在大學執教多年，修我課的學生們幾乎都熟讀了本書的「劇本」以及「電影企畫書」兩章，最讓我感到意外的是，大家對於這本書中介紹的電影相關器材也頗感興趣，因此今年的最新版中，我花了很長時間完成 E 世代「數位電影製作」一章，讓最年輕的影視尖兵們能夠從數位電影的拍攝中，領略電影製作的奧祕及美學。為了逼真起見，我甚至到阿榮片廠實地拍攝最新的數位電影攝影及 D-21 的相片，同時介紹了這兩年來市場上相當受到歡迎的 RED ONE 數位攝影機，希望能讓大家瞭解數位電影拍攝已是不可避免的潮流。但我相信底片電影仍然會永久存在於電影製作的領域中。

　　《麵引子》一片便是用柯達底片以及 ARRI 535 電影攝影機拍攝，很多年輕朋友都關心我為什麼不嘗試數位電影拍攝，然後再磁轉膠地輸出？原因是，我始終堅信我是一名資深電影導演，我無法忘懷電影底片帶給我的感情以及美感。

　　從資深電影人的角度切入年輕世代的電影拍攝理念與方法，應該是這個最新版本書籍中的核心論述，我希望年輕電影人能夠做一個比較，也許在新的世代裡，你們可能永遠無法嘗試用底片拍攝電影了，我認為那是非常遺憾的一件事情。在大陸工作期間，我也從電影製片的經驗中交到不少資深電影界朋友，大陸影片製片組有外聯製片、生活製片、現場製片，以及演員副導等等職位，這對台灣同組的工作人員來說，是一個全新的體驗，也讓我們在這次的合作中看到華語電影製作必須重新思考如何整合兩岸電影人以及全新的劇本題材。在這本書的改版中，我也用《麵引子》的電影劇本企畫案以及預算規畫來分析電影製作的全新理念，期望年輕朋友們看了這個 case study 以後，能夠瞭解電影製作除了熱情與夢想之外，最重要的是如何組成一個實際有效且專業的製作團隊，挑戰未來無法想像有多大的華語電影市場。總有一天，華語電影市場可以自給自足，到了那個時候，我們也就可以和好萊塢電影界分庭抗禮。

　　我在大學執教電影製作與劇本寫作總總已過了二十多年，回想起來，許多目前電影界的中生代工作人員都修過我的課，或是看過我寫的這本書，也有不少我的學生發 Email 給我，希望我能在繁忙的教學生活與電影創作中重新修訂《如何拍攝電影》，讓它的資訊與電影製作方法、器材、預算規畫、電影政策有最新的整理與介紹。

　　非常感謝商周出版編輯部的同仁們，在過去一年裡不斷地督促我修訂這本電影製作書，回饋廣大的讀者群；2010 年暑假總算完成了最新修訂版本，用全新的面貌呈現給每一位讀者。最後預祝台灣的影視尖兵能夠穩當、順利的踏出每一步，讓我這名電影老兵能夠繼續勇往直前，帶領大家永遠走下去，開拓全新的電影市場。

如何拍攝電影

目錄

如何拍攝電影

一部電影的誕生
From Pre-Production to
Production to Post-Production

一部電影的誕生

　　一部電影，是經由許多不同的組織、不同的團隊相互合作才完成的。在如此龐大的團隊下拍攝一部電影，就如同一個工業體系，從上游的原料供應（劇本）到中游的製造商（導演）乃至於下游的發行商，每一個階段都是環環相扣、相輔相成的，缺一不可；這也是爲什麼電影被稱爲「電影工業」的原因！

　　大製作的電影與小成本的獨立製片，或許有資金多寡、分工精細的不同，但凡是電影，一定得經過前製（Pre-Production）、製作（Production）、後製（Post-Production）三個階段，雖然可能因各種因素而偏重某個階段的作業，但是每一部電影在前製時期肯定是由劇本策畫、撰寫企畫書開始，爾後開始籌措資金、遴選演員及工作團隊、簽約、召開前製會議……爲即將來臨的製作（拍攝）階段做準備。

　　進入製作（拍攝），從敲通告、排戲、攝影、燈光、美術、場景佈置、現場錄音等等，都是必經的過程，也是完成一部電影的重要關鍵。

　　後製階段則包含了底片的沖印、剪輯、配音、配樂……直到影片至戲院上映爲止。

　　經過了這三個階段，一部電影就誕生了！

第 一 節
前製（策畫階段）

在前製時期，工作大多屬於紙上作業，這時所做的事大都是為製作階段（亦即拍攝階段）做準備，這時的工作非常重要，前製計畫做得愈詳細和周密，電影的拍攝也會進行得愈順利，前製策畫階段就像是在為電影扎下穩健的根基。

一部電影的產生，必須先有構想，這個構想可能是來自新聞報導、社會事件，或是小說，也有可能是突然的靈感。在國外的大型電影公司裡，設置有企畫部或故事部，請專人負責想點子、找題材，而企畫部門專責企畫案及管理相關工作人員，並做市場調查，根據市場調查蒐集資訊的結果，再來決定影片類型，之後，再確定這個靈感的方向及主題，接下來就可以為這個主題安排人物，讓人物去發展這個故事，當人物有了，故事的雛型就出來了，這時候就會產生故事大綱。故事大綱有兩個用途，一是給劇作家編寫成劇本，二是讓製片撰寫電影企畫書。

劇作家將以此故事大綱為藍圖，發展出一個完整且詳細的故事。這個故事會以特殊的語法寫成劇本，劇作家對於人物性格的塑造、人物對白的構思、情節安排及思考影像方式，有其專業的能力，能夠控制整部電影的氣氛。而用在電影企畫書中的故事大綱，將可以向投資者說明這部電影的內容，吸引投資者出資拍攝這部電影。

接下來，就要開始遴選演員與工作團隊。在選擇演員方面，主要的演員要在這時候決定。導演和製片會舉行試鏡，就導演的角度來看，演員是否和角色配合，對於藝術方面意念是不是可以有所發揮，才是評估的重點。而從製片的角度，該演員是否可以為電影吸引到資金，在日後能帶來豐厚的票房，則是主要關心的問題。

在選擇工作人員方面，製片和導演可以選擇自己的工作團隊，因為這

如何拍攝電影

兩個小組的成員是否能合作無間，關係到整部電影的成敗，通常導演組都會有一個自己熟悉的工作班底，除了導演本身，導演組還有副導和場記，這是「基本配備」。一般來說副導有兩個，一個負責行政的工作，一個是實務的工作，但在小成本的電影團隊裡，可能就只能雇請一個，副導要做輔助導演的所有工作。場記是拍攝電影時不可缺的人物，他的工作內容關係到電影的品質和後製時期的剪接，若電影裡出現不連戲的情形，就是場記的失責。

經由劇作家撰寫完成的劇本，在前製時期會被導演改寫成「分鏡劇本」，電影的影像是由一個一個的鏡頭組合而成，這個分鏡劇本將是拍攝時期遵行的藍圖，導演此時也要將剪接後想呈現的畫面考慮進去，場記會以此分鏡表工作、記錄，以供後製剪接時使用。

製片也要用劇本來打預算，不同類型的電影，所花費的資金也就不同，比如動作片通常就比文藝片耗費更高的成本，製片也將以這個預算，租用或是購買器材和道具。

在國外，前製到了尾聲，製片會召集所有的工作人員進行攝前會議，在這個會議裡，將會討論到器材和劇本，在拍攝時將會使用到的器材、需要的道具、租用的場景，都在這個會議裡決定好、準備好，同時，劇本又被拆得更細了，拆成順場表和分場分景表，來預備拍攝。

分場分景表是把相同的場景挑出來，編寫在一起，它的功用是讓拍攝時，相同的場景可以一次拍完，例如也許在劇本一開始出現某個場景，到了片尾又要再度出現，那麼這個場景可以不用租兩次，或是帶著大隊人馬再跑一趟，而可以一次就把所有用到這個場景的戲拍完，這樣可以節省不少製作成本！順場表是按照劇本順序，把每一場戲簡介出來，它比分場分景表更細，且標明出每一場將出場的演員和要準備的道具。

完成了電影企畫書、劇本、分鏡劇本、分場分景表和順場表，挑選好了演員和完成工作人員的招募，決定了器材、道具和場景，電影就可以進行到下一個拍攝的階段了。

第 二 節
製作（拍攝階段）

　　拍攝過程是一般人比較清楚的一個部分，此階段的工作不外乎就是敲通告、排戲、攝影、燈光、美術、佈景、錄音等等，也是動員最多人的時候，電影在拍攝階段時關連到許多幕前的演員及龐大的幕後工作人員，也是電影在企業管理中最具實務與挑戰性及讓人著迷之處。拍攝階段的工作分為「行政工作」與「實務工作」，首先製片與導演必須就分鏡劇本提出整個拍片進度計畫。

　　拍攝的畫面，是導演依照劇本的方向，編寫成分鏡劇本的鏡頭，攝影師的工作即是為導演將文字轉化為影像，而錄音師則是將文字化為聲音，組成電影的最基本元素。

　　每天的拍攝工作開始之前，導演和副導演及製片必須討論擬定出當天的導演支配單，讓所有的工作人員明白今天拍攝的戲是什麼，工作人員才能事先做準備，例如攝影師要知道會用到哪些鏡頭，是不是需要準備推軌器材？燈光師知道這場戲要打什麼樣的燈？道具人員要準備什麼道具？副導也可以知道要發哪些人通告。

　　劇務的職責是在拍片期間，解決拍攝現場突發狀況及瑣碎事務，並協助與分擔製片的工作，在影片拍攝期間聯絡演員所有相關的事宜，負責通告的安排及發放，執行副導演提出的支配單及行政工作，發放臨時演員當天演出的費用，管理拍片期間住宿伙食費用的支出。而在拍片時，對現場諸瑣碎的事件，皆由「場務領班」來負責，如安排現場道具的擺設、協助攝影組做推拉攝影機及架設、打掃並維護片場的清潔、平時要有良好的工作態度，並對導演及主要男女主角提供服務。

　　導演組的場記工作是記錄拍攝現場，寫成表單交給副導及劇務。攝影組掌握拍攝進度，另由攝影助理協助拍攝工作。製片要處理租借場地事宜，準

備道具則由道具班負責；雜項部分由場務領班負責。發放通告聯絡次要演員，由劇務來執行。美術指導負責服裝及化妝事宜。最後拍攝工作結束後，攝影組要點交已拍攝及剩餘負片底片，及導演組的場記繳交場記報告表、攝影報告表。

這一段時間，每天都會製作出許多許多的表格，攝影組有攝影報告表，說明攝影機的情況、底片的用量；場記有場記報告表，說明拍攝的進度和標明 OK 的戲，以供後製剪接時使用；另外還有道具表、服裝表、通告等等各式的表格，這些表格將要回報到製片的手中，製片將以這些表格來控制拍片的進度和預算的使用。

當所有的畫面都拍攝完成，國內稱之為殺青，整個電影流程也就要進入到後製的階段。

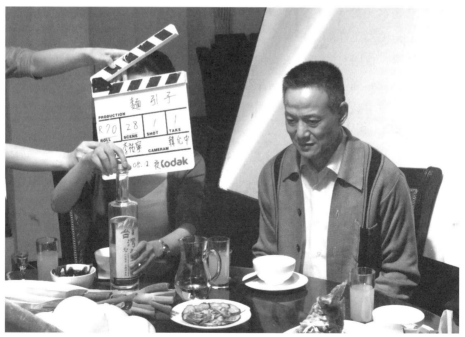

拍戲前場記預備打板。

第 三 節
後製（完成階段）

　　所有拍攝完畢的底片都是一些零碎的鏡頭片段，必須要經過後製的剪接、配音、配樂，才能成為一部「電影」。

　　當電影拍攝完成，首先要進行沖片的工作。先沖洗出拍攝的底片，該底片稱為「原底」，再翻印成「子片」（Internegative），這個動作稱為「翻子」。子片為質料較好的正片，目的是為了使原底不致因多次的印片而受損，具有保存的功用，同時也可以提供片商日後賣片時，給海外的片商做拷貝使用。

　　子片再經過一次沖印，印出「Negative」，這個動作稱為「翻底」，與原底同為負片，該翻底的負片是用來印製大量放映用拷貝（Copy）的正片。

　　在早期，剪接仍屬於「線性剪接」時，會先從原底沖一條「毛片」以供剪接之用，毛片也稱為「工作拷貝」，為質料較差的「正片」。不過目前剪接已經進入「非線性剪接」，剪接人員不用再直接在膠卷上動刀，所以印製「毛片」已經不再需要。

　　當所有拍攝完成的底片送進剪接室，剪接師將依靠分鏡劇本和場記表，先把 NG 拉掉，然後將片段組合起來，這時也可以進行一般的效果處理，例如最常用的溶出、溶入、淡出、淡入等等。

　　拍攝時，有時因為某些原因不能同步錄音，例如電影《運轉手之戀》，是由日本女星宮澤理惠飾演一個台灣女警，她不會中文，現場拍攝時是說日文，因此在進入後製時，就要進行配音的工作。而配樂的工作，也同樣是在後製時進行。

　　為使字幕和畫面同步映現，後製還要進行聽聲的工作，再拍攝字幕帶套底片，用修剪妥善的工作拷貝，對準底片，選出相同的畫面，把底片剪接成與工作拷貝畫面完全相同。最後將拷貝底片、聲帶、字幕同時裝在四檔套片

機上，做最後修正。最後將底片、聲帶、字幕同步放在印片機上併本印出A拷貝（正片）。

拍攝電影不像是用電子攝影機，可以在拍攝時就看得到效果，所以當畫面出現色差、曝光不足或太過的問題時，在沖印時，就可以進行調光的動作。

當沖印、剪輯和錄音的工作都完成後，電影也就完成了，但工作還沒有結束，電影的最終目的是為了要上映，因此電影的上映和發行，仍屬於後製階段的工作。

一部電影除了在戲院上映外，還可以賣電視和錄影帶、VCD、DVD等版權，現在加上網路的發達，已經有電影可在網路上播放（VOD）。如果導演有興趣、有信心，也可將完成的電影帶去參加國際影展。

經過這三個繁雜的流程，動員了許多的人力，總算完成電影的拍攝製作。一部電影的誕生，是經過許多人的努力和合作而完成，所以不論是大製作的電影，或是小成本的電影，都是電影創作者的心血結晶！只要是用心拍攝的電影，都會是好電影！

數位電影製作
Digital Film Production

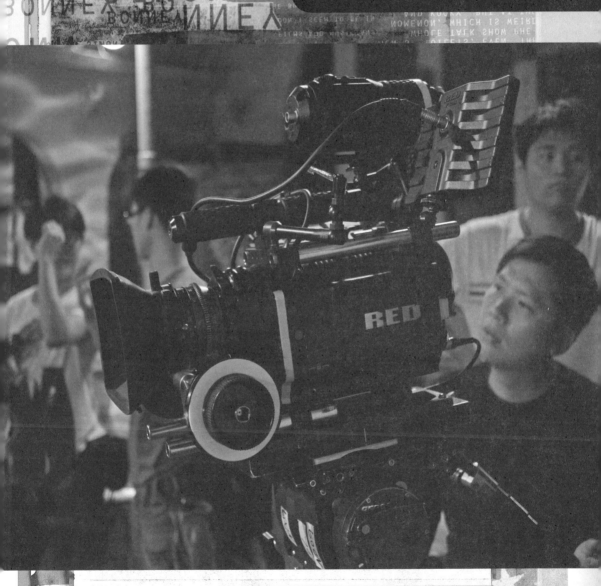

數位電影製作

「假使數位能克服傳統電影拍片的困難，我願意嘗試。」
　　　——馬丁·史柯希斯（Martin Scorsese），坎城影展大師論壇，2007年5月

　　電影的製作流程可以分為前期與後期。一般而言，從構想的產生、劇本定稿、拍攝劇組的成立到場景與演員的確立，從導演喊第一聲 Action 到實際拍攝的執行，都屬於前期流程的一部分，也就是第一章所提到的前製與製作階段。當電影拍攝完成後，將底片送達沖印廠時，就屬於後期作業（即後製）的範疇了。

　　傳統電影製作與數位電影製作最大的差異，在於傳統電影於拍攝時必須使用底片，成本較為昂貴且底片保存不易，後製時不僅需要沖印費，而且發行時也需要大量拷貝。相形之下，製作數位電影時並不需要使用底片，只需留存數位檔案，映演時也不用製作拷貝，成本較低，而且由於近年來環保意識高漲，為了響應並配合節能減碳政策的推行，因此數位電影製作非常可能成為未來電影工業的新趨勢。後期作業也因為拍攝方式的轉變而有所不同，不會只侷限於以底片拍攝，還有其他不同的器材也可以用來製作電影，而且成品都可以在電影院裡面呈現。雖然「數位化」在某種程度上改變了傳統電影製作的模式，但是從影像創作的本質上來講，拍攝電影的內在精神與理念應該是一致的。

第 一 節
重新檢視電影的製作流程

　　電影製作流程的三個階段，前製、製作與後製，實際上是非線性剪輯所導致的結果。所謂非線性剪輯（nonlinear editing）是自 1980 年代起，開始將數位科技應用在後製的剪接上面，而漸漸取代了傳統電影直接在工作拷貝或底片上剪輯的模式，可以避免一刀剪錯卻接不回去的失誤。正因為非線性剪輯必須使用電腦作業，於是從前製階段的策畫、劇本的創作到後製的剪接，隨著應用軟體的產生，慢慢的也從紙上作業改成電腦作業了。而電影在製作階段中最大的轉變，就是底片使用與否和數位攝影器材的應用，這部分留待後面介紹。

　　透過非線性剪輯可以將同一個演員所演過的鏡頭串連在一起，或者把同一個地點的戲剪接在一起，還可以單獨調整某一個鏡頭的長短，這樣不但可以讓導演剪出自己心中的導演版，也可以讓剪接師依照劇本的內容剪出不同的版本以供比較和選擇。非線性剪輯甚至改變了傳統影片的敘事結構，簡單來說，就是改變原本依時間先後所發生的順序（即線性結構）。

　　傳統典型好萊塢的剪輯風格以故事的敘事為主軸，剪接順應著每一場戲的節奏、韻律、氛圍或觀點去做剪輯，並且讓每個鏡頭在時間和空間上產生連貫性，才能達到清晰與條理分明的敘事結構。除此之外，剪接應注重畫面與聲音都保持在平順自然與合於邏輯的狀態當中，讓觀眾的心理呈現可預期與可接受的狀態，或者是從觀眾的觀點來欣賞電影時不會感到突兀、不舒服或者無法理解。最後，剪接應保留演員最美好的那一面，包括演員所表現的聲音、表情、動作，以及服裝、造型等等都應該有某種平衡的連續感和協調的美感。

　　數位時代的來臨讓這個世代的觀眾成為數位科技的原住民。正因為現在資訊傳播的速度是迅速而多變的，所以觀眾情緒起伏的波動較大，後製剪

接的節奏相對的也變快。而其他電影元素如動畫、特殊視覺效果（Fade-in,
Fade-out）、變形、變速、變快門、沖色、特技、合成、上字幕或特殊音效
等等經由應用數位科技器材的籌畫，幾乎都可以完成想像中的藍圖，或將實
際上無法達成的動作、效果、甚至是布景的搭建等想法逐一實現。

在數位科技及數位攝影器材的製作過程當中，因為每個鏡頭都可以透過
電腦剪輯與修飾而達到近乎盡善盡美的境界，因此對每一個畫面的要求更加
嚴謹，希望能夠修飾到細緻而完美的程度。

第 二 節

數位電影

　　近年來由於資訊技術的革新，促使全球的各項產業升級，這個被稱之爲「數位化」或「Ｅ化」的風潮，遂成爲企業發展首要的課題。而電影工業被視爲全球娛樂產業的火車頭，勢必得將整個製作過程提升至數位化的境地。

　　「數位電影」的概念從狹義的觀點來看，意即：影像的製作過程必須由電子式攝影機所拍攝、擷取影像，轉換成數位型態的影片資料，再經過電腦剪接軟體來進行影片的剪輯，甚至是利用後製軟體加入特效、調整畫面品質等影像處理後，接著輸出成電子式的儲存媒介，例如光碟影像、磁帶或是硬碟內的數位檔案，最後由數位影像投影機將成品呈現在戲院裡放映。假如從廣義的觀點來看，只要是由數位攝影機拍攝，電腦科技編輯與後製，最後印成拷貝，送至院線戲院放映，都可以算是數位電影的範疇。

　　目前台灣的電影院大多數仍然以電影拷貝來放映電影爲主，以數位拍攝的影片必須轉成傳統拷貝才能播放。因此假如未來以數位所拍攝的電影逐漸增加，不但直接影響影片製造商，對後製產業（底片沖印）及映演的電影院也是一種衝擊，那麼後製產業增加數位影像的後製技術和設備，與電影院經營模式轉型爲數位電影院的可能性將會提高。其他周邊產業，例如租借器材（數位攝影器材的添購）、化妝技術、服裝設計與道具的搭建、甚至是發行等等，都將因數位化的應用而有所提升。正因爲數位影像的解析度高且畫面清晰，所以化妝、服裝與道具應該更加注意所有的細節。自 2010 年起，當台灣的戲院升級爲數位放映的時候，相信觀眾走進電影院所觀賞的數位影片都是畫質清楚、穩定而且最接近眞實的畫面，不會再看到影片刮傷或類似下雨的雜訊。

　　電影本身是昂貴的商業投資行爲，由於牽涉到的利益層面較廣，因此在產業資訊化的過程中，原本電影業界人士看待這些新技術的心態較爲保

如何拍攝電影

守，但是同時間電視及新聞傳播界卻早已知道電子式攝影機的便利性：快速而且即時。在電影工業中，只有少數獨立製片及業餘愛好者會利用家用型的電子式攝影機，來進行影片的拍攝與製作，目的主要是希望節省膠卷的材料費以及沖印費用，因而帶動以丹麥導演拉斯‧馮‧提爾（Lars Von Trier）為首的「逗馬九五宣言」（Dogma95），以新科技、低預算的作品與好萊塢的大製作相抗衡。

數位電影製作依照所拍攝的對象可以分為兩種形式：一種是以真人為主要演員所拍攝的電影，主要演員皆由自然人擔綱演出，然而這種形式的數位電影發展卻不如預期中理想；另一種則是由 3D 電腦動畫技術所塑造出來的虛擬角色，其中最著名的就是第一部全片以 3D 電腦動畫製作的電影《玩具總動員》（*Toy Story*, 1995）。但是當年數位放映技術尚未成熟，雖然由電腦科技製作出成品，之後還是要轉成膠卷式的傳統拷貝，送至全球各大戲院放映，假如從製作的觀點來看，本片還是可以當作數位電影。由此可知，動畫與數位電影的發展有密切的關係。

著名導演喬治‧盧卡斯（George Lucas）在1999年完成《星際大戰首部曲：威脅潛伏》（*Star Wars: Episode I—The Phantom Menace*, 1999）時，曾經公開表示企圖以數位製作及映演電影的意願，而《星際大戰首部曲》除了以底片拍攝之外，已經有部分被攝物以 HD 數位攝影機拍攝。一直到製作《星際大戰二部曲：複製人全面進攻》（*Star Wars: Episode II—Attack of the Clones*, 2002）時，盧卡斯導演率先使用新科技為好萊塢拍攝第一部數位電影，他採用 HD 24p 高畫質攝影機來進行影片的所有拍攝工作，也就是 Panavision公司與 SONY 公司合製的 HDW-F900，這才讓主流商業電影的製作技術進入到全新的時代。

嚴格來講，從技術層面來看影響數位電影製作的主要因素有四個：一、分辨率（Resolution）；二、影像壓縮（Compression）；三、色度抽樣（Chroma sampling）；四、由色彩與亮度所量化的位元深度（Bit depth）。這些因素也會影響後製作業的剪輯。分辨率（解析度）最直接的影響就是畫

面的品質。最早出現的電子影像格式都是類比（Analog）訊號的格式（見下圖1），大致上有Betacam、Betacam SP、Betamax、VHS、Super VHS、Video-8 和 Hi-8。使用類比訊號所儲存的畫面品質，會因為拷貝次數的增加而受到影響。而早期以數位（Digital）格式儲存的媒介有 SONY 所生產的 Mini-DV（即 DV）、DVCAM，與 Panasonic 所生產的 DVPRO。Mini-DV 的規格最小而且攜帶方便，可以在 DVCAM 的攝影機上面播放，但是與 DVPRO 的規格不相容，而 DVCAM 就不能在 Mini-DV 的攝影機上面播放。

　　接下來討論電視的格式，因為最早的數位器材是針對電視、廣播而研發設計的，後來才漸漸使用在拍攝電影上面。傳統的電視稱為SDTV

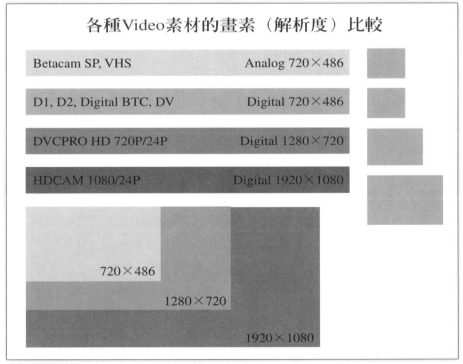

圖1：各種解析度的比較，來源：台北影業股份有限公司，胡總經理仲光。

（Standard Definition Television），美國稱爲NTSC（National Television System Committee），它的畫面比例（Aspect ratio）是 4：3，因爲它早期是類比訊號，解析度只有 720×480，畫質就沒有 HDTV 那麼好。所謂 HDTV（High Definition Television）指的就是高畫質或者是高解析度的電視影像系統，它的畫面比例是 16：9，解析度爲 1920×1080，是視覺感受的最佳比例（接近黃金比例），畫面不但沒有雜訊，假如以液晶螢幕觀看的話，在亮度、對比及顏色上面的表現就遠超過 SDTV。HDTV 在中國大陸與港澳地區又稱爲「高清電視」，主要的目的是爲了取代以往的 NTSC、PAL 及 SECAM 等舊式類比訊號，最大的特點就是在於解析度的提升。

現在無線數位電視的景框（Frame）都是 16：9，速度是每秒 30 個畫格，所使用的規格爲 1080i（1920×1080，交織編碼）及 720P（1280×720，逐行編碼），換句話說，也就是能夠滿足 HD 影像解析度的門檻條件，需爲畫幅縱向排列數量超過 720 條解像束。目前主要通用的 HD 規格有 1080P（1920×1080，逐行編碼）、1080i（1920×1080，交織編碼）及 720P（1280×720，逐行編碼）。

早期數位影片的標準影像格式是 24P，景框是 16：9，解析度是 1080P（1920×1080，逐行編碼），速度是每秒 24 個畫格，這是人的眼睛最能夠聚焦的頻率。另外一種是 SONY 從 DV 研發出來的 HDV（High Definition Video），景框也是 16：9，解析度就同時需要 1080i 及 720P 將影像錄到 DV 帶上面的高畫質電視，而 Panasonic 所生產的 DVCPRO HD 也是如此。由此可知，拍攝電影就需要更高的解析度，從 2K（2048×1108，逐行編碼）、3K（3072×1660）、4K（4096×2304，逐行編碼），甚至是 8K（8192×5462），且每秒格放速率則依需求而有所不同，從 23.98、24、25、29.97、30 格，甚至到最新機種每秒 350 格不等，但還是要看不同機器所標示的實際性能，有時候調高格放速率拍攝，反而會讓拍攝成品的解析度降低。一般來講，以 35mm 所拍攝的電影，解析度是 4000×3000，跟以數位拍攝的 24P 解析度相比，基本上以底片拍攝的畫質是

比較好的。但是假如跟解析度 4K 以上的 HD 相比，差距就比較小。而數位電影另外還有一點需要注意的，就是在灰階的表現上沒有 35mm 出色。

其他與畫面品質有關的還有下面幾點。影像壓縮主要是針對靜態影像（如 JPEG 或 BMP）與動態影像（如 MPEG-1、MPEG-2 或 MPEG-4）進行壓縮和解壓縮。有時候壓縮會影響畫面品質，通常 DV 和 DVCAM 的壓縮比（Compression ratio）是 5：1，而 Digital Betacam 的壓縮比是 4：1。還有，一般 DV 的色度抽樣比都是 4：1：1，而 HDV 的色度抽樣比是 4：2：0。接著談由色彩與亮度所量化的位元深度（Bit depth），最小的是 8 位元，比較常見的是 8 位元和 10 位元，另外也有 12 位元及 14 位元，通常位元愈高代表畫面品質也愈好。

目前只要在台灣放映的電影，都被要求必須上字幕。一般就傳統影片而言，不論是用燒的還是用疊的，上字幕及上聲片都會影響畫面的品質。而且隨著底片拷貝放映次數的增加或者刮傷的情況愈嚴重，畫質也會變差。相反的，數位電影並不會因為上字幕或播放次數頻繁而影響畫面品質，不但可以縮短電影製作流程的時間（從劇本創作、現場拍攝作業、到後製剪輯甚至動畫幾乎可以同步進行，達到邊寫邊拍、邊拍邊剪的理想），而且做合成或做特效在短時間內就可以看到成品。因此，在有限的預算及成本考量下，就可以考慮選擇製作數位電影。

除此之外，影響 HD 影片畫質的關鍵因素，就是「片幅」的大小。所謂的片幅，就是指感光元件的面積大小，從底片的角度來觀察，35mm 的底片面積大約是 16mm 的兩倍，在相同的化學密度之下，35mm 所能達成的解析度就會愈高。

但是假如從數位機器本身的角度來看，就會產生不同的見解。由於電子式攝影採用光電化學轉換效應，就像人類的視網膜，接收到了物品所反射的光粒子後，再轉成電子訊號由神經傳導至大腦，最後進行解碼才「看得見」東西。在光電轉換過程中會產生很多的雜訊，數位攝影機不像人腦那麼「聰明」，人腦可自動消弭這些雜訊，目前數位科技仍然無法完全消除雜訊，因

此片幅大小成了影響影像畫質的另一個關鍵因素。從這裡可以看出，愈大的感光接收器，所得到的光訊號愈多，也愈能產生清晰的影像，這就是業界人士所稱的「吃光」高低的問題。例如 SONY HDW-F900 的感光元件大小為2/3英吋，比家用的攝影機 1/2 英吋、1/1.8 英吋所拍攝的成品要來得好，不僅解析度提升了四倍，更重要的是，片幅才是影響影片拍攝品質的主要因素。此外片幅還會帶來景深美學的問題，這是另一門值得深入探討的課題，本章礙於篇幅不便詳述。

一直到 2002 年，JVC（傑偉世）生產了全球第一台家用 HD 攝影機 JVC GR-HD1，於是將家用 HDV 攝影機推往另一波具有革命性的新風潮，讓拍攝 HD 影像不再是專業市場的專利，雖然它只能用來拍攝 720P 的影片（當時還沒有 1080i 的機種，如 SONY HDR-FX1），卻足以讓許多業餘製片家趨之若鶩。此外，RED Digital Cinema 也開始降低專業級 HD 攝影機的價格，以低價位推出 2/3 英吋大小感光元件的攝影機，使得專門製作電影等級的高畫質攝影機廠商，例如 SONY、Panasonic 及 ARRI 等公司，紛紛將同等級感光元件的攝影機降價，或者下放至一般專業以及業務級市場。

甚至數年後推出與超 35mm 影片相同片幅的大小的 RED ONE EPIC，和最近NIKON（尼康）公司推出史上第一台可錄影的交換鏡頭數位單眼相機 D90（僅能錄製 5 分鐘長度的 720P 影片），以及 CANON（佳能）公司相繼推出能夠錄製 1080P 影片的數位單眼 5D MarkII，於是開啟了家用或業餘級以 IID 影片攝製的新局面。而 HD 攝影機的儲存介面，從原先的磁帶進展到光碟式，並發展成藍光光碟式，再演變為機械硬碟式，後來又進展至快閃硬碟式，甚至是記憶卡式，這樣的歷程不但代表了資訊儲存設備的演進，由於數位科技的進步，也讓「拍電影」這件事，漸漸從少數專門生產設備的公司或是大片廠的製作團隊手裡鬆開，轉變為人手一機以及人人可拍的創意產業。從手機到數位相機、從數位單眼到專業級機種，加上放映系統從數位戲院到數位電視，從網路播放平台到隨選視訊 MOD，這些都將 HD 納入標準影片錄製與放送規格，同時也等於宣告了平民化影像風潮的來臨。

第 三 節

工業標準化的後製流程

　　隨著家用型個人電腦的普及，影片的「剪輯」與「後製」不再只是沖印廠的專利，一般民眾可使用隨機附送的軟體，例如 Microsoft（微軟）公司的 Movie Maker、APPLE（蘋果）公司的 iMovie，就可以對所拍攝的影像素材進行編輯。由於這些免費軟體的功能大多有所限制，因此有些人就會嘗試進階的軟體，如訊連科技的威力導演或是友立科技的會聲會影，再來就是業餘人士所喜愛的後製剪輯軟體，比如 Adobe（奧多比）公司的產品 Premiere 或 Sony Vegas Video，以及蘋果電腦所生產的 Final Cut Pro 等等。專業人士甚至使用與專業後製機種同源的 Pinnacle Avid Liquid Pro 系列與 Canopus 公司的 EDIUS，主要是能夠搭配硬體介面卡或是視訊盒來配合加速演算預覽，同時希望能達到較好的經濟效益。

　　先前已經提到數位電影對後製產業的衝擊相當大，加上可以用來剪輯的應用軟體日新月異，那麼後製產業如何能夠在一般的後製中脫穎而出呢？從專業的角度來看電影後製流程，最主要的就是要有嚴謹且工業標準化的後製流程（詳見圖 2，本流程圖是由國內資深且工作經驗豐富的後製公司台北影業所提供的），接著就以此圖來分析傳統電影的後製流程。

　　從電影創作的整個概念來看，後製作業所處理的部分主要有三個環節：沖印廠（Lab）、聲音（Studio），以及當影片完成後要做成錄影帶（Video）的部分。以傳統電影製作為例，一般而言，在正常的狀況下，攝影師會依照現場不同的光源和不同的拍攝條件，而選擇不同的曝光指數及使用不同的底片。現場拍完就會將底片送到沖印廠沖片，送沖時採用柯達標準的沖洗配方和正常的速度沖片。但還是有例外的狀況產生，例如攝影大助以底片拍攝時曝光錯誤，多開了半檔或少開了一檔，或者底片用錯，應使用 200 度卻用 250 度。那麼攝影師會在拍攝的盒面上註明這個片子的底片要加沖（延緩

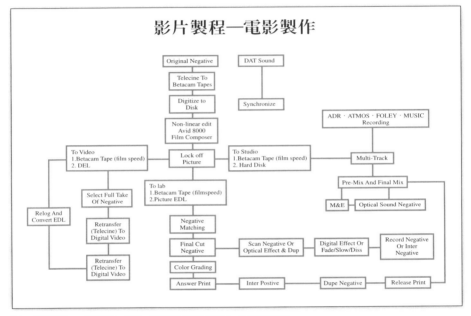

圖2：影片製程──電影製作，來源：台北影業股份有限公司，胡總經理仲光。

底片在沖印時間裡面的時間）或減沖（增加底片在沖印時間裡面的時間，也就是當影像不正常曝光時，把速度加快可以使它還原為正常）。除此之外，在拍攝現場，也可能出現裝片裝不好而把影片刮傷了或者 Focus 弄錯了的情況。另外還可以交由特效部門單獨做特效，做完後再接在一起印片。在 Color Grading 這部分就需要調光師（Colorist, or Timer）還原 RGB 三元色並賦予光號。至於聲音的部分，通常交由專業錄音室處理事後補錄對白、特殊音效、音樂等聲音的錄製或者多軌處理混音的工程。

看似複雜的後製過程，簡單來講就是：傳統電影將拍攝完、沖印過後的底片，用底片掃描器掃成影片檔，然後利用剪接軟體去進行影片的初剪。初剪完以後，就會加入對白以及配樂甚至是一些音效的製作，一旦影片編輯完成後，再一個鏡頭、一個鏡頭套回原本的影片上，將中間片（拷貝自底片的膠卷）用傳統手工剪輯手法，去拼湊出重新編輯過的拷貝，這道手續叫「套

底」，比較適合後製效果較少的影片。然而每印一次中間片，編輯後再套底成放映用拷貝，每增加一道手續，便會產生一次類比資料的耗損，加聲片也是一次耗損，加字幕片又是一次耗損。相反的，如果需要運用大量的特效，

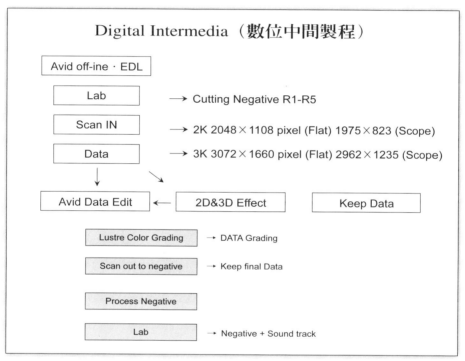

圖3：數位中間製程，來源：台北影業股份有限公司，胡總經理仲光。

則需進行數位中間製程（Digital Intermedia），簡稱為 DI（見上圖3）。

　　數位中間製程，就是由電腦去進行套底的工作，從掃描進電腦的那一刻起，全部交給數位化流程去操作，直到最後才用影片記錄器，輸出成完整的影片拷貝。一般來講，畫素愈高，畫質愈好。使用 DI 調色最大的好處，就是完全藉由電腦去控制影片的品質，而且可以針對每一個景框單獨做調校的動作。因此 DI 的製作費用自然也會提高，至少超過新台幣三百五十萬以

上，比較適合製作預算較高或是規模較大的影片。目前國內使用 DI 所處理的數位資料，解析度通常是 2K，也有要求以 3K 製作，國外好萊塢的大製作則會要求 4K 或是 8K，主要目的就是讓影片的原始資料較爲精緻，屆時輸出的成品會更好。通常 4K 的成本比 2K 高，假如要做 2D 或 3D 特效，就必須從 4K 壓縮爲 2K（即 20 條），降爲 2K 去做特效這樣比較紮實，但是壓縮後如果要還原就非常困難。此外，能夠精準的將畫素轉換成影片的濃度並記錄在膠片上，所使用的就是影片記錄器，而目前使用 ARRI LASER 來

圖 4、5：影片記錄器，來源：台北影業股份有限公司，胡總經理仲光。

輸出成影片拷貝是最高等級的（見圖 4、圖 5）。

另外透過增加數位影像的後製技術與設備，也能讓後製公司在產業中提升。例如 NorthLight 2 是目前全球最先進的掃描機，也是好萊塢的通用機器，主要的功能是做底片的掃描與輸出，可以掃描 2K 至 8K 的檔案。此外，之前提到由於非線性系統已經成爲主流，幾乎所有的影片編輯都經由電腦作業，因此目前影片的後製流程因標準化而無太大的差異，最後只看輸出結果是不是有必要轉成膠卷拷貝。通常數位影像做後製剪輯時已經不需要刀片和直立式或平台式的設備，而是使用 AVID-DS 來編輯檔案，不但可以非線性系統做視頻與音頻的剪輯，也能夠上字幕、做合成與特效（見圖 6）。

圖 6：AVID-DS 數位編輯合成設備，來源：台北影業股份有限公司，胡總經理仲光。

　　一般而言，傳統影片是調光之後再印片。同樣的，數位影像一定要調光，但是數位調光就像在數位調色盤上面調色一般，重新調校之後的影像非常完整，可以直接輸出底片印片。最新的 2009 年版 Autodesk LUSTRE 調光機（見圖 7），這部機器可以做到 4K，它的優點在於可以針對數位檔案直接做調光的動作，而且在電腦螢幕上所顯示的，例如調整後的光線、明暗與顏色的部分，完全與輸出後的顏色一模一樣，不用個別再去做調整。此外，傳統調光與數位調光不同，做傳統調光時，調光師必須還原 RGB 三元色並針對每個鏡頭分別賦予光號，過程繁瑣且費時。相較之下，數位調光通常一本只要賦予一個光號就夠了，而一本（a reel, or a core）大約有 700 至 800 個鏡頭。運用數位調光技術最具代表性的，就是 2008 年最重要的一部國片《海角七號》，其中所拍攝的日光夜景，整個光就是用 LUSTRE 去做調校的。LUSTRE 本身具有專門設計給 log 使用的工具，因此在調整數位檔案時有較大的空間可以運用。至於商業廣告、MV 或紀錄片，如果是 Video 的調光就可以使用 daVinci 2K Plus 的調光機，它本身可以使用 realtime 即時連動各種錄影機來進行調光作業。

圖7：Autodesk LUSTRE 調光管理系統，來源：台北影業股份有限公司，胡總經理仲光。

　　最後來談一談錄影帶的製作。早期台灣的電影做成錄影帶在電視台播放時，畫面品質沒有 HBO 或 STAR MOVIES 好，主要原因是為了節省預算而直接拿在戲院放映用的拷貝去過錄影帶。戲院放映用的拷貝，它的亮度是5500 度，而錄影帶的亮度只有 3200 度而已。就錄影帶的範圍（range）來看，最亮的光源與最暗的光源全部都被剪掉了。也就是說，當它的亮度不是那麼亮的時候，眼睛所看到的畫面不是全黑就是全白，完全看不到中間的東西。相反的，國外的片商過錄影帶的方式是拿母帶一個鏡頭、一個鏡頭去過錄影帶，全部用底片去過帶的好處在於可以色相分離。換句話說，每個鏡頭都可以框住並單獨微調，假如背景太亮的話，可以單獨調整背景，不會動到前面的人。如果人的臉上光影不對，或衣服的顏色不對的話，就可以單獨框住逐一調整。一般來講，錄影帶上面所看到的每一個鏡頭的顏色，都是重新再設計過的。

第 四 節
HD攝影機的分門別類

　　前面曾經提到，電影在製作階段的最大轉變，就是底片使用與否和數位攝影器材的應用。很顯然的，數位電影不但不需要底片，還可以節省沖印以及做傳統拷貝的費用。至於數位攝影器材的部分，由於 HD 攝影機的精進與價格平民化，愈來愈多製作團隊採用電子式的攝影機來取代傳統的底片攝影機。

　　一般來講，他們選擇使用數位攝影機來拍攝電影主要有下列兩種情況：

　　一、通常會應用到大量特效的影片，例如星際大戰系列、蜘蛛人系列等以大量後製特效取勝的電影，使用 HD 攝影機可以節省寶貴的時間，不用等候底片的沖洗、印片與過帶，並且在拍攝現場就可以立即看見拍攝的成品，並針對結果作調整，讓特效團隊方便作業。

　　二、為了節省經費的業餘製片，基於預算的控制與成本的考量，使用 HD 帶或是 HDV 帶可以節省很多支出，並把經費轉移到其他更為重要的開銷上面。一卷帶子費用最多不過新台幣幾十元到幾百元，而且可以重複利用，比起百萬元的底片材料費、沖印費與拷貝製作費要來得划算許多。

　　在數位電影的製作過程中，比較重要的是使用哪一種機器拍攝？採用傳統底片機還是 HD 攝影機？首先來看看 HD 的製作流程（見圖 8），通常使用 HD 拍攝影片，在拍完的同時就可以觀看結果，而且已經儲存為數位檔案，只需調光就可以輸出印片，節省了傳統電影的底片材料費、掃描費、沖洗費、DI 調光及輸出印成拷貝等費用。由此可知，HD 的製作流程較為容易，只需數位調色，萬一現場燈光有問題，就可以藉由調光來修正。今年（2009）較具代表性的《渺渺》就是用 HD 所拍攝的。接著再來談談 HD 攝影機有哪些類別。

　　一、專業等級的攝影機，主要還是以美國、日本與德國為首，因為這幾

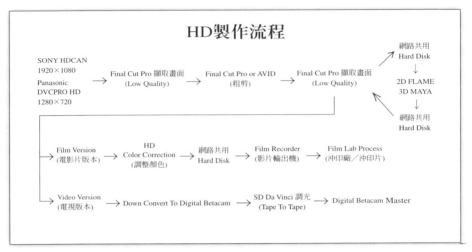

圖 8：HD 製作流程，來源：台北影業股份有限公司，胡總經理仲光。

個國家本身的電影工業已相當發達，特別是擁有優良的光學技能，能夠主導製造傳統底片攝影機這個領域，再加上應用最佳的資訊技能，所以能夠生產最高等級的 HD 攝影機。例如先前提到 SONY 的 HDW-F900，就是美日合作，並以德國 ARRI 所標榜的蔡司鏡頭爲號召，解析度爲 1920×1080，主要的特色爲所有的電影定焦鏡頭都可以互換，方便性高，在業界一直享有盛名。根據「台灣電影網」裡〈杜宇全：數位電影春秋五霸〉一文提到：「Panavision、Thomson、SONY、Panasonic，以及 JVC 五家大廠，猶如數位電影時代數位電影攝影器材的春秋五霸。」值得一提的，特別是日系廠商，幾乎擁有從手機到專業等級攝影機的數位技術，在 2009 年裡令人矚目的機種，除了 SONY 的 HDW-F900R 之外，還有 Panasonic 的 AJ-HDX900。這一台機器受到台灣電影從業人員的青睞，主要是因爲它的畫面質感與色彩較爲柔和，近似於 Kodak 底片，解析度有 1280×720。

　　至於今年同樣受矚目的 RED ONE（見圖 9），也就是「東方紅」，它的拍攝效果幾乎與底片拍的一樣，因爲畫素高，所需儲存的容量相對提高。它的感光件完全採用好萊塢的規格，吃光較多。通常用來拍攝 MV 與

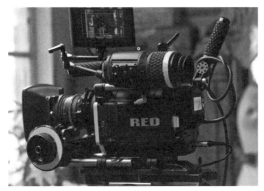

圖 9：RED ONE 的 HD 攝影機。

廣告，拍完編輯後只要調色就好，節省掃描、沖洗及印拷貝的費用。假如要拍成電影就一定要用 4K，因為如果以 2K 拍攝，放大時會導致畫素衰減，但是做特效時仍然會將影像壓縮至 2K 才交由特效部門製作。

RED ONE 4K 攝影機簡介：

　　最高解析度 4096×2304。2K 及 4K 是美國電影協會對數位電影所定的兩個標準，最低規格 2K 大於 FULL HD 的解析度，4K 相當於 HD 的 4.5 倍解析度。RED ONE 的感光元件等同於 35mm 底片的大小，並使用 PL MOUNT 標準規格，搭配 35mm 電影鏡頭，可獲得相同的景深及成像。

　　使用與 35mm 攝影機相同規格之配件及鏡頭。

　　4K 解析度約為 SD 之 26 倍，可做任意的裁切、位移 RAW 檔拍攝：RED 記錄方式為 RAW 檔，可保留現場所有數據及細節，曝光、白平衡、感光度等數據皆在 RAW 檔記錄，在後期數位調光系統 Scratch 可調 RAW 檔，直接重新調整，寬容度大且層次多。

　　數位儲存：節省底片花費，直接使用記憶卡儲存再備份至硬碟，16GB 記憶卡在 4K 環境下可拍攝約 8 分鐘。最高格數可達到 120 格（2K 2:1）。

　　後期流程：儲存於硬碟的原始 R3D 檔案可直接進 Scratch 調光，無須經由任何轉檔。亦可利用 R3D 檔案所產生的四個 mov 連結檔，在 Final Cut Pro 粗剪，完成後輸出 EDL 檔，再回 Scratch 精調輸出成帶子或其他規格。

　　另外今年特別受到關注的還有 ARRI 的 D21，它的清晰度、色度、寬容度與景深近似於 35mm 所拍攝的影像，現階段台灣引進四台，印度有兩台，優點在於它的影像風格強、影片的鏡頭都可以換，而且儲存 3K 的圖檔完全不用壓縮就可以直接儲存，甚至可以到後期調光時再設定輸出為 16：9 或是 1：2：1.85，換句話說，影像的創意可以放在後面，在拍攝現場不需要立刻決定。另外，以 4K 所拍攝的成品，假如要做特效時仍然須將影像壓縮至 2K 才交由特效部門製作。

　　二、業務級與家用型的 HD 攝影機，目前仍然是以日系廠商為主，除了 SONY 與 Panasonic 之外，還有 JVC 與 CANON。而 SONY 現階段的主流機種有 PMW-EX3、HVR-Z7N、HVR-V1N，特別是 EX3，國內導演鈕承澤所拍攝的第一部電影長片《情非得已之生存之道》，因為成本考量而使用 EX3，也因此獲得好評。Panasonic 則是 AG-HMC150 與 HMC70，還有家用型機種 DVX－100A 也獲得不少獨立製片者的喜愛。此外由於 JVC 是第一部家用 HDV－HD1 的催生者，自然在這個領域占有一席之地，使得 HM700U 在 2009 年美國 NBA 大展上能有卓越的表現，不但擁有 1080P 的影像解析度，還有極為出色的低照度表現。前一代機型 HD100U 因為可以外接至硬碟儲存影片而引發許多討論，今年則新增 SDXC 記憶卡，它具有雙插卡儲存功能（SDXC 為目前最新家用記憶卡儲存規範，單張最大可至 2TB 的資料量）。此外可拍攝 1080P 的 GY-HM100 也受到關注。

　　比較特別的是，CANON 原本在平面攝影界就具有領導性的地位（不論是傳統單眼或是數位單眼相機），因此 CANON 的攝影機在可交換鏡頭的市場占有絕對的優勢，雖然 CANON 跟 SONY 的機器本身都製造感應器，但是 SONY 是這兩年才開始進入單眼相機的市場，不能相提並論。另外，英國電影導演丹尼・鮑伊（Danny Boyle）曾採用 CANON 的 XL1 來拍攝電影《28 天毀滅倒數》（*28 Days Later*），因此該系列在獨立製片界一直享有很高的評價，目前最新機種為 Canon XL-H1，不可交換鏡頭的機種為 G1 與 A1，並且形成一股風潮，讓業餘製片將 35mm 攝影機或是單眼相機的鏡

頭改裝至 HDV 上。此外 CANON 所生產的 5D M II 數位單眼相機本身因具有拍攝影片的功能（新增解析度 1080P），自然在獨立製片界中受到矚目。

　　三、非正規的 HD 攝影機，如同先前提過的，在數位的世界裡，片幅是影響畫質的關鍵因素，不但明顯影響暗部雜訊，還可發揮淺景深的美學。但是當 NIKON 的 D90 出現後，就破除了家用機種無法產生高畫質影像的迷思。理由是電影底片走縱的路徑，而數位單眼相機則是延續傳統底片走橫的路徑，所以 APS－C 的感光元件大小與超 35mm 攝影機的底片大小是非常近似的，再加上單眼相機龐大的可交換鏡頭群，這也就表示不用花大錢即可擁有與電影同等級的設備器材。此外必須注意的，是 D90 的影片拍攝規格只有 720P，而且長度只限五分鐘，另外在拍攝時無法使用自動對焦功能（或是有果凍現象，畫面像果凍般晃動），但對於 MV、紀錄片或是廣告片的製作仍有助益。

　　在 D90 發表一個月之後，CANON 所推出 5D M II 就完全排除了 D90 的問題，不但可將影像錄製到記憶卡，而且擁有更佳的 1080P 畫質，此外全片幅的感光元件大小（全片幅為 36mm×24mm，APS 為 24mm×16mm，前者為後者 2.25 倍大），還將低光表現拉至如底片般的低雜訊效果，也超越了超 35mm 攝影機的淺景深。

　　除了家用型的數位單眼可以進行高畫質影片的拍攝外，一些家用的小攝影機也可以拿來拍攝 HD 規格的影片，例如最近這兩三年 SANYO（三洋）公司所推出的攝影機 HD1010，就是以記憶卡為儲存媒介。而數位相機、手機所附加的 HD 錄影規格，也逐漸讓拍攝 HD 影片的門檻降低，達到人人可以拍電影的境地。

結語

　　電影應該是歷史與文化的縮影：它承載了從傳統到現在所演進的軌跡，同時蘊含著文化內涵的深度與廣度。當我們欣賞三十年前所拍攝的電影，可以隱約窺見當時的社會與生活，就如同我們記錄現在所生活的地方是一樣的重要。當二十年後的觀眾觀看我們現在所拍攝的電影時，也等於觀看了現在的城市街景一般，也許經過物換星移讓這些曾經屬於我們這個世代的一切都不復存在了，但是這些點點滴滴卻可以在電影中找到存在的真實，或者回憶與懷舊的蛛絲馬跡。

　　因此，不論使用哪種器材來拍攝電影（傳統或數位攝影機），或是以哪些媒介來儲存畫面與聲音 （底片、錄影帶、記憶卡或數位檔案），透過整個製作團隊（人力）以及成本預算的謀合，就某種意義上來看，假如能夠把真實的生活當作場景，把每一個流逝的片刻當作鏡頭，拍攝電影就是記錄生命的方式之一，不但刻畫了這個時空下所碰撞出的生活與思維模式及科技技術的轉變，也能反映出這個社會與歷史文化的進程。

　　沒有人知道未來數位科技會持續發展到什麼階段，筆者並非要對傳統與數位電影的差異做出論斷，而是根據目前的實際狀況提出一些中肯的說明和看法。無論如何，最後還是要回歸到電影本身，更確切的說，就是回到如何看待拍攝電影這個問題上，也就是要怎麼拍才能成為電影。不管使用的是傳統底片還是以數位器材來拍攝電影，也不管外在條件與環境如何變化，最重要的是，要能夠「讓影像說話」，讓已經發揮創意所完成的劇本、也讓已經投入大量的時間、精神、力氣與金錢所拍攝和製作的成品，可以被定義為「電影」，而這也就是電影長久以來一直能夠持續不斷地打動人及吸引人的魅力。

　　如果你是一位 E 世代的影像創作愛好者，也許你已經完成人生中第一個劇本，你覺得這個劇本好得不能再好，不拍出來實在可惜！於是你展開漫長的集資旅程，最好的方法是先跟你的父母親開口，然後向親朋好友籌借，或

是上網蒐集台灣各式各樣的電影輔導金補助辦法。在這種情況下，你開始提出申請、寫企畫案、Interview，而這段時間可能長達兩年，最後往往是充滿恨意的落選。這時候，你的電影夢開始醒了一半！但你的 Passion 仍然支撐你勇往直前、視死如歸！然後又經過兩年，仍然沒有跨出任何一步，於是你開始懷疑自己的才華與能力。這時你會想到陳淑樺膾炙人口的一首老歌《夢醒時分》的歌詞：「早知道傷心總是難免的／你又何苦一往情深／因為愛情總是難捨難分／何必在意那一點點溫存／要知道傷心總是難免的／在每一個夢醒時分／有些事情你現在不必問／有些人你永遠不必等。」最後，又經歷了四到五年，你總算得到輔導金，雖然是短片輔導金，只有幾十萬。於是你在挫折中開拍了你的第一部影片，這時候，你終於夢醒了！然而數位攝影可能是唯一的方法，可以用少得可憐的預算先完成影片，並且證明你擁有「用影像說故事」的能力！這才是最重要的！然後，你又繼續體驗影夢人生，繼續走上不歸路。這就是電影！你與電影總是難捨難分，我想再說一句：「當你愛了不該愛的電影，『你的心中滿是傷痕』，而『傷痕』往往就是創作電影最大的動力！」

【附件2-1】

電影法

(民國98年1月7日修正公布)

第一章　總則

第一條

為管理與輔導電影事業，促進電影藝術發展，以弘揚中華文化，闡揚國策，發揮社教功能，倡導正當娛樂，特制定本法；本法未規定者，適用其他有關法律之規定。

第二條

本法用用詞定義如左：

一、稱電影事業者，指電影片製作業、電影片發行業、電影片映演業及電影工業。

二、稱電影片製作業者，指以製作電影片為目的之事業。

三、稱電影片發行業者，指以經營電影片買賣或出租為目的之事業。

四、稱電影片映演業者，指以發售門票放映電影片為主要業務之事業。

五、稱電影工業者，指提供器材、設施與技術以完成電影片之製作為目的之事業。

六、稱電影從業人員者，指參加電影片製作之策劃、編、導、演及其他參與製作人員。

七、稱電影片者，指已攝錄影像聲音之膠片或影片規格之數位製品可連續放映者。包括國產電影片、本國電影片及外國電影片。

前項第七款所稱國產電影片、本國電影片及外國電影片之認定基準，由中央主管機關公告之。

第三條

電影事業之負責人應具有高級中等以上學校畢業之學歷或同等之資格。但本法施行前已登記為負責人者，不在此限。

第四條

有左列情形之一者，不得為電影事業負責人：

一、曾犯內亂、外患罪，經判決確定或通緝有案尚未結案者。

二、曾犯詐欺、背信、侵占罪或違反工商管理法律，受一年以上有期徒刑之宣
　　告，服刑期滿尚未逾二年者。
三、曾因電影片製作、發行、或演映違法，受有期徒刑以上刑之宣告，服刑期
　　滿尚未逾二年者。
四、曾服公務因貪污瀆職，經判決確定，服刑期滿尚未逾二年者。
五、受破產之宣告，尚未復權者。
六、無行為能力或限制行為能力者。

第五條
本法所稱之主管機關：在中央為行政院新聞局；在直轄市為直轄市政府；在縣
(市)為縣(市)政府。

第五條之一 (刪除)

第二章　電影片製作業

第六條
電影片製作業，應於辦理公司登記前，申請中央主管機關許可，發給許可證。
前項電影片製作業申請許可應具條件及應繳表件，由中央主管機關定之。

第七條
電影片製作業，除純製作非劇情片者外，應自設立登記之第二年起，每滿一年
至少製作完成劇情長片一部。但具有正當理由，報請中央主管機關核准者不在
此限。

第三章　電影片發行業

第八條
電影片發行業，應於辦理公司登記前，申請中央主管機關許可，發給許可證。
前項電影片發行業申請許可應具條件及應繳表件，由中央主管機關定之。

第九條
電影片發行業，自設立登記之日起，每滿一年應至少發行電影片一部。

第四章　電影片映演業

第十條

電影片映演業，應於辦理公司或商業登記前，申請直轄市、縣(市)主管機關許可，發給許可證；映演場所改建者，亦同。

電影片映演業將原映演場所增、減或區隔廳數者，應向直轄市、縣（市）主管機關申請換發電影片映演業許可證。

前二項電影片映演業申請許可之程序、應具條件及應繳表件，由中央主管機關定之。

第十一條 (刪除)

第十二條

電影片映演業，應依中央主管機關之規定，映演政令宣導及公共服務之電影片、幻燈片。

第十三條

電影片映演業，映演電影片之場次、隔場與清潔時間及映演廣告片時間，均應遵守中央主管機關之規定。

第十四條

電影片映演業，於每一電影片映演時，應將准演執照備置映演場所。但電影片映演業共映一部電影片，應於映演前檢附准演執照向直轄市、縣（市）主管機關申請核發准演執照證明書者，得以准演執照證明書代之。

前項電影片准演執照證明書，應由直轄市、縣（市）主管機關影印准演執照，並加蓋戳記及機關印信後發給之。

第十五條

電影片映演業，於每一電影片映演時，應將電影片長度及放映時間，於映演場所之顯著處所揭示之。

第十六條

電影片映演業，不得有左列情形之一：

一、映演或插映未領有准演執照之電影片。

二、映演或插映業經查禁之電影片。
三、映演與檢查核准名稱不符之電影片。
四、映演變更情節之電影片。
五、聯合壟斷電影片映演市場。
六、使用未經審定之廣告或宣傳品。

第十七條
機關、學校、團體映演電影片，準用第十四條、前條之規定。但經主管教育行政機關核准映演之教學電影片，不在此限。
電影片持有人為試片而映演電影片，準用前條第二款至第四款之規定。
機關、學校、團體映演電影片，不得以營利為目的。

第五章　電影工業

第十八條
電影工業，應於辦理公司或商業登記前，申請中央主管機關許可；取得許可後，依規定辦理工廠登記。
前項電影工業之種類、申請許可應具條件及應繳表件，由中央主管機關定之。

第十九條
電影工業管理辦法，由中央主管機關定之。

第六章　電影從業人員

第二十條
電影從業人員，應依中央主管機關之規定，申請發給登記證明。
未領登記證明者，不得參加本國及國產電影片製作之策劃、編、導、演。

第二十一條
電影從業人員，不得有損害國家或電影事業之言行。

第七章　電影片之輸出與輸入

第二十二條

電影片之輸出與輸入，應經中央主管機關審查許可。

前項許可辦法，由中央主管機關定之。

第二十三條

輸入之外國電影片在國內作營業性映演時，應改配國語發音或加印中文字幕。

第八章　電影片檢查

第二十四條

電影片除經主管教育行政機關核准之教學電影片外，非經中央主管機關檢查核准發給准演執照不得映演。

第二十五條

電影片申請檢查時，應填具申請書，連同左列證件及檢查費，送請中央主管機關核辦：

一、本國或國產電影片之版權證明，或外國電影片之發行權證明。

二、內容說明。

三、國外進口電影片之完稅證件。

四、其他法令規定之文件。

第二十六條

電影片不得有左列情形之一：

一、損害國家利益或民族尊嚴。

二、違背國家政策或政府法令。

三、煽惑他人犯罪或違背法令。

四、傷害少年或兒童身心健康。

五、妨害公共秩序或善良風俗。

六、提倡無稽邪說或淆亂視聽。

七、污衊古聖先賢或歪曲史實。

違反前項規定之電影片，中央主管機關於檢查時，應責令修改或逕予刪剪或禁演。

第二十七條

電影經檢查准予映演者，發給准演執照，其有效期間爲四年；准演執照遺失時，應填具申請書，向中央主管機關申請補發。

電影片每一複製片，應申請添發准演執照一份。

電影片之著作財產權或發行權轉讓時，受讓人應檢附准演執照及轉讓契約書，申請中央主管機關換發新照，其效期以原准演執照所載效期爲準。

第二十八條

電影片有左列情形之一者，應依第二十五條規定，重行申請檢查：

一、准演執照期滿仍須映演者。

二、准演執照有效期間內變更情節者。

三、原修改、刪剪或禁演原因消失者。

四、初次檢查之電影片領有准演執照，在有效期間內公開映演前改換片名者。

第二十九條

領有准演執照之電影片，如因情勢變更而有第二十六條第一項情形之一者，中央主管機關得停止其映演，並將電影片調回複檢，重予核定。

第三十條

電影片經檢查無第二十六條第一項各款情形之一，中央主管機關應依內容予以分級，限制觀看之年齡、條件，並於准演執照載明之；其分級處理辦法，由中央主管機關定之。

電影片映演業，於每一電影片映演時，應將電影片級別於映演場所顯著處所揭示，並依前項辦法執行之。

電影片映演業爲執行前項規定，得要求觀眾出示年齡證明。

第三十一條

電影片之廣告及宣傳品，應於使用前送請中央主管機關審定。

第三十二條

電影片映演時，主管機關得派員攜帶證件臨場查驗，如發現其映演有依本法應予扣押電影片之情事者，由主管機關扣押其電影。

省(市)、縣(市)主管機關依前項規定扣押電影片時，應即將全案送請中央主管機關核辦。

第九章　獎勵與輔導

第三十三條
電影片製作業製作電影片合於左列情形之一者，應予獎勵：
一、弘揚中華文化，配合國家政策，具有貢獻者。
二、激發愛國情操，鼓舞民心士氣，具有宏效者。
三、闡揚倫理道德，匡正社會風氣，具有深遠意義者。
四、開拓國產電影片市場，促進文化交流，有重大貢獻者。
五、參加國際影展，爭取國家榮譽，具有特殊表現者。

第三十四條
電影片發行業有左列情形之一者，應予獎勵：
一、經常發行弘揚中華文化、激發愛國情操、闡揚倫理道德之電影片者。
二、經常發行高水準之電影片，有顯著貢獻者。
三、開拓國產電影片市場，促進文化交流，有顯著貢獻者。

第三十五條
電影片映演業有左列情形之一者，應予獎勵：
一、配合政府政策，放映政令宣導電影片，表現積極者。
二、經常映演弘揚中華文化、激發愛國情操、闡揚倫理道德電影片者。
三、安全設施良好，映演場所整潔者。

第三十六條
電影工業有左列情形之一者，應予獎勵：
一、創製電影器材有重大貢獻者。
二、改進產製技術有重大貢獻者。
三、開拓國際業務著有實績者。

第三十七條
電影從業人員有左列情形之一者，應予獎勵：
一、弘揚中華文化、激發愛國情操、闡揚倫理道德，著有功績者。
二、爭取國家榮譽或推行社會教育，表現優異足資楷模者。
三、創新電影風格，突破攝製技術，具有貢獻者。

第三十八條
前五條之獎勵，除合於其他法律之規定者，依其規定辦理外，由中央主管機關核給獎狀、獎牌、獎座或獎金。

第三十九條
電影事業爲文化事業，中央主管機關爲促進其發展，應就下列事項予以輔導：
一、參加國際影展。
二、參加國內外電影專業研討會。
三、徵選印發優良電影劇本及電影故事。
四、開拓國產電影片市場。
五、組團出國考察。
六、舉辦國際性影展。
七、輔助辦理電影從業人員訓練及出國進修。
八、推動設立電影研究基金。
九、爲促進電影事業有關事項，比照其他文化事業輔導之。
中央主管機關應協調中央各行政機關及其所屬事業機構、直轄市、縣（市）政府，協助電影片製作業攝製電影片。

第三十九條之一
爲獎勵投資製作國產電影片，營利事業自本法中華民國九十三年一月九日修正施行之日起十年內，投資達一定規模之電影片製作業之創立或擴充，其原始認股或應募屬該電影片製作業發行之記名股票，持有期間達三年以上者，得以其取得該股票價款之百分之二十限度內，自當年度起五年內抵減各年度應納營利事業所得稅額。
前項投資抵減稅額，其每一年度得抵減總額，以不超過該營利事業當年度應納營利事業所得稅額百分之五十爲限。但最後年度抵減金額，不在此限。
第一項發行記名股票募集之資金及其支應用途，已依其他法規規定適用投資抵減或免徵營利事業所得稅獎勵者，不得適用本條之獎勵。
第一項所稱達一定規模及投資抵減之適用範圍、抵減總額、核定機關、申請期限、程序、抵減率及其他相關事項之辦法，由中央主管機關會商財政部擬訂，報請行政院核定。

第三十九條之二
因外國電影片之進口，致我國電影事業受到嚴重損害，或有受到嚴重損害之虞

時，爲維護本國電影文化事業之存續與發展，中央主管機關應就下列事項採取救助措施：

一、設置電影事業輔導金。

二、成立國片院線，予以輔導，或設定國片映演比率。

三、研訂發展電影工業之相關措施。

四、協助電影事業建置金融輔導制度。

五、其他爲維護我國電影事業之存續及發展措施。

前項損害及有損害之虞之調查、認定及救助措施辦法，由中央主管機關定之。

第四十條 (刪除)

第四十一條

電影事業暨電影從業人員之獎勵及輔導辦法，由中央主管機關定之。

第十章　罰則

第四十二條

未依第六條、第八條、第十條、第十八條規定申請許可，擅自製作、發行、映演電影片，或提供器材、設施與技術者，處一萬元以上六萬元以下罰鍰，扣押其電影片或器材、設施，並勒令歇業。

第四十三條

電影片製作業違反第七條規定，經中央主管機關書面通知後，六個月內仍未製作電影片者，撤銷其許可。

第四十四條

電影片發行業違反第九條規定者，撤銷其許可。

第四十五條

電影片映演業有下列情形之一者，處二萬元以上二十五萬元以下罰鍰，並得處五日以上十日以下之停業，情節重大者，撤銷其許可。

一、違反第十四條或第十六條之規定者。

二、違反第二十七條第二項或第二十八條第一款之規定者。

三、　違反第十二條、第十三條、第十五條或第三十條第二項之規定者。
前項第一款及第二款情形，並得扣押其電影片或宣傳品。

第四十六條
違反第十七條規定者，處一萬元以上六萬元以下罰鍰，並扣押其電影片。

第四十七條
電影片製作業，約請未領有登記證明之電影從業人員參加電影片製作之策劃、
編、導、演者，中央主管機關不受理其電影片之檢查。

第四十八條
電影從業人員違反第二十一條規定者，予以警告或停止其參加本國或國產電影
片製作之策劃、編、導、演三個月以上六個月以下，情節重大者，註銷其登記
證明。

第四十九條
偽造、變造或冒用准演執照者，處二萬元以上二十萬元以下罰鍰，扣押其電影
片，並得處五日以上十日以下之停業。其刑事責任，依有關法律辦理。

第五十條
依第四十二條、第四十五條第二項、第四十六條或第四十九條扣押之電影片，
經查明有第二十六條第一項各款情形之一者予以沒入；無第二十六條第一項各
款情形者，於處罰後發還之。

第五十條之一
左列電影片，由中央主管機關定期銷燬：
一、依前條規定入者。
二、應發還之電影片，已逾准演執照有效期間者。
三、電影片於檢查時經中央主管機關刪剪之部分，電影片檢查之申請人未依規
定申請發還，且已逾准演執照有效期間者。

第五十一條
電影片映演業或映演人違反第十六條規定，其映演或使用之電影、廣告或宣
傳品係電影片持有人提供者，處電影片持有人二萬元以上二十萬元以下罰鍰。

電影片持有人不提供准演執照者亦同。

第五十二條
依本法所為之處罰,由中央主管機關為之。但第四十五條第一項第三款所定之
處罰,由直轄市、縣(市)主管機關為之。

第五十三條
依本法所處罰鍰,經通知逾期不繳納者,得移送法院強制行。

第五十四條
依本法所為歇業或停業處分,受處分人抗不遵行者,得請該管警察機關協助執
行之。

第十一章　附則

第五十五條
本法公布施行前,已設立之電影事業,與本法之規定不符者,應於中央主管機
關所定期限內依本法規定辦理;逾期不辦理者,撤銷其許可或證照。

第五十六條
依本法申請核發許可證、登記證明、准演執照或電影片申請檢查,應繳納證照
費或檢查費;其費額由中央主管機關定之。

第五十七條
本法施行細則,由中央主管機關定之。

第五十八條
本法自公布日施行。

【附件2-2】

電影法施行細則

（民國96年2月27日修正公布）

第一條
本細則依電影法（以下簡稱本法）第五十七條規定訂定之。

第二條
本法所稱電影片持有人，指實際持有電影片之人。

第三條
電影片製作業依本法第六條第一項規定申請許可，應依電影片製作業申請許可
應具條件及應繳表件（附表一）之規定辦理。

第四條
本法第七條所稱製作完成，指取得中央主管機關核發之電影片准演執照；所稱
長片，指放映時間在六十分鐘以上之電影片。

第五條
電影片發行業依本法第八條第一項規定申請許可，應依電影片發行業申請許可
應具條件及應繳表件（附表二）之規定辦理。

第六條
本法第九條所稱發行，指取得中央主管機關核發准演執照電影片之發行權。

第七條
電影片映演業依本法第十條第一項規定申請許可，其程序如下；映演場所改
建、遷建、遷址者，亦同：
　　一、檢附土地分區使用證明書、資本額證明文件、負責人學歷證件與身分
　　　　證明文件正本及影本各一份，向直轄市、縣（市）主管機關申請籌設
　　　　許可或改建、遷建、遷址許可。
　　二、許可籌設、改建、遷建或遷址後，向地方主管建築機關依建築法令規
　　　　定申請建造執照或變更使用執照。
　　三、映演場所之建築、消防、衛生等事項，經地方各該主管機關審查通

過後，依電影片映演業申請許可應具條件及應繳表件（附表三）之規定，向直轄市、縣（市）主管機關申請許可或換發電影片映演業許可證。

第八條
電影片映演業依本法第十條第二項規定將原映演場所增、減或區隔廳數者，應於映演場所之建築、
消防、衛生等事項，經地方各該主管機關審查通過後，檢附審查通過文件及電影片映演業證照文件，向直轄市、縣（市）主管機關申請換發電影片映演業許可證。

第九條
直轄市、縣(市)主管機關應將所許可設立之電影片映演業之名稱、地址及映演場所之名稱、數目、座位數、地址，報請中央主管機關備查。

第十條
本法第十四條第一項本文所定應將准演執照備置映演場所，於同一電影片映演業之不同映演場所映演同一電影片複製片時，該電影片映演業除應將該准演執照備置於其中之一映演場所外，並得以該電影片准演執照之影本備置於其他映演場所代之。

第十一條
政令宣導及公共服務之電影片、幻燈片，由主管機關發交電影片映演業於每一電影片映演前放映，其放映時間，每場以三分鐘為度。

第十二條
電影片映演業映演電影片之隔場與清潔時間，不得少於十分鐘；映演廣告片及電影預告樣片時間，合計每場不得超過十二分鐘。

第十三條
電影片映演場所之安全、衛生、消防等事項，應由當地各該主管機關依有關規定辦理。

第十四條
電影工業依本法第十八條第一項規定申請許可，應依電影工業申請許可應具條件及應繳表件（附表四）之規定辦理。

第十五條
電影從業人員依本法第二十條第一項規定申請登記證明，應依電影從業人員申請登記證明應繳表件（附表五）之規定辦理。
本法第二十條第二項所稱演，指參加本國或國產電影片演出並擔任主要演員（主角及配角）者。

第十六條
應依本法申領准演執照之電影片，包括電影長片、電影短片、電影片預告樣片、非宣傳電影片之廣告片。

第十七條
電影事業、機關、學校、團體及電影從業人員依本法第二十五條規定申請電影片檢查時，並應檢附下列文件：
　　一、電影事業：所屬公會最近一個月內出具之會員證明書；其為香港、澳門電影片者，應檢附經中央主管機關認定之當地電影團體最近一個月內出具之會員證明。
　　二、機關、學校、團體及電影從業人員：
　　　　（一）映演企畫書及相關證明文件。
　　　　（二）學校、團體立案證明文件或電影從業人員 登記證明。其為公立學校者，免附。

第十八條
電影片檢查之順序，以申請之先後為準。

第十九條
電影片檢查之順序，經各申請人同意者，得於受檢前二十四小時申請對調檢查，每一電影片以對調一次為限；其長度超過三千公尺者，應洽調二檔檢查時段。

第二十條
申請人未於中央主管機關排定電影片檢查之期限內送檢者，應重新申請檢查。

第二十一條

電影片經檢查准予映演者，中央主管機關應於三日內，依核准之先後，依次發給准演執照。

第二十二條

電影片檢查之申請人，有下列情形之一者，中央主管機關得通知其限期補正，逾期不補正或補正不完全者，不受理其電影片之檢查：

　　一、未依本法第二十五條填具申請書，繳交相關證件及檢查費。

　　二、未檢附第十七條規定之文件。

第二十三條

中央主管機關依本法第二十六條第二項規定責令修改、逕予刪剪或禁演受檢查之電影片時，應敘明理由通知申請人，或於電影片准演執照中載明刪剪之內容。

申請人對於前項中央主管機關之決定有異議者，得於通知書或電影片准演執照送達之次日起五日內，檢附原申請檢查內容之電影片及異議之理由，以書面申請複查。

前項複查，中央主管機關得通知申請人到場說明。

第二十四條

電影片檢查之申請人得於電影片准演執照有效期間內，以書面敘明理由申請中央主管機關發還電影片於檢查時經刪剪之部分。

第二十五條

本法第三十一條所稱電影片之廣告及宣傳品，指報刊廣告、畫板廣告、海報廣告、劇照廣告及以其他形式為電影片宣傳之文字、圖畫、影像或物品。

前項電影片之廣告及宣傳品，應符合電影片內容及普遍級分級規定。

第二十六條

電影片映演業於主管機關依本法第三十二條第一項規定臨場查驗時，不得規避、妨礙或拒絕。

第二十七條

一電影事業兼營其他電影事業時，應具備其他電影事業之設立條件。

第二十八條
電影事業名稱、地址、負責人、資本額、所營業務有變更者,應先報請該管主
管機關核准後,再向公司或商業主管機關辦理變更登記。

第二十九條
本法公布施行前設立之電影片映演業,其設立登記或映演場所與本法及本細則
規定不符者,應於中央主管機關所定期限內,重行辦理登記或依中央主管機關
規定標準改善,逾期不重行辦理登記或不改善者,廢止其原許可或證照。

第三十條
本細則自發布日施行。

電影企畫書

綜觀一部電影的形成，從前製作業、正式拍攝到後製作業，乃至影片完成後發行上映，這其中涵蓋了我們日常生活中食、衣、住、行、育、樂的各項產業。處於現今這個資訊多媒體爆炸的時代，許多影片甚至以特效、電腦動畫為主要賣點；除此之外，電影更結合了文學、繪畫、音樂、演劇、建築、雕刻、舞蹈七大藝術領域，一躍而為「第八藝術」，也因其牽涉專業領域之廣而被稱為「電影工業」。

從事電影製作必須要有這樣的認知──被歸類為第八藝術的電影工業其實就是一項花大錢的藝術，乃結合許多團隊的努力造就而成的！所以身為一個導演或製片，想要拍攝一部電影，完成自己的夢想，如何撰寫一份電影企畫書尋求資金的援助，便是當務之急。

本章先概略說明一部電影形成的幾項基本要素，以建立對電影製作的初步概念，再對電影企畫書撰寫方式、投遞管道做詳細說明，並佐以《流浪舞台》及《麵引子》的電影企畫書為例，供讀者參考！

第　一　節

電影的形成

　　要造就一部電影實非易事，可謂千頭萬緒，事繁項多，以下就從製作的觀點來說明一部電影的形成。

市場分析

　　觀看台灣的電影市場，從 1970 年代盛行的台語片、武俠片，乃至後來的賭片、動作片、軍教片，直至近年來蔚為風潮的恐怖片、懸疑片、科幻片……我們可以看出電影觀眾的口味是變幻莫測，難以捉摸的！非但無一定的軌跡可循，更遑論有所謂的週期性了。但是，電影與觀眾間之關係卻又是如此地密不可分，一部電影如果沒有好的票房成績，失去了觀眾的支持，絕對難以維持生存。猶如「水之於魚」，沒有了水，魚當然無法生存，沒有了觀眾支持的電影，也只是一件無人欣賞的藝術品而已。因此，就電影而言，觀眾是唯一的裁判。

　　現今台灣的錄影帶、VCD、DVD、有線電視業者充斥，電影台更是多得不勝枚舉，民眾大可舒舒服服地待在家裡看電影，為什麼還是有許多觀眾會去戲院看電影？探究他們的心理，肯讓他們自掏腰包、排隊買票、不畏風雨看電影的動機大致如下：

一、娛樂消遣

　　這一類的觀眾對於電影的拍攝題材、劇情、導演、演員是誰，可能都不在乎。他們會去戲院或許只是想找一個短暫休閒的娛樂方式，或許是為了消磨時間、消除緊張情緒，暫時讓自己離開現實罷了。

二、偶像崇拜

　　1990 年代末開始，無線、有線、衛星電視、網路通訊等視聽媒介充斥生活，藉由這些媒體更塑造出各式各樣的「偶像」。電影的宣傳手法亦是如此，從製片、導演、演員等等皆可應用，以眾家好萊塢明星為例，許多電影觀眾便是受到「偶像崇拜」的心理影響，對於「偶像」一舉一動都心儀神往，也因此肯掏腰包去戲院一睹偶像風采。

三、享受良好視聽器材

　　一般的家庭電影院造價極高，在家觀賞電影雖說可避免舟車勞頓、風吹日曬排隊買票之苦，不過，卻也損失了享受戲院豪華的視聽娛樂設備的機會。「工欲善其事，必先利其器」，一部好電影，若能在良好的視聽環境下欣賞，肯定可以為此部電影加分不少。許多的電影觀眾亦有同感，所以他們肯花費較高的價錢來欣賞一部電影。

四、移情作用

　　此類觀眾大致是因為電影劇情而入戲院觀賞影片的。或許是因為主角遭受的際遇與自己雷同，或許影片劇情敘述的正是自己所嚮往的情境，或許是一些在現實生活中無法達到的目標、境界，藉由觀賞電影產生「移情作用」，因而得到滿足感！

五、趕流行

　　每部電影要上映前，片商為刺激票房，提高電影知名度，總是會運用各種不同的宣傳手法，諸如：記者會、新片發表會、首映會、簽名會等等造勢活動。這樣一來，電影資訊會在短時間內於各大媒體曝光，再加上廣告的輔助宣傳，肯定在追求時尚流行的觀眾中形成一股風潮，認為不看此部電影就落伍了，所以當然要趕在第一時間到戲院觀賞。

六、約會

電影院燈光昏暗，有些情侶總是喜歡選擇電影院做爲約會的場所，藉由觀賞文藝愛情片增進彼此的情感，更可拉近彼此之間的距離。

若再繼續細究，還有許多的因素沒有列出，不過大致來說，脫離不了上述的六種動機。所以，要拍電影前一定要先做好市場分析，知道如何誘使電影觀眾自掏腰包去戲院看電影，瞭解觀眾要的是什麼？喜歡的是什麼？再決定要拍何種題材的電影，才不會讓投資的金錢、人力付諸流水。

構想

電影的形成乃先有「構想」，至於「構想」如何產生？可能是因爲一個場景、一本小說、一段故事、一個人等等，突然激起了想要拍攝影片的「構想」。只是這個階段在導演或製片的腦海裡，有的不過是許多片段的組合。「構想」就好比一個胚胎，我們只知道它有其生命力，但是不到長成完整的個體，我們無法判定它的模樣。

以筆者爲例，因自小在眷村長大，看到許多退伍老兵的生活，也聽過許多他們的故事。當年他們信誓旦旦的隨蔣中正先生渡海來台，原意只想先暫避些許時日，養精蓄銳，等待時機成熟的那一日，能大舉反攻大陸，奪回屬於他們的一片天空。怎奈天不從人願，這一等就等了好幾十年，從青年，盼到了壯年，等到了老年。在他們之中，有的從軍界轉政界，生活或許富裕一點；有一些，在台灣娶妻生子；也有一些是靠退休金、政府補助度過餘年的。只是他們心中仍牽掛著當初急忙撤退時，拋下的家人、家鄉。一直到1987年政府解嚴，才有機會回去探望他們日夜盼望的親人。

在筆者的成長過程中，因爲聽了這麼多，看了這麼多，於是才會興起要拍「老兵」這個特殊族群的構想，從而發展出《老莫的第二個春天》這部電影，從老兵與原住民聯姻的角度，來帶出這個特殊政治時代下的人物縮影。

確定主題

有了「構想」，接著必須著手的就是「確定主題」。所謂的主題，就是這部電影的中心意識，這部分聽起來可能會有些抽象，就像是《老莫的第二個春天》的構想是從要拍「老兵」的故事做為出發點，接著就要問，那麼是要拍怎樣的老兵呢？是搞笑的、悲情的？還是小人物的如實描寫？

「錯落時代下老兵處境的寫實紀事」，短短一句話將這部電影要表達的方向定出來了，則無論編劇的故事大綱如何演變，只要情節能去表達出這樣的主題，就不至於迷失了方向。

其實幾乎所有言之有物的電影都可以用簡單的一句話就點出主題，如北野武《菊次郎的夏天》，要說的就是「一個小男孩千里尋母的故事」；王家衛的《花樣年華》是描寫「舊時代男女的外遇」。只要主題確定了，接下來要進行的故事大綱就能有所依據，編劇和導演對這部影片也才能形成共識。

故事大綱

故事大綱並非囊括影片的全部內容，它只是一個提綱挈領，將人事時地物（也就是所謂的Who 、What、 When 、Where、 How）簡單扼要的寫下來即可。而這一切都必須建立在之前已確定的主題上去開展。

故事大綱的產生，大致有以下兩種情況：
一、編劇本身早已產生構想，確定主題，而向電影公司或製片提出自己的案子。
二、製片或導演早有構想和主題，而後聘請適合的編劇來發展出一個故事大綱，做為劇本的雛形。

故事大綱的撰寫格式如下：
一、人物（Who）：

包括主要人物和次要人物。

撰寫內容包括名字、年齡、個性、背景、和劇中其他人物的關係，在劇中的角色地位，代表涵義。

二、故事大綱（What、When、Where、How）：

將上述人物所在的情節、時間、地點、因果以簡單的文字描述出來即可，最重要的是突顯這個故事的賣點在何處，因為這是這個故事有沒有機會發展成劇本的重要關鍵，所以必須要在短時間之內就能讓觀者瞭解你要說的是什麼，而且能不能吸引人，有沒有價值拍成電影。

《麵引子》導演李祐寧對演員解說表演細節。

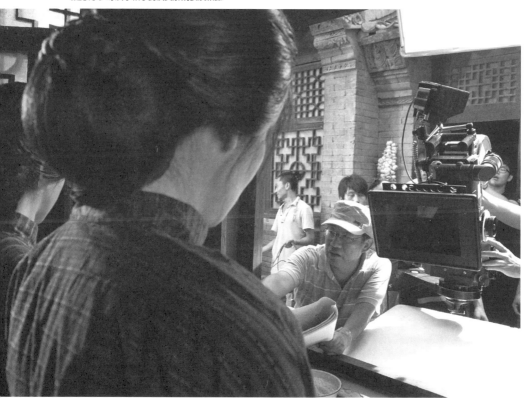

【附件3-1】

《人性的證言》故事大綱撰寫範例

一、 主要人物：

王　　勝：男，四十五歲，屏東市某貨運行負責人。個性耿直固執，本本份份的
　　　　　生意人，被人栽贓，冤獄兩年，家破人亡。最後，司法雖然還他清
　　　　　白，也給了他五十萬元的賠償金；但是，留下的傷口誰來彌補？

陸皓偉：男，六十歲，屏東地院檢察官，司法界德高望重的大老，獨身，個性
　　　　　達觀，對法律條文的解釋較偏重就事論事，造成王勝的冤獄。是史東
　　　　　興的學長。

史東興：男，三十八歲，屏東地院檢察官，為人正直，面惡心善，為維護司
　　　　　法，鍥而不捨的調查王勝的冤獄案情，終於真相大白，還其清白。

愛　　妮：女，三十四歲，高雄雪莉舞廳舞女，本名丁艾玲，張來發的同居女
　　　　　友，也是史東興的前妻，栽贓的重要關係人，也是警方的祕密證人。
　　　　　一時糊塗陷害王勝，後來良心發現，承認一切，才使案情大白。

張來發：男，三十五歲，急功好利，精明幹練，曾在警界服務，後因不當行為
　　　　　被撤職，與王勝交往期間，一時起了歹念，手段極為狠毒。

王太太：女，四十二歲，王勝的妻子，體弱多病，全心幫助丈夫創業，夫妻二
　　　　　人感情甚篤，丈夫冤獄期間病逝，死不瞑目。

二、 故事大綱：

　　一個七月的早晨。明亮清新的天空，加上和煦的陽光，使得原來就充滿希
望的屏東市看來格外地令人振奮。和往常一樣，幸福溫暖的王勝家，開始了他
們亮麗的一天。從幾個室內的空鏡頭，我們可以嗅出一個充滿無限美好未來的
小康家庭，女主人正快樂地為早餐忙碌著。同時，畫面裡疊上片名《人性的證
言》及主要演職員名單。早餐結束後，王勝在妻女的目送下，開車駛往貨運
行，此時的王勝，雖微露創業的艱辛，仍然顯得鬥志昂揚。

　　在炎炎午後，屏東市街道被豔陽曬得閃閃發亮，路上的行人也被熱情的夏
日陽光燒灼得行動遲緩了許多。此時貨運行內的王勝與于達明亦正享受這南部
特有的閒逸風味。不一會兒，租客劉小七走入貨運行，聲稱要租車。劉與于達
明交易後匆匆離開貨運行，幾分鐘後，數輛警車急駛至貨運行門口，警員們衝

入屋內逮捕了王勝與于達明，從此揭開了王勝家破人亡的悲劇序幕。

　　屏東監獄偵訊室內，畫面由全黑轉亮。鐵窗外強烈的陽光射入，鏡頭慢慢搖下，檢察官史東興正與王勝訪談。史按部就班地提出問題，王則無奈地緩緩回憶往事。影片接下來採用回憶與現在時空同時進行的手法，透過史東興訪談案件重要關係人王勝、張來發的過程，多角度呈現這宗冤獄案件。王勝是一家貨運行的老闆，為人率直。剛開始事業全憑他一人埋頭苦幹，後來娶了一個賢內助，事業才漸漸步入軌道。王勝和王太太感情甚篤，育有兩女，大女兒已十八歲，就讀某專科學校，小女兒才三歲。家庭生活甚美滿，唯一美中不足的是王太太體弱多病，屢屢至醫院檢查，卻老是檢查不出病因來。

　　貨運公司的生意蒸蒸日上，但是仍然免不了有一些收不回來的呆帳，王勝和他的業務經理于達明每每商量對策催討，卻毫無起色，兩人感到無可奈何。張來發和于達明是初中同學，在一個偶然的機會裡重逢，兩人閒暇的時候談到公司的呆帳，于達明將心中的無奈告訴張來發，張來發為此打抱不平，並承諾可將公司的呆帳收回，于達明便將張來發介紹給王勝。

　　沒多久，幾位貨運的惡客乖乖結了帳，王勝對張來發佩服得五體投地，對他也產生了信任。後來王因公司需要一大筆周轉金，便請求張來發幫忙收回公司的幾百萬呆帳，張來發假意推託，王勝則不斷請求，張見有機可乘，便提出條件：如果全數收回數百萬之呆帳，必須投下大批人力與時間，為了使事情順利進行，須交際應酬以及送紅包給其他調查人員，活動經費總共一百萬元。王勝在衡量輕重之後，也就答應了他的要求。

　　王勝當場便開始張來發五張二十萬元支票，並約定分兩次給付，先兌現四十萬元，事成之後再付六十萬元，沒料到張來發兌了兩張支票後，就避不見面，判若兩人。王勝與于達明費了一番工夫，終於在舞廳找到張來發，並向他索討呆帳。沒想到，張矢口否認與王有任何金錢關係，還將王給轟出了舞廳。王不甘受騙，一紙告上法院，也就此埋下日後的苦果。

　　一天，年輕人劉小七來到了貨運公司，表示要租一部貨櫃車，填表時他藉故上洗手間，之後便形色匆匆的離開，就在劉小七離開不到十分鐘後，十多輛警車包圍貨運公司，十幾位便衣刑警衝入，其中一人衝進洗手間，搜出一只紙袋，打開後赫然發現一大包海洛英。警員後來又迅速地搜出支票、圖章以及第二包海洛英。

　　王勝與經理于達明當場人贓俱獲，即刻被收押偵辦。從此，王勝就沒有一天好日子過，一連串的偵訊與口供接踵而來，使他精疲力竭。周遭親朋好友對王的不諒解，加上販毒罪名爲他帶來的痛苦，王勝對人性徹底失望。王勝的大女兒，也受不了因父親販毒被收押，遭同學在背後指指點點，而傷心地離家出走，下落不明。此時，只有王太太對自己的丈夫深信不疑，四處奔走，找律師和朋友爲丈夫辯白。而此時醫院的檢查報告也下來了，證實王太太的病情已惡化到癌症末期，但是她忍著一身的病痛，爲丈夫奔走，期望案情有一絲絲曙光出現。

　　與王勝同案被告的經理于達明，軍人子弟，父親爲國殉職、由寡母撫養長大，和王從小是鄰居。在退伍之後，投入王的貨運公司，是王事業的好伙伴、好助手。事件發生之後，于不但沒有抱怨王勝使其遭受池魚之殃，還反過來給予王勝最大的精神支持。

　　王勝個性本就固執、不妥協。案發後，王因自認心中坦蕩，不接受被偵訊的侮辱，致使在態度上與辯護律師非常不合作，平白失去提出辯駁的機會。

　　地院宣判當天，王勝的太太抱病前往，當她聽到丈夫被判處有期徒刑十年時，她整個人愣在當場不知所措，只是不斷流淚；而王勝更是痛苦，他覺得法律不公正，更覺得天理已失。當晚，王太太的病情惡化，送到醫院急救已回天乏術。王太太死不瞑目，臨死前眼睛仍睜得大大的，一直到于達明的寡母答應代爲照顧幼女、並爲其丈夫洗刷冤屈，才閣上眼。王太太的遺言亦是要王勝勇敢的活下去，直到冤情平反。

　　王勝從案發開始以來即十分頹喪。對人性、對法律都失去了信心，但是後來妻子的死，妻子的遺言，讓他驚覺到必須還自己一個清白與公道。於是他開始每天研究六法全書，努力寫上訴狀，並且鼓勵于達明不要對法律失望。

　　王勝因與張來發的官司未了，在王勝還押看守所途中，居然在同一個囚車碰到了害他家破人亡的張來發，此時張來發因王勝自訴的詐欺案被關進大牢。王勝激動地衝過去，抓住張來發就問：「爲什麼？爲什麼？」與他扭打成一圈，張來發仍無悔意，並且大聲得意地告訴王勝：「哼！你永遠翻不了身的，一輩子的毒販罪名。」王勝非常生氣，卻拿他一點辦法也沒有！於是他暗下決心，誓言要洗刷罪名，還自己清白。每天研究六法全書成爲王勝往後日子裡最重要的一件事，雖然上訴一再被打回來，可是他不氣餒。

　　就在此時，他入獄前告張來發詐欺的案子由檢察官史東興承辦，須借提原告王勝再瞭解案情。於是畫面就跳回一開始。在看守所的偵訊室中，王向史東興獨白，在溝通的過程中，史覺得王為人忠實誠懇，決心幫王進一步調查這件販毒案。

　　史東興檢察官為了探究真相，重新調查此案。在重新調查的過程中，史從張來發口中得到更多的內幕，也使得原本就晦暗不明的案情疑點叢生。史東興更在面對同是前妻的祕密證人愛妮(即丁艾玲)時，數度徬徨在情、理、法的邊緣。

　　經過一場證言與證物的精彩較勁，當初被法律認定有罪的王勝，今日又由法律決定他的無辜。王勝獲得清白與自由，加上五十萬元的法律賠償：卻要面對家破人亡的悲劇安排。這一切都是法律無法彌補，五十萬元無法替換。而張來發、愛妮、劉小七等，也因此案受到法律的制裁，且必須終身背負著這場悲劇的良心譴責。究竟這宗離譜冤獄案是何以發生？而在整個案件發展中，王勝是絕對毫無責任的嗎？張來發又是十惡不赦的嗎？法律又是絕對公正的嗎？而正義又是存在的嗎？這些都是我們企圖透過這個案件所要探討的。

三、備註：

(一) 根據司法單位統計，去年臺灣高院與各地院辦理冤獄案件共一百六十五件，核准賠償九十九件，金額總計約四百三十萬元。

(二) 由於這是改編自真人真事的冤獄案件，為顧及當事人的隱私及痛苦，應徵求當事人的同意，並且將其姓名與有關人姓名全部更改。

(三) 本片為了戲劇效果會增加其他人物與情節，以期達到戲劇效果甚至引起更大之共鳴。但事關敏感性問題，事情發生之地點與空間，擬全移至中南部。

劇本完稿

劇本撰寫請參考本書第四章。

遴選人才

一部「電影」的開創時期，「製片」、「導演」、「編劇」三人皆是電影的靈魂人物，三足鼎立，缺一不可。梅長齡先生將三者比喻成漢初三傑，十分切合：「製片」猶如蕭何，是爲丞相，補兵饋餉，軍得不匱！「導演」猶如韓信，是爲楚王，調兵遣將，攻城略地！「編劇」猶如張良，是爲留侯，三韜六略，精通兵法！因爲漢高祖能遴選人才，故能征服群強，開創屬於自己的漢家王朝。因此，從事電影拍攝工作，也應如此，得要慎選人才，才能奠定影壇大業。（本書的第六、七、八、九、十章，將會有更深入的介紹。）

一、製片

在國內，獨立製片公司要拍一部電影，通常以公司的老闆爲「監製」或「出品人」。但是，老闆不一定完全瞭解整個製片流程；如果瞭解也不一定能全程參與影片製作。因此，大多會採用一位「執行製片」負責影片製作現場大小事務的掌控。

筆者曾任職之「中國點了事業股份有限公司」則是以董事長爲「監製」、總經理爲「製片人」，至於「執行製片」則是由總經理物色一名人員擔任實際製片的職務。在美國從事製片工作的人則分工更細。在此都統稱爲「製片」。

對一部電影而言，「製片」扮演著資金籌措者的角色；其主要的工作範疇是控制電影預算、進度，擬定電影發行企畫，他可以爲投資者謀得最高利益。

「製片」的最終目的就是在有限的經費中，讓導演能在影片中達到他所

想要的創作目的。泰德・霍普（Ted Hope）曾提到成為「製片」的主要工作包括：

◎ 尋求符合影片所需題材風格的導演。

◎ 決定故事規模。

◎ 製造一個讓導演可以創意發想其製作理念的環境。

◎ 在現實的製作環境與導演的需求中尋求一平衡點。

◎ 經營整個製作環境，包括工作進度、預算支出、工作氛圍的掌控。尤其是如何激勵整個工作團隊，使其各展所長，達到最完美的表現。

◎ 注意工作團隊安全。

◎ 影片的發行、宣傳。

總之，「製片」負責一部電影製作時金錢的統籌支出，舉凡故事劇本購買、機器場地租金、工作人員薪水等等與錢有關的事均由製片負責。他必須協調出最好的價錢，以及分配各階段、各部門可使用的預算；另外，還要構想影片完成後的行銷計畫。所以「製片」非但要富有金錢頭腦，還得要擁有創意；因為他同時扮演著生意人與藝術創作者的雙重角色，一方面要考慮成本收益問題，一方面要瞭解導演創作理念。因此，「製片」之重要性，實在關係到整部電影的成敗盈虧。

以台灣目前的製片實際情況而言，諸多的獨立製片公司時常出現掛名製片人，實際「製片」工作則是落在導演身上，造成「導演獨大」的局面。前述「製片」角色關係到整部電影的成敗盈虧，有製片與導演相互制衡，可隨時提醒導演所有的製片流程均須控制在預算之內，避免導演陷入執著其藝術發想空間，將錢花費在一些不必要的小道具，或構思一浩大的場面，而忘卻整部影片要呈現的大方向。另一方面，「導演獨大」更扼殺了許多導演的藝術創作時間，因為導演必須再挪出時間，來掌控原本應屬於「製片」應做的工作範疇！這樣一來，勢必會影響影片品質。

如何拍攝電影

二、導演

電影是一種群體的工作，並不是導演個人的作品，只是導演必須帶領所有的工作人員來完成一部片子！因此導演的角色就顯得格外重要。我們可以說導演是整部片的靈魂；在不違背預算控制之下，所有的演員、劇組、工作人員，都以導演馬首是瞻。

因此在為一部電影尋求導演人選時須考慮下列幾點：

◎ 他是否適合電影要表達的題材？

◎ 導演是否有意願激發自己的潛能來製作這部電影？

◎ 他會不會與製片合作，共同協商掌控影片的進度與預算？

◎ 知名度為何？是否得過獎？

◎ 曾導過哪些戲？觀眾的反應如何？票房如何？

◎ 工作態度、配合度如何？

◎ 導演本身是否有合約問題？檔期能否配合？

◎ 是否有其威信，可以讓工作人員信服？

◎ 身體狀況是否良好？有沒有足夠的抗壓能力？

選擇合適的導演，無疑替影片奠下良好的基礎。

三、編劇

綜觀國內，專職的電影編劇並不多見。編劇只是他們工作中的一項，許多的電影編劇可能是小說家、記者、導演、或是熱愛電影的人 。因此，在電影的領域中，一直缺乏專業的編劇人才。

電影劇本不同於一般的文學作品，因為閱讀的對象不同，而且它的呈現方式並不單止於文字，而是配合著影音設備呈現於觀眾眼前，所以它不需要絢麗的文字潤飾，而是要巧妙的使文字視覺化，它主要是給從事影片製作的所有工作人員觀看的，是一本拍攝電影的「工作手冊」。

另外一點尚須注意的是，一部電影的劇本常非出自同一人之筆。常有的情形是故事大綱出自一人之手，劇本由一至三人合作撰寫，分場對白劇本又

出自另一人，因此劇本發展的不同階段，也要因應目的來挑選不同的編劇人才。以下列出製片在挑選「編劇」時，應當注意的事項：

◎所要採用的題型與片型，是否適合此位編劇撰寫？

◎曾撰寫過哪些劇本？觀眾的反應如何？

◎可否如期交稿？

◎可否接受別人的意見而願意修改劇本？

◎編劇要求的稿費是否符合本片的編劇預算？

成立製片小組，展開籌拍

電影絕對是一個團隊工作，強調互助合作。當劇本完稿，「製片」在選定導演後，導演就必須組織製片小組，展開籌拍工作。

以台灣製片環境，製片小組的編制如下：

一、製片組工作人員

◎ 監製

◎ 製片人

◎ 製片

◎ 執行製片

◎ 劇務

◎ 製片助理

二、導演組工作人員

◎ 導演

◎ 副導演

　　好萊塢一級大片往往有二至三位副導演。通常「第一副導」跟隨導演在現場導劇、調度演員；「第二副導」負責所有演員與工作人員通告時間和地點；「第三副導」則負責拍攝技術層面（如燈光、攝影、美術）。在中國大陸，劇組有所謂的「外聯副導」，專門負責找演員。

◎ 助理導演

助理導演通常負責導演特別交辦的單一製片業務，如一位負責服裝部門，一位負責道具部門。好萊塢大片因為預算允許，往往聘請多位助導，針對製作過程中的小細節，負責品管。因此影片「製作品質」當然提高。

◎ 場記

◎ 助理

◎ 祕書

至於每一工作職稱、執掌之詳細工作範疇，可參考本書第八章。

通常要組織工作團隊有下列三個方法：

一、邀請各製作領域的高手加入，因為他們知識豐富、經驗老道，可以處理任何情況的危機。不過，並不是所有的電影，都有足夠的預算請得起這些高手。

二、利用某導演的拍戲空檔，商請他的工作團隊為影片製作。此一工作團隊因其合作良久，有其一定的做事態度與製作風格。

三、尋找一些有志於電影製作的同好，共同參與製作。因為興趣使然，這樣的一個工作團隊，本著對電影的熱情，「報酬」並不是他們所要追求的，或許會遇到難以解決的困境，但總是能共同面對，找到應對之道！因為這樣的團隊有一個共同的夢想：「希望影片能完成！」

不管這個工作團隊的來源為何？只要找到了這一群人，首重「溝通」，試著和他們每一個交朋友，培養一定的默契，討論影片的製作方式，嘗試讓他們能瞭解導演的創作理念。這樣，真正工作起來才能事半功倍。

導演擬定拍片計畫，做為編列預算之依據

至此，參與影片製作之工作人員已底定，也召開過第一次劇本會議。此階段，導演要擬定影片的拍攝計畫，再由製片根據拍攝計畫擬定預算表。預

算表不但是影片製作的檢核表，更是整部影片製作經費的主要來源，因爲製片會拿著預算表說服他人投資此部影片拍攝。

　　擬預算表時須注意兩個觀念，一是這份預算的目的爲何？是爲了說服別人投資，還是基於現實狀況的考量，亦或是經費拮据，在最節省的情況下擬定的？二是這份預算的觀念爲何？美式預算表的製作模式大致分成兩種：線上成本、線下成本。

一、線上成本（above-the-line cost）

　　包括版權、劇本、製片、導演、演員等費用。

二、線下成本（below-the-line cost）

　　包括臨時演員、工作人員、美術、佈景、化妝、特效、交通、劇照等諸多費用，這些項目加起來就是製作其間的總成本。接下來還包括後製期間成本（post-production cost），如後製的音樂、音效，沖印、剪接、字幕等。然後再加上其他成本（total-other cost），如影片的宣傳、進出口的稅、影片的保險、保存影片的費用及其他雜支等等。

《流浪舞台》劇照。

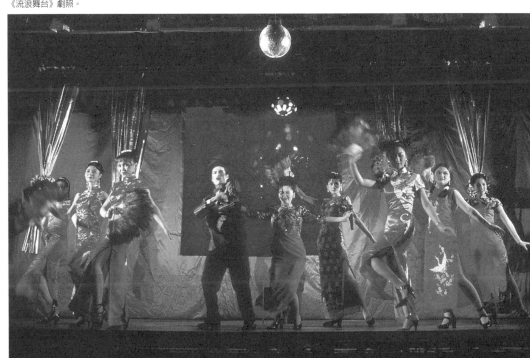

【附件3-2】

好萊塢式預算表撰寫範例

Movie's Name								
Producer:			Location:					
Director:			Shooting Days:					
Executive Producer:			Prep Days:					
Line Producer:			Wrap Days:					

Acct #	Ag⋯	Description	Amount	Units	✕	Rate	Subtotal	Total
1100 STORY, RIGHTS, CONTINUITY								
1101		WRITERS						
		Screenplay Purchase		Allow		225,000	225,000	225,000
1103		CLEARANCE						
		DeForrest Clearance		Allow		2,500	2,500	2,500
1106		XEROX & MIMEO (SCRIPT)		Allow		2,500	2,500	2,500
						Total For 1100		**230,000**
1200 PRODUCERS UNIT								
1201	0%	ECECUTIVE PRODUCER		Allow	0.5	375,000	187,500	187,500
1202	0%	PRODUCER		Allow	0.5	375,000	187,500	187,500
1204		PRODUCER ASSISTANT						
	17%	Startup	4	Weeks		750	3,000	
	17%	Prep	8	Weeks		750	6,000	
	17%	Shoot	7	Weeks		750	5,250	
	17%	Wrap	2	Weeks		750	1,500	15,750
1210		PRODUCERS OFFICES						
		Startup	6	Weeks		500	3,000	
		Post thru Delivery	23	Weeks		500	11,500	14,500
1285		PRODUCER EXPENSES		Allow		1,500	1,500	1,500
12-99		Total Fringes						
		FUI/SUI-CA	6.2%			7,000	434	
		WC-CA	2.79%			15,750	439	

		FICA/FICA-MED	7.65%			15,750	1,205	
		PAYROLL	0.35%			390,750	1,368	3,446
						Total For 1200		**410,196**

1300 DIRECTION

1301	13%	DIRECTOR		Allow	250,000	250,000	250,000
1386		DIRECTOR EXPENSES		Allow	1,500	1,500	1,500
13-99		Total Fringes					
		DGA-DIRECTOR	12.5%		250,000	31,250	31,250
					Total For 1300		**282,750**

1400 CAST

1401		STARS & LEADS					
	14%	1. PAUL SANDERS (loanout)		Allow	400,000	400,000	
	14%	2. SUSAN CHAN (loanout)		Allow	200,000	200,000	
	14%	3. WANG CHAN (loanout)		Allow	300,000	300,000	900,000
1402		SUPPORTING CAST					
		Scale + OT + 10% Agent					
	30%	4. KEVIN CHAN	5	Weeks	3,000	15,000	
	30%	5. BG # 1 MARTIN	5	Weeks	3,000	15,000	
	30%	6. BG # 2	5	Weeks	3,000	15,000	
	30%	8.XEN CHIO	5	Weeks	3,000	15,000	
	30%	9. CARLSON	3	Weeks	3,000	9,000	
	30%	10. MICHAEL STEIN	2	Weeks	3,000	6,000	
	30%	11. JENNIFER	1	Week	3,000	3,000	
	30%	13. JOHN	3.4	Weeks	3,000	10,200	
	30%	14. JOSHUA	3	Weeks	3,000	9,000	
	30%	15. THOMAS	4	Weeks	3,000	12,000	
	30%	16. YAN LIN	1.4	Weeks	3,000	4,200	
	30%	17. SHOU WEI	4.4	Weeks	3,000	13,200	
	30%	18. SNAKEHEAD # 1	4	Weeks	3,000	12,000	
	30%	20. SNAKEHEAD # 2	4	Weeks	3,000	12,000	
	30%	22. DAN CHAN	2	Weeks	3,000	6,000	156,600

1403		DAY PLAYERS					
	30%	All Other Cast=37d	75	Days	700	52,500	52,500
1404		STUNT COORDINATOR					
	30%	Prep	1	Week	3,500	3,500	
	30%	Shoot	7	Weeks	3,500	24,500	
		Canadian $ Savings	-30	%	28,000	(8,400)	19,600
1405		STUNT MEN					
	30%	Players	60	MnDays	1,012.52	60,751	
	30%	Adjustments		Allow	20,000	20,000	
		Equipment		Allow	5,000	5,000	
		Canadian $ Savings	-30	%	85,751	(25,725)	60,026
1407		LOOPING					
	30%	Miscellaneous		Allow	1,500	1,500	
	30%	Loop Group	8	Cast	559	4,472	5,972
1410		CAST MILEAGE					
				Allow	3,000	3,000	
		Canadian $ Savings	-30	%	3,000	(900)	2,100
1420		CASTING DIRECTOR					
		LA Casting		Allow	20,000	20,000	
		Expenses		Allow	5,000	5,000	
					25,000		
		Local Casting		Allow	5,000	5,000	
		Canadian $ Savings	-30	%	30,000	(9,000)	21,000
1425		INSURANCE EXAMS	8	Esams	100	800	800
14-99		Total fringes					
		SAG	13.3%		923,823	122,868	
		FUI/SUI-CA.	6.2%		116,172	7,203	
		FUI/SUI-NO CUTOF	6.2%		80,751	5,007	
		WC-CA.	2.79%		323,823	9,035	
		FICA/FICA-MED	7.65%		323,823	24,772	
		PAYROLL	0.35%		1,223,823	4,283	173,168
					Total For 1400		**1,391,766**

【附件3-3】

美國派拉蒙片廠製片預算範例

Movie Magic Budgeting software's Paramount budget form, IFP/Los Angeles Independent Filmmaker's Manual.
（本範例表已作精簡濃縮）

PARAMOUNT PICTURE BUDGET

TITLE _____ PICTURE
NO. _____
DATE PREPARED _____

Account Number	Category Title	Page	Total Amount
600-00	STORY	1	
610-00	PRODUCER	1	
620-00	DIRECTOR	1	
630-00	CAST	1	
640-00	FRINGS	2	
650-00	TRAVEL & LIVING	2	
660-00		3	
662-00		3	
Total For Above-The-Line			**$000,000**
700-00	EXTRA TALENT	4	
705-00	PRODUCTION STAFF	4	
710-00	CAMERA	5	
715-00	SET DESIGN	5	
720-00	SET CONSTRUCTION	5	
721-00	SET MAKING	6	
722-00	MINIATURES	6	
725-00	SET OPERATIONS	6	
730-00	ELECTRICAL	6	
735-00	SPECIAL EFFECT	7	
740-00	SPECIAL SHOOTING UNIT	7	
745-00	SET DRESSING	8	
750-00	PROPERTIES	8	
755-00	WARDROBE	9	
760-00	MAKEUP&HAIRSTYLE	9	
765-00	PRODUCTION SOUND	9	
770-00	TRANSPORTATION	10	
775-00	LOCAL EXPENSE	11	

780-00	PROCESS PHOTOGRAPHY	12	
785-00	PRODUCTION DAILIES	13	
90-00	LIVING EXPENSE	14	
795-00	FRINGES	14	
797-00	TESTS	15	
798-00	FACILITIES FEES	16	
Total For Production		**$000,000**	
810-00	MUSIC	18	
820-00	POSTPRODUCTION SOUND	19	
830-00	STOCK SHOTS	19	
840-00	TITLES	20	
850-00	OPTICAL, MATTES, INSERTS	21	
860-00	LAB. PROCESSING	22	
870-00	FRINGES	23	
Total For Post Production			**$000,000**
910-00	MUSIC	26	
912-00	POSTPRODUCTION SOUND	26	
920-00	STOCK SHOTS	27	
921-00	TITLES	29	
Total Others			**$000,000**
A	**Total Above-The-Line**	30	
B	**Total Below-The-Line**	30	
A+B	**Total Above & Below-The-Line**	30	
A+B+O	**GRAND TOTAL**		**$0,000,000**

PRODUCER _____

DIRECTOR _____

BUDGET BY _____

PAGE SCRIPT DATED _____

FINISH DATE _____

START DATE _____

DAYS _____ WEEKS _____

PREPARED FROM _____ APPROVED BY_____

PRODUCTION BUDGET TOP SHEET

Title _____ | **Producer** _____
Travel Days _____ | Director _____
Rehearsal Days _____ | Start Production _____
Distance Location _____ | Finish Production _____
Local Location shooting _____ | total production Days _____
Stage Shooting _____ Answer Print Due Date _____ Total Days _____
Budget Based on _____ Script dated _____ Script Pages _____

Acct. #	Classification	Page #	Budget Notations	Totals
100	Story & Other Rights			
200	Continuity and Treatment			
300	Direction and Supervision			
400	Cast, Day Players, Stunts			
500	Travel and Living			
600	Extras			
700	Fringe Benefits			
	TOTAL ABOVE THE LINE			
2000	Production Staff			
2100	Visual Preparation			
2200	Set Dressing			
2300	Set Construction			
2400	Properties Department			
2500	Special Effects			
2600	Camera Department			
2700	Electrical Department			
2800	Set Operations/Grip Department			
2900	Wardrobe Department			
3000	Makeup and Hair Department			
3100	Sound Department			
3200	Transportation Department			
3300	Location			
3400	Stage & Process-Production effects			
3500	2nd unit, Miniatures, Prod. Effects			
3600	Production Film and Laboratory			
3700	Tests			
3800	Fringe Benefits			
	Total Production Period			
4000	Editing- Picture and Sound			
4100	Music			
4200	Post-production Sound Laboratory			
4300	Post-production Film and Lab			
4400	Fringe Benefits			
	Total Post-Production Period			
5000	Publicity			
5100	Insurance			
5200	Miscellaneous			
5300	Fees and Other Charges			
	Total Administrative Charges			
	TOTAL BELOW THE LINE			

	ABOVE THE LINE	
	BELOW THE LINE	
	DIRECT COSTS	
	CONTINGENCY FEE	
	COMPLETION BOND FEE	
	TOTAL	
	OTHER FEES	
	Deferments (if any)	
	Total Negative Cost	

Prepared by _____

Signature for Approval _____

87

第 二 節

如何撰寫電影企畫書

　　一般說來，電影企畫書乃是由製片和導演共同編寫完成的，其最主要的用意無非是為了尋求拍攝的資金，期望投資者能對此電影感到興趣，認為投資這部電影將有利可圖，進而願意提供資金或贊助支援電影的拍攝。為了能吸引投資者來投資電影，製片與導演在撰寫電影企畫書時，就必須有技巧的抓住重點、方向，使送出去的電影企畫書能獲得投資者的青睞，願意提供充裕的資金以展開電影的拍攝工作。

　　以製片的觀點來說，撰寫電影企畫書首重「市場分析」，身為製片必須瞭解市場的動向，明確的知道現在的觀眾喜歡什麼類型的電影、流行什麼樣的話題，就如上一節曾提到「市場分析」在電影的形成中扮演著相當重要的角色！因為，就電影而言，觀眾是唯一的裁判！沒有了觀眾支持的電影，也只是一件無人欣賞的藝術品而已。而能否吸引觀眾，也正是投資者最關心的問題，當然這也是投資者能否從中獲利的最大因素！

　　以導演的觀點來說，撰寫電影企畫書著重的是「創意」、是「理念」、是「藝術風格」，雖說電影是團隊合作的心血結晶，但至今大夥還是認定導演是電影的作者，就如同我們常會聽到這是某某導演的電影，由此可知，導演個人的理念、創意，會深深影響到整部電影所表現出來的風格，可見一部電影的成敗，導演的責任重大！所以對於撰寫電影企畫書而言，如何說服投資者來投資電影，在導演的角度上，就必須清楚的表達出他想傳達的想法、理念和藝術風格，以吸引投資者的青睞！

　　接下來，筆者就以新聞局所提供的電影企畫書撰寫格式（附件 3-5），詳細說明在撰寫每一項目時所應特別注意的內容、方向，供讀者參考！

1. 公司或個人背景說明

企畫書須說明爲公司名義申請或是個人名義申請，並盡可能用最簡要的文字完整的說明。

（1）公司：包括公司成立經過、重要股東、製片紀錄、出品之影片是否曾於國際影展獲獎、有無獲輔導金及還款紀錄等。

（2）個人：學經歷、參與影片製作之紀錄及其他資訊。

2. 片名

3. 類型

筆者認爲電影的類型大致可分爲下列幾類，由於觀眾的口味多變，會因爲個性不同而喜好不同類型的影片。從以下的分析，我們可以對什麼樣的人喜愛什麼樣的影片略知一二：

（1）寫實片：關心時代意義與社會現象的人，會選擇此類影片。

（2）溫馨片：家庭觀念深厚，注重朋友情誼，親子相處關係的人，會對此類型影片興趣特別深厚。

（3）傳奇片：想學習片中主角人物奮鬥成功的心路歷程，希望能學習並藉此部影片獲得啓示的人，會喜好此類型影片。

（4）懸疑片：熱中於影片的佈局，喜好分析、好奇心重的人，會特別熱中此類型影片。

（5）浪漫片：一般此類影片多以文藝愛情故事爲主。擁有少男、少女情懷，或熱戀中的情侶，對這類型電影可說是情有獨鍾。

（6）動作片：包含古裝、時裝之拳腳武打片。對迷戀動作所產生的震撼效果及崇拜片中英雄式作風的人，會特別熱中此類型影片。

（7）科幻片：喜愛發揮想像力、喜愛嘗試新奇事物、深信外太空奇異事物的人，易選擇此類型影片。

（8）武俠片：鍾愛閱讀武俠小說，腦海中充滿對武俠境界想像空間的人，會特別熱中此類型影片。

（9）恐怖片：追求刺激、膽子大特別鍾愛此類型影片。

（10）逗趣片：只想暫且拋開現實一切，不想多動腦筋，想讓大腦輕鬆一下舒緩緊張情緒的人們，較會選擇此類影片。

（11）卡通片：小朋友或童心未泯之大人，較會鍾情此類影片。

不過，這樣的分法並不完全涵蓋全部，甚至有些片子是結合兩種以上的類型。以《不可能的任務 II》（*Mission Impossible II*）為例，至少就結合了浪漫、動作、科技三種類型。為了能讓影片的觀眾群擴大，筆者建議，撰寫企畫書時，可不必局限於某一類型的影片。例如本章第三節《流浪舞臺》的企畫書範例中，其類型就可訂為社會／溫情／寫實喜劇。

4. 主題

運用簡單扼要的文字敘述劇情發展、影片要呈現的內容。如第三節所列之範例。

5. 資訊依據

主要分成市場分析、訴求對象、拍攝構想三方面。

6. 劇本

請參考本書第四章。

7. 拍片進度

分為籌拍期、拍攝期、完成期三階段（須註明起迄日期）。

8. 演職員表

包含演員（劇中人及飾演者）及職員（出品人、監製、製片、編劇、導演、攝影、美術、錄音、剪輯、音樂、其他）兩大項。

不同演員、職員會因其知名度高低、經驗等等而要求不同的酬勞，因此對於整部影片的製作成本有絕對的影響力（例如明星價碼）。另外，近來「偶像崇拜」之風盛行，自導演、製片、演員，甚至是後製的配音人員、音樂製作等，形成不同的演職員吸引了不同的觀眾群。例如功夫影星成龍先生，一部片有了他雖然成本大幅提高，不過以成龍先生的知名度，海外市場的收益會有一定的票房保證。所以，對投資者而言，在此詳列演職員名單是相當重要的！

9. 本片製作總成本

以送新聞局申請輔導金的電影企畫書格式建議分成下列幾項：

（1）人事費（演員及職員費均應分別列明）

（2）材料費（底片費、聲片費、字幕片費、磁帶費、其他）

（3）技術費（沖印費、剪輯費、音效費、其他）

（4）美工費（佈景費、道具費、服裝費、化妝費、其他）

（5）劇雜費（籌備費、劇務費、公關費、其他）

本章第三節《流浪舞臺》和《麵引子》的企畫書範例即是據此格式撰寫。

另外，近年來許多新興電影從業人員，泰半都曾在國外接受電影教育，再加上好萊塢電影工業製作模式的影響，引進國內另外一套編列預算的格式。附件 3-4 即是以台灣傳統編列預算方式發展出來的「較美式」的預算表，此表引進了（1）代碼的觀念；（2）將預算表分成籌備期費用、拍攝期費用、後製期費用三部分；（3）線上線下預算概念。在此可供讀者參考！

【附件3-4】
預算細目範例

籌備期費用

代碼	項目	原編預算	預估最終預算
100	故事與劇本		960,000
110	製片		400,000
120	導演		600,000
130	主要演員費用		2,200,000
140	次要、特約、臨時演員費用		400,000
150	排戲費用		50,000
160	定妝費用		50,000
170	籌備費		1,686,600
籌備期費用合計			6,346,600

拍攝期費用

代碼	項目	原編預算	預估最終預算
200	製片組薪資		1,100,000
210	導演組薪資		820,000
220	美術部門人員		900,000
230	場景租金		1,050,000
240	美術道具陳設材料		650,000
250	服裝部門人員		450,000
260	服裝部門材料		630,000
270	化妝梳妝組薪資		250,000
280	化妝梳妝組材料		70,000
290	場務組薪資		300,000
300	劇照費用		200,000
310	場務器材費用		725,000
320	攝影組薪資		960,000
330	攝影器材租金		680,000
340	燈光組費用		990,000
350	發電機費用		300,000
360	錄音組費用		310,000
370	交通費用		1,889,000
380	餐飲雜支費用		1,090,000
390	辦公室費用		260,000
400	劇雜費		255,000
410	底片及沖印費用		2,341,600
拍攝期費用合計			16,220,600

後製期費用

代碼	項目	原編預算	預估最終預算
500	剪輯費用		600,000
510	音樂製作費用		450,000
520	後製錄音費用		300,000
530	後製影片特效、字幕、拷貝費用		820,000
540	後製劇雜費用		120,000
550	保險費用		30,000
560	後期製作國外費用		565,500
570	預備金		1,000,000
後製期費用合計			3,885,500

總預算表

	項目	原編預算	預估最終預算
	籌備期費用		6,346,600
	拍攝期費用		16,220,600
	後製期費用		3,885,500
拍片總成本總計新台幣			26,452,700

100 故事與劇本

代碼	項目	數量	單位	單價	單位	小計
1	劇本版權 / 編劇					930,000
2	電腦打字					21,600
3	劇本複印	70	本	120	元	8,400
4						
100 故事與劇本費用合計						960,000

200 製片組薪資

代碼	項目	數量	單位	單價	單位	小計
1	執行製片					500,000
2	國外製片組					600,000
3						
4						
5						
200 製片組薪資費用合計						1,100,000

210 導演組薪資

代碼	項目	數量	單位	單價	單位	小計
1	執行導演					400,000
2	助導、場記					120,000
3	國外導演組					300,000
4						
5						
210 導演組薪資費用合計						820,000

500 剪輯費用

代碼	項目	數量	單位	單價	單位	小計
1	剪接師					200,000
2	剪接助益					100,000
3	剪接室租金(電腦包剪)					200,000
4	對同步					
5	套片(電腦套片沖印廠)					100,000
500 剪輯費用合計						600,000

10. 發行計畫

影片的發行主要有兩種：一是由影片所有人自行發行，一般國片製作大多採此種類型；二是委託片商做商業發行，此類型以外片居多。近年來，國片不興，國內許多片商，諸如龍祥、年代、春暉等等，早已摒棄自行製作影片，而多以採購外片爲主。以 1996 年新聞局統計台北市十大賣座國片，名列第一名的《哪吒大戰美猴王》票房總收入爲 NT$2,816,020；名列第二名爲《海上花》票房總收入爲 NT$2,690,980；兩部影片的票房都不超過三百萬，但其製作費用卻是好幾倍。反觀當年度的外片票房名列第一名的《世界末日》票房總收入爲 NT$163,814,050，就比《哪吒大戰美猴王》多了 58 倍之多，也難怪國內片商寧可發行外片，而不出資拍攝國片。

受到國內電影經濟不景氣的影響，有人批評政府新聞局設立「電影輔導金」輔導不利，形成弊病；也有片商抱怨台灣的本土電影大多以導演爲走向，沒有好萊塢的企業管理模式，因而造成許多資金的浪費，在製作支出與票房收入無法平衡的狀況之下，許多獨立製片的導演更以參加影展爲志向，以尋求國外的拍片資金。

如今許多電影從業人員已有自覺，認清台灣的電影製片需走向好萊塢企業化的管理方式經營，才有辦法振興整個製片生態。至於影片製作完成後的發行計畫更要尋求多元化的經營方式，例如可以與國內有線電視頻道電影台合作；另外，影片的周邊利潤也都是收入的主要來源。

在電影企畫書中詳列發行計畫是相當重要的，因爲透過發行計畫，投資者一目瞭然地知道，投資你的影片是否眞的能夠獲利，我們必須明白一點「殺頭的生意有人做，賠錢的生意沒人做！」以下針對發行計畫內包含的上映地點及時間、宣傳策略、發行費及預估收入共四項，分別說明：

（1）上映地點及時間

明確列出上映時間及地點，可以讓投資者確定影片發行日期，敲定可上映的戲院。

（2）宣傳策略

不管國片亦或是所謂的好萊塢影片，要創造票房，其實除了片子本身品質要好，有其賣點之外，都得要靠獨特創新的宣傳手法、行銷策略，來引起消費者注意，這樣一來，才容易暢通影片發行管道。

一般而言，好萊塢體系下的電影都有其一定的行銷管道與策略，因此只要順勢推動即可；反觀國片，在先天製作體制不良的情況，再加上後天消費者排斥國片的心理下，難免要多花些時間、精力來考慮影片的整體行銷。

另外，值得一提的是，以往影片宣傳多著重於平面媒體、電視台及廣播電台，近年來由於資訊多媒體蓬勃，網路已儼然成為不容忽視的傳播媒體。就新新人類而言，上網是每天必做的功課，因為網路快速、方便、無遠弗屆的特性，它已為各大傳媒的重要消息來源，只要能在網路上形成風潮，便不怕沒有媒體報導。以第三節《流浪舞臺》的宣傳策略為例，時至今日，除原有的四項外，恐怕還要再加上下列兩項：

◎運用現在網路一族風靡的BBS：

影片拍攝期間 ，即可設定一假事件，或挖掘出一段有關脫衣舞孃的真實故事，在頗具影響力的幾個BBS大站的熱門版面開始製造話題，動員一些人員上站反覆回應該議題，甚或製造些針鋒相對的立論，藉以升高討論的熱度。在這過程中，會不斷地有其他的使用者加入討論，當文章數累積愈來愈多，脫衣舞孃這個話題就會成為一「新聞事件」。

◎設置 WWW 網站：

當BBS站上的話題進行到中程階段時，就可在WWW上建置幾個相關網頁，在討論區中設定相關議題，此時並可放出有關本片拍攝期間的一些花絮消息，供網友來討論。除了自行架設網站外，也可與現有的網站合作，並將這些網站的網址登錄在各大入口網站。

總而言之，好的宣傳策略能夠為一部影片贏得更多的票房收入，別忘了，電影要能持續下去歷久不衰，除了要有一批狂熱份子投入其中外，還得要有資金來支持，而投資者願不願意拿錢出來砸進電影中，也端看他們是否能從這其中拿回應得的利潤。因此宣傳策略既關係到票房收入，亦直接牽涉

到資金的獲得，其重要性不容忽視！

（3）發行費

包含拷貝費、監票費、跑片費、廣告費等等。

（4）預估收入

主要有下列幾項：

A.　國內外戲院票房。

B.　有線、無線電視媒體播放權。

C.　VCD、DVD、錄影帶版權銷售。

D.　附屬商品：諸如平面出版品、肖像版權、音樂版權、玩具、電子遊戲軟體等等。

【附件3-5】

電影企畫書撰寫格式

製片企畫書

一、 公司或個人背景說明：

(一) 公司： 包括公司成立經過、重要股東、製片紀錄、出品之影片是否曾於國際影展獲獎、有無獲輔導金及還款紀錄、其他資訊。

(二) 個人： 學經歷、參與影片製作之紀錄及其他資訊。

二、 片　　名：

三、 類　　型：

四、 主　　題：

五、 資訊依據：
　　(一)市場分析
　　(二)訴求對象
　　(三)拍攝構想

六、 劇本： （20本）

七、 拍片進度：
　　(一)籌拍期：(應註明起迄日期)
　　(二)拍攝期：(應註明起迄日期)
　　(三) 完成期：(應註明起迄日期)

八、 演職員表：
　　(一)演員 (劇中人及飾演者)
　　(二)職員 (出品人、監製、製片、編劇、導演、攝影、美術、錄音、剪輯、
　　　　　音樂、其他)

九、 本片製作總成本：
　　(一)人事費 (演員及職員費均應分別列明)
　　(二)材料費 (底片費、聲片費、字幕片費、磁帶費、其他)
　　(三)技術費 (沖印費、剪輯費、音效費、其他)
　　(四)美工費 (佈景費、道具費、服裝費、化妝費、其他)
　　(五)劇雜費 (籌備費、劇務費、公關費、其他)

　　※ 本片製作總成本合計新台幣 ＿＿＿＿＿＿ 元，本公司(或個人)已籌妥
　　　本片製作資金新台幣 ＿＿＿＿＿＿ 元。
　　※ 證明文件 ＿＿＿＿＿＿ 。

十、 發行計畫：
　　(一)上映地點及時間
　　(二)宣傳策略
　　(三)發行費 (拷貝費、監票費、跑片費、廣告費、其他)
　　(四)預估收入

資料來源：行政院新聞局

第 三 節

電影企畫書撰寫範例

《流浪舞臺》企畫書

一、申請公司：中國點子電影股份有限公司

二、片　　名：流浪舞臺

三、類　　型：社會／溫情／寫實喜劇

四、主　　題：時代不容人，歲月不饒人。藉由一群以脫衣舞爲業的小人物
　　　　　　　和一群青春已逝的老人物，在臺灣這個冰冷素食的唯物社會
　　　　　　　中，分享著彼此人生中的滄桑和喜悅，在喜感通俗的表象
　　　　　　　中，反應台灣人的可愛，及眞誠的善良本質。

五、資訊依據：

　　（一）　市場分析、本片特色

　　（1）電影銀幕世界中的傳情達意可以很平鋪直敘，也可以很隱喻象徵；
　　　　製作規模可以很史詩，也可以很小品。在臺灣電影如此蕭條的時
　　　　期，電影作者有必要調整身段，於是我選擇簡練、通俗的平視姿態
　　　　和對話口氣。縱有千言萬語，我認爲吸引觀眾走進電影院並坐下
　　　　來，乃是當務之急，否則一切溝通的用心都不過是空談！

　　（2）這幾年，臺灣電影的工業藝術／商業走向更加兩極分立、背道而
　　　　馳。高調式漫談心性的電影令觀眾一再自討沒趣，於是敬而遠之；
　　　　反之，低俗濫情的電影卻更陷入自欺欺人，譁眾取寵的爛泥之地。

　　　　　從市場經濟、消費自由的角度，觀眾有權選擇進不進電影院；
　　　　從藝術良知、創作自由的觀點，電影製作者有提昇全民欣賞水平的
　　　　使命感和企圖心！

　　　　然而，在長期電影體制病痛下，片商、創作者分別形成一套審美標準和評定消費市場的自由心證。成者已矣，敗者乾脆挺而走險，以「放棄臺灣、放眼天下」的影展路線一搏，那些所謂的電影創作藝術家更加飄飄然，評論者更加悻悻然，片商愈加悽悽然，而那些普羅大眾則更加茫茫然！結果，電影工業加速停擺。臺灣電影工業的興衰存亡，必須在全體國民、整體政策的互動提攜之下才能健全發展，我堅信電影是人的藝術，唯有全心愛電影的人、更廣遠的視野和開闊的心胸，電影才不致淪為個人佈道的傳聲筒或是斂財的聚寶箱。

（3）長久以來，台北做為台灣政治、經濟的代表都會，影視製作佔盡天時、地利之優勢，電影中的故事、場景、人物似乎圍著大台北地區團團轉。

　　　　隨著資訊、經濟、交通的快速開發和地方意識的強勢拓延，我們的電影有義務對台灣的土地和百姓做更多的關懷與接觸。

　　　　本片將以客觀、平實的視角和心胸，將場景移向高雄，對這個南台灣大城市的現代風貌和風土民情，做更多面的描繪，並因此吸引更多中南部的觀眾。

（4）「墾丁陽光」歌廳是本片的靈魂場景，這裡有著肉慾橫流的脫衣表演，也是眾多男性流露癡狂色相的大本營。然後，在胴體展露、歌舞昇平的感官刺激之外，我們看到這裡成為一群不同階層的長者——船長、阿公、董事長、士官長寄託感情，回味青春，過渡生命的快樂天堂。這裡並沒有道貌岸然的醜陋人性，也沒有滔滔不絕的說教傳道，這是一條集合了平凡、無奈人物的方舟，歡愉地飄泊在人生的流浪舞臺上。

（二）訴求對象

國內：一般觀眾皆宜。

國外：寄居海外的華人或關心台灣電影的外國人士。透過海外影

展，可讓世人了解台灣人不是只會玩弄金錢遊戲的小島民，而是更見濃厚人情味的經濟大國民。

（三）拍攝構想

（1）關於影片的立意

想拍一部圓融、幽默的時代電影。不誇張男性沙文、不抹煞女性意識、不批判政治、不渲染暴力、不濫用色情的純人情電影。

（2）關於人物的塑造

兩位賣身不賣心的脫衣舞女郎，儘管感情上也有困擾，但她們卻能尊重職業，以自娛娛人的心境面對現實，不自怨自艾地服務他人，雖為風塵女子，卻處處流露善良、明朗的直率魅力。

四位年長的男人（船長、阿公、董事長、士官長）都在各自領域上，伴隨著台灣的成長，他們因共同的癖好而相見或群聚，「墾丁陽光」歌廳成了這些同好們的新寶島樂園，他們安詳地在這裡得到各取所需的刺激、滿足，甚至友誼。

人物塑造的原則是除了鮮明、生動的個性外，也有一定的典型特性，如那位帶著便當看脫衣舞秀的阿公，就生活地反應老農民生活的規律性和樸實面。

（3）關於聲音的處理

在預算和演員發音能力允許的前提下，爭取以同步錄音來展現人物對白的真實度和親切感，並營造空間聲音的層次感。

由於片中許多膾炙人口的國台語老歌，考慮與才華洋溢的台語民歌手陳明章和濃厚都市飄逸感的歌手陳昇合作，來搭配全片的主題曲和電影配樂。

六、劇　　本：

七、拍片進度：

（一）籌拍期：84年1月～84年3月

（二）拍攝期：84年4月～84年6月

（三）完成期：84年7月～84年10月

八、演職員表：

（一）演員

船　長	郎　雄
阿　珠	溫德容
小　開	朱約信
阿　花	鄭家榆
三　姐	朱慧珍
阿　雄	馬如風
阿　旺	陳威安
阿　公	陳建良
士官長	陳慧樓
董事長	柯俊雄
豪　哥	小戽斗
阿　媽	白明華
王老闆	丹　陽

（二）職員

製　片	李祐寧
導　演	李祐寧
編　劇	李祐寧、吳湘玲、張維
攝　影	沈瑞源
美　術	何獻科
剪　輯	陳曉東
音　樂	朱約信、韋藍迪

九、本片製作總成本：

　　（一）人事費　　NT$9,400,000

　　　　　　　　　　（演員NT$4,750,000）

　　　　　　　　　　（職員NT$4,650,000）

　　（二）材料費　　NT$2,102,500

　　　　　　　　　　（影片材料費）

　　（三）技術費　　NT$2,360,000

　　　　　　　　　　（器材租用費、後期製作費）

　　（四）美工費　　NT$650,000

　　　　　　　　　　（藝術材料費）

　　（五）劇雜費　　NT$2,297,000

　　　　　　　　　　（場地租用費、郵電交通住宿費、餐飲費、保險醫療、雜支）

　　（六）籌備費用　NT$400,000

　　　　本片製作總成本合計新台幣17,209,500元。

　　　　（金額明細詳如製作預算表）

十、發行計畫

　　（一）上映地點及時間

　　　　民國84年雙十節或光復節檔全省聯映。

　　（二）宣傳策略

　　　　（1）以李祐寧繼《老莫的第二個春天》與《父子關係》一系列對社會現象、人性關懷與反省作品做導引。

　　　　（2）以感性／性感的幽默畫面和笑點，在電視頻道上密集播放CF廣告，並配合有線電視臺（如TVBS等）或三台以訪談和拍攝現場集錦的形式做立體宣傳。

　　　　（3）幽默的情節、感人的筆觸，自會引起不同的議論，如在各報

章雜誌廣泛地報導討論，造成話題性。

（4）影片整體形象包裝與推廣：

專業電影雜誌專題報導如《影響》；電影原聲帶；報章雜誌；參加國內外影展等。

（三）發行費

（1）拷貝費　NT$1,350,000

（2）監票費　NT$250,000

（3）跑片費　NT$200,000

（4）廣告費　NT$3,200,000

（四）預估收入

（1）國內：　NT$20,000,000

（2）國外：　NT$8,000,000

《流浪舞台》裡飾小開的朱約信及飾阿花的鄭家榆。

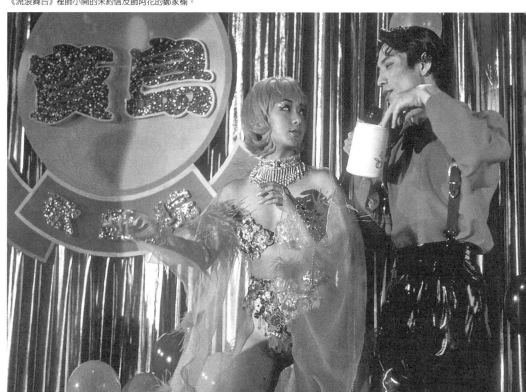

製作預算表

片名：流浪舞臺

總表

名　稱	費　用	備　考
籌備費用	400,000	含勘景，辦公室與人員費用
演　員	4,750,000	附表一
職　員	4,650,000	附表二
影片材料	2,102,500	附表三
藝術材料	650,000	附表四
器材租用	1,280,000	附表五
場地租用	392,000	附表六
郵電交通住宿	1,045,000	附表七
餐　飲	810,000	附表八
後期製作	1,080,000	附表九
保險醫療	50,000	
總計	17,209,500	

演員 附表一

劇中人	飾演人	酬勞	備考
阿 珠	溫德容	XX0,000	
小 開	朱約信	XX0,000	
阿 花	鄭家榆	XX0,000	
三 姐	朱慧珍	XX0,000	
船 長	郎 雄	XX0,000	
阿 雄	馬如風	XX0,000	
阿 旺	陳威安	XX0,000	
阿 公	陳建良	XX0,000	
士官長	陳慧樓	XX0,000	
董事長	柯俊雄	XX0,000	
豪 哥	小戽斗	XX0,000	
阿 媽	白明華	XX0,000	
王老闆	丹 陽	XX0,000	
特約演員		XX0,000	2,000*50 人次
臨時演員		XX0,000	1,000*100 人次
合計		4,750,000	

職員

	職稱	酬勞	備考
製片組	製片	XX0,000	
	劇務	XX0,000	
導演組	導演	XX0,000	
	副導	XX0,000	
	助導	XX0,000	
	場記	XX0,000	
技術組	攝影	XX0,000	
	攝影助理	XX0,000	2人
	燈光	XX0,000	
	燈光助理	XX0,000	4人
	剪接	XX0,000	含助理1人
	錄音	XX0,000	含助理1人
	劇照	XX0,000	
美術組	藝術指導	XX0,000	
	美工	XX0,000	含助理1人
	道具	XX0,000	
	服裝設計		
	服裝	XX0,000	
	化妝	XX0,000	
	梳裝		
場務組	場務	XX0,000	含助理2人
合計		4,650,000	

如何拍攝電影

影片材料 附表三

名稱	費用	備考
底片	1,080,000	(柯達5248) 40,000呎*12元 + (柯達5248) 50,000呎*12元
底片沖印	270,000	90,000呎*3元(全沖不拉NG)
毛片	324,000	90,000呎*3.6元(全沖不拉NG)
聲片	75,000	10,000呎*7.5元(沖費＋片費)
字幕片	65,000	10,000呎*6.5元(沖費＋片費)
磁性聲帶	18,500	10,000呎*1.85元
預告製作	200,000	含翻底
特殊沖印	30,000	F.I. F.O. diss.
A拷貝	40,000	
總計	2,102,500	

藝術材料 附表四

名稱	費用	備考
服裝	200,000	演員、臨時演員(租用、購買)
化妝	50,000	
大小道具	400,000	1.租用遊覽巴士、轎車(含追撞、修護費) 2.內外景佈置等
總計	650,000	

器材租用　　　　　　　　　　　　　　　　　　　附表五

名稱	費用	備考
攝影機	500,000	租用 ArriBL4s 二個月
燈光器材	250,000	全套 HMI
錄音器材	180,000	
發電機	200,000	含一般接電費用
昇降機	150,000	含特殊彎軌
總計	1,280,000	

場地租用　　　　　　　　　　　　　　　　　　　附表六

名稱	費用	備考
墾丁陽光歌廳	200,000	10 天(含舞臺、前臺、後臺全部租用 1 個月)
阿花住處	20,000	2 天
阿珠住處	20,000	2 天
董事長住處	50,000	2 天
KTV	20,000	1 天
修皮鞋攤子	2,000	半天
高雄警局	10,000	1 天(含大廳、局長辦公室)
賓館	20,000	2 天(含大廳、走廊、房間)
阿公住處	20,000	2 天
屏東監獄會客室	10,000	1 天
議員服務處	10,000	1 天
三姐住處	10,000	1 天
總計	392,000	

郵電交通、住宿　　　　　　　　　　　　　　　　　　　附表七

名稱	費用	備考
郵電	30,000	
大客車	80,000	8,000 元 *10 天
卡車	105,000	3,500 元 *30*1 輛(場務、道具、燈光用)
洽公用車	20,000	含計程車費用
攝影車	60,000	2,000 元 *30 天
住宿費	750,000	500 元 *30 人 *50 天(南部内外景拍攝)
總計	1,045,000	

餐飲　　　　　　　　　　　　　　　　　　　　　　　　附表八

名稱	費用	備考
籌備期間	60,000	10 人 *200 元 *30 天
拍攝期間	500,000	50 人 *200 元 *50 天
後期製作	100,000	10 人 *200 元 *50 天
加班餐點	150,000	50 人 *60 元 *50 天
總計	810,000	

後期製作　　　　　　　　　　　　　　　　　　　　　　附表九

名稱	費用	備考
字幕製作	90,000	含英文翻譯
特殊效果	60,000	FI、FO、Diss……等
音樂	400,000	含作曲配樂
錄音室	150,000	
磁帶	180,000	90,000 呎 *2 元
雜支	200,000	含配音劇本打印、音效人員加班、樂隊
總計	1,080,000	

電影企劃書撰寫範例

《麵引子》企畫書

一、申請人製作公司現況及實績說明：美亞娛樂發展股份有限公司

美亞娛樂發展股份有限公司為邱順清先生於 2007 年初，邀集熱心影視工作人士與香港美亞娛樂資訊有限公司共同籌組成立，並擔任負責人。美亞公司從事兩岸三地及國際間電影電視之開發製作與發行。並經營多條亞洲區影視頻道，還包括網路影音業務，更與 HBO Asia 共同簽訂合作，於 2010 年在亞洲各地推出一條全新的亞洲電影頻道。

邱順清先生曾擔任中華民國電影事業發展基金會董事長、亞太影展台北代表團團長、台北金馬影展執行委員會主席、中央電影事業股份有限公司總經理，現同時擔任台灣區電影製片工業同業公會理事長，為發展台灣電影供獻不遺餘力。

美亞娛樂發展股份有限公司為振興台灣電影工業，從成立迄今製作多部兩岸三地演員共同演出之影片，不僅提升演員層面、引進各方資金支持台灣導演及技術人員，並以開發、製作、發行方向為台灣電影再創高峰。讓台灣電影立足於兩岸三地，放眼國際。

二、片名：中文片名：麵引子；英文片名：*Four Hands*

Four Hands，原意指的是雙鋼琴演奏，雙鋼琴要演奏得好，兩人必須心連心，擁有絕佳的默契才能奏出曼妙的樂章。在《麵引子》裡面，母與媳、兄與妹、父與子的四隻手，同心協力一起揉麵糰，揉出的不僅是沿襲自家族傳統的饅頭，還有一個家庭裡當中血濃於水的證據，更傳達出「傳承」的意象。

三、類型：父子親情／老兵返鄉

四、主題：《麵引子》是以父子親情、兩岸探親為主題的兩岸合拍片，劇情

切入台灣與大陸的交流觀點及場景,從親情(父子、祖孫、夫妻)面向出發,將兩岸斷裂已久的文化與情感重新延伸連結,深刻描繪出兩岸三代血濃於水的思念與鄉愁。

五、資訊依據:

　(一)市場分析

　　(1)親情題材永不過時

　　　　本片充滿溫情,同時具備時代感與引人入勝的故事情節,講述台海兩岸分隔六十載的一家人之倫理故事,充分呈現一段充滿曲折的家族傳奇。

　　(2)重現老兵題材新世代思維

　　　　資深導演李祐寧以其最擅長的老兵、眷村生活之電影題材出發,深刻刻畫人性,立基其知名電影《老莫的第二個春天》、《竹籬笆外的春天》的優異紀錄,用新世代的思維重新詮釋經典題材。

　　(3)議題關照兩岸,廣泛、新穎且深入

　　　　本片講述兩岸探親,從一個全新的角度切入(大陸親人來台探親),刺激觀眾對於這段六十年的歷史產生迥異於過去的思維。議題關照兩岸觀眾,具備包容及關懷的精神。

　　(4)以近期與《麵引子》相同題材作品為例

2009年台灣成功作品:

電視劇──《光陰的故事》

舞台劇──《寶島一村》

小　說──《大江大海1949》、《巨流河》

2009年大陸成功作品:

電　影──《建國大業》

電視劇──《潛伏》

2010年香港成功作品:

電　影——《歲月神偷》

　　以上作品都是講述中國革命時期到國共內戰，時代巨輪下血淚交織的故事：經過顛沛流離生死交關，來到安生立命的地方，小人物如何求生奮鬥。這些作品的成功，代表人們關心歷史、生命、生活，更重要的是想要知道「我是誰」？2009年相關電視劇、舞台劇、小說都銷售成功，在大陸各地發光發熱，大受歡迎。台灣電影怎能缺席？此時推出《麵引子》，兩岸三地票房是可以期待的！

（二）訴求對象

（1）本片鎖定兩岸三地對於國共歷史、親情類型片有興趣之觀眾。

（2）本片藉「山東饅頭」來象徵父子情深與兩岸人民的文化交流及傳承，依據兩岸電影觀眾趨勢，配合兩岸電影指導單位，及國際影展與市場所拓展的華語市場。

（三）拍攝構想

　　城市與地標記錄著時代變遷的痕跡，更是提煉本片精神的重要「引子」。本片 3/4 取景於台北市，1/4 在大陸青島。全片主要場景設定在台北市政府規畫之「寶藏巖生活聚落」。我們從寶藏巖的人文歷史找到傳統（老兵）與現代（孫子）的結合點。

　　本片預定在寶藏巖搭設實景乙樁,展現出台北二十年生活紀實,並沿著汀洲路公館商圈與舊三軍總醫院,勾勒出劇中人物的生活圈。更藉由捷運文湖線帶出松山機場、台北 101 大樓、忠孝復興站等重要台北地標,劇情發展也順著捷運板南線延伸至西門町商圈,帶領觀眾通過鏡頭的時光隧道,穿梭新舊熱鬧的西門町商圈,重返氣息懷舊的紅包場。

　　本片亦從「大陸兒子、孫女來台探親」的不同觀點切入,劇中家望。歲歲因 2009 年兩岸開放直航,直接搭機降落台北松山機場,經中正紀念堂直奔三軍總醫院(汀洲院)看望父親。也安排了逛公館夜市嚐小吃、寶藏巖放天燈、逛誠品書局,自然呈現大陸人在台灣的親切情感。本片透過一位老兵的人生旅程,深入描寫父子、祖孫與城市場景結合,搭景與實景交替呈現,具體展現出台北城市的多元文化包容力!

　　本片後製全程於台北完成,行銷宣傳手法除製作電影官方網站部落格、推出電影製作紀念特輯等周邊商品之外,也將配合相關政府單位推行之專案、結合整體的台北城市行銷,期望達到電影與城市行銷的雙贏效果。最主要透過「美亞公司」的國際發行能力,必能將本片推到日本、新加坡、馬來西亞、菲律賓、印尼、歐美及紐澳等地影視媒體播出,屆時台北城市各地的能見度絕對倍數成長。

　　此外,本片也將透過異業結合公關活動、網站、臉書、電子報及媒體宣傳,購買各種媒體通路增加影片資訊之曝光率,更將積極參與國際影展,讓本片觸角向世界延伸,在提升國際影迷對本片關注與認識的同時,成功行銷不一樣的台北市。

六、故事大綱與主要人物介紹

(一) 故事大綱

1949 一群外省年輕人，各自帶著不同的傷痛與故事，來到這個小島，轉眼間六十年過去，一甲子的無奈與滄桑，隱藏了多少傷心往事，成千上萬的外省人在這個島上成了家立了業，有的成功有的失敗，有的娶了媳婦有的成了老光棍，然而在他們的內心深處永遠有一個祕密，他們總想再回到過去，再回到小時候孕育他們的土地上，再次看看他們的爹娘。但時光是殘忍的，這些美麗的畫面只有在夢裡面才能追尋。

追尋 1949 成為 2009 年溫暖的話題，這個劇本以一種寬闊的胸懷與真實與真心的情感，發展出了全新的兩岸探親題材。但是我們用一種悲喜與輕鬆的筆調來訴說那個逝去的年代，那場殘忍而無情的戰爭毀了多少個家、多少人的憧憬。

孫厚成、張漢卿與李達三，這三個外省老兵的名字，代表了一個時代的縮影。在 2009 年現代的時空裡，三個老當益壯的老兵，活得好好的。孫厚成每天蒸著饅頭與叛逆的孫子凱楠住在一起，祖孫情的互動，有如報告班長的情節。張漢卿永遠在紅包場哼著老歌、打著拍子，迷戀舞台上的歌女慧貞，兩人發展出一齣黃昏之戀的戀情。李達三每天打著太極拳搓著麻將，日子就這樣一天一天過下去。

2009 年台灣的媒體，每天熱烈討論 1949 一甲子傳奇，電視傳媒上充斥著大陸的故鄉情懷與家鄉菜餚。

這一天的早上，孫厚成跟往常一樣對祖先牌位上香，捏了一塊麵引子，揉著麵糰蒸著饅頭，在不知不覺中他的思緒回到了 1949 年的冬天。

1949 年冬天，國共內戰全面爆發，烽火連天，山東各地相繼淪入共軍之手，僅剩青島市仍為國軍占領區。這一年的冬天，兩個貌約 15、16 歲的年輕人厚成與厚良，邊哼山東民謠、邊啃著山東饅頭，趕回家過年。

年三十的晚上，厚成的娘，正帶著媳婦祖寧、家丁、丫環們準備年菜、蒸饅頭。她專注地傳承著北方人蒸饅頭發酵的酵母「麵引子」，俗稱老麵。

　　1949 年端午節前夕，厚成已返回青島中學繼續就讀。這一天的早晨，學校周圍忽然槍砲聲連連，一群國軍打著「搶救青年」的口號強拉年輕學生上卡車，撤退到南方。從此，厚成遠離了家鄉，也遠離了娘，更遠離了新婚妻子祖寧。

　　在潮濕而悶熱的船艙中，厚成與其他的年輕人一起漂洋過海來到了台灣，一待六十年，這就是我們熟悉的老兵故事。厚成經歷了八二三炮戰與台灣的開拓發展，從年輕到老，從希望到絕望，他在返鄉遙遙無期下，娶了台灣姑娘秀秀，並育有一女家宜。日子總得過下去，饅頭總得蒸下去，永遠寄不出去的家書總得一封一封地寫，厚成的日記也得一頁一頁記下去……

　　1999 年，厚成再娶的妻子過世後，他終於帶著女兒家宜踏上了返鄉之路，遺憾的是他終究沒趕上看到元配最後一面，這是厚成心中永遠的痛，也是未曾謀面的兒子家望心中永遠的恨。父子間的愛恨情仇，編織了兩岸傳奇的父子關係。

　　厚成與家望終於見面，但感覺似乎不如預期的親切。厚成拉家宜的手去握住家望的手：「叫大哥。」兄妹兩人反而更覺得陌生，只得尷尬地握了手。家望抱怨父親厚成，台灣早開放探親了，人家早就回來了，你怎麼拖到今天才回來，要是早幾年回來，就能看見俺娘了。孫厚成的臉抽搐起來，面對家望、孫女歲歲與家宜，百感交集，不知從何說起。家宜當然知道，父親為何在開放探親的早年沒有回大陸，因為他要照顧臥病在床的母親。

　　山東老家很熱鬧，鄉親們全都來看這個來自寶島的老村人，一方面是人不親土親的情感關懷，一方面也想看看能不能藉機有什麼禮品可收。回到家鄉的孫厚成望著曾經掛著燈籠的屋簷發呆，久久不能回神。一樣的八仙桌，一樣八樣果碟，四樣水果，四樣麵點。還有三杯酒，三杯茶。但桌子上卻供著祖宗牌位，「爹、爺爺、奶奶、列祖列宗，不肖子厚成回來了！」厚成跪在牌位面前失了聲，把杯中的酒灑在地上，嬸嬸、家望、家宜、歲歲全跪了下來。

　　厚成盤腿坐在炕頭上，呆呆看著牆上的一張老照片，照片裡，年邁的妻

子祖寧已是滿臉風霜，年輕的祖寧突然走了出來⋯⋯

　　一片墓地裡，嬸嬸與家望帶著厚成、家宜穿過蔓生的亂草，找到了祖寧的墓碑！厚成一屁股坐了下來，激動的他語調顯得蒼涼：「我回來了⋯⋯妳走了！我對不起妳啊！」家望低頭跪在一旁，家宜則站在一旁扶著父親，有些手足無措。

　　十年後（2009 年），家望接到家宜的來電，得知父親忽然中風，嬸嬸告訴家望如果不想遺憾，就帶著歲歲去台灣見父親最後一面吧。家望與歲歲來到台灣探親，徹底改寫了傳統兩岸探親情節：大陸親人搭機直飛到台灣探親。

　　劇本中局的發展描寫家望與歲歲來到台灣後所遇到的台灣情結，對於一家人所引發的反思與成長，延續了初次大陸探親的父子情、祖孫情，以及兄妹情。

　　麵引子的傳承意義繼續發酵，孫厚成返鄉探親時曾偷偷帶了一塊麵引子回台，沒想到十年後，家望帶著女兒來台，父子、兄妹、祖孫的兩雙手（four hands）有機會一起揉麵團，他們終於成了一家人。

　　故事最後，孫厚成終究是過世了，家望完成了心願，終於見到父親最後一面，父親也安詳走了。兄妹倆依照父親的遺願，將厚成的骨灰一半帶回大陸，一半留在台灣，而厚成那口珍藏六十載的木箱子仍然安穩地放在老屋床下。家望臨走前從厚成家供桌上捎了一塊麵引子放進口袋，和家宜交換了眼神，兩人發出會心的微笑。

　　1949、2009，一甲子傳奇，兩岸人生，老兵返鄉，天倫夢迴。孫厚成終於在夢中回到了山東祖屋，祖寧、娘、厚良、家丁丫環們伸出雙臂迎接

　　（二）主要人物

　　孫厚成：男，1934 年出生，年齡分別為16 歲、24 歲、64 歲、75 歲。出身山東青島大宅門，依習俗早婚，16 歲時娶了童養媳祖寧。1949 年，他在青島被打著「搶救青年」口號的國軍抓兵，別離了山東老家以及剛過門的媳婦，在台灣一待就是六十年。八二三炮戰後的孫厚成與一般老兵一樣，在

返鄉遙遙無期的情況下再婚，並育有一女。

孫家望：男，1950 年出生，年齡分別爲48 歲、59 歲，山東青島「咱家餐廳」老闆，有一身祖傳好手藝。生性憨厚、率直。雖然習慣沉默，但與街坊鄰居相處和睦，獨立扶養女兒歲歲，並將自己從小對父愛的渴望，轉化爲對女兒的全心關愛。對父親又愛又恨，渴望與父親團聚，見面後卻又極力掩藏內心澎湃的情感；面對同父異母的妹妹，有著既陌生卻又是一家人的情感，最後才了解到台灣親人的現實處境，體會父親時時都在惦記著山東的老家。

孫家宜：女，1960 年出生，年齡分別爲39 歲、50 歲。有軍人子女個性堅強、好面子的性格，不輕易向人吐露自己的感情，典型的職業婦女，與武雄育有一子凱楠。1987年台灣開放兩岸探親，1998 年與父親第一次回大陸，與未曾謀面的同父異母哥哥家望碰面，才終於明白了父親對自己母親深厚的情感。

歲歲：女，1989 年出生，年齡分別爲10 歲、20 歲。典型的新生代中國大陸青年。家望的獨生女，母親在她很小的時候就離家出走了，由父親和奶奶一手拉拔長大。聰明伶俐，一雙大眼惹人憐愛，是個樂觀、貼心不怕生又任性的孩子。到台北之後，在新奇的環境裡，她不知不覺體會到父親跟爺爺感情。她與從未謀面的哥哥，因爲手機簡訊而變成了好朋友，顯現兩岸年輕人的交往沒有任何隔閡。

凱楠：男，1988 年出生，21 歲，新世代的台灣年輕人。自小父母親離異，與母親家宜及外公厚成居住在寶藏巖的眷村裡，外向、有些叛逆，偶爾會和父母親鬧彆扭，大學畢業後在單車店當店員，更喜歡音樂、組樂團。他與大陸來的妹妹歲歲，兩人直來直往的友誼增添本片的溫馨。

祖寧：女，1935 年出生，年齡分別爲 15 歲與 40 歲。厚成的元配，執著倔強，愛恨分明，不輕言愛，但信守誓約。堅信丈夫會回來，拒絕改嫁，也因此遭受許多苦難，臨終前因苦候歸人不至，抱憾而終。但這段感情在夢裡終於團圓。

七、本片製作總成本

項　目			金額
Above-the-line 線上支出	Screenplay 劇本		
	Producer 製片人/監製人		
	Director 導演		
	Cast 演員		
	線上支出　合計		
Below-the-line 線下支出	Production 製作	Production staff 製片團隊	
		Set operation staff 劇組團隊	
		Constructions /Properties 搭景/道具	
		Production equipment 器材	
		Constumes /Makeup and hairdressing 造型設計/梳化	
		Location /studio 外景/場棚租金	
		Laboratory and film 底片/沖印	
		其他製作（請敘述內容）	
	Sub Total　小計		
	Postproduction 後製作	Editing　剪輯	
		Sound　聲音/音效	
		Music　音樂	
		Sound Mix　混音	
		Visual effects　特效	
		其他後製	
	Sub Total　小計		
	lnsurance　保險		
	Contingency　預備金		
	Other costs　其他/雜支		
	雜支　　　小計		
	台灣綜合預算		

八、發行策略、市場布局

　(一) 電影片發行策略、市場布局之策畫

年									2011
月	6	7	8	9	10	11	12	1	2
新聞稿	具有新聞價值的時間點發佈新聞稿								
記者會							■	■	■
Teaser	■	■	■	■	■	■	■		
異業結盟聯合促銷活動								■	■
平面宣傳品								■	■
戲院布置								■	■
戲院預告片								■	■
雜誌廣告								■	■
大型看板								■	■
電視牆預告片								■	■
公車、捷運車廂廣告								■	■
電影時刻版廣告							■		
媒體試片									■
電視、廣播廣告									■
電視、廣播節目									■
電視EPK(幕後花絮)									■
報紙廣告、影評									■
首映典禮									■
盛大聯映									■
鋅版廣告									■

（二）文宣、廣告項目

文宣品	文宣設計品	整體電影文宣品設計/發包/印製
	海報	電影宣傳海報（數量依需求而定）
	DM	設計幾款DM（數量依需求而定）
	首映/特映券/團購券	首映2場 特映卷/團購卷（數量依需求而定）
	戲院佈置	立牌、海報（數量依需求而定）
	酷卡（明信片）	（數量依需求而定）
電視牆LED	西門町	上映前2個月20秒
	忠孝東路	上映前2個月20秒
	火車站	上映前2個月20秒
車廂廣告	熱門公車路線	車廂廣告
	捷運車廂	車廂廣告
箱型廣告	捷運站箱型廣告	箱型廣告
	火車站箱型廣告	箱形廣告
影展	參與海內外影展	影片宣傳
電視廣播廣告	電視預告片約於電影上檔前兩星期	選擇收視率高之頻道、黃金時段、重要節目，以不同長度（10秒、20秒）搭配不同版本播放。
報章雜誌版廣告	封面、內頁 報紙電影時刻板	封面故事或內頁廣告 刊登電影活動訊息

第 四 節
電影企畫書投遞管道

　　在製片與導演完成電影企畫書後，該往哪兒投遞以尋求資金，即成了首要的課題。大致說來應該有下列四個投遞方向：

國家輔導——行政院新聞局

　　2010 年八月，在我邁入知天命的人生旅程時，電影生命又突然萌芽，我再度拿起 View Finder，執導我的第十二部劇情長片，完成了老兵返鄉三部曲（《老莫的第二個春天》、《竹籬笆外的春天》、《麵引子》）的夢想。《麵引子》從最初的構想到拍攝劇本正式完稿，經歷近五年的時間。我從 2008 年開始將趙冬苓老師的《山東饅頭》文學劇本改編為《麵引子》電影拍攝劇本，共同參與討論的好友與學生前後將近十人，最後《麵引子》於 2009 年的 12 月贏得了千萬元輔導金，本片也因主題探討老兵返鄉以及兩岸父子情節並加上全新的角度解析，獲得投資方美亞娛樂發展股份有限公司的支持。老實說，若無輔導金的支持，我相信投資方仍然會猶豫。為什麼？因為電影是非常花錢的藝術，沒有錢就無法邀請優秀的演員、最先進的器材以及柯達底片，加上後製的特效等等，一部影片歷經千辛萬苦才能呈現導演心目中的美學架構。

　　我個人曾經贏得四次輔導金，從早期的《遊戲規則》、《流浪舞台》及並未開拍的《美國護照》，到今年的《麵引子》，輔導金給了我在電影開拍中的發言權，電影導演受到國家電影輔導政策的支持，可以在商業體制中穩住創作電影最後的自由創作空間，這也是一個電影創作者最重要的創作防線。二十幾年來，輔導金以金額與劇本作為分類依據，我記得早期輔導金有三百萬、四百萬、五百萬到一千萬；而過去輔導金最為人詬病之處，是評審們評選影片的品味，決定了未來一年國片的走向。我常常在想，每一年輔導

金因爲評審的不同而影響未來整年國內影片的走向，這樣的制度是否健康？在自由民主的國度內，電影不應該受到 censor，只要有 rating 即可。我國的電影輔導金經過二十多年的演變，最大的進步，是所謂的「從電影人來考量」，有一般組、新人組、事前輔導、事後輔導，以及短片、紀錄片都有輔導政策。我個人認爲，今日的國家電影輔導政策，已經從比較保守的觀念突破，進入了尊重電影人創作理念，以此擬定國家電影輔導政策，這是最大的一步！

　　政府輔助電影事業發展的各項措施及相關資金的申請辦法，可至新聞局網站（http://www.gio.gov.tw）查詢。

電影公司

　　除了新聞局外，也可以向大電影公司投遞電影企畫書。國內諸如中央電影公司等具規模之大型製作公司，均有專人負責評估企畫書。

　　另外，亦可向海外尋求支援，最近的電影其實愈來愈多是跨國合作的，例如由名導演侯孝賢所執導的《海上花》，就是台灣與日本松竹公司聯合出品，片中以精緻的服裝造型及經過考據之道具布景爲宣傳重點，更標榜著侯孝賢導演的細膩風格，一舉囊括了亞太影展的最佳導演及最佳藝術指導獎。還有蔡明亮導演所執導的《洞》，也是一部與法國電視台合作的幻想式歌舞片，也曾獲得坎城影展國際影評人費比西獎、芝加哥影展金雨果獎。以及最近才上演的《臥虎藏龍》也是一部李安導演與美國好萊塢合作的片子。

電影發行商

　　此外，往電影發行商處尋求資金，也是一個投遞企畫書的管道。一般來說，電影的收益不僅只於在戲院上映所獲得的票房收入，諸如：電影媒體播放權；VCD、DVD、錄影帶版權銷售；及許多的周邊附屬商品如平面出版品、肖像版權、音樂版權、玩具、電子遊戲軟體等等也都是獲利來源。因

此，也可將電影企畫書遞送到日後可合作周邊產品廠商，先賣出日後與電影相關產品的製作版權，獲得資金來拍攝電影。至於詳細的尋求資金、申請其他各式輔導金的方法，將在第五章有更完整的說明。

網路公司

隨著電腦的普及，網路已經成為另一種新興的大眾傳播媒體，在網路傳輸的速度日益提昇下，在網路上收看影片已經不再是電影情節。一開始只有電視新聞片段在網路上播放，現在不但有電影在網路上播放，甚至有專為網路拍攝的電影在專門的網站上播放。而且網路所涵蓋的範圍是無遠弗屆的，市場的未來更是無可限量，所以網路將會變成日後電影另一個播放管道。

以筆者多年擔任電影輔導金審查委員的經驗來說，一般能獲得評審委員青睞，脫穎而出雀屏中選、獲得資金的企畫書，大多有下列幾項特點：

一、角色的設計

人物性格的塑造愈獨特，可以增加戲劇的張力，更可加深觀眾對整部影片的印象。

二、 劇情的發展

以書面文字而言，影片中將要呈現的影像，評審在看企畫書時，往往只能憑空想像，但是整部影片的劇情卻透過文字（劇本）就可以讓評審一覽無遺。「劇本」在整份企畫書中是最重的。如何讓評審加深對企畫書的印象，筆者建議劇情的設計要能「出乎意料」，結局要能掌握在「情理之中」！

三、藝術的風格

這部分是以導演的觀點出發的，畢竟導演最終將被列為此部電影的作者，因而他所期待、所要的理念、所有的構想，影響著整部影片最後呈現出的風格。

劇本

　　劇本是形成一部電影的基礎。好的劇本可爲電影扎下成功的根基，或者也有可能被拍爛，但不好的劇本任憑導演如何巧手，也難以回天，尤其是缺乏大卡司的獨立製片更是如此。一個劇本的誕生，通常要經由不止一個人的手中，可能是專業的劇作家配合導演的見解，以及製片的市場考量才得以完成。有了劇本，工作人員才能清楚工作的方向及道具的準備，演員才知道如何培養情緒，製片也才有編列預算的依據。由此可知，幾乎所有拍攝電影的細節都是圍繞著劇本進行，怎能不仔細推敲呢？所以，如果說拍電影就像在蓋房子，那麼劇本就可以稱之爲建築的藍圖。

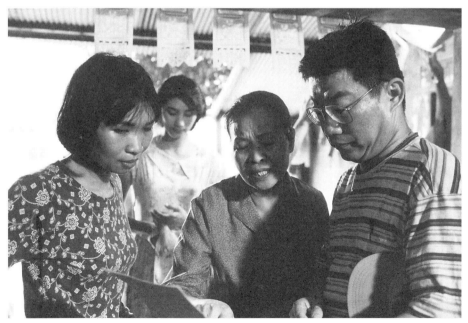

導演與演員研究劇本。

第 一 節
劇本的種類

　　美國的奧斯卡金像獎，針對劇本設有兩種獎項，一是原著劇本獎（Original），一是改編劇本獎（Adaptation）。什麼是原著劇本？什麼又是改編劇本呢？原著劇本的重點在於：專為拍攝電影而創作，且未在其他媒體上發表過。即是編劇根據自己的構想所編寫出來的電影劇本；其原始構想，可能來自某一新聞事件、某一真人真事，或是一歷史事蹟。例如王童導演的《紅柿子》，其構想來自導演年幼時的成長經歷，因而產生了描寫祖孫間親情的故事構想，再由劇作家將它發展成劇本。而改編劇本是依據曾經在其他媒體上發表過的小說、電視劇、舞台劇、廣播劇等創作，改編為電影劇本。也就是將現成已發表過的小說或一部戲劇等，由其原發表的「媒體」（如報刊、電視等），轉換成電影劇本。例如將莊思頓‧賈德（Jostein Gaarder）所著的暢銷小說改編成電影《蘇菲的世界》（*Sophie's World*）；而葛斯范桑（Gus Van Sant）所導演的《1999驚魂記》（*Psycho*）則改編自1960年希區考克（Alfred Hitchcock）的《驚魂記》（*Psycho*）。

　　國內一般對原著劇本與改編劇本並無明確的標準，2000年金馬獎就因《西洋鏡》應為原著或改編劇本而引起爭議。事實上，胡安的《西洋鏡》劇本是購自黃丹與唐婁彝獲得新聞局優良劇本獎的「定軍山」。「定軍山」的原始構想來自於真人真事，再加上一些虛擬人物，是專為拍攝電影而編寫的劇本，並非改自於小說或其他現成的作品。根據定義，「定軍山」應屬於原著劇本。在拍攝電影時，幾乎沒有一位導演不修改劇本的，導演修改、調整劇本是正常的事情，所以經過導演修改的劇本，並不能稱為改編劇本。也因此，即使修改了內容，連電影名稱也由《定軍山》改為《西洋鏡》，都仍應屬於「原著劇本」，但導演可以掛名聯合編劇以示負責。

　　在國外，許多大型電影公司都有一個故事部門（Story Department），其

中有專門想故事、提出故事大綱，或專門負責蒐集故事的人。故事部門自己發展「原著劇本」，是比較單純的狀況，而蒐集故事發展「改編劇本」的情況就複雜得多，因為這個牽涉到版權的問題。

一般說來，故事部門蒐集故事的管道，以新聞事件或是小說居多。通常故事部門裡會收藏許多小說的電影版權，卻不一定會全都拍成電影。為什麼蒐集那麼多的小說卻不拍呢？這是大電影公司的戰略之一。因為他們跟小說家簽下了電影版權，就有了優先拍攝權（Option），在一定的時效內，別家公司不能將它拍成電影，也不能取用其中某一部分的劇情來拍，否則就必須負擔法律責任。因此這家電影公司不用怕點子被盜用，或是某個好題材、暢銷小說被別家公司搶先拍成電影。

會寫小說的並不一定會寫劇本，小說是文字，電影則是影像，劇本必須將小說「視覺化」呈現，要將小說的文字敘述轉化成一個一個的鏡頭。因為劇本的好壞關係到一部電影的成敗，所以通常劇本都是由專業的劇作家寫成的。專業的劇作家除了文筆要好以外，對電影生態也要有很深刻的瞭解才行，他必須要注意的地方有：

劇本的寫作格式

編劇家最基本的能力，就是要懂得劇本的寫作格式，寫劇本的方法不同於寫小說，劇作家必須瞭解電影，他要懂得如何安排劇情時空，經過剪接後的效果會如何，或是一些鏡頭的運用，也要懂得如何簡單扼要的把重要細節（如劇情、道具……）交代清楚，使文字視覺化，讓工作人員清楚他想要呈現的畫面，才是適合用來拍攝的劇本。

角色性格的刻畫

一部電影裡出現的人物角色，都是由劇作家創造出來的，劇作家必須能

夠洞察人心，才能爲劇中人物安排好適當的性格，有些劇作家無法掌握人性心理的複雜度，角色不是沒個性，就是太分明，例如壞人就寫得壞到骨子裡，就只會做壞事，沒有思考能力；又如要描寫一個黑社會人物，所編的對白就不能文謅謅的。當然不能要求編劇一定要什麼都懂，如果編劇不清楚黑道人物的「行話」，就必須要有一個專門的「對白指導」，來負責進行修飾對白的工作。雖然螢幕上演員的一個眼神、一個挑眉，都是演員本身的演技，但是演員要詮釋好這個角色，還是要靠編劇安排人物性格的功力。

控制影片的長度

通常一部電影的長度在兩個鐘頭左右，這是不成文的「傳統」，如果要超過當然也不是不可以，就如拉斯馮提爾（Lars Von Trier）的電影《醫院風雲》（*The Kingdom*），片長約四小時，甚至在放映時需要「中場休息」！一般來說，電影控制在兩個鐘頭左右是爲了方便電影院安排場次，也有人說這是一個人的膀胱所能忍耐的極限，所以一個編劇家要控制影片的長度，或許有很多好的點子，但是也必須要懂得取捨，不要拍出冗長無趣的電影，也不要拍出交代不清的「短片」。

清楚市場的方向

編劇必須要清楚這部片子的觀眾群在哪裡，電影拍得太藝術，就不適合所有人。想要開啓票房成功之門，勢必得迎合一般觀眾的口味。例如張艾嘉的《心動》，在國片票房一片慘澹的情況下，卻還是賣座長紅。首先因爲它鎖定的體裁是最討喜的初戀愛情故事，佐以金城武、梁詠琪、莫文蔚這類當紅的青春偶像，自然能吸引年輕朋友或對愛情有憧憬的人前來觀賞，它牽動我們對情愛共同的悸動，在強勢的宣傳及口碑流傳之下，自然有極佳的票房表現。

電視版權的尺度

目前國片不景氣，在電影院的票房上是賺不到多少錢的，因此，大多的電影在尋求資金時，會先賣日後影帶與DVD的版權，或是電視播映的版權。通常愈是限制級的愈難賣，日後播放的限制也愈多。如果賣的是公共電視的版權，影片的內容就必須正面，所以影片的尺度拿捏是很重要的，編劇必須要注意到這點。

但是，影片內容尺度與買賣版權並沒有絕對的相關性。目前國片無法上戲院，就只能賣電視與DVD版權。正因為電視是走入家庭，當然會有播映尺度的限制。但編劇在創作劇本時，不該受限於電視版權尺度，而應從創作的觀點來發揮，才會有好劇本的誕生。

《老莫的第二個春天》的劇照。

瞭解演員的能力

編劇不要指望演員可以做到不可能的任務，特別是有些演員在合約中早已註明不摔、不打，因此編劇必須配合該演員所扮演的角色編寫合適的劇情，或是得請製片編列預算僱請替身；編劇也不可能要一位戲演不好的「花瓶」，演吃重的內心戲。當然如果有了一個很好的演員，例如這個演員的內心戲演得好，編劇就可以為該演員所扮演的角色多安排一些內心糾結、掙扎、感動的戲，讓他／她有所發揮；如果這是一個功夫高強的武打演員，當然是要安排合適的動作場面給他／她表演。

雖然電影的劇本是由劇作家編寫而成的，而劇本又是一部電影的基礎，但一般來說，我們只會稱某部電影是某某導演的電影，而不會稱為某某編劇的電影，那電影的真正作者倒底是誰呢？最早在 1950 年代由導演楚浮（Francois Truffaut）提出作者論，楚浮認為雖然電影是一個綜合的、合作的藝術，但是負責指揮將各種元素綜合在一起的是導演，拍出的影片也會有一定的導演風格，所以導演才是一部電影的真正作者。在這裡我們姑且不論這個「作者論」是否太過武斷，是不是導演把成就都攬在自己身上，忽略了其他人的努力，但是由此可知，編劇雖然創作劇本，卻沒有這部戲劇情的控制權，權利是在導演的手上。但是導演也不是真正可以完全主導劇情的發展，有時候會是由製片來控制，接下來，就來探討編劇的角色扮演。

劇作家威廉·高曼（William Goldman）說過：「劇作家真正的光榮，在於他是創作這部電影的第一人。」的確是如此，但也僅只於此。電影是一個團隊合作的產品，劇作家所編出的劇本，可能只有第一稿才是劇作家的原始創意，在拍攝電影的過程中，將會經過多次的修改，也許是因為演員的關係，或是資金的問題，甚至可能被改到面目全非，和最初的劇本完全不同。因此在拍攝一部電影的時候，製片必須請劇作家簽署權利讓渡書，以避免日後修改劇本時可能會引起的糾紛。當然劇作家也有權要求電影的原始創作權，但是為了戲好，通常劇作家還是會對他／她們的故事妥協。

一般來說，劇本會遭到修改，以下列的幾個原因居多：

劇本品質

有時候劇本可能真的是寫得太爛了，但電影公司或製片因某種特殊理由選中了這個劇本，而導演則為了導戲的衝動或生計，不得不拍，不得不去修改劇本。然而劇本是一部電影的基礎，地基不穩的房子一定會倒，同理，若導演使用爛劇本拍戲，拍出來的戲也可能不盡理想。

導演在選劇本時，得考慮以下幾點：

一、劇本人物、主題與劇情的發展，到底是什麼？

二、能否用簡潔的文字，將劇本的開場、中局、結尾說清楚？

三、劇本的影像風格強烈嗎？

四、導演是否真正相信這個故事？

五、劇本中的人物對白是否具吸引力？

演員的因素

請到愈大牌的演員，可能會遇到的問題就愈多，例如某演員的合約中註明不可裸露，如果因劇情需要必須裸露，不是演員要妥協，就是得修改劇本了。或是某些為大牌演員量身訂做的電影，演員甚至會自行另請編劇修改劇本，以合乎他／她們的心意。

也有一些諸如演員檔期或意外的原因，演員不能繼續演出該部電影，此時劇本也就不得不去做修改，以使接下來的劇情仍然合乎情理。

環境、資金的因素

拍攝電影的現場經常會發生突發狀況，例如拍攝時的外景突然下雨，此場景要不是擇日再拍？或是就改成雨景來繼續工作？或是拍攝至一半時，面

臨場景被拆除改建的狀況，這時就必須做決策，是要重新搭景？抑或是要修改劇本？

　　有時候是因爲資金不足，例如劇本裡要求逼眞的戰爭場面，但是預算實在是不夠，或是軍隊不能支援，這時就不得不改劇本了。小成本的獨立製片，是不能像大電影公司那樣，爲求逼眞，買一、兩艘廢軍艦或坦克用來炸掉，所以小成本的獨立製片必須更注意資金的問題，在劇本創作時就要量力而爲，避免日後修改劇本的麻煩。遇到資金上不能支援的情形，就算導演多麼堅持他的藝術，有時也非得跟製片妥協不可。

　　所以說，編劇除了能自豪自己是創作一部電影的第一人外，實際上，劇本交出去拍攝後，他／她對這個劇本也就無能爲力了。電影大師費里尼（Fellini）爲了避免自己的劇本被惡搞，乾脆轉行當導演。名導演楚浮則有一句名言：「這部電影已經毀了，我們下部電影再好好拍。」

　　在筆者認爲，除非導演本身在編劇上也有良好的能力，否則最好還是信任編劇的專業技術，如此導演的創作才會客觀，同時也能兼顧市場和藝術的層面。如同筆者獲得金馬獎最佳影片的《老莫的第二個春天》，是由吳念眞先生編劇的，以下節錄《老莫的第二個春天》劇本的片段，供讀者欣賞。

《老莫的第二個春天》的劇照。

《老莫的第二個春天》劇本

李祐寧導演、吳念眞編劇

【主要人物表】

莫占魁——孫越。

古玉梅——約十七、八歲，山地籍，健康、明朗、純樸。

常若松——占魁好友，悲劇人物，年齡與占魁相當。

劉瑪娜——常之妻，十七歲，山地籍，看起來相當不成熟，有「鄉村都市化」
　　　　　之跡象。

林金樹——約二十三、四歲，粗壯、率直、有個性。

老營長——六十五歲、溫文儒雅、沉默、情感內斂。

營長太太—約六十歲，慈祥、相當感性。

次要：

房東太太、清潔隊員、不良少年等。

序	火車中	（白、已近黃昏）秋
	老莫	
	△F.I.失焦飛逝的景物，zoom in至一扇火車車窗。車聲輕緩且有節奏地喀噠著。車窗窗沿上有一根火柴，一包抽掉一半的莒光香菸。片名《老莫的第二個春天》。 △主要演職員字幕在以下畫面依次疊現。 △一雙舊且磨損，但擦得雪亮的軍用皮鞋，褲管短了一點，露一截小腿，看得見鬆口襪子滑進鞋裡一半。 △一雙黝黑粗糙的手，手抱著一個白蘭洗衣粉五公斤裝那種大塑膠手提袋，袋上也許怕東西掉出來，整齊地以細麻繩十字型的樣式綁著。 △平頭，略夾雜灰髮的老莫，他正在暮色中打盹，嘴張開著，靠著椅背挺舒坦的樣子，成絲的口水欲滴下來時，他本能地吸了回去，又繼續睡。	
序A		
	△撥格拍攝，一列普通車如夢似幻地，遠遠地，靜靜地駛過暮色的嘉南平原一片無邊的翠綠中。	

134

一	火車站	黃昏秋
	老莫、其他旅客	
	△火車進站。 △小火車站，一列火車似乎已停了好一會兒了，三、五旅客已走向收票口。 △小站站長朝遠處火車司機作開車手勢。 △慌慌然下車的老莫，似乎差點睡過站的樣子才下車，火車便慢慢開動。	

二	防風林內小木屋外	黃昏秋
	老莫	
	△天還亮亮的，但防風林已暗了，呈一種剪影似的效果。 △樹隙間露出一些燈光，一聲狗叫之後，許多狗叫起來。 △一幢門上貼了一個雙喜紅字的小木屋，裡頭有燈光。 △老莫敲門。 　老莫：常班長……（沒人應，又叫）常若松…… 　若松：（O.S.）有！……誰呀？ 　老莫：老莫！ 　若松：（O.S.）門沒鎖，快進來……我在洗澡。 △老莫推門進去。	

三	木屋內	接前場
	老莫、常若松	
	△老莫把東西放好，端詳起木屋。 △牆上是軍隊喜歡在人家退伍時候送的那種錦旗「百戰榮歸」、「友情難忘」，或是一些粗俗的金銀盾。 △有一張舊照片是三、五軍人在照相館假佈景前照的，框子蠻舊的。 　常若松：（O.S.）吃飽了沒？ 　老莫：吃過了，火車上的便當。 　常若松：（O.S.）那怎麼夠？桌上還有饅頭！ 　老莫：留著明天當早餐吧……（把塑膠袋上的繩子解下來）一退伍，一沒動，我一天了不起吃兩個饅頭，早餐半個，午餐一個，晚飯一個……（很仔細地把繩子捲好）前幾天，我回去管裡聊天，把你的事說了……他們要我跟你說恭喜……。	

常若松：（O.S.）幹嘛說呢？

老莫：又有什麼關係……反正他們沒空來，也沒打他們秋風的意思……他們忙，陸總裝備檢查，又是營測驗……操他媽，就是那天，新來的連長竟然下命令給安全士官，要我出來。

常若松：（O.S.）你活該，人家忙，你幹嘛去？

老莫：聊天嘛！我還幫他們保養十七呢……年輕氣盛，操他媽……

△老莫一邊說一邊把袋子裡的東西拿出來，有牙膏、肥皂、刮鬍子刀、毛巾、一袋OAK奶粉等，把塑膠袋疊好，弄好了之後，兀自點了菸。

老莫：曹大順也退了……你知道嗎？

常若松：（O.S.）哪個曹大順？

老莫：師部連那個炊事班長啊！

常若松：（O.S.）記不得了。

老莫：噴，四十九年在小金門，把副師長的狗給宰了，結果肉還沒燒熱，就被抓去關了一個禮拜禁閉，我們倆足足吃了三天……記得了吧！

常若松：（O.S.）（聲音近了，走出來）喔，那個老廣啊！（邊擦頭邊進來，穿的仍是有「陸軍」字樣的衛生衣及草綠內褲）你幹嘛帶這些東西？（指桌上）。

老莫：反正天天得用……以後又兩個人用……（把塑膠袋給他）這個也收著，挺管用的……他現在可好了！

常若松：誰？

老莫：大順啊，聽說跑船去了，只管燒飯，一個月還有萬把塊呢……

常若松：（楞了一下）有這麼多啊？不過，他可以……我們就不行了……（笑）幹了半輩子炊事，一肚子油水，身體就比我們強……

老莫：老營長請了沒？這麼大的事兒，你不會沒請吧？

常若松：請了，可是他給我了封信，對了，還要我順便轉告你呢……（轉身在餐桌的抽屜中拿出信，老莫拆開看），說是兒子從美國回來，得和媳婦兒，孫子聚聚……還叫你這邊完了去一趟，不說我還不知道，他出國你真的給了他二十萬啊？

老莫：（喜孜孜地把信套回去）真有出息……洋博士了……二十萬算什麼？能買一個這麼有出息的乾兒子嗎？……（信還給若松）能先看看新娘子嗎？

	常若松：（把信收進抽屜，拿出一張照片遞給老莫）想看就看吧……	

△老莫一看照片，照中是瑪娜的素臉大頭照。

　　老莫：（不太相信）這麼嫩啊！……（笑了）我……一直以為……（低頭又看）還挺標緻的呢……真福氣呀，你小子……怎麼找到的！

△若松從抽屜中拿出幾疊用紅紙綑起來的百元大鈔。

△他捧著鈔票朝老莫笑了笑。

　　常若松：（把錢一綑一細擺在桌上）怎麼找到的？就這麼找到的，你看……頭找到了……胳臂找了……這是兩條腿……這是「那個地方」……

△桌上的錢堆疊。若松朝老莫笑了笑。

△燈已熄了的臥室，透過外頭的月光，他倆靜靜地躺在床上。床面鋪的是粉紅色的床單，枕頭也是粉紅的，臥室角落有綠色噴著白色數字的木箱，有兩個塑膠衣櫥，木箱及後者都貼了雙喜字。

　　常若松：（似乎是自言自語的）退了下來，上班的地方天天叫「老兵，把公文送到總務科！」「老兵，幫我買個便當！」——才想起老家的女人，搞不好都當祖母了……她現在不知道什麼樣子……年輕時候，跟你剛看的女孩倒挺像的……

△老莫睜著眼只聽，沒表情。

　　常若松：（轉身向老莫）你怎麼忽然退下來了呢？不是剛升了組長，有領導加給？

△老莫的表情依舊不變。C.O.

| 四 | 老營長宅 | 日秋 |

老莫、營長、營長太太。

△一個非常簡樸明亮的客廳，營長太太和老莫同坐在一邊，營長自己坐對面。

△營長把一封信推給老莫，是航空信件。

　　營長：我三弟到香港來，他不知道從哪兒打聽到我的地址，訴苦要錢……順便就提到你……說本來母子倆都好，土匪和越南打仗那次，虎兒去了沒回……你女人就整個垮了，躺了幾個月……是我三弟他們幫她辦的後事，埋在你家以前的麥田裡……

△老莫瞪著信看，似乎毫無感覺。

　　營長太太：（輕聲叮嚀）心裡知道就好……回部隊可別說，犯禁的。

| 五 | 同3A場臥室 | 接3A場 |

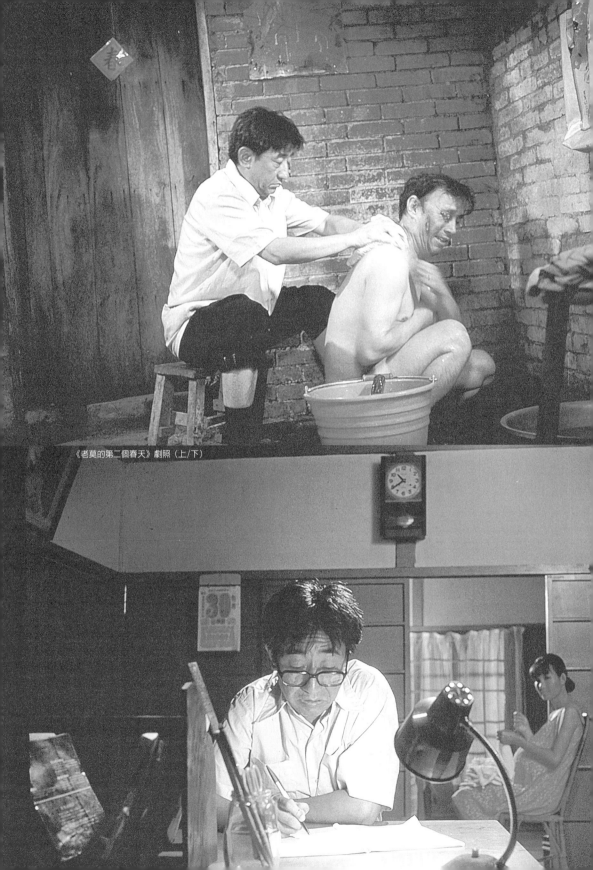

《老莫的第二個春天》劇照（上／下）

	老莫、常若松。	
	△窗戶上樹影搖曳。	
	△床上兩人都睜著眼睛沒說話。	
	△外頭很靜，只有防風林的濤聲和幾聲狗吠。	
六	小餐廳	日秋

老莫、若松、瑪娜、營長、營長太太、媒人（男）、賀客、女侍等。

△雜聲喧鬧的場面，似乎有多種語言出現，地方腔濃的國語、標準國語、山地話等。

△最先入鏡的是著白紗禮服的瑪娜，她非常興奮，豪放地用山地話說「乾杯」，然後把一大杯酒喝光，那一桌都是一些年輕的山地男女孩。

△鏡隨瑪娜走回首席，她背後有「天作之合」「琴瑟和鳴」的嘉幛，老莫看著她，她略醉地笑，高跟鞋也許不太合腳，扭了一下。鏡停在首席這一桌。

△又有人用山地話叫她，她轉身笑著叫跑過去。

△一副正經八百，但全身西裝、襯衫、領帶配色怪異的若松背對喜幛坐著，那種顏色和鮮紅胸花看起來反而有點悲愴。他右邊的位子是空的，左邊有一個比他年輕但已半醉的人，再往右，一個瘦、黝黑，樣子精明的男人（媒人）在向一個山地女人（岳母）說什麼，低著頭在點錢，再過來便是五六個大小不等的小孩，在吃喝得不亦樂乎。

△一個年紀大一點的女侍，看起來反而和若松蠻相稱的，置菜上桌，低頭跟若松說些什麼。

△若松站起來，找了半天，看到瑪娜正另一桌和一票人猛乾，他招招手，那桌的人推瑪娜。

　瑪娜：（在遠處大聲問）幹什麼啦？（見若松又招手，拉起裙子跑過來）。

　常若松：（叫起那半醉的，比他年輕的岳父）（先拍拍，看看老莫，叫）爸爸……爸爸，敬酒了……

△媒人這邊也抬起頭，岳母把錢塞進皮包，站起來。

△連女侍五個人都站起走向賓客，若松右是新娘，左是岳父，女侍站在他後側，看起來反倒像他太太。

△首席上現在只剩媒人和老莫了。

△媒人坐了過來，舉杯邀老莫喝。

媒人：你結婚了沒有！（老莫只笑笑）看新娘這麼年輕漂亮，想不想結
　　　婚！（乾脆把位子挪近了）我介紹的一定好……要不要我幫忙，價錢
　　　我來幫你講，我已經介紹好幾對了，你們退伍金有多少，能出什麼
　　　價，找什麼樣的，我最清楚……
△老莫只笑笑，看看外面，忽然站起來，訝異，然後笑。
△門口收禮的地方，老營長正拿著毛筆一絲不苟地在簽名。
　老莫：（在他幾步外，停腳，行軍禮）營長好……
△營長夫婦抬頭。

七	小火車站（同第一場）	黃昏秋

老莫、營長、營長太太。

△靜而寂寞的小火車站候車室，老莫搶著替營長買車票，然後扶營長坐
　在木條椅上，掏菸給他，點了火。
△三人坐了一下，似乎在想什麼。
　老莫：（笑了笑）要是營長沒來……這喜酒我不知道怎麼喝……沒一個
　　　認識的……
　營長：我能來……還真託你乾兒子的福……回來兩個多月，聽說都在核
　　　能電廠忙，在臨走前一天，才通知我們……（吸著菸，語氣有抱怨，
　　　但平靜，認命）請我們在大飯店吃了一餐……讓我們和洋媳婦見了
　　　面……
　營長太太：（婦人似的抱怨）頂貴的……東西又難吃……牛肉還帶血就
　　　端上來了……嘖！
△老莫靜靜地聽著。
　老莫：孫子沒回來嗎？（兩老靜靜的）有沒說什麼時候再回來？
　營長太太：我問了，他跟他太太嘰嘰呱呱講一陣……他太太說……（學
　　　老外聳肩攤手的樣子，連學兩次）。
　△營長太太自己笑了笑。
7A
△月台上，冷清的幾個人。
△火車進站了，捲起一陣風，三個人差點站不穩。
△營長在車窗裡探出頭。
　營長：（笑了笑）你乾兒子……白花了你二十萬……
△老莫笑。

	△火車開了，營長揮手叫他回去。 △老莫在遠處舉手行軍禮，那麼孤單的影子。	
八	老莫木屋內外	夜冬
	老莫。 △木屋外，門口有兩張春聯「直搗黃龍」「共飲屠蘇」。 △輕輕的，此起彼落的鞭炮聲。 △木屋內，牆上有一個小架子，上面放著一只裝米的碗，內有幾支燒盡了的香柱子，拜的是一張紅紙，上書「顯妣王氏諱銀菊之神位」，兩邊有快燒盡的蠟燭。 △小桌子上有米酒瓶，三副碗筷只用了一副，一些小菜，有點狼籍。	
九	大陸某地鄉村（回憶）	日夏
	老莫、銀菊、虎兒（約七八個月大）、兵士三四人。 △有點 OVER 的光。 △銀菊抱著孩子，站著，淚流滿面。 △老莫站在稍遠處，他背後站著三四個帶槍的兵。（老莫未穿軍裝）。 　老莫：哭個什麼勁兒妳……把土匪打跑我就回來了嘛……地都還沒翻呢…… △銀菊、小孩腳上的虎頭鞋。 △銀菊的淚更多。 　老莫：再哭……我揍妳哦…… △老莫看了看轉身走向兵士。 　老莫：（回頭卻又看到銀菊站在那兒）（揮手要她走）回去……風大……回去……	
十	戰場（夢境）	日夏
	老莫、銀菊、虎兒（約七八歲）。 △槍聲猝起。 △銀菊及虎兒在曠野中跑向老莫。 △老莫迎過去。 △老莫跑得很急，但一直在原地。 △槍聲更急。 △銀菊回頭看虎兒倒地了。	

	△老莫悲憤，焦急的表情。 △銀菊跑向虎兒時，也倒地。槍聲。	
十一	老莫木屋內外	晨冬
	老莫、小孩數人。 △老莫茫然地坐在床上，外頭鞭炮聲正緊。 　　小孩合聲：（O.S.）（台語）阿兵哥，錢多多，買魚買肉吃佚陶，看到查某ㄍㄧㄚ仙膏！（流口水）（重複）。 △老莫推門出來，幾個小孩穿新衣服，拿玩具站在門口，一見他出來，一個大一點的小孩學早點名的樣子。 　　小孩甲：（朝眾小孩）立正……（跟老莫敬禮）值星官報告，實到早點……（笑了）豆漿一碗！油條兩根…… △老莫笑了笑，似乎想起什麼轉身進去。 △老莫打開一隻墨綠色噴有白字的木箱，裡頭有一小疊錢，他掏出了一點。 △門口，沒有小孩子了。 △老莫拿著錢，站在門口不知所以然。 △老莫把錢用力地摔進木箱中，停了一會，他拿出一折頁紙，打開是一張地圖「中國全圖」，看了看，上面有直線，寫著一大堆數字，又拿起一個綠色的小布袋子。 △老莫拿了過來，坐在小桌邊，倒了出來，是一堆金戒指，大小皆有。 △老莫看了看，抬頭看到牆上那個簡單的神位。	
十二	銀樓內	日春
	老莫、老闆。 △老闆稱那些戒指後，倒進抽屜裡。 △老莫面無表情。 △老闆打算盤計算了一下，從另一抽屜拿出錢來，老莫接過錢一疊放一處，有如若松當時一樣。	
十三	同2場木屋	日春
	老莫、若松、瑪娜。 △老莫提了一串香蕉走近若松的木屋。	

	△戴耳機、化粧得非常誇張而且低俗「甚至裝上假睫毛」的瑪娜看到他。 瑪娜：（朝裡頭大聲）喂——有人來找你啦！ △後院子，若松回頭過來，訝異的表情。其實該訝異的是老莫。若松正在晾衣服，上頭有奶罩、三角褲、絲襪等女人衣物。若松依舊穿白色有陸軍字樣的衛生衣，泛白的草綠內褲，卻戴上了一頂長長假髮。	
十四	小鎮街道	日春
	老莫、若松、媒人。 △老莫和若松走在小鎮的街道上。 若松：去了不要光聽中間人的話……寧願多花一點時間，多看幾個……知道吧，這是一輩子的事，不像牙膏，用不慣固齡玉的，可改用黑人…… △走過一個郵筒，老莫拿出一封信丟進去。 △一家「山產行」的招牌。（老莫之O.S.起至下一場），老莫和若松站在門口，櫥台上除了金針香菇之外，還有飛鼠、鷹之類的標本。媒人笑著走出來，迎他們進去。 老莫：（O.S.）營長、夫人尊前：數月不見，不知玉體康安否？我一切平安，請勿掛念。有事想跟營長報告，占魁經人介紹，認識一女人……（過下場）。	
十五	公路車內山路	日春
	老莫、媒人、其他旅客。 △老莫西裝畢挺，但和他很不相稱，他看著車窗外。 △媒人歪在他身上睡著了，還打鼾。 老莫：（O.S.）她身家清白，健康明朗，思想純正，占魁與她性情相投……擬經對方家長同意後（PAN老莫手上緊抓著的包包，有錢在裡頭的樣子）即便舉行婚禮，日期確定後，占魁將北上接營長及夫人南下，為我主婚。嵩此，並頌福安。	
十六	山地村古玉梅宅內外	日春
	古玉梅、老莫、媒人、玉梅父母（都比老莫年輕，約四十歲左右）、小孩一堆。 △山地村落遠景。（能顯現出其偏僻與落後些）。	

	16 A △玉梅宅外，外牆上堆了一大落米酒瓶子。許多村中的小孩圍在門口往裡看。 16B △老莫尷尬坐在屋裡，看著門口的小孩。 △那些小孩特有的明亮且深邃的黑眼珠。 △屋裡一群大小五個小孩正猛吃蛋捲，一嘴一地全是，跑來跑去。 △媒人與玉梅父正在談價錢，似乎談不太攏，是山地話，低聲。 △老莫看看玉梅之母親，她在一旁剝花生殼，地上也有一大堆。 △母親似乎對老莫有點不信任，看著丈夫和媒人在講價，只能無奈地剝花生，看老莫一眼。 △老莫朝她笑。 △玉梅母看著他，似乎想致意，但心裡又有情緒，只看著，然後看向門口。 △玉梅似乎剛從園裡回來，身上有泥跡，汗水，背著山胞用的藤簍子，手上抱著小弟弟。 △老莫看著她。 △那小孩腳上的鞋，不是虎頭布鞋，是滿是泥土的塑膠鞋。 △玉梅的表情。 △媒人不知何時走到老莫身邊。媒人：就是她！ △玉梅仍一動也沒動，逆著光，看得見被風揚起的，散亂的髮絲。 △老莫的表情。媒人：（O.S.）聘金十萬……如果你滿意，今天先付三萬！		
十七	照相館		日春
	照相師、老莫、玉梅、玉梅父母、玉梅家六個小孩。		
	△很短的一個CUT。著白紗禮服的玉梅與老莫合照，玉梅全家大小也照，照相師說「笑一個」時，所有人都笑得非常牽強，非常假，玉梅的小弟卻哇哇地哭了起來。		

導演指導演員演戲、走位情形。

老莫與玉梅在照相館裡拍攝結婚照。

《麵引子》電影劇本

故事大綱、人物介紹、分場對白劇本
監製：邱順清
企畫：卓 伍
原著：趙冬苓
改編：李祐寧、趙冬苓
導演：李祐寧

1	場景：機場出境走道	時間：日，2009
	人物：家望、歲歲、家宜、凱楠、張伯、李伯	

（整場戲：送行與回家的氛圍）
△Magic Hour，厚成的剪影揉著麵。
△在蕭邦「離別曲」的音樂中，M.S.家望回過頭來看著鏡頭（Slow motion）。
△出境走道另一頭，家宜帶著凱楠，表情哀傷。他們旁邊站了張伯與李伯，兩個老兵神情嚴肅，腰桿挺直。
△歲歲順著家望的眼神，也回過頭來，朝著鏡頭看。
△家宜與凱楠朝鏡頭揮揮手。

2	場景：寶藏巖厚成家廚房	時間：清晨
	人物：厚成	

△Fade in，寶藏巖遠景。
△清晨微亮的光，斜斜灑進厚成家的窗，冒著煙的爐灶，佈著淡淡煙霧的廚房，將清晨的陽光弄出了像曙光般的光柱，灑在老木桌上。
△一張木製厚實的老桌，穩穩擺放在靠窗的位置上。
△老木桌的紋路裡，嵌著縈實發黃的麵粉，將桌面弄出平整發亮的歲月痕跡。
△突然的，一瓢淨白的麵粉像漲潮奔流的浪撲進老桌面上。
△一雙佈滿皺紋的手，熟練地在粉末上畫出一條溝，一瓢清澈的水被引了進來。
△像是太極般的律動，穿梭在麵粉與清水交流的世界。
△揉麵動作間，疊主創人員字幕與影片字幕。

△厚成年邁的背影，窗前的剪影，一次又一次在麵糰下灑上麵粉，空氣
　中揚起了淡淡的粉末，順著粉末飄飛的方向，轉進了1949年青島老家
　的廚房。

△厚成揉麵時搭著厚成娘教他揉麵的口訣。

　厚成娘：（O.S.）蒸饅頭，麵引子最重要，過了發酸，不到無味。

△一雙手把一塊麵引子撕碎了，丟進麵裡，然後和著麵，手上沾滿了麵
　漿。

3	場景：青島孫家大宅廚房	時間：日，2009
	人物：厚成娘、祖寧（孕婦）	

△ 1949年青島。

△轉場後，厚成娘依然說著揉麵口訣。

△一雙中年女人的手（厚成娘），熟練的揉著麵糰，她有著和厚成一樣
　的揉麵節奏，灑粉的動作。

　厚成娘：（O.S.）揉麵，不能惜力，揉得愈透，麵發得愈好。

△另一雙年輕女孩的手（祖寧），tilt up她站在厚成娘身旁，像是學習一
　般，跟隨著厚成娘的揉麵動作，她挺著大大的肚子，依舊跟厚成娘一
　塊揉麵。

△厚成娘拿起一個麵糰，拍打著，好像拍打小嬰兒白白胖胖的小屁股。

　厚成娘：（側頭對祖寧）等妳生了胖小子，可要好好教他蒸饅頭！告
　　　　　訴他麵引子蒸出來的饅頭是活的！（頓）這不知是哪一輩傳
　　　　　下來的

　祖　寧：（害羞，低下頭）娘（停頓一會兒，轉變語氣）現在時局不
　　　　　好，這孩子不知道能不能平安生下來？

　厚成娘：厚成他爹已經到南方去了，等安排好了，我們就可以一起過
　　　　　去。

4	場景：青島街道A	時間：日，1949
	人物：厚成、厚良、環境人物	

△青島的街道上穿梭著形形色色的行人。

△厚成騎車載著厚良往回家路上，厚良一路上都不安份的想看厚成背包
　裡的祕密。

　厚　良：（伸手去探厚成包包）讓我瞧瞧你給祖寧姊姊帶什麼？

　厚　成：（青普話）不要動啦 還姊姊，要叫嫂子！你都要當叔了！

△厚良不理會，調皮的將手伸進厚成的包裡，厚成拉開厚良手，包裡露

	出一小截紅色布料。	
	厚　良：紅色的？讓我瞧瞧！	
	厚　成：你再不聽話，我丟你自己走路回家。	
	厚　良：好啊！我自己走回家，然後你給娘罵	
	△厚良邊說又邊拉厚良的背包。	
5	場景：青島街道B連民宅	時間：日，1949
	人物：國民黨軍A、B、青年、青年母，其他軍人民眾一批	
	△青島街道的另一頭。一輛輛的軍車駛進了厚成居住的村落。 △軍車上載滿國民黨的軍人荷槍實彈，軍車駛過街道，兩旁居民無知的目視著。 △軍人從軍車上俐落的跳下，一個接一個向四處散開。 △一雙腳踹開了一道民宅的門，屋內驚恐的母親緊緊的摟住一個少年。 △國民黨軍A和少年母搶拉少年不成，軍人舉起槍托朝少年母打過去（轉場用），慘叫聲傳入。	
5A	△祖寧突然一臉痛苦的扶著桌角，她努力用呼吸控制疼痛。 △厚成娘專心的蒸著饅頭，並沒有發現祖寧不適。 　厚成娘：（背著身）祖寧啊！把裝饅頭的大盤給娘。 △祖寧忍住疼痛走去拿大盤，當祖寧走向放大盤的櫃子時，突然羊水破了。 △祖寧低頭看著地上的一灘水，心情平靜和緩的喊厚成娘。 　祖　寧：娘——娘—— △厚成娘邊忙邊回頭看祖寧，祖寧額頭上冒出了汗，卻對著娘展出笑容。 　祖　寧：（笑著）娘，我要生了！ △厚成娘愣了一下。 　厚成娘：額？	
5B	△厚良高高站在厚成的單車後座上，高舉雙手大聲的呼喊著。 　厚　良：唷后——我哥哥要做爹了——我哥哥要做爹了——他連禮物都準備好了。 △街道上來往的行人都被厚良的呼喊聲吸引目光。	

	△有一個大叔騎著單車出現在厚成旁邊,厚良開心地跟他分享哥哥的喜悅。 　厚　良:大叔,我哥要做爹了! 　大　叔:(說一句好笑的回答) △厚成和厚良都笑了起來,同時間街道上的氛圍變得奇怪,幾個逆向奔跑的村民臉上掛著驚恐,從二個三個變成二十個三十個,厚成和厚良一臉無知的看著,卻仍往回家的方向前進。 △街道上竄逃的腳步特寫,轉場進厚成家大宅。
5C	△家丁和丫環在厚成家廊上忙亂的來回奔跑(腳步特寫轉場),有些人抱柴火進廚房,有些人拿木桶提水回來,有人將大塊白布撕開(包嬰兒用),有人送東西進厚成房。 　祖　寧(O.S.):啊! △祖寧一臉汗水,急促的吸吐呼吸動作,努力想將孩子生出。 △厚成娘替祖寧接生,一邊幫她擦汗一邊給她鼓勵。
5D	
	△軍車一輛輛向村莊前行,愈來愈接近厚成家的大宅。 △幾輛軍車上已經坐著若干被抓來的少年,每個人臉上都掛著茫然、恐懼和淚水,一旁看守的軍人冷酷無情。 △一批軍人敏捷的跳下軍車,街道上竄逃的村民,被父母護著前行的少年,和軍人拉扯救子到崩潰的母親,活在大時代下無助的人群。 △厚成的單車在逆流奔逃的人群中無法前行,厚良逆行被一位驚慌的少年撞倒在地。 △厚成扶起少年問怎麼回事。 　少　年:(青普話)軍隊來抓兵了!軍隊來抓兵了!快逃啊。 △少年說完話倉皇離去,厚良和厚成同時看向回家的方向,家就在前方,軍車也在前方。 　厚　良:哥! △厚成沒有思索,拉著厚良的手逆向前行。 △國民黨軍分散在街道上,一個年青的母親手抱嬰兒追出門外,為了和軍人爭搶自己年輕的丈夫,只好將一歲的小嬰兒放在地上,嬰兒無助的哭聲,母親奮力捍衛幸福,最終仍破碎的倒地哭泣。 △厚成拉著厚良穿梭在巷道中,轉角的另一頭搜索而來的軍人正慢慢靠

	進厚成兄弟。
	△在厚成家外的圍牆邊，厚成蹲下身子要讓厚良翻牆回家，一個奔跑的村民將厚成身上的包包撞了下來，厚良見狀立刻跑前去撿拾，一雙軍人的腳出現在厚成的包包前踩著，厚良抬頭一看嚇得跌坐在地，發傻得一動也不動。
	軍人：（大喊）這有兩個傢伙！
	△軍人伸手要抓厚良，厚成迅速伸手拉了厚成同時也撿起地上的包包，快步逃竄。
	△聽到訊息的軍人們，全都朝厚成兄弟方向而來。
	△厚成在圍牆邊找到一個洞口，就將厚良往裡推，並用柴火雜草掩蓋，厚成正要起身離去，一個槍托朝厚成的後腦打了下去，厚成倒下（SLOW）新生嬰兒洪亮的哭聲搭在厚成慢慢倒下的臉上（轉場）。
5E	
	△新生嬰兒洪亮哭聲的臉（身上沾著胎血，並包裹著布巾），厚成娘將嬰兒抱給祖寧看。
	厚成娘：是個帶把的胖小子
	△祖寧一臉汗水疲累的臉露出了笑容。
	△厚良跟蹌的奔跑腳步，穿梭在大宅的門廊上，直奔大宅門。
	△厚良出現在房門口，臉上分不清是汗水還是淚水，他急促的喘著氣，想說得話一個字都說不清楚。
	△厚成娘和祖寧從笑臉變成了驚恐，手上的布巾滑落下來（SLOW）轉場。
6	場景：船艙內　　　　　　　　　　時間：昏，1949
	人物：厚成、青年一批
	△濕暗的船艙內，一條紅色的圍巾（同前場布巾掉落方式）被走動的人潮來回踩踏。
	△厚成倒在船艙一角慢慢甦醒。
	△厚成主觀focus in 地上被踩亂的紅圍巾。
	△厚成認出了那條要送給祖寧的紅圍巾，他趕忙撐起身子，將圍巾拉到懷中，透露著不捨，片刻他才發現自己處在一個陌生的環境裡，他發現一扇橢圓形的小窗，厚成靠進小窗向外看去，汪洋的海面佈滿不同的戰船，眼前故鄉的那塊土地愈來愈遠。
	△厚成茫然的臉。

	△雷電交加的海面（雨景），dissove 轉場。	
7	場景：寶藏巖，厚成家連廚房	時間：雨夜，2009
	人物：厚成、家宜	

△延續前一場雷電交加。

△厚成桌上放著過去的照片，鏡頭 pan，閃電光影映照下，厚成家的照片若隱若現：年輕厚成軍中的照片、中年厚成與秀秀的合照、1999年厚成返鄉探親時與家望歲歲的合照，一旁的小收音機正播放著崔萍的「今宵多珍重」。鏡頭繼續 pan，厚成斜倚沉睡，抽搐發抖，似乎正作惡夢。

△鏡頭拉開，全景，一個典型的老兵房間，床上疊的如豆腐乾的棉被、充分表現了厚成的軍人本色，床的旁邊是一張小小的書桌，書桌上擺放整齊的文房四寶，中英字典，其中有一本老舊的日記本已經打開，一旁還放著老式的信封信紙，信紙上還寫著「家望：」。

△特寫，有份聯合報，報頭上的時間清楚記載著中華民國九十八年四月六日星期一，醒目寫著：1949——一甲子60年一瞬，兩樣人生，基隆上岸。

△C.S.老年厚成坐在椅上睡著，額頭流著冷汗及扭曲變形的表情，閃電光影映在厚成臉上。

△家宜下班進門，經過厚成房門，見門半掩，進門。

△家宜在厚成身邊站了一會兒，習慣性的從床上拿毛毯爲厚成蓋上。

△厚成驚醒，看看四周，又看看家宜。

△家宜親切望著父親。

　　家　宜：爸。

　　厚　成：家宜，上班啦？

　　家　宜：我剛下班。

△厚成沒有回答，呆望家宜。

△家宜抱住厚成，輕輕拍厚成背，像哄小孩一樣。

△雨景中的寶藏巖厚成家外貌。

8	場景：寶藏巖厚成家客廳	時間：日，2009
	人物：厚成	

△寶藏巖日空鏡。

△客廳空蕩蕩，厚成從樓上走下，桌上已擺好了饅頭與稀飯（包裝一看就是買回來的饅頭）。厚成看看，沒有吃。

	△厚成側頭看著透明箱裡的大烏龜，順手掰一塊饅頭，餵給烏龜吃。 厚　成：哪天我帶你出去看看外面的世界，總不能一輩子都待在這兒吧！ △透明箱裡大烏龜特寫。	
9	場景：寶藏嚴小巷弄	時間：日，2009
	人物：厚成、李伯	
	△厚成有些虛弱孤單的走出家門，手上拿著不鏽鋼保溫杯；先抬頭看看門口已經斑駁的「山東饅頭」招牌，嘆了口氣，喝了口茶，摩托車的聲音由遠而近的傳來，厚成被聲音吸引轉頭。 △郵差正往信箱裡分送信件，厚成走上前，似乎在等待什麼。郵差將一封信投進了信箱，對厚成點頭微笑。 郵　差：孫伯伯，今天沒有信喔！ 厚　成：喔 △厚成表情悵然若失。在摩托車聲駛離的聲音中，厚成緩緩朝李伯的住處走了過去。 △李伯正在拿臉盆在陽台上洗臉刷牙，遠遠的就看見厚成走來。 李　伯：老孫，怎麼啦？今天不太開心喔？哪不舒服？（望向信箱）又在等信？又想家望？你隨時都可以過去看他啊！他也可以來啊！都直航了。 △厚成沒有回答，沉在另一種情緒中。 △李伯關心的再看厚成，拿毛巾擦了擦腋下，重開另一個話題。 李　伯：漢卿剛來電話，要我們今晚到金鳳凰聚一聚，開心開心。還叫你別忘了帶南門市場的滷菜去！ 厚　成：（恢復神智）好！沒問題！ 李　伯：今兒個我收到老家來信，說我娘忌日要我回去看看，祭拜一下。 厚　成：這麼重要的事，是該回去看看。 李　伯：（欲言又止　還是說了）我也是想回去，從上次回去到現在也好幾年了，可是一想到回去這一大家子的，這些錢要從哪來？唉！ △厚成聽懂李伯的意思，轉頭望著李伯。 厚　成：老李，我們這輩子，不管怎麼做，總是虧欠那邊的家。錢，我這兒有一些你先拿去用，等等我打個電話，讓家宜幫你去旅行社買機票。	

	李　伯：（感激）這──那你怎麼辦呢？你回來好幾年了，不想家望嗎？	
	厚　成：唉！老兄弟了！別跟我客套！你就儘管拿去用吧！	
	李　伯：老兄弟，等我終身体下來一定還給你。	
	△李伯感激流淚，厚成伸手緊握李伯肩膀安慰著。	
10	場景：台北街道	時間：日，2009
	人物：厚成	
	△厚成搭公車過場。 △陽光下，公車經過兩邊都是綠樹的台北街道。 △厚成坐在公車上，背著被饅頭塞得鼓鼓的背包。	
11	場景：樂器行連捷安特單車店	時間：日，2009
	人物：凱楠、厚成、小谷	

△台北市街景，一間樂器行與捷安特單車行相鄰。
△厚成走進樂器行，凱楠正一邊擦拭、一邊彈吉他，見厚成來，很開心地打招呼，厚成拿出一個裝在塑膠袋裡的饅頭，放在桌上，便轉身開門，走向隔壁單車店。凱楠放下樂器，拿著饅頭，跟了出去。
△單車店裡，厚成聚精會神看著一排排腳踏車。
△凱楠與小谷望著厚成，一邊吃著饅頭。

小　谷：孫爺爺，每回您到我店裡，我發現您看到腳踏車，眼睛就亮起來，超有神的！
厚　成：（仍望著腳踏車）嗯，小的時候！我最愛騎自行車了，常常從青島騎到煙台（嘆一口氣），唉，一轉眼啊！
小　谷：真的嗎？哇，太屬害了。您是單車族的老前輩！
凱　楠：小谷，不要亂拍馬屁！我看你又想吃饅頭夾蛋了吧？
小　谷：不管嘛，就是很屬害啊，對不對，孫爺爺？（笑）孫爺爺，那我們下次去環島好不好？
厚　成：環島？（看看小谷）我怕你沒有這個體力啊！
△小谷說話同時，厚成拿出饅頭給凱楠，凱楠接過，狠狠咬一大口。
凱　楠：（嘴巴塞著饅頭）環島？不好啦，那是年輕人看過電影練習曲才會幹的傻事，我們環安全島就好了。喔，好冷唷！
△厚成沒聽懂，但也跟著笑，又從包裡拿出一個饅頭夾小谷。
△小谷與凱楠非常誇張地吃著饅頭，狼吞虎嚥，大口吞嚥。
△厚成安慰且開心地望著兩人。

12	場景：台北街道	時間：昏，2009	
	人物：厚成、凱楠		
	△台北街景，車水馬龍。 △車上，凱楠載厚成。 　厚　成：你從小跟外公一起長大，我們從來沒有出去旅行過，哪天喔， 　　　　　外公帶你出去走走，到大陸看看，（頓）你去美國留學的錢， 　　　　　外公都幫你存好了，放心，年輕人要有志氣！放眼天下！唉！ 　　　　　（嘆一口氣）外公老了，走不動了！ 　凱　楠：外公，你哪有老？我看你每次揉麵的手都超有勁的，我們跟你 　　　　　比都遜掉了！哪天，我到了美國，也會帶外公去看看年輕人的 　　　　　世界。 △厚成安慰地看著凱楠。		
13	場景：文湖線捷運車廂內	時間：昏，2009	
	人物：張伯、氛圍人物		
	△張伯坐在車廂中，年輕人圍繞在他的四周，他努力觀察年輕人，左看 　看右看看，衣著完全融入年輕世代，有一股老帥哥的味道。文湖線正 　經過復興南路信義路口，（change focus）遠遠看見閃亮的101大樓。		
14	場景：捷運西門站	時間：晚，2009	
	人物：張伯、氛圍人物		
	△捷運朝鏡頭駛來，停下，門開，張伯自車廂走出來，年輕人爭先恐後 　地上自動梯，張伯擠在人群中，身影瘦小，被擠著上了自動梯。 △張伯站在自動梯上。（crane out）走出六號出口，西門町的夜景，霓虹 　燈與大型戶外螢幕，人潮。 △厚成已經站在六號出口等候。 △張伯迎上，順手點起一根菸，兩個老人並肩向前走，被年輕人與霓虹 　燈的世界淹沒。		
15	場景：西門町紅包場	時間：夜，2009	
	人物：李伯、張伯、慧貞、厚成、張伯、貝小姐、眾老人、其他女歌星		
	△厚成手提南門市場的滷味提袋，與張伯背對鏡頭走進紅包場，四面牆 　上全是歌星的照片。李伯已經坐在第一桌。 　O.S.：我只在乎你（快版旋律的） △畫面由天花板tilt down，我們看見紅包場內台上慧貞拿著打開像扇子的		

紅包唱著一首老歌。

△慧　貞：（歌詞）如果沒有遇見你，我將會是在那裡；日子過的怎麼樣，人生是否要珍惜；也許認識某一人，過著平凡的日子；不知道會不會，也有愛情甜如蜜；任時光匆匆流去，我只在乎你……

△張伯神情抖擻，拿出紅包，遞給台上慧貞，順著「我只在乎你」的節拍，跳著帥氣舞步，轉了一圈，坐下。

△厚成靜靜地坐下，將滷菜裝盤，神情透著落寞。

　張　伯：老孫，你開心點嘛　是不是又想家望了？唉，你們這對父子啊！

△慧貞別具風情的唱著，一邊接受著其他老人給的紅包，眼睛盯著張伯。

△整個紅包場裡的氣氛熱絡，自成一個天地。厚成顯得有些落寞。

△李伯順著音樂，打著拍子，很投入。

△紅包場裡其他女歌星正殷切的招呼客人們喝酒，貝小姐熱絡且風騷的靠向張伯。

　貝小姐：（撒嬌）張伯伯，下星期我過生日，可別忘了給人家一個大紅包。

　張　伯：（笑，目不轉睛，邊打拍子邊說）沒問題！開心嘛！

△貝小姐看看張伯，又看看台上，吃味地離開。

△厚成低頭，鬱悶地喝了一口酒（金門高粱）。

△慧貞唱畢下台，經過一個寒酸的老人身邊，老人已經睡著，慧貞看看四周，順手塞了一些錢在他口袋裡。

| 16 | 場景：寶藏嚴張伯家 | 時間：夜，2009 |
| | 人物：厚成、李伯、張伯、慧貞、秀秀 | |

△（紅包場後隔幾天）

△TV畫面正在播放紀念八二三的紀錄片（新款電視）。

△（特寫）慧貞手將牛腱子倒出，裝盤，又加了一些麻油跟蔥。

△厚成、李伯和張伯三人坐在餐桌前，桌上放著好幾瓶大小金門高粱，三人飲酒作樂聊著往事。

　李　伯：當年那顆砲彈一炸下來，我就拉著老張往坑裡跳，到了坑裡面我覺得奇怪，怎麼老張拎起來這麼輕，回頭一看，我的媽啊，怎麼拎了件衣服，搞了半天這小子還留在外面呢！

　張　伯：少吹牛，明明是我拉著你跑進坑裡，那顆砲彈就掉在我跟前，要不是老營長拉了我一把，我看我沒去救你，你早就炸成肉泥了，哪還能坐在這裡大口喝高粱？

△老張舉杯喝了一口高粱，故意盯著李伯看。

　張　伯：當時是誰又哭又喊的，哭爹叫娘的？

△李伯瞪大了眼睛氣不過，也喝了一口高粱。

　厚　成：都別吹啦，要不是老營長帶著我們，今天都不會坐在這裡了！

△眾人一陣大笑，慧貞端著菜走到餐桌旁坐下。

　慧　貞：李伯伯，這鴨舌頭、鴨翅和海帶都我從老天祿買回來的，排了
　　　　　很久的隊呢，你可要多吃點。

　李　伯：（用手拿起鴨舌頭咬了一口）老天祿的鴨舌最下酒！我從年輕
　　　　　吃到現在，真下酒。

　張　伯：對了，你老家不是又給你來信要你回去看看嗎？

　李　伯：（喝口酒）唉，有時想想還是台灣好，在這裡待了一輩子，異
　　　　　鄉變家鄉，回去了反而覺得那裡吃不習慣、住不習慣，什麼都
　　　　　不習慣，人啊！真奇怪

　慧　貞：是你親戚看你沒帶錢回去愈來愈冷淡，你才這麼說的吧。

　李　伯：（有點硬的想要反駁）不　不是，你知道什麼啊，我姪女他們
　　　　　對我很好的。

△厚成看著兩人鬥嘴心裡有些感慨，自顧自的乾了一杯金門高粱。

　張　伯：（看著厚成，嘆氣）唉，想就回家看看（見厚成已乾杯，也乾
　　　　　一杯）。

△慧貞忽然起身叫了一聲。

　慧　貞：唉呀！我的紅燒肉！

△慧貞急忙的跑到廚房裡面去，厚成看著慧貞在廚房裡面忙碌的樣子，
　似乎有所感觸。

△厚成的主觀想像：厚成恍神中忽然看見秀秀端著一碗紅燒肉從廚房裡
　走了出來，厚成嚇了一跳，手中仍然握著酒杯，但是酒都灑了出來。

△厚成趕忙看看張伯和李伯，見兩人未發現自己的異樣，強忍心中不安
　的情緒，手輕輕的揉著胸口舒緩情緒，似乎又覺得胸口不舒服，但不
　願驚動大家。

17	場景：寶藏嚴，厚成家門外	時間：夜，1987，7月14日
	人物：厚成、張伯、李伯、秀秀、環境人物	

△電視畫面：鄧麗君勞軍的新聞畫面。（老款式電視）

△飯桌上一片杯盤狼籍，秀秀穿梭於廚房與飯廳間，正在收拾。

△一旁的麻將桌上坐著厚成、張伯、李伯、秀秀（造型年輕20歲），每
　個人手邊放著一杯金門高粱。

△張伯酒意襲來，哼唱四郎探母。

　張　伯：我有心過營去見母一面，怎奈我身在番遠隔天邊。

　　　　　思老母思得兒把肝腸痛斷，想老娘背地裡珠淚不乾。

　　　　　眼睜睜母子們難得見，兒的老娘啊！要相逢除非是夢裡團圓。

△李　伯：（指著電視畫面）老張，記不記得那年我們在金門，下著大雨
　　　　　啊！幾百條漢子光溜溜的在陣地裡洗著澡，真過癮啊！

△厚　成：時間過得真快，一轉眼啊！大家都退伍了，在寶藏巖兄弟們一
　　　　　起住了幾十年，來自大江南北，外地的，本地的，分都分不開
　　　　　了。

　李　伯：（指指身後靈骨塔）百年之後咱們還是得膩在一塊兒。

　張　伯：誰要跟你膩在一塊兒？每天都看到你我都膩死了。

△秀秀在大家一邊聊時一邊將麻將砌好，準備開始新的一局。

△厚成為大家斟酒。

　厚　成：今天真是興致好，好酒好菜。

　張　伯：我們再乾一杯！

　厚　成：（舉杯）乾！

　李　伯：乾！

　張　伯：乾！

△四人一口飲盡杯中高粱。緊接著開始搓麻將。張伯丟了骰子，開始新
　的一局。

△（特寫）厚成摸了一張牌，看到牌是發財、白板、紅中，他剛好摸進
　一張紅中，已經在聽牌了。

△厚成眉頭微動，略顯得意。

△電視裡面忽然插播新聞。

△TV新聞：為您播報最新消息，蔣經國總統今天宣布從民國七十六年七
　月十五日零時起，正式解除戒嚴，開放兩岸探親

△四人正在洗牌打麻將，沒有聽到新聞。

△屋外傳來一陣喧鬧，有人拿著國旗揮舞，有人放鞭炮慶祝著，寶藏巖
　裡面的老兵們個個像在慶祝國慶日一樣。

△厚成、李伯、張伯此時才意識到屋外騷動，張伯最先注意到站了起來，
　走到門口。

△寶藏巖中不少老兵揮舞著國旗。

　老兵A：可以回家了！可以回家了！

△厚成、張伯、李伯連忙跑到電視機前。

△主播報著「一九八七年七月十五日零時起，解除戒嚴，開放探親」的

	畫面。 △李伯忽然大哭。 　李　伯：終於等到這天了，我可以回去了，回去看看我爹我娘。 　張　伯：（嘆口氣）這一天終於讓我等到了。 △秀秀仍坐在原位，表情顯得驚訝，轉頭看著厚成、張伯與李伯，再轉 　頭看著電視，似乎被屋外的騷動給嚇住了。 △孫厚成愣愣的看著電視，五味雜陳，他側頭看看在牌桌上的秀秀。	
18	場景：寶藏嚴厚成家臥房	時間：午夜，1987年7月15日
	人物：厚成、秀秀	
	△午夜時分，寶藏嚴全景。儘管已是深夜仍充滿鞭炮聲與歡呼聲，到處 　有人揮舞著國旗，相當熱鬧。 △秀秀坐在化妝台卸妝，若有所思的望著鏡子，鏡子裡，看見厚成從床 　底下拉出一口箱子，從箱子裡拿出兩匣信與一條陳舊的紅圍巾，走向 　秀秀。 △秀秀沒回頭看厚成，只是對著鏡子，手上忙著卸妝。 　秀　秀：這麼多年來你等的不就是這天？ △厚成走到秀秀身旁，將信與圍巾放在梳妝台前。 △秀秀刻意迴避厚成，走至床邊坐下，側身背對厚成。 △厚成默默在秀秀身邊坐下。 　秀　秀：不管怎麼說老家總是要回去的，手續我幫你去辦。你就回去看 　　　　　看她吧。 △厚成表情五味雜陳，望著秀秀。	
19	場景：青島咱家餐廳	時間：日，1999
	人物：家望、郵差、氛圍人物	
	△日出，從海面pan到青島郊區村落。 △機器在郵差的單車上，沿著街道穿梭送信，慢慢接近咱家餐廳。 　郵　差：（拿起信）孫家望！ △家望手上都是麵粉，拿著信，欣喜，激動對著店裡的客人大喊。 　家　望：我爹　爹要回來了！我爹要回來了！ △家望欣喜的邊說邊跳，手上麵粉飛舞了起來，鄰座的客人紛紛避開。	
20	場景：家望家	時間：夜，1999
	人物：家望	

△家望認真的準備客房，擦拭著家具，擦拭到牆上中年祖寧的照片時，凝望。

21	場景：厚成房間	時間：夜，1999
	人物：厚成、家宜	

△台北寶藏巖，厚成一個人呆坐在黑暗的房間，思索憂慮著即將面對的家鄉與未知。

△家宜開燈，看見父親的行李只收到一半，體貼地幫著收拾，但似有心事，她看了父親一眼，偷偷塞了一個霧面塑膠袋，隱隱約約看出是一張照片（內裝厚成、秀秀與家宜的三人全家福），剛好塞進紅圍巾中間，闔上行李，起身離去，門開了一半，回望厚成。

家　宜：爸，總是要回去看看的，你放心，這趟有我在。

△家宜說完後離去。

△厚成憂鬱的表情。

22	場景：家宜房間	時間：夜，1999
	人物：家宜	

△家宜一個人坐在床沿，哭泣。

23	場景：華航機艙裡（桃園→香港）／寶藏巖厚成家	時間：日，1999
	人物：厚成、家宜	

△Dolly F L.→R. 華航機艙內。

△厚成穿著擦得雪亮的老式皮鞋，一身藏青色的西裝褲，鏡頭PAN UP，我們看到厚成身穿一套剛洗過、燙得筆挺的藏青色舊西裝，手裡緊抱著大旅行袋，望著窗外的藍天白雲。

Insert：厚成房間，厚成重重的拍著秀秀的背（秀秀頭髮斑白，不能動），小凱楠放學回來，看見，有樣學樣的幫秀秀拍背。

△華航空中小姐親切的招呼旅客，分送毛毯、報紙、茶水。提醒厚成將行李放進座位底下。

△空中小姐發餐，厚成從袋子裡拿出壓扁的饅頭，問家宜要不要，家宜搖頭。厚成問家宜飛機餐多少錢。

機　長：（O.S.）機長李台生報告：歡迎各位旅客搭乘華航CI065班機，從桃園飛香港，估計飛行時間1小時30分鐘，沿途天氣晴朗，攝氏28度，預計在中午12:10分抵達香港。轉機前往＿＿＿的旅客

△家宜替厚成蓋上毛毯，厚成輕拍家宜手，兩人各自在微笑中顯現不安。

24	場景：青島機場入境處	時間：日，1999
	人物：家望、厚良、歲歲、厚成、家宜、機場氛圍人物	
	△青島機場迎客廳，厚良與家望、歲歲等待，厚良與家望各自不安，厚良突然哭了，表示先哭一哭等厚成到時才能鎮定；家望也掩飾著緊張，囑咐歲歲一定要叫爺爺，歲歲在此展現機伶應對（一直自我提醒記得叫人）。 △家望拿著厚成全家福照片（家宜還是個小孩）比對後，change focus家宜已是成熟女人，攙扶厚成隨人群走來，家望攙扶厚良上前迎接，兩方相見彼此有些陌生，歲歲正要叫爺爺，厚良與厚成激動，厚良一見厚成激動下跪，哭喊老哥。兩位老人哭成一團。 △厚成激動伸手摸家望臉，家望冷靜。厚成與厚良寒暄完，與家望走，冷落家宜，家宜面帶委屈。 △歲歲體貼陪著家宜，幫家宜拉行李。 　家　宜：你叫什麼名字？ 　歲　歲：歲歲。 　家　宜：你媽呢？ 　歲　歲：走了！ △家宜疑惑的望著歲歲。 △穿梭不息的旅客中，厚成一行人呈現「三前兩後」的背影。 △眾人上了一輛出租車，離去。	
25	場景：青島家望家外	時間：日，1999
	人物：厚成、厚良、家望、家宜、歲歲、鄉親氛圍人物	
	△車子來到家望家外，家望家門口高掛著紅布條歡迎孫老先生返鄉探親，旁邊圍了好多鄉親、小朋友。 △車子在家門前停住，家望下車家宜攙扶著厚成與厚良下車，鄉親們熱烈的上前迎接。 △厚成一邊拭去眼角的淚，一邊與鄉親們握手寒暄，街坊鄰里將這對兄弟圍圍的圍住，一路簇擁向房間氣氛溫暖。 △家宜還在後車箱拿行李，一下子成了局外人。	
26	場景：青島家望家內	時間：夜，1999
	人物：厚成、厚良、嬌嬌、家望、家宜、歲歲、鄉親、小朋友們、長者	
	△屋裡很熱鬧，鄉親們拿著土產簇擁進屋，有的拿著一籃雞蛋，有的捧著好幾大把大蔥與香椿。	

△炕上堆滿了鄉親帶來的各式山東饅頭、大白菜、大蔥、黃瓜以及山東特產。來了不少鄉親與街坊鄰里。整個屋子雖充滿歡樂的氛圍，嬌嬌家望正在招待鄉親，厚成卻有點心不在焉。

△祖宗牌位前的布置與厚成台北家中的擺設相仿，「麵引子」擺放在相同的位置。

△衝門的八仙桌上鋪上紅色的桌布襯映著八樣果碟，四樣水果，四樣麵點（有饅頭、花捲、大餅、包子）。還有六杯酒，六盤菜（大白菜、蘿蔔、大蔥等）六杯茶。全部擺好。

△家望點上香，遞給厚成，氣氛一時變得嚴肅。

△家宜空著手，像局外人（誤會家望故意不幫自己點香），不是滋味。

△厚成舉著香對著祖宗牌位準備下跪，家望等人見狀也跟著跪下。厚成對著祖宗牌位三拜。（考據習俗）

厚　成：（厚成說著失了聲）爹，娘，不孝子厚成回來了。

△厚成老淚縱橫，厚良也大哭失聲，歲歲走到厚成身邊，貼心地為厚成厚良抹眼淚。

△家望起身將香插進香爐裡，回頭卻看見厚成跪在地上一直連續的磕頭，個個貼地，眼淚如決堤般流下來，家望看著厚成。

△全家祭祖全景。

△幾個小孩子圍繞在厚成、家宜周邊，高舉一雙小手，等著領鳳梨酥，一邊哼著山東民謠。

△家宜捧著鳳梨酥遞給厚成，厚成笑開懷地發著鳳梨酥。

△幾個小朋友，拿了鳳梨酥又跑回去重新排隊，厚成發現，笑笑，又發給他們。

27	場景：青島家望家	時間：夜，1999
	人物：家望、家宜	

△屋內燈火明亮，歡笑聲大作，家宜走出來透氣，看見家望倚著牆抽菸，家宜與家望平靜對望，一會兒，家望將菸熄滅，離去。

28	場景：青島家望家內	時間：夜，1999
	人物：厚成、祖寧	

△寂靜的夜，厚成獨自在屋裡晃蕩探索，他看看家具，摸摸桌椅，對屋子充滿著陌生感。

△牆上祖寧的照片（老年）。

△厚成專注的凝視。

	△走向照片。照片中的祖寧漸漸地變爲年輕，美麗，皮膚白裡透紅，雙眼明亮，穿著一件白色斜襟滾邊上衣，頭髮梳得一絲不亂，垂下兩條小辮子，含笑看著厚成。 △（特寫）厚成凝視照片，哀愁而深情的眼神。 △（主觀鏡頭）年輕祖寧消失，面前仍是照片中衰老的祖寧。 △厚成嘆口氣，擦了擦眼淚。	
29	場景：青島家望家	時間：夜，1999
	人物：厚成、家宜	
	△家宜已沉沉睡著。 △厚成小心翼翼的打開行李箱，小心翼翼拿出紅圍巾。 △紅圍巾裡夾著一張厚成與秀秀家宜的三人合照（秀秀尚年輕，家宜還是孩子）。 △厚成看了看家宜，收起照片，關上箱子，坐在炕邊凝視家宜，充滿慈愛。	
30	場景：青島家望家外	時間：日，1999
	人物：厚成、大叔	
	△天亮，青島家望家、村子全景。 △厚成在石牆附近探索般的散步，發現周遭環境是以前常來的地方，他閉上眼，沿路摸著牆壁。 　Insert：小厚成蒙著祖寧的眼，讓祖寧沿著牆壁摸索行走，找尋驚喜，祖寧發現牆上的小洞，裡面什麼都沒有，小厚成驚訝，一轉頭，原來調皮的小厚良偷走了（道具），小厚成生氣的追逐小厚良歸還（比抓兵時裝扮稍年輕）。 △兩個小孩嬉鬧著跑過厚成身邊，厚成微笑望著小孩。一個大叔騎著人力車，車後拖著蘿蔔、大蔥、白菜，經過了厚成面前停下。 　大　叔：三爺，您昨天睡得好嗎？（從人力車上拿出一顆大白菜，遞給厚成）您嚐嚐，這是俺自個兒種的大白菜。 △厚成點點頭，微笑。 △大叔邊騎邊哼起山東民謠往前走。 　大　叔：（哼歌） △厚成雙手捧著大白菜，無限感慨，他掉頭往回走，通過幾戶人家門口。 △兩位祖母級的婦人正在聊天，其中一個抱著小孫子。 　婦人甲：那時候啊！東北天寒得很，我那口子差點給凍壞了，要是凍	

	壞了，現在哪有這個孫兒啊！ △厚成一走近幾人，鄉親便噤聲，厚成納悶。	
31	場景：青島家望家廚房內	時間：日，1999
	人物：厚成、家望、家宜	

△老式灶房，燒煤火爐，爐上水壺冒著騰騰熱氣。
△家望正忙著張羅早餐，一旁桌上已經擺好幾盤小菜。
△家宜進門，幫忙端起小菜，被家望阻止，家宜有些尷尬。
　家　望：咱家的活兒我自己做就好，用不著外人幫忙。
　家　宜：你說誰是外人？
△家望冷笑，端起盤子離去。
△孫厚成捧著大白菜走來，與家望錯身而過，看在眼裡，插不上話。
△家宜表情充滿委屈與不悅。

32	場景：青島某餐廳	時間：夜，1999
	人物：厚成、家望、家宜歲歲、厚良、嬌嬌、鄉長、鄉親們	

△餐廳裡，三桌圓桌擺滿佳餚，還有厚成帶來的金門高粱，其中一桌坐著厚成、家望、家宜、嬌嬌、歲歲與厚良，大夥熱鬧用餐。
△厚成看見家望細心的為厚良擦拭碗盤、杯子。兩人儼然一對父子。
　鄉　長：讓我們熱烈歡迎孫厚成老先生返鄉！
△鼓掌歡迎聲中，厚成尷尬勉強的擠出笑容，起身，舉起酒杯。
　厚　成：謝謝各位鄉親的盛情，我帶了台灣的金門高粱，（停頓）感情深一口悶，祝大家事事如意。
△厚成一口乾了金門高粱，看向家望，家望正高興地與厚良、嬌嬌敬酒、乾杯。
△家宜吃力地與鄉親應對，鄉親每說一句話，家宜總需要對方再講一遍。
△歲歲的一雙小手高舉著果汁杯，有樣學樣地模仿大人乾杯。
△厚成又偷偷地看家望，家望貼心的為厚良、嬌嬌挾菜，看上去像極了一家人。
△（特寫）厚成神情失落。
△厚成從廁所出來，走向餐桌，遠方餐桌上正喧鬧著。一個大叔帶有醉意，正向家望勸酒。
　大　叔：來來來，家望！再喝一杯
　家　望：（客氣推辭）不了不了，今兒個喝多了，不能再喝了。

	△大叔給家望一杯酒，家望推了半天，惹火大叔。	
	鄉　親：我操！孫家望！你真他媽沒種！叫你喝杯酒，弄得跟個娘們似的。	
	△家望的臉色突然變了。	
	家　望：（咆哮）誰沒種啊？！	
	△家望邊說邊作勢要打人，被厚良拉住，周圍親戚剎時都安靜下來，全看向家望，家望有些心虛的像是被看穿一樣，低頭坐下，悶頭將酒乾了。	
	△厚成的反應。	
33	場景：青島家望家	時間：深夜，1999
	人物：厚成、厚良、嬸嬸、家望、家宜、歲歲	
	△家望家夜外空鏡。	
	△屋裡，嬸嬸泡著熱茶給大夥退酒意，一旁歲歲躺在炕上已睡著。	
	△家望抱起歲歲離開，厚成與厚良在炕上閒聊，家宜靜靜坐一旁。	
	厚　良：哥，你在台灣過的好嗎？	
	厚　成：當了一輩子的兵，你說呢？	
	△兩人沉默了一會，好像有很多話卻又不知如何說出口，熟悉又陌生的感覺從厚成心底升起，厚成低下頭，眼中滲出淚水。厚良發現了厚成的反應。	
	厚　良：（關心）哥，你怎麼了？	
	厚　成：（以手抹眼淚）沒事兒，這兩天有點累。	
	厚　良：喔，那你就早點歇著吧！有什麼事我們明天再聊。	
	△厚良準備起身，厚成突然抓住厚良手，用力且顫抖，情緒激動。厚良有點驚訝。	
	厚　成：我——弟，祖寧走的時候是啥個情形？你說給我聽聽。	
	△厚良愣了愣，不知從何說起好，忽然，藉著酒意，起身跪在厚成面前，厚成驚訝，起身攙扶，兩老跪哭在炕上訴說著彼此的愧疚。	
	厚　良：（哽咽痛哭）大哥，我對不住你！我沒照顧好嫂子，才讓他沒等到您回來啊！您可別怪我！	
	厚　成：（痛哭失聲，抱住厚良）弟啊，是大哥對不起你們！不怪你！怎麼怪你？我這一去就是五十年，壓根兒都沒想到能有回來這天！是你們要原諒我！	
	△家宜扶起厚成，嬸嬸扶起厚良。	
	厚　成：（嘆氣）那她——她走的時候有說什麼嗎？	

嬸　嬸：（嬸嬸感嘆地說著）嫂子那時候醒一會兒糊塗一會兒，手裡緊
　　　　緊握著你寄來的照片，糊塗的時候就直嚷嚷著說你回來了，醒
　　　　過來就問你回來了沒，說你沒良心吶！

厚　良：（制止）好了！不要再說了！

△厚良說著說著又哭了起來，厚成擦了擦眼淚，由身上的旅行袋拿出好幾
　袋用紅色紙打包的金戒指放在小桌上，又從旅行袋裡抽出一封多年前
　（1993）厚良寄來的信。

△厚成打開那封信以及全家福照片，攤在桌上。

厚　成：（長嘆一口氣）厚良弟啊！1993年你捎來的第一封信，還有這
　　　　張全家福，我一直當成族譜收藏著。

△厚成含著眼淚，拿起一包金戒指與一疊美鈔，交給厚良。

厚　成：這麼多年來，都是你照顧娘跟祖寧，這輩子，我永遠念著這份
　　　　情。

△厚良接過金戒指，擦拭了眼淚。

△厚成伸手握握厚良乾扁蒼老的雙手，拍拍厚良的肩。

△厚良感慨地點點頭，拍著厚成的手。

△厚成拿出一包東西交給厚良。

厚　成：這是給家裡修祖墳的錢。

△厚良聚精會神的點著鈔票，表情與剛才悲傷有極大的對比。

△門外，家望倚牆抽著菸，眼中泛有淚光。他把菸一扔，扭頭走了。

34	場景：青島祖寧墓地	時間：日，1999
	人物：厚成、厚良、家望、家宜、嬸嬸、歲歲	

△嬸嬸布置著祭祀物品，先在地上鋪上粉紅色的布，擺上山東饅頭、幾疊
　菜（白菜、大蔥、蘿蔔等）、酒，最後點上白色的蠟燭。

△家宜拿出台灣的土產（太陽餅），放在紅色的布上。

△厚成拿出包好要送給祖寧的金飾以及紅圍巾。

△家望帶著歲歲跪下。

家　望：（哭了起來）娘，他回來了！

△厚成一屁股坐在石碑旁，老淚縱橫。

△厚良與嬸嬸也忍不住擦淚。

厚　成：我回來了，妳走了。我對不住妳啊！

△厚成將紅圍巾折疊好，用石頭壓在墓碑前。

△歲歲忍不住抬起頭來，看看大家，一雙大眼靈巧轉動，似乎不明白上一
　代糾葛的感情。

	△墓地空鏡。	
35	場景：青島學校門外	時間：日，1999
	人物：厚成、家宜、歲歲、學校氛圍人物	
	△厚成與家宜站在校門外，厚成手上提著新買的風箏。 △校門打開，一男一女，中學生模樣，騎著自行車衝出來，女的在前男的 　　在後，飛快地經過厚成旁邊。 △厚成入神地看著。 △家宜側頭看看厚成。 　家　宜：爸爸，又想起小時候騎自行車的英勇事蹟了？從青島騎到煙 　　　　　台？ △厚成沒有反應，仍注視那兩個騎車遠去的男女學生。 △校門又打開。一群小學生走了出來。 △歲歲也在人群中，看到厚成與家宜，開心地跑了過來。。 　歲　歲：（邊跑邊叫）爺爺！姑姑！ △歲歲抱住厚成的腿。 　歲　歲：爺爺！ △歲歲抓住了厚成手中的風箏。 △厚成回過神來。 　厚　成：歲歲，這是爺爺送給你的，爺爺小時候也常在海邊放風箏。 △校外小道，歲歲踏在厚成腳上走著。 △厚成注視著歲歲，思索。	
36	場景：青島咱家餐館廚房	時間：日，1999
	人物：厚成、家望、家宜、歲歲	
	△廚房裡，家望正在和麵，厚成走了進來，家望一語不發悶著頭揉著麵， 　　厚成洗淨手，加入一同揉麵。 △家望撕開窗檯上的麵引子，捏下一塊，丟進麵裡。 △厚成看著家望的動作，看看麵引子，若有所思，順手也撕了一塊麵引 　　子，沒有丟進麵裡，拿起一旁的塑膠袋將麵引子放入。 △家望側頭看了厚成一眼，不作聲。 △規律的揉麵節奏，四手揉麵。 　厚　成：（讚歎中帶點惆悵）山東這幾年發展得好快，都不認識了。 　家　望：（語氣冷淡且酸）這是當然，我們苦的那段日子，你都不在。 　厚　成：誰沒苦過啊？我倒問你，歲歲他娘呢？這趟回來到現在怎麼沒	

　　　　　聽你提過？

　家　望：（忽然有了情緒）你這什麼意思？（心虛）是不是聽誰說了什
　　　　　麼？

　厚　成：沒有啊！我沒聽誰說啊！小孩總得有個娘吧？

　家　望：死了！

△家望把麵糰重重一扔，離去。厚成尷尬。

△家宜提著大包小包帶著歲歲進餐廳，歲歲看見家望從廚房出來，興奮地
　拿著新買的毛衣向家望展示。

　歲　歲：爹！你看，姑姑買給我的衣服！

　家　望：（爆怒，一把扯落歲歲手上毛衣）不是教過你嗎？不要跟別人
　　　　　要東西！沒出息！衣服我們不是沒有，家裡的夠你穿了！

△厚成從廚房出來。

　厚　成：不過就是一件衣服，你罵孩子做啥？

△歲歲洩氣地垂下頭，不知道自己犯了什麼錯，想哭但忍住（設計小動
　作）。

　家　望：這是我家，歲歲是我孩子！我怎麼管教孩子，是我自個的事兒！

△語畢，家望強拉著歲歲逕自離去。

李祐寧導演和孫厚成(吳興國飾)、孫家宜(葉全真飾)以及化妝師討論角色狀態與演員妝容。

導演現場與演員互動，捕捉即興表演的感覺

導演和李天柱、顧婧庭討論老兵生活細節。

第 二 節
劇本的形成

要拍一部電影，必須要有故事。而故事的產生，勢必是從一個靈感、一個想法開始，要從產生靈感到完成劇本，在電影製作裡，是有一定流程在的，這個流程就是：

構想→主題→人物介紹→故事大綱→分場大綱→分場對白劇本→分鏡劇本

構想

要有電影故事必須要先有構想。一般來說，構想的來源，可能是提出電影故事者的一個想法、一個經驗，或是來自於一段史料、新聞，或是根據一部小說、一個故事，有了靈感，而產生構想。不論電影故事的來源如何，一個劇本的形成，必須要先有構想，從而確定主題，然後才能進行編寫劇本等的工作。舉例說明構想之於電影的關係，電影《老莫的第二個春天》的構想即來自於海峽兩岸尚未開放探親時，在特殊政治環境下生存於台灣外省老兵的故事。

主題

有了構想，就可以開始設定主題。主題的設定，會讓故事的重點顯現，才能發展故事的劇情（story line），例如有一個構想，想要拍一部跟三國時代有關的電影，如果沒有訂定主題，也許格局真的很大，但那會拍成一部歷史課本，你不知道它的重點在哪裡，想要表達什麼，甚至連誰是主角都可能不知道；所以同樣的構想，我們可以設定以某一場戰役為主題，或是某一人物為主題，來發展故事，如此這部電影故事才不會籠統，不知所云。

人物介紹

　　有構想，確定了主題，就會出現人物了。一般在劇本的寫作中，介紹人物的人物表是編在劇本的最前面，這是一個必要的單元。那人物表到底要如何寫呢？要寫些什麼呢？我們先來看一下電影《流浪舞台》的人物表：

主要人物：

阿珠：女，28歲，脫衣舞孃，俗豔，舞藝平平，與男友阿雄生有一個3歲大的男孩，為阿雄死刑上訴不惜賣身籌錢，與船長有一段溫馨的忘年之愛，在船長的愛中獲感情的救贖。

阿花：女，25歲，脫衣舞孃，對舞蹈懷有理想，因有一段不堪回首的往事而自甘墮落，台下私生活隨便，台上卻堅持原則不願徹底脫衣，受小開理想感動，和小開一同到美國百老匯尋夢。

小開：男，30歲，脫衣舞廳主持人，百老匯是他從小到大的夢想，在台上常調侃脫衣舞孃以取樂觀眾，私下則沉默寡言不喜歡與人交際，愛慕阿花的原則和舞藝，和阿花由誤解進而相知相愛，最後終於實現了他百老匯的夢想。

船長：男，60歲，國際商船船長，跑遍世界各國，妻子離異，兒女早已長大成人定居國外，閱歷豐富，因而對人情世故十分豁達樂觀，他漂泊一生，終於在心地善良的阿珠身上找到停泊的港口。

董事長：男，55歲，事業有成卻是寡人有疾，喜歡到脫衣舞場看香豔熱舞，偶而會要求歌舞女郎為他作變態表演。

士官長：男，68歲，退伍老兵，孤家寡人，經營簡陋的擦鞋鋪以此為生，平時喜歡泡小姐，看脫衣舞。

三姐：女，40歲左右，脫衣舞廳節目安排兼主持人，曾是知名歌星，臺灣秀場大姐，務實具有商業頭腦，看盡人事滄桑，只求與丈夫豪哥過安定的生活。

阿雄：男，35歲，阿珠的情人，高雄港貨櫃碼頭的工頭，在一次走私糾紛中，因誤殺議員兒子而被判死刑，個性暴躁但內心正直，被阿珠無怨的感情付出感動，終於諒解阿珠和船長的感情。

　　人物表的撰寫，首先我們可以看到，要有名字，這些名字可以自己取，如果詞窮，參考大學聯考的錄取名單倒是不錯的選擇。

　　再來是性別和年齡的確認，還有職業、背景、個性的介紹，這一部分是很重要的，因為通常編寫劇本的是同一人，就算劇作家的人生閱歷很夠，但是也不可能完全洞察每個人的個性，所以會有編劇不是把所有人物角色的個性寫得都差不多，就是把人物寫到人格分裂了。除了供編劇參考外，其他工作人員也能夠由此了解人物角色的情形，導演和製片可依此找尋合適的演員，服裝人員可以準備合宜的服裝等。

　　還有，人物表中還要介紹此人物的基本的Action及與其他劇中人物的關係，例如上面的範例，「阿珠：⋯⋯與男友阿雄生有一個3歲大的男孩，為阿雄死刑上訴不惜賣身籌錢，與船長有一段溫馨的忘年之愛，在船長的愛中獲感情的救贖。」

　　人物表中，也可以加入主題意識，如電影《人性的證言》的人物表，「王勝：男，四十五歲，屏東市某貨運行負責人。個性耿直固執，本本份份的生意人，被人栽贓，冤獄兩年，家破人亡。最後，司法雖然然還他清白，也給了他五十萬元的賠償金；但是，留下的傷口誰來彌補？」最後這一句就是該片所要表達的主題意識。

故事大綱

　　故事大綱是劇本的藍圖，是電影故事內容的開始。故事大綱是為了吸引製片等主要決策者，讓他們瞭解故事的內容，進而決定是否拍成電影，所以編寫故事大綱不需要把完整的內容呈現，只要把其故事中重要情節的發展、高潮、布置，簡單扼要的寫出來就可以了。為了使製片或導演可以最快的速度瞭解故事、進入狀況，一般來說，故事大綱的字數，最好在兩千字以下。

　　以下是電影《流浪舞台》的故事大綱：

《流浪舞台》故事大綱

時代不容人，歲月不饒人。本片藉由一群以歌舞秀場為業小人物和一群青春已逝的老人物，在台灣這個冰冷速食的唯物社會中，分享著彼此人生中的滄桑和喜悅，在喜感通俗的表象中，反應台灣人可愛、真誠的善良本質。

本片將以客觀、平實的視角和心胸，將場景移向高雄，對這個南台灣大城市的現代面貌和風土民情，作更多面的描繪：以落實本土，進而關懷本土。

阿珠、阿花是歌舞女郎，儘管感情上有困擾，但她們卻能尊重職業，以自娛娛人的心境面對現實，處處流露善良、明朗的直率魅力。阿珠為了替丈夫打官司和撫養母親、孩子，忍受別人異樣眼光和一切辛酸。她真情感動了四海漂泊的船長，兩人建立了一段忘年之交。阿花對舞蹈滿懷理想，卻因一段不堪回首的往事而自我放逐到高雄來，受到歌廳主持人小開的關懷和理想感動，重新找回自我。

這些歌舞女郎賴以維生的歌廳受到時代潮流衝擊，漸漸失去觀眾，而小開總想實現他的美國百老匯之夢，所以想盡辦法提昇歌廳的水準和格調；故把表演場所搬進遊覽車內，奔馳於高速公路上，稱為陽光之旅，想藉由高級的聲光效果和純舞藝表演來吸引觀眾，然而，他們的努力卻得不到後台老闆的支持而結束了生計。此後，他們為生活奔波、互相扶持，甚至為失去親人而悲慟，處處呈現出這些社會邊緣人小人物的生命動力。

「寶島」歌廳是本片的靈魂場景，在歌舞昇華的感官刺激之外，體現出台上歌舞女郎的辛酸和台下阿公、董事長、士官長這些老者寄託感情、回味青春、過渡生命的快樂天堂。這裡沒有道貌岸然的醜陋人性，這裡沒有滔滔不絕的說教傳道，這是一條集合了平凡、無奈人物方舟，漂蕩在人生的流浪舞台上。

分場大綱

有了故事大綱後，接下來就是要開始編寫分場大綱。分場大綱是給工作人員看的，已經有簡單的台詞，分場的原則是：一、以景為單位，將全劇分成若干段落。二、以鏡頭（鏡位）為單位來分場。分場大綱關係到之後整部電影的節奏和流程，如果分場分得好，之後的分場對白劇本將會很好寫。

　　如何去分場？可以平鋪直述的重頭寫到尾，這是最簡單的方法，只是這種方式的電影已經有點老套了，觀眾會覺得單調，分場大綱可用倒敘、穿插等跳躍式的寫法，製造出故事的懸疑、高潮。有些作者，會將場次分別寫在卡片上，然後穿插排列，來安排場面的調度，這不失為一種好方法，由此可以靈活的調整電影的佈局，可以抽掉某場戲，或是增加一些戲，也許會因此讓原本的戲產生新的火花，或是減去不必要的「冷場」，如此可以讓電影劇情更加精彩，更有可看性。

　　以下是電影《流浪舞台》的分場大綱，我們來參考一下：

《流浪舞台》分場大綱

序場：阿珠、阿花穿戴內衣物的細部特寫（cut剪接）
　　△ 背身柔滑的肌膚，扣上胸罩帶。
　　△ 字幕：出品公司（黑底白字）
　　△ 腳微抬，緩緩地穿上吊帶襪，鏡隨而上，我們看到勻稱的腿部至豐潤的臀邊。
　　△ 字幕：出品人
　　△ 點沾著指甲油塗在腳趾甲上。
　　△ 字幕：監製
　　△ 從手指間pan戴上黑色長手套。
　　△ 字幕：男女主角名字。
　　△ 圓潤豐盈的雙臀，繫上鑲珠的配件。
　　△ 字幕：編劇
　　△ 透過透明紗質的內衣，可見豐滿的雙乳。
　　△ 字幕：導演
　　△ 特寫男者正面頸項間，雙手打著紅色領結。
　　△ 字幕：片名「流浪舞台」
Fade Out

第1場　前台　日
　　△ 黑幕拉開，先見旋轉球閃動，光束四射，鏡隨之 tilt down 正對舞

台，小開出場主持。觀眾雖少，但小開親切、幽默的話語把場面熱
絡起來，介紹四位歌舞女郎表演迎賓曲。

△ 輕快節奏的舞曲（國語老歌）配合歌舞女郎動感舞姿，觀眾情緒漸
被挑起來，有人移位到第一排，有人隨節奏拍手叫好，有人目不轉
睛地左右擺頭，色色的眼神恨不得把台上的女郎吞下去。

第2場　後台　日
△ 歌舞女郎們嘻嘻哈哈地化妝，換舞衣，露出迷人的胴體，風情十
足，三姐吆喝著編排順序，催動作快。

△ 阿花獨自一人在角落邊打電動玩具，和其他人顯得格格不入。

△ 有人邊打牌邊閒聊，說觀眾少，隨便跳跳就可以。這話給三姐聽
到，罵她一頓。

△ 小開調換電視頻道，轉到 channel [V] 播放《酒店》影片，正是他最
喜歡的電影。興致一來，暢言 BROADWAY 的事情，說他將來就是
要開一家這樣的 BROADWAY。言語間，他看到身旁的這些歌舞女
水準不夠，沒格調，要他們多學著一點……女郎們很吃味。從這些
話中，阿花聽出其實小開所認知的 BROADWAY 有誤，冷調地譏他
一知半解。

分場對白劇本

最後，就是到了編寫分場對白劇本的時候了，它是根據分場大綱的分場
來編寫的，有場次的編排，時間、地點、人物的說明，也有更詳細的劇情，
人物的對白也將在分場對白劇本中確定，對於分場對白劇本的詳細解說，我
們留到第三節來講。

第 三 節

劇本的撰寫

分場對白劇本的撰寫格式

　　一般來講，劇本是由劇作家來寫作的，即使改編自小說也不一定會由小說作者來寫作 。雖然同樣是在敘述故事，但電影的表達方法可不同於寫小說，因為格式完全不同，讀者群也不一樣。小說是純文字的，我們看不到畫面，只得靠自己來想像場景，所以除了對白，在場景中應該有的一切細節，全都要用文字一一描寫出來；而劇本中則有場號、地點、時間、人物、事件的分別，及許多特殊的符號，而且還是非常的「簡單明瞭」，因為劇本是專門給導演等工作人員看的，所以劇本只須標明時間、地點、人物等文字，其畫面中的細節，由導演決定，但也有些劇作家會加些「鏡頭運動」在劇本中，不過那也只會是對導演的「建議」，僅供參考，最終的鏡頭表現方式，將會由導演和攝影師討論溝通後，在「分鏡劇本」中決定。

　　而電影與小說的不同處是，我們不需要想像場景，透過電影螢幕不只看得到，也聽得到，以下先來看一個範例，這是電影《殺手輓歌》的原著小說及電影劇本。電影的版本經過改編，除了加上原著中沒有的人物，連原本某些情節也改過了，不過有些場景還是沒有變。比較一下小說的寫法和劇本的寫法：

（殺手輓歌原著小說）

　　清晨的景象總是一片新，陽光從樹梢透出來，把葉子打足了光。晝長夜短，太陽起了個早，才六點鐘不到，天色已經亮得有光有色的。微微的涼風，比早覺會的朋友更有勁，順著紅磚行人道，有一陣沒一陣地掃過每一張出門運動的汗臉。

　　唐小涵一個人開著車子出門，在公園附近找了一處花圃旁邊的空道上，把車泊下來。她頸子上掛著一條鮮黃的毛巾，手腕上紮著兩道白色的護腕，加上一身淡藍

色的背心短褲運動裝，才下車，路人就注意到這動人的女孩。

唐小涵順行人道，加快腳步跑起來，風迎著她，她逆風，頭髮在髮帶的繫絆下，沒有隨意散動，她得以自在地享受這難得的奔馳。（以下略）

唐小涵轉身往回家的路上跑去，回程上，她的腳步比原先慢了許多。

「喀嚓──喀嚓──喀嚓──喀嚓」

一連串照相機馬達連拍器發出了清脆的聲音，這個聲音來自一棵尤加利樹後面，當然，唐小涵是聽不到的，她的腳步朝這邊跑過來，繞過樹叢，繼續往前面跑去。

那神祕相機緩緩從樹枝的枝枒間取下來，一隻大手輕巧地把相機鏡頭握住，將帶子繞在手腕上，反扣在背後，這人是誰呢？

樹影下，這人只露出雙長長的腿，牛仔褲緊緊地包著他的大腿，那隻長腿穩穩地跨過花園的欄杆，站到走道上來。他的背影，還有遠處的唐小涵的身影，成為一個強烈的對比。

這人上身是一件緊身薄夾克，他沒有回頭，他加快腳步跟了過去。

唐小涵發動車子朝大路開的時候，正是這個人走出公園，騎上自己的摩托車的時候，兩部車子交錯而過。唐小涵的車子快速往前去，這人催動引擎，掉頭拉穩把手，尾隨而去。

這個騎士偷拍唐小涵，又跟蹤唐小涵，顯然是有企圖，他會是誰呢？

唐小涵來到自家門前，把車子停在路邊，拉開車門，提著毛巾，三跳兩跳趕向公寓大廈的玻璃大門。誰知道門口卻擋著一位打扮得濃妝艷抹的時髦太太，這位女士戴著太陽眼鏡，看到唐小涵過來，便摘下眼鏡，對她打了個招呼，然後說：

「唐小姐，我們沒有見過面，不要驚訝，我是周茂進的妻子，我們可以在這裡談談嗎？」

「周太太？妳──」

「我很清楚誰在上面，」周太太側個身子，看看唐小涵背後，停在路邊的那輛車子，說：「那輛車是我買的，我認得。」

「嗯──」唐小涵不安地雙手扭動著濕毛巾，不知道該怎麼接話。

「周茂進已經有好些時候住在這裡了吧？現在，他人一定在樓上。我不想上去，見了面，大家都不好看。本來我是不想自己來的，可是，兩個孩子很想爸爸。妳，唐小姐，能不能⋯⋯」

「我並沒有意思破壞妳們的家庭，周太太，」唐小涵漲紅著臉說：「我——」

「妳能不能放過他？」周太太說。

「沒有意思留下他，他自己——」

周太太打開皮包，掏出一根菸，慌亂地點上火，吸了一口。接著，又從皮包裡拿出一個信封，說：

「唐小姐是電影明星，可以隨時跑跑，妳去美國好不好？我可以負擔全部費用。」

唐小涵知道周太太手裡拿著的信封，裡面一定是錢。錢，曾經使唐小涵墮落過，她不能沒有金錢，可是，現在這個時候拿出錢來，使她非常敏感，覺得再一次被人侮辱著，雖然對方不是糟蹋她的男人。

「我不能答應，」半晌，唐小涵平撫了自己的情緒，清晰地吐出這幾個字：「我不是要錢的那種明星。」

「妳需要多少？這個信封裡有四十萬的現款，和一本美國銀行的旅行支票，」周太太一面說著，一面又打開皮包，再拿出一張銀行的支票：「這裡還有一張支票，可以馬上去提現，票面是五十萬。怎麼樣，這個數字夠不夠？」

「我不要！」唐小涵大聲說。

「妳嫌少？妳還會嫌少？」周太太輕蔑地接著說：「好，沒關係，妳要多少，儘管講吧，我出得起。」

「妳出得起，我要不起！」唐小涵不理會周太太，逕自推開大門，走了進去，留下周太太一個人獃立在門口。

周太太愕然，不相這個世界上會有人不被金錢所擺佈。她沒有轉過身來追上去，只是茫然地站在那裡，摸著皮包，把信封和支票全放回去，沉重地拖著腳步走下台階。

才踏上街面，周太太注意到對街有一輛摩托車，車上跨坐著一個男子。那個男子頭上戴著罩頭的賽車用安全盔，半張臉全給黑色的反光鏡給擋去了。

（殺手輓歌分場對白劇本）

卅八	室外———唐小涵住處外、公園	晨
	唐小涵、秦長明、趙四	
	△晨霧、遠景，唐小涵在公園小道上慢跑。 △中景跟拍，唐小涵慢跑。 △唐小涵目光，公園中的人與物。 △唐小涵經過一棵大樹，出鏡，秦長明由樹後出，手拿照相機，遠攝唐小涵。 △趙四在公園另一角，注視秦長明，尤其是他手上的照相機，表情十分冷酷。	
卅九	室外———唐小涵住處公寓門外	日
	唐小涵、周妻、秦長明。	
	△唐小涵由左邊入鏡，跑向公寓，公寓門外停了一輛小轎車。 △中景，唐小涵正要開門，小轎車門開，周妻走了出來。 周妻：唐小姐，請留步！ 唐小涵：妳是誰？ 周妻：我是周太太，（停了一下）我先生已經有好幾天沒回家了，孩子很想念爸爸，妳能不能……… 唐小涵：（有些激動）我並沒有意思破壞你們的家庭，我……。 周妻：妳能不能放過他，這樣好了，妳去國外走走，我願意負擔全部費用！ 唐小涵：（堅決）我不能答應妳！ 周妻：妳需要多少，儘管講，我出得起。 唐小涵：妳出得起，我要不起。 △唐小涵開門，進入公寓，關門。 △周妻愕然，轉頭，看見秦長明站在對街。 △秦長明特寫。	

由此可以清楚看出，小說的寫作方式與劇本明顯的不同，小說完全是純文字敘述的，劇本卻有場號、時間、地點、人物、事件、對白等，分開來條列式的描述，所以對於同樣的公園場景，小說裡的描寫就比劇本多很多。例如小說裡對公園裡的景象，樹葉的反光、做運動的人群、紅磚道都交代到了，而劇本裡不用寫得如此詳細，因為透過鏡頭，這些景象將可一目了然。

分場劇本的寫作格式是這樣的，經過「分場大綱」的分場後，將全劇分成若干場，因此在分場對白劇本中，先要標明場次，與是否為內外景的場景地點及時間，還有此一場次會出場的角色人物名單；在下一欄中，即該場戲的劇情。

劇本裡的特殊符號

劇本的寫作除了格式不同之外，還有許多特別的符號，這些符號各有其代表的意義，以便讓工作人員看一眼就可明白，要準備什麼、演員的台詞是什麼。

以下節錄《老科的最後一個秋天》第五場戲，來介紹劇本裡特殊符號的用法。

孫越與谷峰在《老科的最後一個秋天》裡飾演兩位命運坎坷的計程車司機。

	老科房內	
	老科、美純	
	△老科把小桌移到床邊，取白色鐵盤出來，把買回來的小菜倒在盤子裡，去倒開水，在這些動作過程中，我們第一次看到這個老兵的「家」，簡單到無與倫比的地步，床、蚊帳都是典型的軍人樣式。 △當他坐下才要吃東西時，發現什麼似地，整個表情剎那間柔和起來，甚至有點害羞。 △原來見美純走進來、一臉笑，把身後的喜餅拿出來，雙手遞給老科。 △美純站在老科身後，老科坐著與美純講話，不敢正面面對美純。 美純：這個給你！ 老科：喲（看看喜餅、看看美純，再低頭看著喜餅，摸了摸、傻笑著，似乎隱藏著一種奇怪的情愫）今天定啦真好真定啦呵呵這會兒可真可真別人的人啦！ 美純：（笑了笑）結婚那天還要你幫忙哦要借你的車當新娘車─好不好？ 老科：（笑著）哪還好不好傻瓜呵！ 美純：（清純的笑顏）那、那天你要穿漂亮一點哦！ 老科：（看看自己、仍是傻笑）會，我有，會！ △F.S.high 空鏡眷村全景。 △鏡跳對房美純房間的窗口、亮著燈，美純正和房東太太在比一些衣服，一種新嫁娘的興奮和喜悅，音樂起來，統一的、完整的，一直延續到下面數場。 △老科的房內燈已熄，老科房間的窗，窗前的老科怔怔地看著，嘴角仍是那抹傻笑，只是眼神有點悵然。F.O. △F.I.一個黃片的回憶畫面，美純小學（約十歲左右），老科給她買了一雙紅色的皮鞋，一直叫美純試，美純穿上，房東太太在一旁說：「你科伯伯對你這麼好，我看、你大漢嫁伊做某好了！」 △美純羞笑著，老科大笑的表情。F.O.	

	房東宅外	日
	老科、流氓、美純、新郎、房東太太、其他鄰居老少	
	△ F.I.鞭炮乍起,老科穿得很整齊(非西裝、可能是襯衫、西褲、大頭皮鞋)率先出來,一頭汗,正熱心過度地維持秩序,推開擋在門口的人。	
	△ 新娘出來了。	
	△ 老科在人群中傻看了約三秒鐘、無表情,忽然又興奮地要大家鼓掌,自己猛拍,然後邊指邊跑向自己的車子,打開門、又拍手。	
	△ 新郎扶新娘上車,美純哭、拭淚的表情。S.M.	
	△ 老科深情的凝視,那眼神,然後把車門關上,轉身時,笑容盡失。	
	S.M. F.O.	
	△ F.I.插入另一段黃片回憶,夏天,老科穿內衣短褲,在烈日下教美純騎腳踏車,扶著車子,美純的笑容、神情,老科的神情。	
	△ 最後老科放手了、笑著。	
	△ 美純回頭笑,然後騎出巷子、看不見。	
	△ 老科的笑容不見了,朝鏡頭跑過來。(好像剎那察覺美純可能會跌倒的感覺)S.M.	

: (冒號)

劇中的對白寫作,是在人物的名字下加上「:」冒號,該人物的台詞就寫在之後,所以「:」就代表劇中人物的對白。

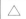

「△」符號代表的意義就很多,它可以是:

場景的介紹

如上面範例的「△老科把小桌移到床邊,取白色鐵盤出來,把買回來的小菜倒在盤子裡,去倒開水……」,與前面《殺手輓歌》裡的「△晨霧、遠

景……」。

　　這就是為整場戲的場景介紹，讓工作人員與演員很清楚這場戲「場景」的氣氛與內容。

人物的介紹

　　如上「△當他坐下才要吃東西時，發現什麼似地，整個表情剎那間柔和起來，甚至有點害羞。」以上為人物介紹，我們很清楚體會叫老科的這個人在這場戲裡的心境與動作。

　　又如《老莫的第二個春天》裡，「……一個瘦、黝黑，樣子精明的男人（媒人）在向一個山地女人（岳母）說什麼，低著頭在點錢，再過來便是五六個大小不等的小孩，吃喝得不亦樂乎。」

　　情緒、動作　　如上「△原來見美純走進來、一臉笑……」

　　又如前面《殺手輓歌》裡的「△周妻愕然，轉頭，看見秦長明站在對街。」

主要道具的介紹

　　如範例的「△原來見美純走進來、一臉笑，把身後的喜餅拿出來……」，及前面《殺手輓歌》裡的「△……公寓門外停了一輛小轎車」，這就是介紹喜餅和小轎車這樣「重要道具」，所以負責道具的人員，就該準備喜餅和小轎車做道具。

鏡頭語言

　　如上面範例「△F.I.一個黃片的回憶畫面，美純小學……F.O.」，F.I.為Fade In的英文縮寫，代表淡入，也就是畫面由完全看不見到漸漸看見；反之，F.O.為Fade Out的英文縮寫，代表淡出，也就是畫面由完全看見到漸漸看不見。

　　「△老科深情的凝視……。S.M.　F.O.」，S.M.為Slow Motion的英文縮寫，也就是「慢動作」。

　　又如《老莫的第二個春天》裡「△失焦飛逝的景物，zoom in至一扇火車車窗……」。

　　這些鏡頭語言、鏡頭運動如果用英文縮寫當然簡潔、清楚，然而，並不一定每一位編劇都要知道這術語，他也可以直接用文字描寫，就如前面《殺手輓歌》裡的「△秦長明特寫」，重要的是能將畫面感覺表達出來即可。

主題意識

　　本場戲第一個△中，最後一句「我們第一次看到這個老兵的『家』，簡單到無

與倫比的地步，床、蚊帳都是典型的軍人樣式。」編劇很清楚將老科描寫成一個典型的老兵，也就這個劇本的主題意識，在這句話中充分流露出來。另外請參考第四節的《殺手輓歌》劇本範例中之註一及註二。

（　）（括弧）

除此之外，「（　）」符號是用來標示表情、情緒等反應，例如《殺手輓歌》劇本裡一段，「秦長明：（大叫）不要抽菸，攝影棚裡，不許抽菸！」

O.S. (Off Screen)

是代表旁白、畫外音、沒在鏡頭內的演員對白，如《老莫的第二個春天》裡，「若松：（O.S.）門沒鎖，快進來……我在洗澡。」

以上是國內劇本的寫作基本模式。當然，如此的寫作格式並不是必然的，這只是「積久成習」的規格。就如同在早期，國內劇本是以由右至左，直式書寫的，不過隨著電腦的普及，現在的劇本已經以橫式居多了。在國外的劇本寫作上，其格式與國內是大致相同的，一樣有場次，場景地點及時間的敘述，不過沒有△這個符號，雖然沒有使用△，其動作的敘述還是有的，先來看看國外的人物簡介：

Paul Sanders:

Brief Intro:
　　Paul Sanders, an underpaid, and overworked lawyer, who owns half of a law firm in Chinatown, New York. His clients are most foreigners who fancy to stay in the U.S. legally. He also gets some divorce cases, and one of his divorce cases brought Susan Tang to his office, and furthermore, into his life.

Appearance:
　　Early 40s / Caucasian / Dirty blond hair / Blue eyes / 183cm / 70kg

　　Paul is a typical New Yorker, who doesn't pay too much attention to his appearance. He

doesn't look like a lawyer according to the way he dress. He puts on jeans and T-shirts most of the time. Yet, when he has to work, he does dress in suits. However, his suits and ties are most cheap, and lousy.

He is not a good-looking man, yet he has a warm, lovely smile, which can melt an iceberg. His hair is always messy, which makes you wonder when was the last time he took a shower? He doesn't shave often either, because he just doesn't think shaving or not is a big deal.

He's a bit light for his height, because he doesn't eat properly. He barely thinks about food, unless he's really hungry, then he'sl look for what's left in the refrigerator. Though he's thin, but he's definitely firm for his size, because he likes to exercise. By saying exercise, I don't mean he goes to the gym, I mean he just can't sit still in his chair more than 3 minutes.

Susan Tang:

Brief Intro:

Susan Tang came to New York by Wang's boat. She met Wang when she was working in one of his clubs. She then married Wang and they have a son Kevin.

However, her American dream didn't guarantee a happily ever after marriage. Her husband throw her out of their home, and holds the custody of their five years old son. Susan was helpless and lost; she wants the custody of her son. She has no one to run to, that's why she showed up on Paul Sanders's office.

Appearance:

Early 20s/ Asian (Chinese) / Long dark hair / Big brown eyes / 168cm / 47 kg

Susan is at her early 20s. She is a stunningly beautiful woman with a perfect body. She can catches everyone's eyes once she steps into a crowded room. Yet, she is not a social butterfly, and most of the time she doesn't enjoyed being looked at. Susan's personality is totally opposite than her look; she is very shy and quiet. She has everything every woman dreams to have, but she wants only one thing most women have, an ordinary life.

She always dressed predictable in every occasion, because she has to, in order fit her husband right.

She is a simple woman who happens to get involved in a complicated world. All she ever wanted was a husband who she can love with all her heart, a family that she can be devoted to.

Wang:

Brief Intro:

Wang is a gang leader in Chinatown, New York. One of his ways of making money is to ship Chinese people over to U.S. from China. He will then force them to work for him in his factories or his clubs, as to pay for their trip over to America.

Appearance:

Late 40s / Chinese / Short neat hair cut / 178 cm / 70 kg

Most people were shocked when they first found out that Wang is the leader of the biggest gang in Chinatown, because he simply doesn't look like one. Stereotype speaking, a gang leader should has greasy hair, ugly smile, and maybe a big belly, but not Wang. Well, he doesn't take himself as a gang leader; he takes himself as a businessman. According to Wang, as a businessman, the very important thing is to look descent. Therefore, he puts a lot of effort in taking care of his appearance. He doesn't allow even one pound of fat on his body, that's

why he still has a beautiful body even at his late 40s. Most people got mislead by his charming appearance, and forgot he's actually a terrible man inside. He has an icy-cold heart. Once he make up him mind, no one can make him change it.

Kevin:

Brief Intro:
Kevin Wang is Susan Tang, and Wang's five years old son. In order to get his custody, Susan and Wang are fighting in court.

Appearance:
5 years old / Chinese / Wavy short hair / Big brown eyes / 115 cm / 25 kg

Kevin loves to smile; he shares his happiness with everyone around him. He's a very loveable boy. He is very mature for his age. He knows his mom is not happy for some reason, therefore, every chance he gets to see his mom, he'll try his best to make her smile. He adores his mother; he thinks she is the most beautiful woman in the world. Of course he loves his dad, too; but sometimes he's scared of him, because he doesn't know what's going to trigger his father to be mad at him.

再來看看國外的劇本寫法：

3 INT.LISA'S ROOM-NIGHT
 TILT UP FROM Michael's BARE FEET. He is pressing and rubbing his toes.

MICHAEL
(Surprised, actually feeling relaxation)
Damn it ! It Works.
Mary hides behind the door. Watches him take off his clothes.
MARY
(screaming!)
What are you doing?
MICHAEL
Ah...hi...I ...I just want to take a bath.
That's all !

　　首先，國外劇本的場次和國內一樣，也是寫在最前頭的，這裡是第3場，同樣也有標明是內景還是外景，地點和時間，這些我們可以很清楚的看到。至於國內△下的敘述，在國外是齊頭式頂著左邊界寫出，而其有對白的人物名字則是寫在中央。為了避免混雜到其他的敘述，在英文劇本裡，人物名字是要大寫的，對白也是寫在中間除此之外，英文劇本裡的括弧用法，與國內是相同的，如同《殺手輓歌》的劇本中，「唐小涵：（堅決）我不能答應妳！」另外還有一個地方要注意的是，特殊的音效在國外的劇本中，是用粗體標示的。

　　以上是分場對白劇本的寫作方法，接下來，讓我們看看分鏡劇本的撰寫方法。

分鏡劇本的撰寫格式

　　一部電影是由一個一個的鏡頭組合而成，因此在拍攝前導演和攝影師就必須共同討論，對鏡頭的呈現先做好模擬和規畫，這就是製作分鏡劇本的目的。分鏡劇本也可以稱為分鏡表，它是分場對白劇本的更細分割，是表達導演想法最清楚的方式，也是供拍攝時運鏡的藍圖，同時也可供後製剪接時工作的依據，分鏡劇本可以是劇本和場面調度之間的橋樑。

　　分鏡劇本最大的特色是多術語，也就是有很多鏡頭運動的英文縮寫。除了以文字敘述為主的分鏡劇本外，還有一些導演會用畫的，畫出分鏡圖，分鏡圖的製作以希區考克最為著名。有了分鏡劇本，可以使工作人員更清楚畫面將要如何呈現，好在拍攝前先做準備。例如道具人員就可由分鏡劇本中，看出需要哪些道具，而攝影人員及燈光人員，也可以經由分鏡劇本，預先知道畫面的設計，來架設攝影機與燈具。

　　在看分鏡劇本的範例之前，先介紹各種鏡頭運動的術語，及其英文縮寫。

1.　內景Interior　　簡稱（INT）。
2.　外景Exterior　　簡稱（EXT）。
3.　遠景Long Shot　簡稱（L.S.）──以景爲主。
4.　全景Full Shot　　簡稱（F.S.）──以人爲主。
5.　中景Medium Shot　簡稱（M.S.）──以人爲主。
6.　近景Close Shot　簡稱（C.S.）──以人爲主。
7.　半全景　Semi Full Shot　簡稱（S.F.S.）──以人爲主。
8.　中景　Semi Medium Shot　簡稱（S.M.S.）──　以人爲主。
9.　特寫　Close Up　簡稱（C.U.）
10.　鏡頭上搖　Tilt Up
11.　鏡頭下搖　Tilt Down
12.　鏡頭左右搖　Pan（在電影術語中，左、右搖鏡不是寫Pan Left或Pan Right，而是寫Pan F→M或Pan M→F，這個F是Finder，指攝影機的觀景窗，即左邊，M則是Magazine，指攝影機的片盒，即右邊。）
13.　鏡頭推軌往後推　dolly Back
14.　鏡頭推軌往前推　dolly forward
15.　手提鏡頭　Free Hand
16.　跟拍　Follow
17.　切出　Cut Out　簡稱C.O.
18.　切入　Cut In　簡稱C.I.
19.　觀點鏡頭　Point of View　簡稱P.O.V.（鏡頭以眼睛所見、所注視的位置拍攝畫面，即是鏡頭代表眼睛。）
20.　淡入　Fade In　簡稱F.I.
21.　淡出　Fade Out　簡稱F.O.
22.　溶出　Dissolve Out　簡稱D.O.
23.　溶入　Dissolve In　簡稱D.I.

M.S.
S.F.S.
F.S.

鏡頭術語Follow，即鏡頭隨著演員移動，通常會使用軌道來維持鏡頭移動的順暢。

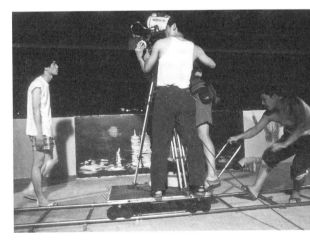

接下來，我們看電影《流浪舞台》的分鏡劇本。

《流浪舞台》分鏡劇本

（62）　　場景：賓館（阿珠房間）
　　　　　時間：夜
　　　　　人物：阿花、阿珠

62-1 F.S. 阿花、阿珠
　　　　△ 阿花從浴室出來，手拿毛巾替阿珠擦拭，阿花扶起阿珠。
　　　　阿花：（自言自語邊替阿珠擦拭，換衣服）脫給別人看還不
　　　　　　　　夠！……還要賣……還被糟蹋成這個樣子！

62-2 M.S. 阿珠（帶阿花背）
　　　　△ 阿珠：（一臉宿命、無奈）這是我自己願意的！

62-3 M.S. 阿花（帶阿珠背）
　　　　阿花：也許我真的不了解！但是，妳知道嗎？從我來這裡表演，你
　　　　　　　給我感覺就好像……就好像只要有錢，再怎麼下賤的事妳都
　　　　　　　可以做出來！

62-4 S.M.S. 阿珠
　　　　阿珠：妳以為我真的願意這麼賤！……當妳丈夫被判死刑關在牢
　　　　　　　裡，為了打官司，妳能怎麼做！
　　　　阿花：（O.S.）被判了死刑還可能有救嗎？
　　　　阿珠：律師說有辦法，只要有一線希望，我絕不放棄！

62-5 F.S. 阿珠、阿花
　　　　△ 阿珠站了起來，走到床頭，拿了一根菸，點上，看窗外。
　　　　阿珠：（自我感嘆）夫妻嘛！相欠債！
　　　　△ 阿花也站了起來，走了過去，站在阿珠旁。

62-6 2人 M.S. 阿珠、阿花

　　　△ 阿花站了起來，走到窗邊，站在阿珠旁，也點了一根菸。

阿花：妳這麼做值得嗎？

阿珠：（轉看看阿花，吐了一口煙）也許妳還年輕，又沒結婚，所以妳不會了解的！

阿花：我永遠不可能這麼做的！女人本來就應該有自己的理想，不可能是男人的附屬品！

阿珠：對妳來說，妳的理想應該就是舞蹈吧！

阿花：那是我的夢！

阿珠：其實說真的，在我們場裡，只有妳受過專業的舞蹈訓練，只要有機會，妳一定可以發揮出來！不像我們屁股扭一扭，胸部晃一晃，隨便轉幾圈（笑了起來），這那叫跳舞！我們根本在自己騙自己！……妳為什麼到這裡來？

阿花：也許要忘掉過去，麻醉自己，換個環境吧！也許仍想在舞台上表演吧！

阿珠：妳是在逃避！

　　　△ 阿花沒有回答，凝望窗外。

阿花：耶！妳看，有船進港了！

　　　△ 兩人凝視窗外，整個畫面靜靜的，只有船進港汽笛聲。

（76）　　場景：診所走道　　　時間：深夜　　　人物：阿珠、船長

76-1　　S.F.S. $\xrightarrow{\text{Pan M}\rightarrow\text{F}}$ S.F.S. $\xrightarrow{\text{dolly in}}$ 2人 M.S. 阿珠、船長

　　　△ 阿珠從診療室出來，一臉疲倦，緩步走，低聲暗暗啜泣起來……她走到船長旁，船長站了起來，掏出手帕，遞給阿珠，扶她坐在長椅上。

船長：夠累了！坐著休息一下，仔仔會好的！

阿珠：我不是一個好母親……好太太……

船長：別想那麼多，堅強點！妳還有很長的路要走。

阿珠：……我怕我撐不下去了……前幾天你和我去看阿雄的時候，我看到他整個人都消沉了！我心好痛，我這樣子拚死拚活的！為的是什麼？

船長：人到了那一關，內心所受的煎熬，不是常人能了解的！阿雄
　　　能坦然接受，對他來說，反而是好的！是種解脫吧！其實我
　　　想，在他心裡最惦記的，還是妳跟孩子！你們一定要好好的
　　　活下去！免他牽掛。

阿珠：（哭了出來）阿雄跟我從小一起長大，是個好人。他一心想
　　　出人頭地，可惜交了壞朋友，誤入歧途！但他對我一片癡
　　　心，一心想賺錢讓我過更好日子，（低聲哭）可惜，命運捉
　　　弄人，我們的夢沒有辦法實現！我現在每天最怕的就是看到
　　　天亮，我怕天亮後，再也看不到他……（抬頭）

△ 船長摟住阿珠，讓她盡情哭個夠。

　　其實分鏡劇本與分場劇本是非常相像的，一樣有場次，只是分得更細
了，仍然有場景地點、時間及人物的標示，和△符號，除了多了許多英文縮
寫的鏡頭運動，其他都是相同的，分鏡劇本就暫時介紹到這裡。

朗雄飾演《流浪舞
台》中船長一角。

第 四 節
電影劇本、分鏡劇本撰寫範例

　　本節節錄《殺手輓歌》的故事大綱和部分分場對白劇本，以及《老莫的第二個春天》的部分劇本內容，還有《流浪舞台》的部分分鏡劇本，供讀者參考。

　　劇本方面的工作到了分鏡腳本後就結束了嗎？並不是如此，這只不過是個開始，在電影進入拍攝的階段，為了方便拍攝工作的進行，劇本將要被拆開，分成分場分景表（大表）、順場表（小表）……等等，對於拆劇本的方法和撰寫的方式，將留到之後做詳細介紹。

殺手輓歌分場對白劇本

殺手輓歌

監　　製：張雁昆
製 片 人：梅長錕
策　　劃：胡光裕
　　　　　姚奇偉
製　　片：吳夢麟
　　　　　趙玉鵬
原　　著：李祐寧
編　　劇：李祐寧
導　　演：李祐寧
藝術指導：王童
攝影指導：謝正隆

《殺手輓歌》劇照。

故事大綱

這是一個淒迷的愛情故事。

攝影機的鏡頭看出去，明星的生活是多彩多姿的，但是，從鏡頭看回去，影劇圈又是怎樣的一個世界？

唐小涵，這個現代的都市女性，高中時代不幸被強暴，從此對男人產生仇恨。她要報復，她要洩恨，從賣車賣色的「香車美人」到廣告公司的模特兒，這個躍進銀河新星，有著太多的「投機」和「冒險」。她遊戲人間、戲弄每一個男人，為成名而不擇手段。然而，她卻不知道當初力捧她的攝影師秦長明，已經因為對她的感情，而設下了死亡的約會，她會不會因此送命？

唐小涵的故事，或許影射了某些明星的生活方式，可是，成名的誘惑，是不是總讓人失去了人生的正確方向，把自己交給了撒旦？

《殺手輓歌》的原著小說，曾經在《中國時報》連載兩個月，廣受討論。因為，它用非常時髦的「電影語言」，解說了一個女性在紙醉金迷的大環境中，為什麼失去了自我，也漏失了一份感情。而那個可愛的殺手——秦長明，在小說中是一個時代悲劇的延伸。

本片中，故事情節和原著有了相當可觀的「變動」，為了做更具體更人情味解釋，本片編導李祐寧，構思了新的安排，故事性和懸疑性更高更妙。看過小說，不妨看看電影做個對照，沒看小說，更值得進場享受刺激。

人物表

唐小涵：清純玉女，高中時代經歷強暴的痛苦後，從此對男人仇恨，她要報復，她要洩恨。從汽車代理商郭經理、廣告公司費中則到周茂進董事長，她遊戲人間地戲弄每一個人，為了成名，不擇手段。然而，她並不知道攝影師秦長明對她的感情，導致了悲劇的愛情結局。

秦長明：冷酷深沉，才華橫溢的攝影師，多年前因為一次車禍奪走了愛人葉寧的生命，痛不欲生地進入精神病院，出院後對人生感到悲觀。一次偶然的奇遇中，他在鏡頭裡發現了唐小涵，這段謎樣的愛情就此誕生。

郭經理：汽車代理商，性變態的狂人，酒醉後強暴唐小涵，事後又想毀滅她。

費中則：廣告公司經理，周茂進的老友，秦長明的主管，喜歡唐小涵，也發掘了唐
　　　　小涵，影響了她的一生。

周茂進：汽車業鉅子，郭經理的主管，為了唐小涵拋家棄子，換來的卻是一場淒美
　　　　的悲劇。

葉寧：秦長明的愛人，車禍中喪生，酷似唐小涵，同一人飾演。

宋雲：刑警隊女隊長，身手俐落，個性豪爽。

趙四：精神病患，對攝影機仇恨，兇殺案的主人，四處追殺秦長明。

周妻：周茂進的妻子，苦苦哀求唐小涵離開周茂進。

李導演：戲中戲導演。

吳浩：戲中戲男主角，喜劇造型。

廣告公司客戶：台灣財主造型。
王醫師
警探甲
警探乙
警探丙
警探丁
化妝師
記者甲
記者乙
記者丙
記者丁
汽車展示屋小姐
攝影助理工作人員三名
女模特兒五名
妙齡少女與老虎狗
精神病患十人
教堂中的教友十人

《殺手輓歌》序場場景。

序一	室内——某一精神病院　　　　日
	秦長明、趙四、精神病患十名。
	△特寫——石壁牆上的壁虎，鏡頭平移由破舊石壁的鐵窗穿入，一群精神病患圍在房間的中央，大家圍成一個圓圈慢慢的走。
	△屋頂的光柱照在每一個人的身上。
	△眾人的表情。
	△秦長明也在行列中，呆呆走著，他抬起頭注視陽光。
	△牆上的大時鐘。
	△秦長明忽然走出行列，站在一旁看其他的人走著。
	△眾人開始指責秦長明的不是，叫他入列，秦長明不理會。
	△秦長明舉起掛在胸前的照相機，為眾人拍照。
	△趙四忽然發瘋地拾起地上的石塊向秦長明的臉砸去。
	△秦長明受擊的臉，鮮血淋漓，慘叫，眾人大亂。
	△秦長明跑向窗口，雙手扣窗，慘叫，趙四從後面衝上，繼續砸他。
	△秦長明的臉，血流如注。
序二	室内——秦長明工作室　　　　夜
	秦長明
	△秦長明由床上驚醒，尖叫，側面衝向鏡頭。
	△秦長明流著冷汗，受驚的臉，茫然，雙手恐怖的緊抓床單。
序三	
	△片名——殺手輓歌。（黑底紅字）△演員及工作人員名單。△銀幕左上方閃現葉寧與唐小涵的黑白臉部大特寫，眼、鼻、耳、嘴，最後慢慢跳開，整個臉部，拉開中景。
一	室内——廣告影片攝影棚
	秦長明、費中則、女模特兒三名、工作人員二名。
	△白底牆，前景為三塊白色透明玻璃由屋頂垂下，三名新潮女模特兒，迎面走向攝影機。
	△三名女模特兒平移（衣服已換），攝影機跟拍。
	△三名女模特兒趨向鏡頭，面無表情地注視鏡頭，鏡頭一一遠攝。
	△三名女模特兒由左邊入鏡，進入另一場景，已無白色玻璃，背景改為灰白方格的門，此時，三人服裝又換了，三人迅速轉身停住緊靠門。

	△中景，灰白方格的門忽然開了一個口，費中則進入。 費中則：（邊走邊說）大師，今天能拍幾個鏡頭？ △鏡頭反跳秦長明，我們看到燈光架、攝影機、秦與兩位工作人員正在商討燈光。 △秦長明不悅朝布椅上一坐，嘴上叼著一根菸，但不點火。 秦長明：我覺得我們應該多培養幾個入戲的模特兒。 △費拖了一張布椅過來，坐在秦的旁邊。 費中則：怎麼，你對這幾個模特兒不滿意？ 秦長明：條件雖然不錯，但，抓不住我要的感覺，好像就是缺少了什麼？ △秦有些煩躁地玩弄嘴角上的短菸，仍然沒有點火。 △角落裡，坐在一邊休息的一位女模特兒，看見秦叼著菸，她也從皮包中拿出了菸，剛點上。 △秦一轉頭，看見。 秦長明：（大叫）不要抽菸，攝影棚裡，不許抽菸！ △那位受驚的女模特兒，很窘地把菸熄掉，尷尬萬分地不知所措。 費中則：（安慰）老秦，別太苛求了。別生悶氣，我們是拍廣告片，不是拍電影。 △秦對費的話充耳未聞，他站了起來，一拍手，把菸屁股從嘴上拿下。 秦長明：好！再來一次！ △三名女模特兒靠在白底牆邊，前景是秦長明。 秦長明：放輕鬆一點，閉上眼睛。 △三名模特兒閉上眼睛，秦退後，坐在布椅上看了半天，然後站起靜靜地走向三名女模特兒。 △秦看角度的怪異動作，身體彎向左側，頭卻偏向右側，極不調和的感覺。（這種怪異動作，成為秦連貫全片的主要動作，最後才解釋。）
二	室內──秦長明工作室　　　夜
	秦長明。 △剪輯機上的影像，三名女模特兒走向鏡頭，停住，繼續走，停住。 △秦正在專心地注視剪輯機影像。 △秦嘴裡叼著菸屁股，沒有點火，他將影片從剪輯機上拿下，掛在剪輯機旁的架上。 △秦走到工作室另一端，在浴盆中放水，開冰箱，拿出罐頭啤酒，開，喝一口。

		△秦打開音響，沉悶的古典音樂傳出。
		△秦穿牛仔褲，跨入浴盆，斜躺在浴盆邊，喝啤酒，茫然地盯著天花板。
		△鏡頭慢慢拉開，透過浴盆上方的空鳥籠，整個工作室的情景，右邊全暗，只留下左邊浴盆四周的亮光。
三	室外——鄉村某一天主教堂　　　陰冷冬日	
	秦長明、唐小涵、三名女模特兒（同第一場）、工作人員二名（同第一場）、教友十人。	
	△三名女模特兒穿大衣站在教堂前的石階上，擺出三種不同的姿勢，三名女模特兒同時將大衣脫掉或敞開，內穿性感的內衣褲，鏡頭閃動（表示照相）。	
	△秦手拿相機，正在專心工作，他身後地上架著各式各樣相機、腳架，二名助手正在測光，秦跑到每一台相機後照相。	
	△教堂門忽然打開，一批批教友由教堂中走出，唐小涵也在人群中，她的造型與衣服非常突出，光折射到教堂窗子，再折射到唐小涵的背。	
	△秦繼續拍照，背景教友們也紛紛入了秦的鏡頭，唐小涵夾雜在人群中走下石階。	
四	室內——秦長明工作室　　　冬夜	
	秦長明。	
	△紅色燈光，秦正在沖洗相片，鏡頭對著顯像水槽。特寫——一張空白相紙沉在水底，畫面漸漸由無到有，一名女模特兒的影在水中照片紙上顯出，背景為走出教堂的人群。	
	△秦將水槽中的照片用勾子勾出，掛在右邊的架子上。	
	△秦注視照片良久，然而，他注意的焦點並不是那名女模特兒，而是照片左上方角落裡的人群。	
	△秦將這張照片拿下，取出放大鏡看了良久，用一枝筆在人群中的唐小涵四周畫了一圓圈，秦用剪刀將人群剪開。	
	△秦找出底片，將它放大、沖洗。	
	△再放大，唐小涵出現在水槽中相片放大上，淡出。	
	△將唐小涵的照片由水槽中拿出，怪異的動作看這張照片。	
	△閃現——葉寧的影像。	
	△秦彎向左側，頭偏向右側，第一次，將叼在嘴角上的茶點上，吸了一口，入迷似地看這張照片。	

五	室外——室外台北街道　　　春日
	唐小涵
	△數個短鏡頭跟拍，唐小涵開黑色朋馳敞蓬跑車，顯示她的華麗與特殊。（開車動作、神態的設計）
六	室內———VOLVO汽車代理商　　　日
	唐小涵、郭經理、接待小姐、兩位女推銷員、顧客。
	△唐小涵從自動門外進入，看看左右，走到接待小姐身邊。
	唐小涵：請問郭經理在不在？
	接待：您貴姓？
	唐小涵：我是唐小涵，來應徵的！
	△唐小涵從皮包中拿出應徵的表格。
	△機器放在郭經理辦公室內，一雙手按下百葉窗，看著室外的唐小涵。
	唐小涵朝鏡頭走來，百葉窗跳回，黑。（註：唐小涵的行為要表現出與她身份不和諧的感覺，尤其與前場成強烈對比）
七	室內———郭經理辦公室　　　日
	唐小涵、郭經理。
	△鏡頭放在郭經理座椅後，椅子轉回面對桌子。（敲門聲）
	郭經理：請進！
	△唐小涵推門而入。
	郭經理：妳是？
	唐小涵：我是來應徵的，郭經理！
	△郭經理仔細地打量著唐小涵，鏡頭由上搖下，到唐小涵的鞋面。
	郭經理：妳的條件都合適嗎？
	唐小涵：我想試試看這份工作，這是我的履歷表。
	△唐小涵走上前，把手中的履歷表遞給郭經理，郭伸出右手拿住。
	△郭經理低頭看手中的履歷表。
	△鏡頭介紹辦公室，牆上有許多名牌汽車加框海報。
	郭經理：（O.S.）妳是企管系畢業的，我們這個工作似乎有點委屈妳！
	唐小涵：郭經理，我很需要這份工作！
	△郭經理往椅背上一靠，咄咄逼人的眼光望著唐小涵。
	郭經理：妳會不會開車，懂不懂一點汽車修護、保養常識！
	唐小涵：（一笑）來之前，我惡補過了。

	△郭經理往椅背上一靠，看看唐小涵，抽了一口菸，示意唐小涵坐下。
	郭經理：請坐！
	△唐小涵坐下。
	郭經理：推銷汽車的工作要會交際，跟客戶周旋，（輕輕笑了一下）有的時候，還要運用一點技巧，才能賣一部車，妳能夠勝任嗎？
	△鏡頭特寫唐小涵的膝蓋、小腿，剛好從兩腿間，看到唐的內褲，慢慢移上胸部。
	△唐小涵也淡淡地笑了一下。
	△郭經理打開右邊抽屜，抽了一份表格出來。
	郭經理：這份人事表格妳仔細填一下，明天交給我。
	△唐小涵高興地笑了，站起來，接過表格。
	唐小涵：（笑）錄取了嗎？
	郭經理：這樣吧！我試用妳一段時間，說真的，我們徵人也有好一段時候了，可是總找不到合適的人，妳很直爽，有一種親切的感覺，我們需要妳這樣的推銷員。
	△唐小涵微微傾了傾身子。
	唐小涵：（笑）謝謝郭經理！明天見！
	△唐小涵退出，將門關好。
	△郭經理又重重地掉進高背椅中，陰陰地笑了一下，伸手從口袋中拿出香菸，看看桌上沒有打火機，先拉開右邊抽屜，沒有，再拉開左邊抽屜，裡面除了打火機外，有幾本「花花公子」雜誌，裸體女人照片，藥瓶與男用保險套。
	註一：本場除了用郭經理的眼神，下意識的動作表現出他色情狂外，要設計出郭經理桌上的用具與擺設，暗示「性」的意味。
	註二：唐小涵的眼神要表現出，她根本知道郭經理是一個什麼樣的人，她也用性感與美色來使他上鉤，這種情緒與前一場又成對比。
八	室外──海邊公路　　　　　　日
	唐小涵、費中則。
	△一輛VOLVO汽車從山邊下，沿海邊公路走。
	費中則：（O.S.）唐小姐，如果我想買這輛新車，什麼時候可以交車？
	△正面中景，費中則開車，唐小涵坐在旁邊。
	唐小涵：費先生，進口車的手續比較麻煩一點，但是，我們公司有人專門跑這個工作，你如果要，下個禮拜一就可以來取車了！
	費中則：有這麼快？

△費中則將車停在路邊，自己先下車，然後伸了個懶腰，迎著陽光。

費中則：好久沒有這麼愉快的下午了。

△唐小涵下車，走到費中則旁。

唐小涵：費先生，我今天找你出來試車，其實，是別有目的，（笑）

△費中則也笑了笑，趨近，看看唐小涵。

費中則：是不是想要我趕快決定，買這部車！

△唐小涵走向海邊，回眸。

唐小涵：我只是想換個環境，希望到你的廣告公司去！

註：本場調子祥和溫暖，唐小涵的服裝也較保守。

流浪舞台分鏡劇本

（序）　　場景：後台
　　　　　時間：夜
　　　　　人物：歌舞女郎、小開

序 -1　　C.S. ──Tilt up──> C.S.
　　　　△歌舞女郎美麗柔滑的背部，扣上胸罩帶。

序 -2　　C.S. ──Tilt up──> C.S.
　　　　△美麗的腳，緩緩地穿上吊帶襪，tilt up until hips。

序 -3　　C.S.
　　　　△美麗而豐滿的胸部，扣上鑲珠的胸罩。

序 -4　　C.S.
　　　　△鮮紅的指甲油塗在腳趾頭上。

序 -5　　　C.S. ──── Pan ────> C.S.
　　　　　△ 從手指 Pan 到戴上紗質長手套。

序 -6　　　C.S.
　　　　　△ 美麗而豐滿的臀部，穿上鑲珠的內褲。

序 -7　　　C.S.
　　　　　△ 性感的唇，正在塗鮮紅的口紅。

序 -8　　　B.C.S.
　　　　　△ 呆滯的雙眼，戴上假睫毛。

序 -8A　　B.C.S.
　　　　　△ 正在上眼影。

序 -9　　　C.S.
　　　　　△ 戴上紅色假髮。

序 -10　　　C.S. (Slow)
　　　　　△ 上蜜粉慢動作，粉在空中漂（60格或96格拍）。

序 -11　　　C.S.
　　　　　△ 腋下刮毛的性感動作。

序 -11A　　C.S.
　　　　　△ 圓潤勻稱的大腿，正在刮毛。

序 -12　　　C.S.
　　　　　△ 性感的唇上，正在吸菸、噴。

序 -13　　　C.S.
　　　　　△ 豐滿胸部，戴上三朵花。

序-14　　C.S.
　　　　△性感的內褲，戴上三朵花。

序-15　　C.S.
　　　　△小開的手正在打第一場秀的黑白領結。
※序場這組鏡頭，剪接時視美感加入港區空鏡與水紋，船與水面接觸的剎那鏡
頭，及左營後街小人物形形色色，各式輪船、渡輪進出港。

（1）　　場景：前台

小開（朱約信飾）踩著jazz的舞步為寶島歌舞團開場。

時間：日

人物：小開、阿珠、阿花、歌舞女郎、阿公、士官長、台下觀眾

1-1　　M.S. ──── zoom out + tilt down + dolly back ────> F.S.

△ 機器在舞台上，布幕拉開，銀白色的轉球燈閃動，鏡頭慢慢 tilt
　　down，拉開，看到整個舞台與觀眾席全景，人不多，老阿
　　公、士官長坐在第一排。

1-2　　S.F.S. ──── Crane up + dolly from M to F ────> S.F.S.
　　　　　　　　　　　　Follow 小開

△ 畫面先看到小開踩著 jazz 的舞步，走向舞台中央，鏡頭 Follow 小
　　開的 jazz 舞步，慢慢 tilt up 到小開側臉，一張近乎小丑的誇張
　　臉孔！

△ 小開邊走到舞台中央邊講開場白。

小開：寶島歌劇院，Formosa！歡迎各位舊雨新知！阿公、阿伯繼續
　　　捧場！

△ 小開站定，機器 crane 到小開正面。

小開：（看看台下，踩了幾個 jazz 步）各位老朋友、老阿公、老莫、
　　　我們又見面了！

△ 小開將腳放在透明壓克力板上。

1-3　　S.F.S.　Low Angle 小開正面

△ 小開到前面一點。

小開：黑輪伯，今天滷蛋吃了幾個？士官長，謝謝你上次幫我修的皮
　　　鞋（抬起腿，將腳放到透明壓克力板上），很帥，跳 jazz 很受
　　　用！

1-4　　3人 M.S.　阿公、士官長、一位年輕觀眾（小開的 P.O.V.）

△ 老阿公正在低頭吃便當，正夾了一個滷蛋，抬頭看，笑！士官長用
　　軍帽當扇子。

士官長：（笑）奶奶的！我們要的是新貨色，你廢話少說一點！

△ 後排年輕觀眾站了起來，一本正經！脖子上掛了望遠鏡！

年輕觀眾：幹！今天我們第一次來，你可不要讓我們賭爛！你們海報
　　　上說的什麼處女秀，我們一定要看！

1-5　　　M.S.小開（Low）

　　　　小開：（看看年輕觀眾）少年吶！不要心浮氣躁！今天這一擋我們特
　　　　　　　別從台北重金禮聘阿花小姐－表演－高校女生處女秀，北部某
　　　　　　　著名大學高材生，為藝術空前大犧牲！包你看了爽歪歪，笑得
　　　　　　　落下頦！好！現在廢話少說，少說廢話！請看我們精心策劃，
　　　　　　　very special 的迎賓曲！（音樂揚起）

1-6　　　M.S.士官長、阿公（High）

　　　　△ 台下觀眾熱烈鼓掌，燈光變化，士官長是個老手，隨著音樂打起拍
　　　　　 子，老阿公眼睛死盯台上，但仍然吃著便當。

　　　　　　　　　High Angle　crane down
1-7　　　F.S. ──────────────────＞ F.S.

　　　　△ 機器在觀眾席後座，看到少許觀眾、舞台全景、燈光、音樂變化，
　　　　　 十來個觀眾開始興奮起來！此時，阿珠、阿花由舞台左邊出
　　　　　 場，穿性感「三朵花」，小開站在一旁，陪她們唱了一小段，
　　　　　 退場。阿珠、阿花走到舞台前邊唱邊走，阿珠很快的掀開了披
　　　　　 紗，露出裡面的內衣！阿花還披著披紗。

1-8　　　S.F.S.阿珠、阿花、四位歌舞女郎（Low Angle）

　　　　△ 機器在第一排前，四位歌舞女郎向前走，阿珠、阿花出場。

　　　　　　　　　　Tilt down
1-8A　　C.S. ──────────────＞ C.S. 阿珠

　　　　△ 鏡頭由阿珠臉部搖下到手部，猛愛撫自己的胸部。

1-8B　　C.S. 阿珠

　　　　△ 阿珠臉部風情萬種反應，挑逗的眼神。

1-8C　　S.F.S. 士官長、阿公等人

　　　　△ 士官長、阿公等人反應，有些被挑逗起的眼神。

1-9M.S. 年輕觀眾

　　　　△ 年輕觀眾微抬起身，掏出了望遠鏡，很誇張的一個動作！

1-9A　　M.S. 阿花

　　　　△ 阿花的臉部表情，心不甘情不願。

1-10　　S.F.S. ─────── Tilt down ───────> S.F.S. 阿珠
△ 阿珠臉上掛著性感挑逗的笑容，一邊唱，一邊掀起胸罩，用手擋住
　自己的乳暈，然後慢慢叉開雙腿，拉開內褲，慢慢蹲下。

1-10A　C.S. ─────── Tilt down ───────> C.S.
△ 鏡頭由阿珠的手慢慢搖下，她慢慢拉開褲子，愛撫私處。

1-10B　C.S. 士官長
△ 士官長的反應，瞪大了雙眼。

台下專注看戲的老人們。（左邊為資深演員陳慧樓）

第 五 節

廣告影片之劇本大綱與分鏡腳本範例

世華銀行炫金卡——機車男篇劇本大綱

聲部	影部
△爵士風格音樂 （優緩神秘風格）	△機車男停下機車走向名牌櫥窗，旁邊有女子站著。 △機車男駐足看著櫥窗內的時尚名牌。 △機車男掏出炫金卡，凝望著鏡面卡中的自己。 △一旁女子好奇神情。 △機車男用炫金卡反射櫥窗內的名牌。 △機車男全身名牌（動畫效果）。 △女子吃驚神情。 △機車男向著女子微笑後騎上機車離去。
△（O.S.）滿足你的慾望反射世華銀行炫金卡。	△世華銀行LOGO

世華銀行炫金卡——機車男篇分鏡腳本

影部 聲部

① S.F.S. $\xrightarrow[\text{follow}]{\text{Crane down + dolly in}}$ S.F.S.

鏡頭由櫥窗頂往下，往前運動，
男人騎車停在櫥窗前，注視櫥窗
內唯一的一件名牌風衣

② S.F.S. $\xrightarrow{\text{dolly in}}$ S.F.S.

機器到櫥窗內，男人下車，走向
櫥窗，凝望著櫥窗內的風衣

③ M.S.

女人右手拿起男仕手錶，側過臉
看M方向

④ S.F.S.

女人看F方向，男人站在櫥窗外

<u>影部</u> <u>聲部</u>

⑤ C.S.
　男人表情，凝視風衣

⑥ S.M.S.（over shoulder）
　拉男人背，男人的表情反射在櫥
　窗玻璃上

⑦ M.S.（over shoulder）
　拉女人背，男人站在櫥窗外

⑧ F.S.
　全景，男人站在櫥窗外

影部 聲部

⑨ M.S.(Low Angle)
　男人掏出炫金卡，閃閃發光
　(post-prod)

⑩ B.C.V.
　大特寫，男人的表情，逆光反射
　到手中炫金卡上

⑪ M.S.
　炫金卡的光反射到櫥窗內的女人臉
　上

⑫ S.F.S. ────Zoom in────→ M.S.
　男人轉動身體，櫥窗內的風衣飛
　到男人身上（post-prod）

影部　　　　　　　　　　　　　　　　　　　　　　　　聲部

⑬ B.C.V.
　大特寫，男人將炫金卡正面拿起
　到臉部，比了一個刷卡的動作（
　設計）

⑭ M.S.
　女人看傻了

⑮ S.F.S. ——— dolly in ———→ M.S.
　男人穿上風衣，正面騎向Camera

⑯ C.S.
　世華Logo

（O.S.）
滿足你的慾
望反射，世
華銀行炫金
卡。

【附件4-1】

九十八年度徵選優良電影劇本實施要點

中華民國98年6月19日天影資館展字第0980072號函發布

一、目的

　　行政院新聞局（以下簡稱新聞局）為鼓勵愛好寫作人士從事電影劇本之創作，豐富我國電影劇作內涵，發掘編劇人才，特補助財團法人國家電影資料館（以下簡稱本館）辦理本徵選活動，並訂定本要點。

二、獎勵方式

　　優良電影劇本之獎勵方式如下：

　　（一）優等劇本獎以五名為限，每名各獲獎座乙座及獎金新臺幣三十萬元至五十萬元。

　　（二）佳作劇本獎以十五名為限，每名各獲獎座乙座及獎金新臺幣十萬元至十五萬元。

　　前項各款獲獎名額及獎金額度，由本館組成之評選委員會作成之建議核定之；獲獎劇本屬二人以上合著者，獎座各一，獎金平均分配。

三、報名者資格

　　以具有中華民國國民身分證明，且為參選劇本之著作人為限。新聞局及本館員工、約聘僱人員及勞務派遣人員創作之電影劇本不得參選。

四、參選劇本應符合下列規定

　　1. 參選劇本之演出時間不得少於六十分鐘，如改編自本人或他人作品者，應檢附該作品及該作品之著作財產權人同意改編之書面。參選劇本之內容有外國文字時，應書寫原文並加註中譯。

　　2. 參選劇本應未獲國內外劇本徵選得獎。

　　3. 參選劇本不得於第六點報名期間始日前攝製完成視聽著作。

　　4. 參選劇本不得有抄襲、剽竊或其他侵害他人著作權之情形。

　　5. 參選劇本應具備完整性及可拍性。

　　6. 每一報名參選者以參選一件劇本為限。

　　7. 參選劇本應以A4紙張繕打，左側裝訂，並附劇情大綱及人物介紹（劇情大綱不得超過5頁），且不得署名。

　　8. 參選劇本內文如有錯別字，得酌予扣分。

　　不符前項各款規定之一者，不得參加評選；參選劇本不論獲獎與否，概不退件，報名者應自留底稿。

五、報名應備文件
　　（一）報名表正本（一份，報名者應於報名表內填妥真實姓名、電話及地址）。
　　（二）符合第三點規定之報名者之中華民國國民身分證明文件（一份）。
　　（三）參選劇本符合第四點第（二）款及第（三）款規定之切結書正本（一份）。
　　（四）參選劇本一式九份（參選劇本以雙面、直式橫書繕打，繁體中文編輯，字型大小：16，行高：24pt為宜，未符規定者，得酌予扣分）。

六、報名期間
　　自中華民國98年6月22日起至98年8月10日止，逾期不予受理報名。報名文件不全者，得通知限期補正一次；逾期不補正或補正不全者，不得參加評選。

七、報名方式及地點
　　報名者應以郵寄（須掛號）或親送方式向本館報名。採掛號郵寄方式報名者，以郵戳為憑；採親送方式報名者，應於本館上班時間內送達，並於信封上註明「報名九十八年度優良電影劇本徵選」。
　　報名地點：財團法人國家電影資料館（100台北市青島東路7號4樓）。
　　聯絡電話：（02）23924243分機16

八、評選方式
　　（一）本館得遴聘影視專家、學者九人至十三人，組成評選委員會評選參選劇本（評選委員得就劇本內文錯別字酌予以扣分）。評選委員為無給職。但得發給出席費或評選費。
　　（二）評選方式分初選及複選二階段辦理。初選階段，評選委員會應先評選出入圍劇本名單；複選階段，評選委員會應依入圍劇本名單，評選出第二點規定之各獎項獲獎劇本名單。初選階段之入圍劇本，以及複選階段之獲獎劇本及獎金額度之評選，應經全體評選委員四分之三以上出席，以出席委員三分之二以上同意，始得作成送請本館核定之建議。
　　（三）評選委員作成獲獎劇本及獎金建議時，應參酌參選劇本及本年度徵選優良電影劇本預算額度，其獲獎名額得從缺。

九、入圍名單、獲獎名單公布及獎金核發
　　入圍名單由本館核定後擇期公布，並發給入圍者入圍證書；獲獎名單經本館核定後，於頒獎典禮當日揭曉，並頒發獲獎者獎座及獎金。

十、違反規定之處置

　　獲獎之電影劇本有下列情形之一者，撤銷其獲獎者獲獎資格，獲獎者應將已領取之獎座及獎金交回本館，若對新聞局或本館造成損害，並應負損害賠償責任。

　　以虛偽不實資料、文件報名參選者。

　　有抄襲、剽竊或侵害他人著作權之情事，經法院判決確定者。

十一、獲獎劇本之合理使用

　　獲獎者應無償授權新聞局及本館永久將獲獎之劇本於新聞局（包括因組織法規變更後，承受新聞局電影事業業務之機關）及本館網站重製、改作、編輯及公開傳輸，並將獲獎之劇本、劇情大綱及人物介紹以紙本重製、散布、編輯。新聞局及本館並得將獲獎劇本推薦給電影片製作業製作成電影片。

十二、未盡事宜之補充規定

　　本要點有關事項如有疑義或其他未盡事宜，由本館解釋之。

【附件4-2】

「九十八年度徵選優良電影劇本」報名表

報名填表日期：中華民國98年　　月　　日　　　No._____

作品名稱	
作者姓名	
聯絡方式	電話：（宅）　　　（公）　　　（手機） 通訊地址： e-mail：
作者經歷簡介	
請浮貼中華民國國民身分證(正面)影本	請浮貼中華民國國民身分證（正面）影本
報名應備文件（自我檢核，並請勾選）	本報名表 正本（本報名表不得與參選劇本合併裝訂）1份 報名作者之中華民國國民身分證明文件（請浮貼於報名表上）1份 切結書 正本（本切結書應與報名表合併裝訂）1份 參選劇本（含劇情大綱及人物介紹）9份（※不得署名） 是否爲改編劇本：□是　□否 【註：如爲改編自本人或他人作品之劇本，請另檢附下列文件（檢附之文件應與報名表合併裝訂）】： □改編他人作品之著作財產權人同意書（正本或影本）1份 □改編之原著（正本或影本）1份
報名者（作者）	本人對「九十八年度徵選優良電影劇本實施要點」確已詳讀，報名參選之資料、文件均無不實、抄襲、剽竊或侵權等情事，並同意遵守該實施要點之各項規定。 報名者（作者）：　　　　（請簽名）

注意事項：
一、每一報名參選者以參選一件作品爲限；參選劇本之演出時間不得少於六十分鐘，且須未曾獲得國內外劇本徵選得獎有案，亦不得於本案報名期間開始日前攝製成視聽著作。
二、參選劇本未依「九十八年度徵選優良電影劇本實施要點」規定者，不得參加評選；參選劇本錄取與否概不退件，請自留底稿。

如何拍攝電影

【附件4-3】

<div style="border:1px solid">

「九十八年度徵選優良電影劇本」
作者切結書

本人（姓名）：　　　　　　　　為報名參選優良電影劇本（作品名稱）：
　　　　　　之作者，報名參選之優良電影劇本確實符合「九十八
年度徵選優良電影劇本實施要點」第四點第（二）款及第（三）款之規定，即
報名參選之劇本未獲國內外劇本徵選得獎，且未於「九十八年度徵選優良電影
劇本實施要點」第六點報名期間始日前攝製完成視聽著作。

茲此切結，如有不實，願依「九十八年度徵選優良電影劇本實施要點」及財團
法人國家電影資料館之相關規定處置。

立切結書者：　　　　　　　　　　（簽名）

中華民國　　　年　　　月　　　日

</div>

214

Chapter 5

資金
Financing the Film

資金

　　資金是電影的衣食父母，電影要能拍攝、要如何拍攝，全賴資金的多寡和使用的方法，特別是台灣，在電影一片不景氣中，拍電影的賠錢率幾乎是百分之百，已經沒有人敢投資拍電影了，要如何讓投資者願意掏腰包，肯出錢投資拍片，的確是個大難題，除了大家搶破頭的輔導金外，是不是還有別的管道可以籌到資金？大製作的電影和小製作的電影，對資金的需求有何不同，要多少才夠？籌到資金後又要如何運用，都是本章所要探討的問題。

籌措資金的方法之一——置入式行銷。

第 一 節

如何編列製片預算

　　在第三章的電影企畫書中，已經說明過如何編寫製片預算，本節將以拍攝一部電影，需要籌措多少資金和如何估計費用，做為探討的主題。

　　不論是何種格局的電影，都需要充裕的資金以供電影的拍攝使用，想當然耳，對大型製作的電影所需要的充裕資金，必定是小成本電影的數倍甚至是數百倍，製片要如何估計電影的拍攝成本，有多種方向可以著手，第一種方法是看劇本編列製片預算。

　　由劇本來估計電影所需的資金預算的工作，又可分為劇本分析（Script breakdown）和鏡頭分析（Shot breakdown）兩種。劇本分析是由製片與專業的會計師一起工作，他們會從劇本中看出可能的花費程度。

　　首先，由劇情主題中可看出這是哪種類型的電影，一般來說，動作片在資金上就會比文藝片所需要的多。接下來製片就要開始分析劇本，以一部片的某一段來舉例分析劇本的方法：如果這是部動作片，也許就會有飛車追逐的場面，這時製片必須列出可能的汽車道具的數量。這些道具又分為可以使用的汽車及供砸壞用的汽車，製片必須洽詢這些汽車的價錢；另外這個場面可能需要有爆破，因此要計算請一組爆破人員的價錢，還有這個場面的場景是在哪裡？製片就要估計租場地的費用。如果租不到場地，是不是要搭景？搭景要多少錢？還有這一段戲是不是要請臨時演員和特技演員，要請多少人？在服裝道具上要準備的數量，和這些道具會不會有損壞不能重複使用的部分，這時後補的替換道具要準備多少？這一段戲有沒有需要在後製時做影像合成等的特殊效果？以上便是估計預算的方法，例如製作費驚人的電影《鐵達尼號》，花了兩億五仟萬美元的預算，花了那麼多錢，卻也在日後票房上回收了。因為選對了劇本，故事吸引人，選對了演員，吸引全球的影迷，在道具、特效、歷史考究等方面非常用心，也是讓這部電影得到好口碑

的原因，所以在全球各地上映後，得到票房上的勝利，這類似一種賭注，但如果在電影的分析上，預先做了良好而且正確的評估和計畫，相對就比較容易成功。

相反的，影史上另一昂貴的電影《水世界》（*Water World*），耗資美金一億七千萬元，卻沒有辦法回收，因為該部電影在事前預算分析上沒有計畫周詳，雖然花了大錢在道具、特效上做效果，但是劇情的不合理和卡司的安排不夠，讓這部影片沒有吸引人去看的能力，也捉不住觀眾的心，即使有炫麗的道具和特效，卻也因此將資金賠在這裡。

而鏡頭分析一般是由執行製片和副導負責執行，鏡頭的長度關係到底片的用量。他／她們要針對鏡頭的角度來做分析，細分每天拍攝時資金的消耗程度，例如這一天到底會拍多少個鏡頭？還有畫面要如何呈現？需要租特殊的攝影機嗎？或是要租吊車、軌道，甚至是直昇機？會不會有多機作業的狀況？燈光的數量，是不是有特殊要求？

在大型製片公司，會有一個製片部門，這個部門不只是在拍攝時提供資金，在一開始他／她們還有權評估決定是不是要拍這部電影，判斷在投下資金後，是不是有回收的可能。沒有一家公司願意做賠本生意，因此不同類型的電影會有不同額度的資金預算。

另外一種編列預算的方法是，製片決定要拍片，這部電影將是什麼樣的電影？是不是要花高額金錢來購買名家的劇本或是版權？有了劇本後，是不是要請知名大導演來導這部戲？要請大明星來演或是新人？其實，站在製片的立場，拍攝電影無非是為了賺錢，如果在線上成本花了太多的錢，在線下成本時會剩下多少？有沒有足夠的資金完成這部片？而且砸下大錢去拍這部電影，日後會不會有回收的可能？因此這些決定對製片非常重要，特別是如果買對了熱門劇本，在找尋資金上，也許會有投資者因為這是個好劇本，相信將會拍出好電影，而願意投資；也有大明星會為了好劇本而降酬演出，例如電影《遠離賭城》（*WLeaving Las Vegas*）的尼可拉斯‧凱吉（Nicolas Cage）和伊莉莎白‧蘇（Elisabeth Shue）；或是因為請了千萬大導演來執導

這部戲，因此會有投資者仗著導演的口碑而願意投資。但要考慮的是，請到大明星來演出這部電影，酬勞很可能非常高，在預算中占的比例可能大到甚至是等於整個線下成本，不過就因為是大明星，將會有很大的號召力，所以這部電影不但在日後賣座上會有一定的票房，在尋找投資者時，也會比較容易籌募到資金，投資者會因為這個大明星的參與演出，相信日後票房必定會有回收而願意出資。

　　另外，也可以在工具上做安排，例如一般電影的拍攝大多使用 35mm 的底片，為了要省錢，也許可以考慮使用 16mm 或超 16 的底片來拍，日後完成後製之後，再把影片轉成 35mm 的正片來放映。使用 16mm 和超 16 來拍攝電影，在底片的價錢上比 35mm 便宜上好幾倍，價錢請參考本書第十一章，但是在畫面品質上就會有點損失，因為 16mm 的底片畫格的比例與 35mm 不同，在轉成 35mm 時，將失去部分邊緣的畫面。使用超 16 的底片拍攝，在價格上更是有絕對的優勢，例如蔡明亮導演的電影《洞》即是以超 16 的底片拍攝。但在底片的構造上，只有單邊有片孔，攝影機也就只有單邊的抓勾來進片，如此容易造成不穩的情形，對畫質有不好的影響，也許是畫面跳動、震動，或是出現有模糊的情況產生，所以要如何取捨和拿捏，這些都是需要仔細考慮的問題。現在電子科技產品的發展日新月異，已經有人使用數位攝影機來拍攝電影，其實這也是一個可行的方案，特別是現在的後製剪接已經進入到 AVID 非線性剪接，在剪接時要將底片全部轉為數位資料來剪，使用數位攝影機和器材，這一個步驟就可以省略，因為影片本身已是數位的資料，可以直接上剪接檔，方便很多，日後也不必翻正片、負片等等一堆複雜的手續。影片的資料是數位的，就不會因為多次的使用而折損，同時也容易保存，在 2000 年的金馬影展中，就有一個「數位視界」（Digital Vision）單元，此單元的影片就是使用數位攝影器材拍攝的。

　　在台灣，因為電影票房一片慘澹，資金的籌措比拍電影還難，以致台灣的電影都以小成本的獨立製片為主，也因此造成電影的格局不大、卡司不強、品質不佳、包裝也不夠。如此一來，電影自然就沒有吸引人的地方，票

房當然會萎縮。這樣的惡性循環下,台灣電影就更難抬得起頭。因此,要花多少錢在電影的製作上?要如何花?花在哪?要如何取捨?這些都是環環相扣、唇齒相依的問題,也是台灣電影人必須仔細思考和面對的一個重要課題。

《麵引子》導演李祐寧對扮演國民黨士兵的臨時演員說戲。

第 二 節
如何籌募電影製作資金及其管道

　　台灣的電影生態和國外的不同，國外籌措資金的事通常都是製片的工作，導演只是工作人員之一，但在國內，大都是導演領導電影的拍攝，製片變成只是協助導演用錢、算錢的人，籌措資金反而是導演在張羅的事情。

輔導金

　　每當行政院新聞局的電影輔導金名單公布後，業界總是雜聲不斷，為什麼？很簡單，不論老中青的電影人都想拍電影，輔導金每年提供的金額，從早期的千萬元到今日的上億元，仍無法滋養與鼓勵所有的電影人，有人得就必有人失，這是無可奈何的一件事，而因為這樣就謾罵輔導金政策，我認為對新聞局是不公平的。這兩年我擔任過多次電影輔導金評審委員，面對每一個年輕電影團隊的口試，我何嘗不想每一部電影都能給予輔導金？但是預算再多，仍然有所限制。我只能說：得到輔導金，電影夢只完成了一半，剩下的一半必須靠業界更多的資金來完成，這仍是一條漫長且痛苦的路。沒有得到輔導金的人也可藉此冷靜一下，重新審視自己投出的企畫案是否有修改的空間，也許可以激發自己創作出更好的作品。

　　輔導金恩恩怨怨走過二十餘年，我認為它對電影新人來說是必須也是唯一的一條路。我常常鼓勵學生們：「如果認為自己是電影奇才，你必須先寫一個劇本送輔導金，只有在通過輔導金之後，你這顆豆芽才有可能從石頭縫裡蹦出來，但是你仍然會受到日曬雨淋，未來的命運仍是一個問號，這也是電影人的宿命。你永遠不知道你下一部作品能不能被市場接受，你也永遠不知道你下一部作品能不能得到輔導金。」

電影公司

在國外，大部分的電影公司有自己的製片部門，負責提出拍片計畫。公司經過評估後，就會撥款供電影的拍攝，本身就是一個資金的完全提供者，讓製片去找合適的導演、演員、工作人員等等。反觀國內的電影公司，竟要和獨立製片者爭取政府的輔導金。當然國內外的電影公司的情況是不同的，國外的電影公司在電影上是有回收的，在票房上賺到錢，電影公司當然會有錢，當然也就能夠繼續出錢拍片，然後又賺錢……這是一種良性的循環。而國內的電影公司，出資拍片是出多少賠多少，花的錢難以回收，縱使電影公司的本錢再雄厚，長期下去恐怕也會坐吃山空，這是國內電影公司的窘況，雖然不至於不出資拍片，但對電影的選擇上，可就更嚴苛了。

除了國內的電影公司，創作人也是可以向國外的電影公司募集拍片資金，也就是跟國外的電影公司合作，像蔡明亮導演的《洞》就得到了法國電視台的協助；侯孝賢、楊德昌則是日本的公司；中影的《紅字》則是與泰國方面合作。尋求國外的電影公司合作，方法也都一樣，就是遞送電影企畫書和故事大綱給國外的電影公司，同樣也有外國的電影向國內尋求合作，如美國的華納電影公司也曾向中影遞送企畫書。

版權

原本應該屬於影片完成要發行時才會談到的電影版權問題，現在也成為台灣電影拍攝前籌措資金的管道。通常電影拍攝完成後，會發行的路線是，先在戲院上映，之後會到第四台播放，以及發行錄影帶等，現在還加上VCD和DVD等媒介的發行。戲院上映的票房要在影片完成上映後，才能夠拿到，殘酷一點的說法是，國片在票房上也得不到多少錢，而且事後才得到，對影片資金的籌措也於事無補，頂多是將積欠的工資發給員工，這不算是籌措資金的管道。不過另外的一種方法，倒是可以成為籌措資金的方式，就是先賣出日後放映的版權。

所以可以在拍攝前，就先跟發行商談好，日後交由誰發行，讓哪一家有線、無線頻道媒體播放這部電影，如第四台有很多的電影頻道：龍祥電影台、學者電影台、衛視電影台、東森電影台等等，這時就可以由此先得到一筆版權費。除此之外，還可以賣出日後錄影帶、VCD 和 DVD 等的版權，讓發行商先付出版權費，這樣也可以在資金上加一筆。在國外還可以賣出周邊商品的版權費、權利金，例如在這個行銷手法上最成功的迪士尼公司（Disney），幾乎所有的動畫電影，都發行劇中人物的玩偶等商品。不只是速食店可以搭配商品來促銷套餐，也有做服裝、電腦、唱片等等周邊商品。當然迪士尼公司不需要靠販賣這些商品來籌措資金，不過話說回來，這些也是投資收益的一部分。

然而在台灣，這類周邊商品的販售，還在起步階段，大部分不脫電影原聲帶、海報、明信片這幾種。但 1999 年的布袋戲電影《聖石傳說》，除了請到知名歌手伍佰演唱主題曲，造成原聲帶大賣外，也成功的推出許多周邊商品，如 T-Shirt、琉璃墜飾、電玩等等，市場反應頗佳。所以，只要有縝密的行銷手法，台灣電影仍是極具市場潛力的。

企業投資

在台灣拍電影要找到企業投資，並不是很容易的事情，但仍然可以試試，企業贊助的方法很多，不過以兩種方法最普遍，第一種是提供資金，另一種是提供支援。

提供資金是比較普遍的方式，國內外的電影資金都會用這種方法，請企業投資電影的拍攝，在國外是比較容易，因為國外的電影市場廣大，回收賺錢的機率高，能夠讓企業賺錢，又可以打響企業的知名度，何樂不為，這是國外企業界願意出錢支援拍電影的原因之一。

而國內拍電影是很難回收的，更別說是企業投資了，只能說「贊助」、「捐款」支持電影拍攝，而不能算投資，所以在台灣能夠找到肯投資的企

業，真的要非常感謝了！在台灣能夠請得動的企業真的是寥寥無幾，在遞企畫書遊說時，重點可以放在「投資這部影片可以提昇貴公司的企業形象」上，可是用這種方法，電影的主題必須是正面的、具教育意義的，否則並不太適合。

另外一種企業的支援，就是在電影裡替企業打廣告，如此企業必須付錢或是提供道具等，這種方法可以稱為「置入式行銷」。

在國內使用這種方法是比較行得通的，因為站在企業的角度上，損失並不大，又可以打形象廣告。對電影來說，有了企業的支援，也許是提供場地、道具，都可以為電影省下場地的租金、道具的租金，或買道具的錢。在國外甚至有企業界捧著錢去電影公司，拜託電影公司讓他們的公司或商品在電影中亮亮相的。

這類例子很明顯，例如電影《捍衛戰警》（*Speed*）裡，男主角看著手上戴的錶，給了錶一個特寫，那是卡西歐（CASIO）公司的「G-Shock」手錶，法國電影《終極殺陣》（*Taxi*），使用的是標緻（PEUGEOT）汽車等，在電影《楚門的世界》（*The Truman Show*），就有很清楚的「置入式行銷」示範。

政府給輔導金算是消極的辦法，每年申請的影片那麼多，名額卻那麼少，如果政府能立法讓肯投資電影的企業公司有減稅之類的福利，才能造就企業與電影雙贏的契機，台灣電影才有起死回生的希望。

自己有錢

特別是在國內，不屬於電影公司的影片，幾乎都是導演自掏腰包出錢拍攝的。大部分的導演在不拍電影時，會接些廣告案子來賺錢，再拿來拍電影，例如《逃亡者恰恰》的王財祥導演，拍廣告的酬勞反而成為台灣電影導演最主要的收入，另外也有賣房子，或是為了拍電影去借錢的導演。以台灣電影的不景氣來看，這些導演、電影工作者全憑著對電影的一股熱忱拍電

影，實在是勇氣可佳，而且值得讚許，也因爲他們的努力不懈，讓台灣電影在國際上從不缺席，而且揚名海內外。

親朋好友的贊助

例如紀錄片《紅葉傳奇》，除了得到四十五萬的短片輔導金外，在拍攝初期，該片的導演和製片花了半年到處去遞企畫書尋求贊助，仍然沒有一個企業或是單位願意或是能夠提供資金贊助，因此最後還是靠著導演的藝文界朋友們，大家合力各出一點錢，才有資金完成影片。

銀行

跟銀行借錢，是國內沒有的方式，在國外有專門的法律和制度補助電影的拍攝。在國內如果要向銀行借錢，頂多是導演將自己的房子拿去銀行抵押，但在國外，可以跟銀行申請拍電影的貸款。在國外還有「電影保險」制度，這也是國內沒有的，這個保險和銀行是相關的。例如，一部電影向銀行借款拍攝，當電影拍攝到超支或沒拍完，銀行就有權接管這部電影，銀行擁有換導演、製片、演員……的權利，以便讓片子能夠完成，而爲了借出去的錢可以回收，電影的所有權也就屬於銀行。電影創作者也可以保「電影完成險」，來保障電影一定可以完成。如果電影如期完成，電影仍屬於創作者，而銀行也不需要接收這部電影，但當電影不能完成時，保險公司就必須賠錢給電影公司或銀行。這樣對電影創作者來說比較有利，因爲如果可以還錢給銀行，電影的所有權還是屬於自己，或是可以利用這個錢，來完成電影。

在台灣，類似這樣的制度尚未建立，而以現行的投資環境和不建全的電影拍片制度，也難以勸說銀行或保險公司加入，台灣電影環境體質之脆弱，可見一斑。

其實，台灣並非沒有拍電影的人才，這可以從國片在國際影展上頻頻獲

獎得到明證,然而如何才能讓觀眾重回戲院擁抱國片,才是所有電影工作人員要深思的課題。電影從來就不是一項純粹的藝術行為,早在盧米埃第一次公開放映電影時,就看到了它所帶來的商機。而我們所要做的是健全國內電影環境的體質,讓它在好的體裁、充足的資金及完整的行銷計畫下,帶來良性的回饋,這方是台灣電影復興之道。

《流浪舞台》電影拍攝的現場。

【附件5-1】

行政院新聞局九十九年度國產電影長片輔導金辦理要點
中華民國99年3月18日新影四字第0990520231Z號令發布

一、主旨

　　行政院新聞局（以下簡稱本局）為培育基礎電影長片製作人才，產製具文化藝術價值及市場價值之國產電影長片，特訂定本要點。

二、申請期間

　　本年度國產電影長片輔導金（以下簡稱輔導金）之申請，分二梯次辦理：

（一）第一梯次申請時間自中華民國（以下同）九十九年四月一日起至同年四月三十日止。

（二）第二梯次申請時間自九十九年九月一日起至同年九月三十日止。

三、輔導金電影長片之組別及補助比率、金額

　　本年度輔導金電影長片分下列三組，每組獲選之名單及每名輔導金金額由輔導金評選小組依本要點完成評選後作成建議，實際獲選名單及金額由本局核定並公告之。

（一）一般組：獲一般組輔導金金額，不得達申請案企畫書所載輔導金電影長片製作總成本之百分之五十，且每名以新臺幣二千萬元為上限。

（二）新人組：獲新人組輔導金金額，不得達申請案企畫書所載輔導金電影長片製作總成本之百分之五十，且每名以新臺幣一千萬元為上限。

（三）電視電影組：獲電視電影組輔導金金額，不得達申請案企畫書所載輔導金電影長片製作總成本之百分之五十，且每名以新臺幣五百萬元為上限。

四、申請人資格

　　申請人以依中華民國法律設立之電影片製作業為限。申請輔導金之電影長片由我國電影片製作業合製者，應由所有我國電影片製作業共同提出申請。

　　曾獲選其他年度輔導金之電影片製作業，經本局撤銷其輔導金受領資格者，於申請資格受限期間內，不受理其申請。

　　申請人最近一年資產負債表所載淨值總額不得為負數，且最近一年內應無退票紀錄。

五、輔導金電影長片應符合之條件
　(一) 一般組：導演之一曾執導二部以上電影長片，其中一部電影長片之全國票房達新臺幣一百萬元或臺北市地區票房達新臺幣五十萬元，並應符合下列各目規定之一：
　　　1. 導演之一及二分之一以上主要演員（主角及配角）應具有中華民國國民身分證明，且全片之錄音、剪輯、音效、沖印（含該輔導金電影長片在國內使用之所有複製片之沖印）應在國內完成。
　　　2. 導演及三分之一以上主要演員（主角及配角）應具有中華民國國民身分證明，未具有中華民國國民身分證明之主要演員（主角及配角）屬相同國籍者，未逾主要演員（主角及配角）二分之一，且全片之錄音、剪輯、音效、沖印（含該輔導金電影長片在國內使用之所有複製片之沖印）應在國內完成。
　　　3. 動畫電影長片在國內製作費用達製作費用總額二分之一以上、導演之一及二分之一以上參加該電影長片製作之人員應具有中華民國國民身分證明，且全片之錄音、剪輯、音效、沖印（含該輔導金電影長片在國內使用之所有複製片之沖印）應在國內完成。
　(二) 新人組：導演僅執導一部電影長片、一部以上七十五分鐘以上單元劇或曾參與電影長片製作，並應符合下列各目規定之一：
　　　1. 導演之一及二分之一以上主要演員（主角及配角）應具有中華民國國民身分證明，且全片之錄音、剪輯、音效、沖印（含該輔導金電影長片在國內使用之所有複製片之沖印）應在國內完成。
　　　2. 導演及三分之一以上主要演員（主角及配角）應具有中華民國國民身分證明，未具有中華民國國民身分證明之主要演員（主角及配角）屬相同國籍者，未逾主要演員（主角及配角）二分之一，且全片之錄音、剪輯、音效、沖印（含該輔導金電影長片在國內使用之所有複製片之沖印）應在國內完成。
　　　3. 動畫電影長片在國內製作費用達製作費用總額二分之一以上、導演之一及二分之一以上參加該電影長片製作之人員應具有中華民國國民身分證明，且全片之錄音、剪輯、音效、沖印（含該輔導金電影長片在國內使用之所有複製片之沖印）應在國內完成。
　(三) 電視電影組：導演曾執導一部以上電影短片或曾參與電影長片、電視戲劇節目製作，並應符合下列各目規定之一：
　　　1. 導演之一及二分之一以上主要演員（主角及配角）應具有中華民國國民身分證明，且全片之錄音、剪輯、音效、沖印（含該輔導金電影長片在國內使用之所有複製片之沖印）應在國內完成。

2. 導演及三分之一以上主要演員（主角及配角）應具有中華民國國民身分證明，未具有中華民國國民身分證明之主要演員（主角及配角）屬相同國籍者，未逾主要演員（主角及配角）二分之一，且全片之錄音、剪輯、音效、沖印（含該輔導金電影長片在國內使用之所有複製片之沖印）應在國內完成。

3. 動畫電影長片在國內製作費用達製作費用總額二分之一以上、導演之一及二分之一以上參加該電影長片製作之人員應具有中華民國國民身分證明，且全片之錄音、剪輯、音效、沖印（含該輔導金電影長片在國內使用之所有複製片之沖印）應在國內完成。

（四）放映時間應在六十分鐘以上，且應以我國語言發音為主。

（五）擔任電影長片之導演，應將本年度之前執導之策略性補助金電影片、輔導金電影長片、短片及依本局九十七至九十九各年度國產電影片行銷映演製作補助暨票房獎勵辦理要點獲得製作補助之電影長片攝製完成並取得電影片准演執照。但獲得本局九十七至九十九各年度國產電影片行銷映演製作補助暨票房獎勵辦理要點製作補助之電影片與申請本年度輔導金補助之電影長片為同一部者，不在此限。

（六）不得全程在國外取景及拍攝。

（七）一般組及新人組之製作規格應符合下列規定之一：

1. 以三十五釐米或超十六釐米底片以上規格拍攝，且其複製片應以三十五釐米電影片規格製作。

2. 以電影規格之數位攝影機拍攝，且其拷貝應以三十五釐米電影片或電影規格數位檔案輸出。

電視電影組之製作規格應符合下列規定：

1. 視訊格式應為1080i廣播級HD規格，其屬電視動畫類電視節目者，應為1920 x 1080 pixel。

2. 音訊格式：

（1）一般：1/2軌與3/4軌相同立體聲。

（2）環場音效：1/2軌杜比E或3/4立體聲。

3. 完成帶應為HDCAM格式或HD－DVCPRO格式或三十五釐米電影片或DVD。

（八）於本局公告獲選本年度輔導金電影長片名單前，尚未取得該電影片准演執照。

（九）不得以相同或相類似之企畫書或劇本獲得本局其他製作補助。但獲本局九十七至九十九各年度國產電影片行銷映演製作補助暨票房獎勵辦理要點之製作補助者，不在此限。

（十）未獲得本局捐助之財團法人製作補助或投資者。

（十一）申請人領取政府機關（構）及政府捐助成立之財團法人各項補助合計不得達輔導金電影長片製作總成本之百分之五十。

（十二）電視電影組之電影長片准演執照所載級別應為普遍級、保護級或輔導級。

六、申請書及企畫書

申請人應檢具申請書及輔導金企畫書（以下簡稱「企畫書」）十五份，向本局申請本年度輔導金。

企畫書應依下列各款規定，具體填寫。無相關資料說明者，應載明「無資料」；其有應檢附之證明文件者，應依序附於企畫書後。

（一）電影長片製作企畫。填寫項目如下，並應檢附第5目或第6目或第7目證明文件。

1. 申請人及國外合製電影片製作業現況及過去實績說明（例如過去製作電影片之數量、國內票房、得獎紀錄、海內外著作財產權交易收入等資料），並應檢附下列文件。

（1）申請人依法設立之電影片製作業許可證影本。

（2）公司登記證明文件影本。

（3）申請人最近三年資產負債表、損益表；設立未滿三年者，應就其設立期間檢附。

（4）申請人最近一年無退票紀錄證明（票據交換機構或銀行於本輔導金截止報名日之前一個月內所出具之申請人最近一年內無退票紀錄證明）。

（5）申請輔導金之電影長片有與國外電影片製作業合製者，應檢附合製同意文件影本，並同意遵守第十五點各款規定。

2. 電影長片片名、製片立意、製作規格、預定拍攝地點、預估製作期程，其於申請日期前已開拍者，應於製片企畫中載明拍片進度。

3. 電影長片製作團隊介紹（含製片人、導演、編劇、主要演員、藝術與技術人員及其個人過去實蹟、獲獎記錄相關證明文件，並應標明導演及主要演員之國籍。主要演員、藝術與技術人員未確定者，應註明「未確定」或「建議人選」，未註明者，視同已確定）。

4. 預估製作總成本表。

5. 申請一般組輔導金者，應檢附以下證明文件：

（1）符合前點第（一）款各目規定之一之導演，其中華民國國民身分證影本，及其曾執導二部以上電影長片之證明，並提出其中一部電影長片之全國票房達新臺幣一百萬元或臺北市地區票房

　　　　達新臺幣五十萬元之證明。

　(2) 編劇同意將劇本拍攝為本電影長片之授權文件影本。

　(3) 劇本改編自他人著作者，應檢附該著作及該著作之著作財產權
　　　人同意改編劇本之授權文件影本。

　(4) 製作團隊成員同意參與本電影長片製作之合約或同意文件影本
　　　（主要演員、藝術與技術人員未確定者，免附）。

　(5) 具中華民國國籍的主要演員之中華民國國民身分證明影本。

6. 申請新人組輔導金者，應檢附下列證明文件：

　(1) 符合前點第（二）款各目規定之一之導演，其中華民國國民身
　　　分證影本，及其僅執導一部電影長片、執導一部以上七十五分
　　　鐘以上單元劇或曾參與電影長片製作之相關證明。

　(2) 編劇出具同意將劇本拍攝為本電影長片之授權文件影本。

　(3) 劇本改編自他人著作者，應檢附該著作及該著作之著作財產權
　　　人同意改編劇本之授權文件影本。

　(4) 製作團隊成員同意參與本電影長片製作之合約或同意文件影本
　　　（主要演員、藝術與技術人員未確定者，免附）。

　(5) 具中華民國國籍的主要演員之中華民國國民身分證明影本。

7. 申請電視電影組輔導金者，應檢附下列證明文件：

　(1) 符合前點第（三）款各目規定之一之導演，其中華民國國民身
　　　分證影本，及其曾執導一部以上電影短片或曾參與電影長片、
　　　電視戲劇節目製作之相關證明。

　(2) 編劇出具同意將劇本拍攝為本電影長片之授權文件影本。

　(3) 劇本改編自他人著作者，應檢附該著作及該著作之著作財產權
　　　人同意改編劇本之授權文件影本。

　(4) 製作團隊成員同意參與本電影長片製作之合約或同意文件影本
　　　（主要演員、藝術與技術人員未確定者，免附）。

　(5) 具中華民國國籍的主要演員之中華民國國民身分證明影本。

(二) 電影長片行銷企畫。填寫項目如下，並檢附第6目證明文件。

1. 電影長片市場定位、市場分析及目標觀眾分析。

2. 電影長片國內外行銷策略、市場布局之規劃及異業結盟（置入性行
　銷）。

3. 國內發行商簡介及實績說明、預估上映（播送）檔期、預估票房等
　（未確定者請註明「未確定」）。

4. 國際發行商簡介及實績說明、國際參展計畫等（未確定者，請註明
　「未確定」）。

　5. 預估行銷及宣傳成本分析。

　6. 證明文件：

　　(1) 與國內發行商簽訂之發行合約或同意文件影本（未確定者，免附）。

　　(2) 與國際發行商簽訂之發行合約或同意文件影本（未確定者，免附）。

　　(3) 國內電影片映演業及國內外電視臺或其他播送平臺同意映演（或播送）本電影長片之合約或同意文件影本（未確定者，免附）。

　　(4) 電影長片著作財產權交易合約或同意文件影本。（未確定者，免附）。

(三) 電影長片集資計畫（含集資對象、集資金額、資金比例及集資規劃期程等）及集資合約影本（未確定者，免附）。

(四) 劇本（含劇情大綱及人物介紹）。

(五) 電影長片導演曾執導電影短片、電影長片或電視戲劇節目者，得另檢附以上作品之DVD。

(六) 其他本局指定之文件。

　　企畫書內容未符前點規定或企畫書記載不全或應檢附之證明文件不全者，本局得通知限期補正；逾期不補正或補正不全者，本局不受理其申請。

七、評選小組及議事

(一) 輔導金評選小組（以下簡稱評選小組）：由本局遴聘影視產業、財務金融學者、專家及本局代表七人至十一人組成評選小組，並由本局代表擔任主席。評選小組評選輔導金電影片申請案（以下簡稱申請案）之准駁及輔導金金額，應以會議為之。前開會議應有四分之三以上委員出席，始得開會。

(二) 評選小組之委員，應嚴守利益迴避及價值中立之原則。委員於申請案評選會議召開前，均應簽署聲明書，聲明與該次評選之申請案無關聯，並同意對評選小組會議相關事項保密。委員違反聲明事項者，本局得終止該委員之聘任；委員與該次評選之申請案有關聯並經查證屬實者，本局並得撤銷該申請案之輔導金獲選資格。

(三) 獲輔導金申請案名單及獲輔導金金額，應經出席評選小組委員三分之二以上之同意，始得作成建議。前開建議，應經本局核定。

(四) 前款核定事項之變更及依第十點第（三）款第2目、第十二點第三項、第十五點第（二）款應經評選小組審查同意之事項，應經申請案評選小組委員二分之一以上之同意，始得作成建議，並不適用第

　　　（一）款規定。

（五）前款建議，應經本局核定之。

（六）評選小組之委員為無給職。但得依規定發給出席費、審查費及交通費。

八、簽約

獲輔導金者應於本局核定獲選輔導金之日起九個月內，與本局完成國產電影長片輔導金影片製作合約書（以下簡稱「製作合約」）之簽約，逾期未完成簽約者，本局應廢止其輔導金受領資格。製作合約由本局另訂之。

九、信託合約之簽訂

獲輔導金者與本局簽訂製作合約之日起二個月內，應委託一家信託業承作輔導金之信託管理事宜。獲輔導金者應於信託合約簽訂前，將信託合約交付本局核定。獲輔導金者並應自本局核定信託合約之日起一個月內，完成信託合約之簽訂。

十、信託管理

（一）獲輔導金者應於簽訂信託合約後，檢附輔導金收據及信託業開立之已繳交信託管理費、查核費之證明向本局申領輔導金。輔導金由本局依信託合約分期交付該信託業辦理撥付。

（二）獲輔導金者向該信託業辦理輔導金電影長片製作成本之單據核銷金額，應逾製作合約核定輔導金金額之二倍。

（三）1.信託合約中倒數第二期輔導金（應為製作合約核定輔導金總額之百分之二十），應俟輔導金電影長片經本局依第十二點規定核定審核通過，且信託業審查輔導金電影長片製作成本單據核銷無誤後，予以支付。

　　　2.信託業審查前目輔導金電影長片製作成本單據核銷，認定獲輔導金者之核銷金額達本局核定輔導金之二倍以上，即按本局原核定輔導金金額補助；獲輔導者之核銷金額未達本局核定輔導金之二倍，信託業應即通知本局重新核定輔導金金額。評選小組應依前款規定，重新審查輔導金金額，並作成建議，經本局核定後並修正製作合約；其有溢領者，並應依本局指定期限內繳還本局。

（四）信託合約中最後一期輔導金（應為製作合約核定輔導金總額之百分之十），應俟獲輔導金者依第十四點規定向本局辦理輔導金電影長片結案，並經本局核定通過後，予以支付。輔導金之執行有剩餘款時，應歸還本局。

（五）信託金額支付之條件、程序，依信託合約之規定，獲輔導金者得分期申領輔導金。申領各期輔導金時，應依信託合約規定交付相關資料，經信託業審查無誤後，始得支領，且前一期支領之輔導金未核銷前，不得申領後一期的輔導金。獲輔導金者向信託業核銷各期輔導金時，應出具各項支出憑證正本，並註明支出用途。其為境外支出憑證者，得以影本（應經當地會計師簽證及我國駐外單位認證）替代。境外支出憑證內容應應翻譯成中文，且應換算成新臺幣計價。

（六）信託業之管理費用，由獲輔導金者支付。

（七）信託業應聘請專業人士（名單事前應經本局核准），查核輔導金電影片之執行進度、製作成本單據核銷之審查及申領信託金事宜，其費用由獲輔導金者支付。

（八）前二款管理費及查核費得列為製作成本，併同各期輔導金之單據辦理核銷。

（九）輔導金於信託專戶所衍生的利息金額，應全數繳回本局。

（十）信託業應將輔導金電影長片收支計算表，定期送交本局。

十一、輔導金電影長片攝製完成期限

獲輔導金者應於與本局簽訂製作合約之日起十二個月內，將輔導金電影長片攝製完成，並取得電影片准演執照。其無法於上開期限內攝製完成，並取得電影片准演執照者，應於期限屆滿前一個月以書面述明理由向本局申請展延，展期不得逾六個月，並以一次為限。但全片以動畫製作者，應於與本局簽訂製作合約之日起二十四個月內，將輔導金電影片攝製完成，並取得電影片准演執照。其無法於上開期限內攝製完成者，應於期限屆滿前一個月以書面述明理由向本局申請展延，展期不得逾十二個月，並以一次為限。

因天然災害及緊急事故等不可抗力因素，致獲輔導金者無法於展延期限攝製完成，取得准演執照者，不受前項展延次數之限制。

前項所稱天然災害，指風災、水災、旱災、寒害及其他特殊天氣之變化、地震、大火、海嘯、火山爆發等因素所造成之災害；所稱緊急事故，指動亂、戰爭、癘疫、核子事故。

十二、輔導金電影長片製作完成之審核

一般組及新人組之獲輔導金者應於輔導金電影長片完成攝製、取得電影片准演執照後六個月內，且在我國電影片映演業之映演場所作首輪商業性映演前，檢具審核申請書、電影從業人員證明文件、輔導金電影片准演執照正反面影本、電影長片複製片及符合第三項第（一）款、第（二）款相

關證明向本局申請審核；未檢送上開審核資料文件或檢送之資料文件不全者，本局得通知限期補正。

電視電影組之獲輔導金者應於輔導金電影長片完成攝製、取得電影片准演執照後六個月內，且在我國電影片映演業之映演場所作首輪商業性映演、無線電視頻道或衛星電視頻道公開播送前，檢具審核申請書、電影從業人員證明文件、輔導金電影長片准演執照正反面影本、符合第五點第（七）款第二項第3目規定之完成帶及符合第三項第（一）款、第（二）款相關證明向本局申請審核；未檢送上開審核資料文件或檢送之資料文件不全者，本局得通知限期補正。

前項申請案，本局得請評選小組就下列事項進行審核，並作成建議，送請本局核定。

（一）電影長片是否符合第五點各款及第十五點第（三）款規定。

（二）電影長片是否符合企畫書所載之電影片製作業、片名、製作規格、劇情大綱、製片人、導演、編劇、主要演員、攝影、音效、剪輯、特效、美術、造型設計、音樂。

（三）電影長片之拍攝品質。

　　　經核定未通過審核之輔導金電影長片，本局得要求獲輔導金者限期修改，並再送審核；修改期間累積不得逾六個月。

十三、輔導金電影長片的發行期間

（一）一般組及新人組之獲輔導金者應於輔導金電影長片於本局核定審核通過之日起十二個月內，將該電影長片依本局核定審核通過之內容，在我國電影片映演業之映演場所作首輪商業性映演。其無法於上開期限內作首輪商業性映演者，應於期限屆滿前一個月向本局申請展延。展延期限不得逾六個月，並以一次為限。

　　　一般組及新人組之輔導金電影長片在我國電影片映演業之映演場所作首輪商業性映演之日起三個月內，不得於有線、無線電視或衛星電視頻道中播送。

（二）電視電影組之獲輔導金者應於輔導金電影長片於本局核定審核通過之日起十二個月內，將該電影長片依本局核定審核通過之內容，在我國電影片映演業之映演場所作首輪商業性映演或於無線電視頻道或衛星電視頻道公開播送；其無法於上開期限內作首輪商業性映演或公開播送者，應於期限屆滿前一個月向本局申請展延。展延期限不得逾六個月，並以一次為限。

十四、輔導金電影長片之結案

　　獲輔導金者應於輔導金電影長片經本局核定審核通過之日起十八個月內，且不得逾一百零六年三月一日，檢具結案報告及下列各款文件，向本局辦理結案事宜。獲輔導金者不得以任何理由申請前開期間（限）之展延。

（一）製作企畫執行成效報告（含前後製執行過程說明、就業人力說明）。

（二）行銷企畫執行成效報告（含行銷策略檢討、輔導金電影長片國內外票房記錄或無線電視頻道業者、衛星電視頻道業者出具電視電影組之輔導金電影長片在其頻道公開播送之證明文件、發行期間及其國內外著作財產權交易或發行之收入及衍生週邊商品收入）及符合第十三點規定之證明文件。

（三）參展及入圍或得獎紀錄。

（四）對臺灣電影產業之效益。

（五）經會計師簽證之輔導金電影長片總收支明細表，並應附會計師查核報告。收入部分包含但不限國內外票房、融資、民間投資、領取政府各項補助或投資、民間贊助、國內外影片著作財產權交易收入及衍生週邊商品收入。支出部分包括製作成本（應分人事費、材料費、美工費、製作費、交通費、住宿費、伙食費、雜支等八項，並檢附該八項之細目清冊）、宣傳行銷費用。有關人事費支出，應附個人扣繳憑單影本，並註明該個人擔任之職務。製作成本金額應逾該片製作合約核定輔導金金額之二倍。

（六）信託業開立之該電影長片製作支出核銷金額證明文件。

（七）第十五點第（五）款及第（六）款之授權書正本及第十五點第（七）款第二項授權書影本。

（八）財團法人國家電影資料館開立受領獲輔導金者已履行第十五點第（七）款第一項規定無償贈送二個全新複製片或二個全新完成帶之證明。

（九）輔導金電影長片在國內使用之所有複製片在國內沖印之證明。

（十）舉辦輔導金電影長片校園映演座談會之會議紀錄（含時間、地點、出席演職員、座談內容及照片）。

（十一）其他本局指定文件。

十五、獲輔導金者應遵守之事項

（一）獲輔導金者不得將輔導金電影長片轉讓與其他電影片製作業攝製。但經本局許可，得與國內外電影片製作業合製，或變更為本局原核定之部分獲輔導金者製作。

（二）企畫書所載之電影片片名、製作規格、劇情大綱、製片人、導演、編劇、主要演員、攝影、音效、剪輯、特效、美術、造型設計及音樂有變更者，獲輔導金者應以書面述明理由並檢具相關證明文件，向本局申請變更。其變更應經評選小組審查同意，並經本局核定。

（三）輔導金電影長片片首或片尾處應明示「本片係行政院新聞局九十九年度輔導金電影長片」或類似文意。

（四）獲輔導金者應配合參加本局舉辦之各項國片行銷活動、臺北金馬影展及本局指定之各項影展等。

（五）獲輔導金者依第十四點辦理結案前，應先登錄為本局「國家影音產業資訊平台」（網址：http://tavis.tw）之「產業頻道」會員後，將該電影片剪輯成十分鐘以內之普遍級或保護級預告片數位影音檔案及資料（包括但不限於音樂、相關海報與劇照、影片定格畫面、影片部分畫面）上傳「國家影音產業資訊平台」。獲輔導金者並應出具同意永久無償授權本局及因組織法規變更承受本要點及製作合約業務之行政機關，得於非營利目的範圍內，利用上傳之檔案及資料於國內外重製、散布、改作、公開傳輸、公開播送及公開上映之書面文件。上傳規格請參考該平台網站說明。

（六）獲輔導金者應出具永久無償授權本局、本局授權之人、政府機關及因組織法規變更承受本要點及製作合約業務之行政機關，於該輔導金電影長片在我國電影片映演業之映演場所作首輪商業性映演（或於無線電視頻道或衛星電視頻道公開播送）之日起六個月後，得將輔導金電影長片作非營利性公開上映、公開播送，並得將輔導金電影長片重製、改作（包括但不限於光碟片型式、改作各種語版）或部分剪輯，作以下運用之書面同意文件：

1. 於非營利活動中公開上映、公開演出、公開口述、公開展示；
2. 於無線、有線、衛星電視頻道中，作非營利公開播送、公開演出、公開口述、公開展示；
3. 於上開政府機關所屬網站公開傳輸、公開演出、公開口述、公開展示。

獲輔導金者應依本局指定期間、型式無償提供輔導金電影長片，供本局作前項授權之運用。

（七）一般組及新人組之獲輔導金者依第十四點辦理結案前，應無償贈送二個符合第五點第（七）款第一項規格且經第十二點審核通過之輔導金電影長片全新複製片予財團法人國家電影資料館作為永久典藏及推廣之用；電視電影組之獲輔導金者依第十四點辦理結案前，應

無償贈送符合第五點第（七）款第二項規格且經第十二點審核通過之輔導金電影長片全新完成帶二個予財團法人國家電影資料館作為永久典藏及推廣之用。

獲輔導金者並出具同意永久無償授權該館及因法律規定承受該館業務之法人，於輔導金電影長片在我國電影片映演業之映演場所作首輪商業性映演（或於無線電視頻道或衛星電視頻道公開播送）之日起六個月後，得將輔導金電影長片作非營利性公開上映、公開演出、公開口述、公開展示，並得將輔導金電影長片重製、改作（包括但不限於光碟片型式、改作各種語版）或部分剪輯，作以下運用之書面同意文件：

1. 於非營利活動中公開上映、公開演出、公開口述、公開展示；
2. 於無線、有線、衛星電視頻道中，作非營利公開播送、公開演出、公開口述、公開展示；
3. 於所屬網站之公開傳輸、公開演出、公開口述、公開展示。

（八）輔導金電影長片參加國際影展活動時，應以中華民國（臺灣）名義及獲輔導金者名義參加。

（九）獲輔導金者提供予本局之文件或承作輔導金信託管理之信託業之文件、支出憑證，不得有偽造、變造或冒混情事。

（十）除本要點另有規定外，不得以相同或相類似之企畫書或劇本獲得本局其他製作補助。

（十一）獲輔導金者應於結案前，舉辦一場以上之輔導金電影長片校園映演座談會。

十六、違反本要點規定之處置

（一）獲輔導金者有下列情形之一者，本局應撤銷其輔導金受領資格（已簽約者，得不為催告，逕行解除製作合約，獲輔導金者並應無條件繳回已領之輔導金，並按製作合約所載輔導金總額十分之一賠償本局）：

1. 依第六點第二項各款應檢附之證明文件不實，經本局查證屬實。
2. 未依第九點規定期限，完成信託合約之簽訂。
3. 違反第十一點輔導金電影長片攝製完成期限規定。
4. 未依第十二點第一項、第二項規定期限檢送申請審核文件或檢送之資料文件不全，經本局通知限期補正二次，仍不補正或補正不完全。
5. 輔導金電影長片經本局依第十二點第四項限期修改，屆期未修改或於期限內修改後仍未通過審核。
6. 違反第十三點第（一）款第一項或第（二）款規定。

238

7. 違反第十五點第（一）款本文、第（二）款、第（八）款或第（九）款規定。

8. 違反製作合約或信託合約規定。但本要點及信託合約另有違約處理規定者，不在此限。

9. 輔導金電影長片侵害他人著作權，並經法院判決確定。

10. 以不正當手段影響審查委員之公正性，經查證屬實。

(二) 有下列各目情形之一者，本局應撤銷其輔導金受領資格（已簽約者，得不爲催告，逕行解除合約，受領輔導金者應無條件繳回已領之輔導金）：

1. 未依第十點第（三）款第2目規定於本局指定期限內將溢領之輔導金繳還本局。

2. 違反第十三點第（一）款第二項規定。

3. 未依第十四點規定期限檢具結案報告及文件或檢具之結案報告或文件不全，經本局通知限期補正二次，仍不補正或補正仍不完全。

4. 違反第十五點第（四）款、第（五）款或第（十）款規定。

(三) 因前二款情形經本局撤銷輔導金受領資格之獲輔導金者，自解除合約及被撤銷資格之日起二年內，不得申請各年度國產電影長片輔導金，且於其應繳回已領之輔導金及賠償金未完全繳回、賠償前，本局不受理其申請本局任何補助及獎勵。

(四) 獲輔導金者未依第十五點第（四）款規定配合參加本局舉辦之各項國片行銷活動及本局指定之各項影展，應按次依本局核定輔導金金額上限之百分之五賠償本局，且於其應繳納之賠償金未完全繳納前，不受理其申請本局任何補助及獎勵。

(五) 獲輔導金者未依第十五點第（六）款第二項規定之期間、型式提供輔導金電影長片，經本局再通知限期提供輔導金電影長片，屆期仍不提供者，應按次賠償本局新臺幣一百萬元，且於其應繳納之賠償金未完全繳納前，本局不受理其申請本局任何補助及獎勵。

十七、附款之優先適用

　　本局核定獲輔導金之申請案，如有附款者，其附款應優先於本要點適用。

十八、其他規定

　　輔導金預算（不限九十九年度輔導金預算）因遭立法院刪減、凍結或其他不可歸責於本局之事由，致本局無法執行本要點時，本局得停止辦理，且申請人或獲輔導金者不得要求本局賠償或補償。

　　本要點有關事項如有疑義或其他未盡事宜，由本局解釋。

【附件5-2】

99年度國產電影長片輔導金
申請企畫書撰擬參考格式

規格說明

一、企畫書封面及外層紙袋：請書明電影片片名、申請人及申請組別。

二、企畫書尺寸：以A4紙張直式橫書。

三、文字規格：由左至右正體中文字繕排。

四、編頁碼：相關企畫書內容及其附件，應編寫頁碼。

五、裝訂：自企畫書左側裝訂，共15本。

六、其無相關資料說明者，應載明「無資料」。

七、劇本：含劇情大綱及人物介紹，請另行裝訂成冊。

電影片「○○○○○」輔導金企畫書
目　　次

申請書
壹、電影長片製作企畫
　　一、申請人及國外合製電影片製作業現況及過去實績說明
　　二、電影長片片名
　　三、製片立意
　　四、製作規格
　　五、預定拍攝地點
　　六、預估製作期程
　　七、劇情簡介
　　八、製作團隊介紹
　　九、預估製作總成本分析

製作企畫附件
　　1. 申請人電影片製作業許可證許可證影本
　　2. 申請人公司登記證明影本
　　3. 申請人最近三年資產負債表、損益表影本
　　4. 申請人最近一年無退票紀錄證明
　　5. 申請人與國外公司合製同意文件及同意遵守要點第十五點各款規定之文件
　　6. 申請人與合製公司製作之電影片票房成績、得獎紀錄及海外著作財產權交易收入等相關資料
　　7. 製作團隊成員同意參與本電影片製作之契約或同意文件影本
　　8. 製作團隊成員個人過去實績、獲獎記錄相關證明文件
　　9. 具中華民國籍導演之國民身分證影本
　　10. 導演曾執導電影片之證明（或參與製作電影片製作、執導75分鐘以上單元劇、執導電影短片、參與電視戲劇節目製作之證明）
　　11. 一般組導演執導之影片票房證明
　　12. 擔任輔導金電影長片導演完成執導99年度之前相關補助電影片之證明
　　13. 編劇同意將劇本拍攝為本電影長片之授權文件影本
　　14. 改編劇本之授權文件影本
　　15. 具中華民國籍主要演員之國民身分證明影本

貳、電影長片行銷企畫

　　一、市場定位

　　二、市場分析

　　三、目標觀眾分析

　　四、國內外行銷策略、市場布局之策劃

　　五、異業結盟

　　六、國內發行商簡介

　　七、國內發行商實績說明

　　八、預估國內上映（播送）檔期

　　九、預估國內票房

　　十、國際發行商簡介

　　十一、國際發行商實績說明

　　十二、國際參展計畫

　　十三、預估行銷及宣傳成本

行銷企畫附件

　　1. 與國內發行商簽訂之發行合約或同意文件影本

　　2. 與國際發行商簽訂之發行合約或同意文件影本

　　3. 國內電影片映演業及國內外電視臺或其他播送平臺同意映演（或播送）本電影長片之合約或同意文件影本

　　4. 電影長片著作財產權交易合約或同意文件影本

參、電影長片集資計畫

　　一、集資對象

　　二、集資金額

　　三、資金比例

　　四、集資規劃期程

　　集資計畫附件—集資合約影本

行政院新聞局99年度國產電影長片輔導金申請書

申請日期： 年 月 日

電影片片名：					
類型：□劇情長片　　□紀錄長片　　□動畫片					
申請組別： □一般組 □新人組 □電視電影組			製作規格：□ 35釐米 □HD		
預估製作成本	新臺幣　　　　　元		預估發行成本	新臺幣　　　　　元	
申請輔導金金額	新臺幣　　　　　元		預計製作期程	年　月至　年　月	
是否與國外 公司合製	□是 □否	國外合製公 司（含國別			
製片人		導演		編劇	

申 請 人 基 本 資 料	申請公司 （一）	（請蓋公司章）		
	地　　址			
	負責人	（請蓋負責人章）		
	聯絡人		e-mail	
	電　　話	日： 夜：	傳　眞	
	申請公司 （一）	（請蓋公司章）		
	地　　址			
	負責人	（請蓋負責人章）		
	聯絡人		e-mail	
	電　　話	日： 夜：	傳　眞	

註：1. 申請書及企畫書內容請依輔導金辦理要點第6點規定填寫，各提供15份。
　　2. 送件地址：行政院新聞局電影事業處（台北市中正區天津街2號4樓），
　　　　電話：(02) 3356-7876

壹、電影長片製作企畫

一、申請人及國外合製電影片製作業現況及過去實績說明

　　(一) 申請人：○○○○○公司

　　　　1. 成立時間：民國○年○月

　　　　2. 公司簡介及現況：

　　　　3. 實績說明：（含製片數量、票房成績、得獎紀錄及海內外著作財產權交易收入等）。

　　　　4. 申請公司最近3年簡明資產負債表及損益表

○○公司簡明資產負債表

單位：萬元

年度　　項目	最　近　3　年　財　務　資　料		
	96年	97年	98年
流 動 資 產			
固 定 資 產			
其 他 資 產			
流 動 負 債			
長 期 負 債			
其 他 負 債			
股　　　　本			
保 留 盈 餘			
資 產 總 額			
負 債 總 額			
淨 值 總 額			

○○公司簡明損益表

單位：萬元

項目 \ 年度	最 近 3 年 財 務 資 料		
	96年	97年	98年
營 業 收 入 淨 額			
營 業 毛 利			
營 業 損 益			
營 業 外 收 入			
營 業 外 支 出			
稅 前 損 益			
稅 後 損 益			
每 股 盈 餘(元)			

（註：申請公司有2家以上，請依序增列）

　　(二) 國外合製公司：○○○○公司（無國外合製公司者，請填「無」）
　　　　1. 成立時間：民國○年○月
　　　　2. 公司簡介及現況：
　　　　3. 實績說明：（含製片數量、票房成績、得獎紀錄及海外著作財產權
　　　　　交易收入等，無相關資料說明者，應載明「無資料」）。

二、電影長片片名：○○○○○

三、製片立意：（爲何製作本片？製作本片目的）

四、製作規格：□35mm □HD

五、預定拍攝地點：（○○、○○、○○、○○、○○等地，並說明當地特色
　　或取景該地之原因）

六、預估製作期程：
　　(一) 籌備期（含完成劇本、集資、勘景、選角、定裝）：○年○月○日
　　　　至○年○月○日。

(二) 拍攝期：◯年◯月◯日至◯年◯月◯日。

(三) 後製期（含剪接、音效、配樂、混音、沖印）：◯年◯月◯日至◯
年◯月◯日。

(四) 宣傳期：◯年◯月◯日至◯年◯月◯日。

(五) 上片期：◯年◯月◯日至◯年◯月◯日。

※於申請日期前已開拍者，應於載明目前拍片進度。

七、劇情簡介：

○○○○○○○○○○○○○○○○○○○○○○○○○○○○
○○○○○○○○○○○○○○○○○○○○○○○○○○○○
○○○○○○○○○○○○○○○○○○○○○○○○○○○○
○○○○○○○○○○○○○○○○○○○○○○○○○○○○
○○○○○○○○○○○○○○○○○○○○○○○○○○○○
○○○○○○○○○○○○○○○○○○○○○○○○○○○○
○○○○○○○○○○○○○○○○○○○○○○○○○○○○
○○○○○○○○○○○○○○○○○○○○○○○○○○○○
○○○○○○○○○○○○○○○○○○○○○○○○○○○○
○○○○○○○○○○○○○○○○○○○○○○○○○○○○
○○○○○○○○○○○○○○○○○○○○○○○○○○○○
○○○○○○○○○○○○○○○○○○○○○○○○○○○○
○○○○○○○○○○○○○○○○○○○○○○○○○○○○
○○○○○○○○○○○○○○○○○○○○○

八、製作團隊介紹

製作團隊簡介

1. 製片人－

2. 導演－

3. 編劇－

4. 男主角－

5. 女主角－

6. 男配角－

7. 女配角－

8. 藝術人員－

9. 技術人員－

職稱	姓名	製片（演出）實績（含得獎紀錄或票房紀錄）	國籍
出品人			
監製			
製片人			
※導演			
編劇			
原著			
※男主角 （請註明劇中角色姓名）			
※女主角 （請註明劇中角色姓名）			
※男配角 （請註明劇中角色姓名）			
※女配角 （請註明劇中角色姓名）			
攝影			
剪輯			
音效			
美術			
音樂			
服裝			
特效			

1. 本表可自行延展增列。
2. 主要演員（即男女主角及配角）請於演員姓名後註明劇中角色姓名。
3. 標註※者，請於國籍欄註明其國籍。
4. 未確定者，請註明「未確定」或「建議人選」。

九、預估製作總成本分析

製作企畫檢附文件（請依序排列附於企畫書後）

1. 申請人電影片製作業許可證影本。

2. 申請人公司登記證明影本。

3. 申請人最近三年資產負債表、損益表影本。設立未滿三年者，應就其設立期間檢附。

4. 申請人最近一年無退票紀錄證明（票據交換機構或銀行於本輔導金截止報名日之前一個月內所出具之申請人最近一年內無退票紀錄證明）。

5. 申請人與國外公司合製同意文件影本，並同意遵守要點第15點各款規定。

6. 申請人與合製公司製作之電影片票房成績、得獎紀錄及海外著作財產權交易收入等相關資料。

7. 製作團隊成員同意參與本電影長片製作之合約或同意文件影本。

8. 製作團隊成員個人過去實績、獲獎記錄相關證明文件。

9. 具中華民國籍導演之中華民國國民身分證影本（請繳交新式國民身分證）。

10. 一般組導演：曾執導2部以上電影長片之證明。

　　新人組導演：僅執導一部電影長片、執導一部以上七十五分鐘以上單元劇或曾參與電影長片製作之相關證明。

　　電視電影組導演：曾執導一部以上電影短片或曾參與電影長片、電視戲劇節目製作之相關證明。

11. 一般組導演應提出其中一部電影長片之全國票房達新臺幣100萬元或台北市票房達新臺幣50萬元之證明

12. 擔任輔導金電影長片導演完成執導99年度之前相關補助電影片之證明。

13. 編劇出具同意將劇本拍攝為本電影長片之授權文件影本。

14. 劇本改編自他人著作者，應檢附該著作及該著作之著作財產權人同意改編劇本之授權文件影本。

15. 具中華民國籍主要演員之中華民國國民身分證明影本（如以國民身分證為證明者，請繳交新式國民身分證）。

貳、電影長片行銷企畫

一、市場定位：（說明本片之類型，及其在市場的定位）

二、市場分析：（說明本類型電影片的市場比例及票房）

三、目標觀眾分析：（說明此片主要吸引那種性別、職業、年齡、個性、工作性質的觀眾群，而這些觀眾群在觀影人口的比例及其偏好）

四、國內外行銷策略、市場布局之策劃：（說明本片因其屬性、市場定位及觀眾喜好，所將採取的發行策略）

五、異業結盟（置入性行銷）：（說明是否已有或即將有置入性行銷的規劃，便於影片集資及推廣）

六、國內發行商簡介：（若尚未確定國內發行商，請書明「尚未確定」，可免填相關資料及檢附相關附件。）

七、國內發行商實績說明：

八、預估國內上映（播送）檔期：

九、預估國內票房：

十、國際發行商簡介：（若尚未確定國際發行商，請書明「尚未確定」，可免填相關資料及檢附相關附件。）

十一、國際發行商實績說明：

十二、國際參展計畫：

十三、預估行銷及宣傳成本分析：
行銷企畫檢附文件（請依序排列附於企畫書後）
1. 與國內發行商簽訂之發行合約或同意文件影本。
2. 與國際發行商簽訂之發行合約或同意文件影本。
3. 國內電影片映演業及國內外電視臺或其他播送平臺同意映演（或播送）本電影長片之合約或同意文件影本。
4. 電影長片著作財產權交易合約或同意文件影本。

參、電影長片集資計畫

一、集資對象：（若已確定，請檢附合約影本；若在規劃中，請書明規劃內容
　　；若無規劃，則書明「無規劃」）。

二、集資金額：

三、資金比例：

四、集資規劃期程：
　　集資計畫附件——集資合約影本。

四、劇本（含劇情大綱及人物介紹，劇本請另行裝訂成冊）

【附件5-3】

行政院新聞局九十七年度國產電影片製作完成補助辦理要點
中華民國97年3月7日新影一字第0970520258Z號令訂第發布

一、目的：

行政院新聞局（以下簡稱本局）爲鼓勵未獲輔導金國產電影片之製作，並強化電影片製作業自行籌資之能力，及導引電影產業重視市場與票房，特訂定本要點。

二、補助項目及額度：

（一）一般電影：

1. 底片及製作（指錄音、剪輯、美術設計、一般特效、數位特效、音效、調光、字幕、沖印、電影原創詞曲製作及經審核小組認可之其他後製）補助。補助金額爲該電影片底片及製作費用之百分之二十以上，百分之三十以下，且以新臺幣三百萬元爲上限；電影原創詞曲製作之補助，不得逾新臺幣十萬元。

2. 領有中華民國國民身分證之主、配角演出費用補助。補助金額不得逾各該主、配角演出費用之百分之五十，且每人以新臺幣十萬元爲上限；其由資深演藝人員擔任主、配角者，補助金額不得逾各該資深演藝人員主、配角演出費用之百分之七十，且每人以新臺幣十五萬爲上限。每部電影片最多補助五人。

（二）數位電影：

1. 製作（指錄音、剪輯、美術設計、數位特效、音效、調光、字幕、電影原創詞曲製作及經審核小組認可之其他後製）補助。補助金額爲該電影片製作費用之百分之二十以上，百分之三十以下，且以新臺幣二百萬元爲上限；電影原創詞曲製作之補助，不得逾新臺幣十萬元。

2. 領有中華民國國民身分證之主、配角演出費用補助。補助金額不得逾各該主、配角演出費用之百分之五十，且每人以新臺幣十萬元爲上限；其由資深演藝人員擔任主、配角者，補助金額不得逾各該資深演藝人員主、配角演出費用之百分之七十，且每人以新臺幣十五萬爲上限。每部電影片最多補助五人。

（三）動畫電影：

每部電影片獲補助之總金額爲該影片在我國進行動畫製作（指配音、剪輯、數位特效、音效、調光、字幕、電影原創詞曲製作及經

審核小組認可之其他後製）費用總支出之百分之二十以上，百分之三十以下，且以新臺幣四百萬元為上限；電影原創詞曲製作之補助，不得逾新臺幣十萬元。

前項第（一）款第2目及第（二）款第2目所稱資深演藝人員，指加入電視、電影職業工作達二十年，且年滿五十五歲之演藝人員。

（實際補助項目及額度由本局核定之。本局核定第一項補助額度時，應將該電影片曾獲其他政府機關補助之金額扣除。）

三、申請人及申請補助之國產電影片應具資格及條件：

（一）申請補助之國產電影片，應未獲本局電影輔導金或其他相關製作之補助。

（二）申請補助之國產電影長片，應於民國九十六年一月一日以後攝製完成及取得准演執照，並於民國九十六年十一月一日至九十七年十月三十一日間映演完畢，且全國票房（須含大臺北地區票房）應逾新臺幣六十萬元。

（三）

　　1. 一般電影：應以超十六釐米底片以上規格製作完成；補助之底片應在我國購買；電影片應有調光、杜比等後製作業；電影片之後製及在我國映演之複製片均應在我國製作。但臺灣地區無相關技術、設備者，不在此限。

　　2. 數位電影：應以電影規格之高畫質數位攝影機（High Definition for Cinema）攝製完成（以DV拍攝不予補助），電影片應有調光、杜比等後製作業；電影片之後製及在我國映演之複製片均應在我國製作。但臺灣地區無相關技術、設備者，不在此限。

　　3. 動畫電影：動畫製作及在我國映演之複製片均應在我國製作，且電影片應有調光、杜比等後製作業。但臺灣地區無相關技術、設備者，不在此限。

（四）申請人應為依電影法設立之電影片製作業。其為聯合製作者，得共同申請，或委由聯合製作之一方提出申請。聯合製作之一方提出申請時，應檢附另一方同意書及合製契約影本。

（五）申請補助之國產電影片，其導演之一應領有中華民國國民身分證。

（六）申請補助之國產電影片，於首輪上映之日起三個月內不得於無線、有線或衛星電視頻道中公開播送。

（七）申請補助之國產電影片製作業，應於獲得補助之日起三個月內，無償贈送全新之電影片拷貝一部及預告片之光碟片一片予財團法人國

家電影資料館，並同意永久無償授權財團法人國家電影資料館將該
拷貝及光碟片於該館內作非商業性公開上映。

（八）申請補助之國產電影片，應於獲得補助後依本局之要求參加臺北金
馬獎影展及其他本局指定之各項活動。

四、申請期間：
第一梯次：民國九十七年五月一日至同月三十一日，逾期不受理。
第二梯次：民國九十七年十月十五日至同年十一月十五日，逾期不受
理。（補助金額如於第一梯次即分配完畢，則本梯次不辦理）

五、申請應具備文件：
（一）一般電影：

1. 申請書。（一式八份）
2. 電影片製作業設立許可證影本及商業登記證明文件影本（各八份）。
3. 申請補助之國產電影片准演執照影本（八份）。
4. 票房紀錄影本（大臺北地區以臺北市影片商業同業公會發給之票房
紀錄為準；大臺北以外地區之票房紀錄，以各電影片映演業蓋章確
認後之票房紀錄及電影片發行業開給各電影片映演業之發票為準。
電影片映演業之放映拷貝支出非屬票房紀錄）（八份）。
5. 在我國購買底片、進行製作作業之證明文件（正本一份，影本八份）。
6. 電影片具有調光、杜比等後製作業之證明文件（正本一份，影本八
份）。
7. 在我國映演之電影片複製片在我國製作之證明文件（正本一份，影
本八份）。
8. 會計師查核報告書（含影片支出費用明細表、原始支出憑證影
本），其屬業務及個人業務支出者，應檢附扣繳憑單影本；屬公司
內部製作支出者，應檢附該部申請補助影片之成本分攤費用明細資
料（正本一份，影本八份）。
9. 在我國進行製作作業之工作紀錄單（應包括技術師名單、各項工作
期程時數、技術服務項目、設備及技術說明等項目）及前述分項支
出明細（正本一份，影本八份）。
10. 電影導演之個人身分證正、反面影本及其電影從業人員登記證影本
（各八份）。
11. 申請補助主、配角演出費用者，應檢附主、配角之個人身分證正、
反面影本及其電影從業人員登記證影本；其為資深演藝人員者，並

應另檢附電視或電影相關職業工會出具其加入工會達二十年證明文件（各八份）。

12. 曾獲其他政府機關、政府捐助之財團法人製作補助之證明文件或未獲其他政府機關、政府捐助之財團法人製作補助之切結書（正本一份，影本八份）。

13. 其他本局指定之文件。

(二) 數位電影：

1. 申請書。（一式八份）

2. 電影片製作業設立許可證影本及商業登記證明文件影本（各八份）。

3. 申請補助之國產電影片准演執照影本（八份）。

4. 票房紀錄影本（大臺北地區以臺北市影片商業同業公會發給之票房紀錄為準；大臺北以外地區之票房紀錄，以各電影片映演業蓋章確認後之票房紀錄及電影片發行業開給各電影片映演業之發票為準。電影片映演業之放映拷貝支出非屬票房紀錄）（八份）。

5. 在我國進行製作作業之證明文件（正本一份，影本八份）。

6. 電影片具有調光、杜比等後製作業之證明文件（正本一份，影本八份）。

7. 在我國映演之電影片複製片在我國製作之證明文件（正本一份，影本八份）。

8. 會計師查核報告書（含影片支出費用明細表、原始支出憑證影本），其屬業務及個人業務支出者，應檢附扣繳憑單影本；屬公司內部製作支出者，應檢附該部申請補助影片之成本分攤費用明細資料（正本一份，影本八份）。

9. 在我國進行製作作業之工作紀錄單（應包括技術師名單、各項工作期程時數、技術服務項目、設備及技術說明等項目）及前述分項支出明細（正本一份，影本八份）。

10. 電影導演之個人身分證正、反面影本及其電影從業人員登記證影本（各八份）。

11. 申請補助主、配角演出費用者，應檢附主、配角之個人身分證正、反面影本及其電影從業人員登記證影本；其為資深演藝人員者，並應另檢附電視或電影相關職業工會出具其加入工會達二十年證明文件（各八份）。

12. 曾獲其他政府機關、政府捐助之財團法人製作補助之證明文件或未獲其他政府機關、政府捐助之財團法人製作補助之切結書（正本一份，影本八份）。

13. 其他本局指定之文件。

（三）動畫電影

1. 申請書。（一式八份）

2. 電影片製作業設立許可證影本及商業登記證明文件影本(各八份)。

3. 申請補助之國產電影片准演執照影本（八份）。

4. 票房紀錄影本（大臺北地區以臺北市影片商業同業公會發給之票房紀錄為準；大臺北以外地區之票房紀錄，以各電影片映演業蓋章確認後之票房紀錄及電影片發行業開給各電影片映演業之發票為準。電影片映演業之放映拷貝支出非屬票房紀錄）（八份）。

5. 在我國進行動畫製作之證明文件（正本一份，影本八份）。

6. 電影片具有調光、杜比等後製作業之證明文件（正本一份，影本八份）。

7. 在我國映演之電影片複製片在我國製作之證明文件（正本一份，影本八份）。

8. 會計師查核報告書（含影片支出費用明細表、原始支出憑證影本），其屬業務及個人業務支出者，應檢附扣繳憑單影本；屬公司內部製作支出者，應檢附該部申請補助影片之成本分攤費用明細資料（正本一份，影本八份）。

9. 影片動畫製作之工作紀錄單（應包括技術師名單、各項工作期程時數、技術服務項目、設備及技術說明等項目）及前述分項支出明細（正本一份，影本八份）。

10. 電影導演之個人身分證正、反面影本及其電影從業人員登記證影本（各八份）。

11. 曾獲其他政府機關、政府捐助之財團法人製作補助之證明文件或未獲其他政府機關、政府捐助之財團法人製作補助之切結書（正本一份，影本八份）。

12. 其他本局指定之文件。

前項各款應備文件於申請時未齊全者，申請人應於本局通知期限內補正，補正以一次為限，屆期未補正或補正不全者，由本局逕行駁回其申請案。

六、審核小組：

審核小組置委員五人至七人，由本局遴聘電影專業人士擔任，負責申請案件之審核，並得就國產電影片製作業申請補助之項目及支出憑證之合理性提出補助項目及額度之建議，實際補助項目及額度由本局核定之。

審核小組審核申請案件時，得請申請人列席說明。

審核小組認為申請人或申請補助之國產電影片不符第三點各款規定者，應　　附具理由，建議本局駁回其申請案。

審核小組成員為無給職。但得依規定支給審查費。

審核小組會議決議應有四分之三以上委員出席，以出席委員三分之二以上同意行之。

七、撥款方式

獲核定補助之電影片製作業者，應於本局核定通知書送達之日起十日內，檢具統一發票或領據乙紙向本局申請核發補助金。屆期未申請核發，或未具統一發票或領據及相關證明文件申請核發者，視同棄權。

八、違反規定之處置

電影片製作業以虛偽不實資料申領本補助金，或違反第三點第（六）款、第（七）款、第（八）款規定之一者，本局得撤銷其受領補助金資格，該電影片製作業應無條件繳回已領之補助金。

相關業者提供虛偽不實資料予申請補助之國產電影片製作業者，應自負相關法律責任。

九、本要點如有疑義或其他未盡事宜，由本局解釋之。

【附件5-4】

九十八年度電影短片輔導金實施要點

中華民國98年6月19日天影資館展字第0980073號函發布
中華民國98年8月10日天影資館展字第09808018號修正第四點

一、目的

行政院新聞局（以下簡稱爲新聞局）爲培養基礎電影人才，鼓勵以三十五
釐米、十六釐米、超十六釐米底片或以電影規格之高畫質數位攝影機（
High Definition for Cinema）攝製電影短片，特補助財團法人國家電影資料
館（以下簡稱本館）辦理本輔導業務，並訂定本要點。

二、輔導金電影短片規格

（一）片長應爲十分鐘以上，六十分鐘以下。

（二）以三十五釐米、十六釐米、超十六釐米底片或以電影規格之高畫質
數位攝影機（High Definition for Cinema）攝製。

三、輔導金金額、輔導金電影短片之名額

電影短片輔導金之獲選名額及每部電影短片輔導金之金額，由本館依評選
委員會之建議核定，且每部電影短片輔導金以新臺幣一百五十萬元（含
稅）爲上限。但以底片媒材攝製之電影短片，以每部新臺幣二百萬元（含
稅）爲上限。

四、申請期間

自中華民國98年6月22日起至98年8月20日止，逾期不予受理。申請文件不
全者，本館得通知限期補正；逾期不補正或補正不全者，不受理其申請。

五、申請方式及地點

申請者應依前點及第八點規定，以郵寄（須掛號）或親送方式向本館提出
申請。採掛號郵寄方式申請者，以郵戳爲憑；採親送方式報名者，應於
本館上班時間內送達，並於信封上註明「申請九十八年度電影短片輔導
金」。

報名地點：財團法人國家電影資料館（100台北市青島東路7號4樓）。

聯絡電話：（02）23924243分機28。

六、申請者資格

申請者應爲電影短片之製片或依中華民國法律設立之電影片製作業。

七、輔導金之電影短片及其企畫案應符合下列規定

(一) 電影短片之製片、導演及編劇應具有中華民國國民身分證明；其為共同製片者，至少應有一人具有中華民國國民身分證明，共同導演或共同編劇者，亦同。電影短片之導演並應符合下列規定：

　1. 未曾導演二部以上新聞局電影短片輔導金補助之電影片。

　2. 未曾導演新聞局策略性國產電影片、輔導金國產電影（長）片或獲新聞局國產電影片製作完成補助之電影片。

(二) 於第四點申請期間開始日之前已製作完成視聽著作，或於九十八年一月一日前已開拍者，一律不得提出申請。但九十八年一月一日前為進行田野調查目的已開拍，且至第四點申請期間開始之日尚未製作完成者，不在此限。

　依前項但書提出申請者，應於製片企畫書中載明，並檢附相關證明文件。

(三) 劇本如係取材自他人作品改編者，應檢附該作品及其著作財產權人同意改編成電影短片之書面。

(四) 獲輔導金者不得將輔導金企畫案轉讓。完成之電影短片應與企畫案之主題精神相符。企畫案內容、製片、導演、編劇及攝製媒材如有變更，應向本館提出書面變更申請，經評選委員會全體委員過半數同意並經本館核定後方得變更，且申請變更以一次為限，變更企畫案之電影短片仍應依原合約約定之期限內完成，並交付本館審核。

(五) 獲輔導金之電影短片之製片、策劃、劇務、導演、編劇、副導演、助理導演、場記、主要演員（主角及配角）、藝術指導、美術設計、服裝設計、電影音樂（作曲、配樂）、動作設計、造型設計、動畫設計、攝影、錄音及剪輯人員應領有電影從業人員登記證明。

(六) 獲輔導金者應無償贈送符合第二點規格且經第十一點第（二）款審核通過之輔導金電影短片全新複製片（其以三十五釐米、十六釐米、超十六釐米底片攝製者，應繳交三十五釐米規格之電影短片複製片；其以電影規格之高畫質數位攝影機攝製者，應繳交Digital Betacam規格之電影短片複製片）及經剪輯之三至五分鐘Betacam規格之精華片段(動畫片為三十秒至六十秒)拷貝帶各一部予本館永久典藏，並出具同意永久無償授權本館將輔導金電影片作非商業性公開上映、公開演出、公開口述、公開展示，以及將輔導金電影片重製、改作（包括但不限於光碟片型式、改作各種語版）或部分剪輯後，作以下運用之書面同意文件：

　1. 於非營利活動中公開上映、公開演出、公開口述、公開展示；

2. 於無線、有線、衛星電視頻道中作非營利公開播送、公開演出、公開口述、公開展示；

3. 於所屬之網站公開傳輸、公開演出、公開口述、公開展示。

(七) 獲輔導金者應出具永久無償授權新聞局、新聞局授權之人、我國駐外單位及因組織法規變更承受本要點及輔導金電影製作合約業務之機關，將輔導金電影片重製、改作（包括但不限於光碟片型式、改作各種語版）或部分剪輯後，作以下運用之書面同意文件：

1. 於非營利活動中公開上映、公開演出、公開口述、公開展示；

2. 於無線、有線、衛星電視頻道中作非營利公開播送、公開演出、公開口述、公開展示；

3. 於上開行政機關（駐外單位）所屬之網站公開傳輸、公開演出、公開口述、公開展示。

(八) 輔導金電影短片應依第十一點及第十二點規定辦理。

(九) 輔導金電影短片應於片頭或片尾起始處明示「本片為98年度輔導金電影短片並獲行政院新聞局之輔導製作」或類似文意。

八、申請應備文件

(一) 申請書正本（一份）。

(二) 電影短片企畫案之製片、導演及編劇之中華民國國民身分證明文件（各一份）。

(三) 電影短片企畫案之導演符合第七點第（一）款規定之切結書正本（一份）。

(四) 電影短片企畫案符合第七點第（二）款規定之切結書正本（一份）。

(五) 申請人為電影片製作業者，應附電影片製作業證明文件影本（一份）。

(六) 電影短片企畫案（一式九份），內容包含：

1. 電影短片片名、類型、預估片長、製片立意或目的、製作媒材、預定拍攝期間、地點及預估製作期程；

2. 劇情大綱；

3. 劇本或分鏡表；

4. 製作團隊說明，含製片、導演、編劇、主要演員（或主要人物）、藝術與技術人員等及其過去實績；

5. 製作預算規劃書；

6. 編劇者同意將劇本拍攝為本電影片之授權同意文件影本；劇本改編自他人著作者，應檢附該著作及該著作之著作財產權人同意改編劇本之授權書面文件；

7. 電影短片行銷或宣傳構想；

8. 目前或預計之集資情形（集資對象、集資金額、資金比例、集資規劃期程及集資合約影本等）；

9. 申請者簡介（例如申請人簡歷、製片作品、其他資訊等或申請公司之成立經過、近五年製片紀錄、近五年出品影片國內外獲獎紀錄、近五年獲行政院新聞局輔導及獎補助紀錄、其他資訊等）；

10. 相關證明文件（如有製作團隊成員受聘僱參與本電影片製作之契約或同意文件影本等，請檢附）。

（七）其他本館指定之文件（一式九份）。

申請參選之文件資料（含電影短片企畫案）一律不予退件，請自留底稿。

九、評選委員會及議事

（一）本館得遴聘影視專家、學者七人至九人，組成評選委員會辦理評選作業。評選委員為無給職。但得發給出席費或評選費。

（二）電影短片輔導金之獲選名額、每部電影片輔導金金額及第十一點第（二）款輔導金電影短片審核，應經全體評選委員三分之二以上之同意，始得作成送請本館核定之建議。

（三）評選委員會作成電影短片輔導金獲選名額及每部電影短片輔導金金額建議時，應參酌電影短片企畫案之片長、影片類型、攝製媒材、製作預算、製作團隊、演員卡司或特效等及本年度輔導金預算額度。

（四）除第（二）款規定外，其他依本要點規定應經評選委員會審核之案件，應經全體評選委員二分之一以上之同意，作成決定。

十、獲輔導金電影短片之簽約及履約保證金

獲輔導金者應於接獲本館通知後七日內，向本館繳納履約保證金（金額為獲選輔導金總額的百分之五），並與本館完成簽約手續。逾期未繳納或未完全繳納者，撤銷其輔導金受領資格；逾期未完成簽約者，亦同。

履約保證金於獲輔導金者依第十二點規定辦理結案通過後，由本館無息返還。

十一、輔導金電影短片製作完成之審核

（一）獲輔導金者應自簽約之日起十五個月內，繳交DVD規格之完整粗剪作品（含影像及聲音）九片，送評選委員會審核。評選委員會認為有修正必要者，獲輔導金者應依評選委員會指定之期間及修

正意見修正，並再送審核。修正以二次為限。

（二）獲輔導金者應自簽約之日起十八個月內，將輔導金電影短片攝製完成，並繳交完成後製作且符合第二點規格之電影短片複製片一部（其以三十五釐米、十六釐米、超十六釐米底片攝製者，應繳交三十五釐米規格之電影短片複製片；其以電影規格之高畫質數位攝影機攝製者，應繳交Digital Betacam規格之電影短片複製片），送評選委員會審核。

（三）無法於前二款所定期限繳交者，應於繳交期限之一個月前，向本館提出展延申請。第（一）款之展延期限不得逾一個月，且以一次為限；第（二）款之展延期限不得逾二個月，且以一次為限。

（四）本館對獲電影短片輔導金企畫案之攝製過程有監督之權，並得隨時請獲選輔導金者提交毛片備查，獲輔導金者不得拒絕。

十二、輔導金之結案

獲輔導金者應於電影短片複製片經評選委員會依前點第（二）款規定審核通過之日起二個月內，檢具下列各項文件資料，向本館辦理結案事宜：

（一）新聞局核發之電影片准演執照（影本）一份。

（二）第七點第（五）款之電影從業人員登記證明（影本）各一份。

（三）第七點第（六）款規定之輔導金電影短片全新複製片（其以三十五釐米、十六釐米、超十六釐米底片攝製者，應繳交三十五釐米規格之電影短片複製片；其以電影規格之高畫質數位攝影機攝製者，應繳交Digital Betacam規格之電影短片複製片）及經剪輯之三至五分鐘Betacam規格之精華片段拷貝帶各一部。

（四）第七點第（六）款及第（七）款之授權書（正本）各一份。

（五）經會計師認證之輔導金電影短片總收支明細表（正本）二份。

十三、違反規定之處置

（一）獲輔導金者有下列情形之一者，本館得不為催告，逕行解除合約，撤銷輔導金受領資格，且不退還全部履約保證金，獲輔導金者並應無條件繳回已領取之輔導金：

1. 以虛偽不實資料、文件申請參選者。

2. 企畫案或完成之電影短片涉及侵權行為，經法院判決確定者。

3. 與本館簽訂合約後放棄製作（含已開拍但未製作完成），或於簽約後經撤銷輔導金之受領資格者。

4. 違反與本館所訂合約之任一規定者。

5. 未於第十一點第（一）款、第（二）款或第（三）款所定期限繳
　交或繳交不完全，經本館通知限期補正一次，逾期不補正或補正
　仍不完全者。

6. 經依第十一點第（一）款修正二次，仍未經評選委員會審核通過
　者。

7. 交付之粗剪作品或電影短片複製片，不符第十一點第（一）款或
　第（二）款規定者。

8. 違反第十一點第（四）款規定者。

（二）獲輔導金者未依第十二點所定期限，檢具各款應備各項文件資料
　　辦理結案者，本館得催告獲輔導金者於二十日內辦理結案，逾期
　　不辦理或交付不完全者，得終止合約，不退還全部履約保證金，
　　並不撥付最後一期輔導金款項。

（三）獲輔導金者與本館簽訂電影短片製作合約後放棄製作（含已開拍
　　但未製作完成），或於簽約後經撤銷輔導金之受領資格者，自放
　　棄製作或被撤銷資格之年度起三年內不得再以放棄製作或被撤銷
　　輔導金資格之企畫案參與申請；放棄製作或被撤銷輔導金資格
　　者，自放棄製作或被撤銷資格之年度起三年內亦不得再申請電影
　　短片輔導金。

十四、未盡事宜之補充規定
　　　本要點有關事項如有疑義或其他未盡事宜，由本館解釋之。

【附件5-5　】

第三十二屆獎勵優良影像創作金穗獎實施要點

中華民國98年6月19日天影資館展字第0980074號函發布
中華民國98年8月10日天影資館展字第09808018號修正第六點

一、目的

　　行政院新聞局（以下簡稱新聞局）為培育電影人才及提升電影藝術創作之內涵與水準，鼓勵國人以十六釐米、超十六釐米、三十五釐米或數位影像（如DV、HD或HDV等規格）攝影機攝製完成影像創作作品，並為鼓勵國內大專院校學生從事電影創作，特補助財團法人國家電影資料館（以下簡稱本館）辦理本獎項活動，並訂定本要點。

二、獎勵方式

　　（一）「一般作品獎」：

　　　　1. 首獎(不限媒材及類型)：一名，發給獎座及獎金新臺幣三十萬元。

　　　　2. 最佳劇情片獎（底片類）：一名，發給獎座及獎金新臺幣二十五萬元。

　　　　3. 最佳劇情片獎（數位類）：一名，發給獎座及獎金新臺幣二十萬元。

　　　　4. 最佳紀錄片獎（不限媒材）：一名，發給獎座及獎金新臺幣二十萬元。

　　　　5. 最佳動畫片獎(不限媒材)：一名，發給獎座及獎金新臺幣二十萬元。

　　　　6. 最佳實驗片獎（跨類型，不限媒材）：一名，發給獎座及獎金新臺幣二十萬元。

　　　　7. 優等獎(不限媒材及類型)：五名，每名發給獎座及獎金新臺幣十萬元。

　　（二）「一般作品個人單項表現獎」：

　　　　以報名參選「一般作品獎」之影像創作作品之導演、編劇、主要演員、藝術指導、美術設計、服裝設計、電影音樂（作曲、配樂）、動作設計、造型設計、動畫設計、攝影、錄音或剪輯等為獎勵對象，且獲獎者應具有中華民國國民身分證明。

　　　　獎勵名額以五名為上限，每名發給獎座及獎金新臺幣五萬元。

　　（三）「學生作品獎」：

　　　　1. 最佳學生作品獎：一名，發給獎座及獎金新臺幣二十萬元。

　　2. 優等學生作品獎：三名，每名發給獎座及獎金新臺幣十五萬元。

(四)「學生個人單項表現獎」：

　　以報名參選「學生作品獎」之影像創作作品之導演、編劇、主要演員、藝術指導、美術設計、服裝設計、電影音樂（作曲、配樂）、動作設計、造型設計、動畫設計、攝影、錄音或剪輯等為獎勵對象，且獲獎者應為我國在校學生。

　　獎勵名額以五名為上限，每名發給獎座及獎金新臺幣五萬元。

三、入圍者及獲獎者應遵守事項

(一)「一般作品獎」及「學生作品獎」之入圍者，應同意無償授權新聞局、本館及因組織法規變更承受本要點業務之機關，將入圍之影像創作作品於本屆金穗獎相關活動中（包括但不限於宣傳及影展活動）作非商業性公開上映、公開演出、公開口述、公開展示，以及將入圍之影像創作作品重製、改作（包括但不限於光碟片型式、改作各種語版）或部分剪輯後，於本屆金穗獎相關活動中（包括但不限於宣傳及影展活動）作以下運用：

　　1. 於活動中作非商業性公開上映、公開演出、公開口述、公開展示；

　　2. 於無線、有線、衛星電視頻道中作非營利公開播送、公開演出、公開口述、公開展示；

　　3. 於上開行政機關（駐外單位）所屬之網站公開傳輸、公開演出、公開口述、公開展示。

(二)「一般作品獎」及「學生作品獎」之獲獎者，應繳交獲獎之影像創作作品全新複製片一部（全新複製片之媒材應與報名參選繳交之複製片媒材相同）予本館永久典藏，並出具同意永久無償授權本館將獲獎之影像創作作品作非商業性公開上映、公開演出、公開口述、公開展示，以及將獲獎之影像創作作品重製、改作（包括但不限於光碟片型式、改作各種語版）或部分剪輯後，作以下運用之書面同意文件：

　　1. 於非營利活動中公開上映、公開演出、公開口述、公開展示；

　　2. 於無線、有線、衛星電視頻道中作非營利公開播送、公開演出、公開口述、公開展示；

　　3. 於所屬之網站公開傳輸、公開演出、公開口述、公開展示。

(三)「一般作品獎」及「學生作品獎」之獲獎者，應出具永久無償授權新聞局、新聞局授權之人、我國駐外單位及因組織法規變更承受本要點業務之機關，將獲獎之影像創作作品重製、改作（包括但不限

於光碟片型式、改作各種語版）或部分剪輯後，作以下運用之書面
同意文件：

1. 於非營利活動中公開上映、公開演出、公開口述、公開展示；
2. 於無線、有線、衛星電視頻道中作非營利公開播送、公開演出、公
開口述、公開展示；
3. 於上開行政機關（駐外單位）所屬之網站公開傳輸、公開演出、公
開口述、公開展示。

四、報名注意事項

（一）報名參選之影像創作作品之長度，應為六十分鐘以下。

（二）報名參選之影像創作作品應為中華民國（下同）九十七年七月一日
以後攝製完成之作品。

（三）同一影像創作作品，僅得擇一報名參選「一般作品獎」或「學生作
品獎」。

（四）報名者資格：

1. 報名參選「一般作品獎」及「學生作品獎」者，應為影像創作作品
之製片或導演，且該作品之導演應符合（1）及（2）之規定，且其
擔任導演之作品累計獲（3）至（9）之獎項，未逾二部者：

（1）未曾導演二部以上新聞局策略性國產電影片、輔導金國產電影
（長）片或輔導金電影短片；

（2）未曾導演二部以上獲新聞局國產電影片製作完成補助之電影片；

（3）金穗獎獎項；

（4）金馬獎獎項；

（5）金鐘獎獎項；

（6）金視獎獎項；

（7）台北電影節獎獎項；

（8）台北主題獎獎項；

（9）台灣國際紀錄片雙年展獎項等。

2. 報名參選「一般作品獎」：

報名參選「一般作品獎」者，其報名參選之影像創作作品之製片、
導演及編劇應具有中華民國國民身分證明，其餘主要演職人員應有
二分之一以上具有中華民國國民身分證明。

報名參選「一般作品獎」者，應於報名表上註明報名參選之獎項。
違反者，均不予評審。「一般作品獎」報名參選之獎項如下：

（1）最佳劇情片獎（底片類）

（2）最佳劇情片獎（數位類）

（3）最佳紀錄片獎（不限媒材）

（4）最佳動畫片獎(不限媒材)

（5）最佳實驗片獎（跨類型，不限媒材）

　　3. 報名參選「學生作品獎」者，其報名參選之影像創作作品之導演及編劇應為我國在校學生，其餘主要演職人員應有二分之一以上為我國在校學生。

（五）報名參選之影像創作作品，一律應加印中文字幕。

（六）報名參選之影像創作作品，以十六釐米或三十五釐米之電影片複製片（電影拷貝）報名參選者，不得有未迴片（帶）、無引導片、毀損、畫質太差、無片心、片盤等情形；以DVD拷貝報名參選者，應提供可直接播放之格式之拷貝。報名參選之影像創作作品，如有無法播放或播放狀況不佳等情形者，本館得通知限期補正，逾期不補正或補正不全者，不受理評審。

（七）違反第（一）款至第（六）款規定之一者，均不予評審。

（八）報名參選之影像創作作品，一律不予退件，請以複製片報名參選。

五、報名應備文件

（一）報名表正本（一份）。

（二）第三點第（一）款之授權同意書正本（一份）。

（三）報名參選之影像創作作品符合第四點第（二）款規定之切結書正本（一份）。

（四）報名參選之影像創作作品之導演未違反第四點第（四）款第1目規定之切結書正本（一份）。

（五）報名參選之影像創作作品之內容大綱、實際拍攝地點說明、導演簡介及照片、演職人員表（含工作人員表、主要人物表或主要演員飾演角色對照表）、劇照等之電子檔（各一份），彙整儲存於光碟片（VCD或DVD）中。

（六）報名參選「一般作品獎」者，另須檢附下列文件、資料：

　　1. 報名參選之影像創作作品之製片、導演及編劇，以及其餘二分之一以上主要演職人員之中華民國國民身分證明文件（各一份）。

　　2. 報名參選之影像創作作品之規格：

　　　（1）報名參選「最佳劇情片獎（底片類）」者，限以十六釐米、超十六釐米或三十五釐米媒材攝製，且應繳交十六釐米或三十五釐米之電影片複製片（電影拷貝）一部；

(2) 報名參選「最佳劇情片獎（數位類）」者，限以數位媒材攝製，且應繳交DVD拷貝九片；

(3) 報名參選「最佳紀錄片獎」、「最佳動畫片獎」及「最佳實驗片獎」者，不限攝製之媒材，應視報名參選之影像創作作品之創作媒材，繳交十六釐米或三十五釐米之電影片複製片（電影拷貝）一部或DVD拷貝九片。

（七）報名參選「學生作品獎」者，另須檢附下列文件、資料：

1. 報名參選之影像創作作品之導演及編劇，以及其餘二分之一以上主要演職人員之在學證明文件（各一份），或出具學校或科（系）所證明確爲在學期間所參與攝製完成之證明文件正本（一份）。

2. 報名參選「學生作品獎」者，不限攝製之媒材，繳交十六釐米或三十五釐米之電影片複製片（電影拷貝）一部或DVD拷貝九片

（八）使用他人著作（包括但不限於音樂著作）者，應繳交各該著作之著作財產權人授權同意書影本（一份）。

六、報名期限

自中華民國98年6月22日起至98年8月20日止，逾期不予受理報名。報名文件不全者，本館得通知限期補正，逾期不補正或補正不全者，不受理評審。

七、報名方式及地點

報名者應以郵寄（須掛號）或親送方式向本館報名。採掛號郵寄方式報名者以郵戳爲憑。採親送方式報名者，應於本館上班時間內送達，並於信封上註明「報名第三十二屆獎勵優良影像創作金穗獎」。

報名地點：財團法人國家電影資料館（100台北市青島東路7號4樓）。

聯絡電話：（02）23924243分機19。

八、評審方式

（一）本館得遴聘影視專家、學者七人至九人，組成評審團評審參選之影像創作作品。評審委員爲無給職。但得發給出席費或評審費。

（二）評審方式分初審及複審二階段辦理。初審階段，評審團應依第二點規定，先評審出「一般作品獎」及「學生作品獎」各獎項之入圍名單；複審階段，評審團應依入圍名單，評審出第二點規定之「一般作品獎」及「學生作品獎」各獎項獲獎名單。

（三）評審團應自報名參選之影像創作作品中，評審出「一般作品個人單項表現獎」及「學生個人單項表現獎」獲獎名單。

（四）前二款獲獎名額得從缺。各獎項之入圍名單及獲獎名單，應經全體評審委員四分之三以上出席，以出席委員三分之二以上同意，始得作成送請本館核定之建議。

（五）初審及複審階段之評審方式，由評審團決議之。

九、入圍名單、獲獎名單公布及獎金核發

（一）本館應將核定之入圍名單擇期公布，並發給入圍者入圍證書；獲獎名單經本館核定後，於頒獎典禮當日揭曉，並頒發獲獎者獎座。

（二）「一般作品獎」及「學生作品獎」之獲獎者應自頒獎典禮之日起二個月內，繳交下列文件、資料予本館，以便核發獎金及第三點第（二）款全新複製片費用；逾期未繳交或繳交之文件、資料不完全者，撤銷其獲獎資格，獲獎者應將已領取之獎座交回本館：

1. 第三點第（二）款規定之獲獎之影像創作作品全新複製片一部。
2. 第三點第（二）款及第（三）款之授權書（正本）。
3. 第三點第（二）款全新複製片費用之合法支出憑證。
4. 獎金領據（正本）。

（三）「一般作品個人單項表現獎」及「學生個人單項表現獎」之獲獎者應自頒獎典禮之日起二個月內，檢具獎金領據（正本）向本館申領獎金；逾期未申領者，本館得不予核發。

十、違反規定之處置

獲獎之影像創作作品有下列情形之一者，撤銷其獲獎者資格，獲獎者應將已領取之獎座及獎金交回本館，若對新聞局或本館造成損害，並應負損害賠償責任。

（一）以虛偽不實資料、文件報名參選者。

（二）有抄襲、剽竊或侵害他人著作權之情事經法院判決確定者。

十一、未盡事宜之補充規定

本要點有關事項如有疑義或其他未盡事宜，由本館解釋之。

【附件5-6】

國產電影片、本國電影片、外國電影片之認定基準
中華民國96年1月9日新影一字第0950521900號修正

一、稱國產電影片者，指由依電影法設立之電影片製作業列名參與製作，並符
　　合下列各款情形之一之電影片。但條約或協定另有規定者，從其規定：
　　(一) 主要演員（主角及配角）二分之一以上具有中華民國國民身分證明
　　　　者。
　　(二) 導演具有中華民國身分證明、主要演員（主角及配角）四分之一以
　　　　上具有中華民國國民身分證明，且未具有中華民國國民身分證明之
　　　　主要演員（主角及配角）屬相同國籍者，未逾主要演員（主角及配
　　　　角）二分之一者。
　　(三) 在國內取景、拍攝達全片三分之一以上、主要演員（主角及配角）
　　　　三分之一以上具有中華民國國民身分證明，且該電影片未具有中華
　　　　民國國民身分證明之主要演員（主角及配角）屬相同國籍者，未逾
　　　　主要演員（主角及配角）二分之一者。
　　(四) 全片在國內完成後製作（指錄音、剪輯、特效、音效、沖印及其他
　　　　後製工作）、主要演員（主角及配角）三分之一以上具有中華民國
　　　　國民身分證明，且該電影片未具有中華民國國民身分證明之主要演
　　　　員（主角及配角）屬相同國籍者，未逾主要演員（主角及配角）二
　　　　分之一者。但國內無相關後製作設備或技術者，不在此限。
　　(五) 動畫電影片在國內製作費用達製作費用總額二分之一以上或參加該
　　　　電影片製作之人員二分之一以上具有中華民國國民身分證明者。

二、稱本國電影片者，指由前點電影片製作業列名參與製作，其中我國電影片
　　製作業參與製作之投資額應為最大或與其他聯合製作國家或地區投資比例
　　相同，並符合下列各款情形之電影片：
　　(一) 無前點各款情形。
　　(二) 該電影片未具有中華民國國民身分證明之主要演員（主角及配角）
　　　　屬相同國籍者，未逾主要演員（主角及配角）二分之一者。

三、稱外國電影片者，指國產電影片、本國電影片及香港、澳門、大陸地區電
　　影片以外之電影片。

四、國產電影片、本國電影片及外國電影片由中央主管機關審查並認定之。

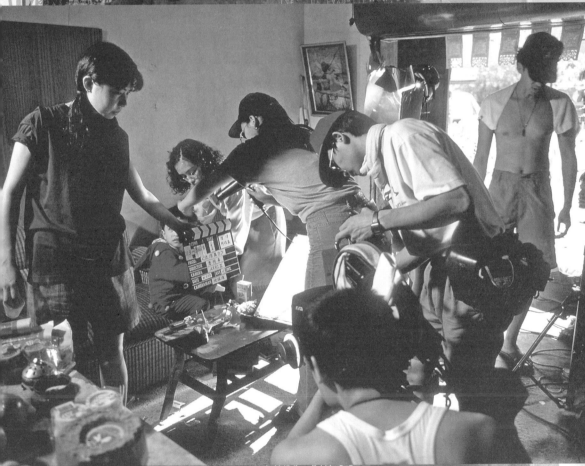

製片

導演說：「我的下一部電影，有一場戲為千軍萬馬的場面。」

製片說：「千軍萬馬？你別開玩笑了？你可不要害我傾家盪產。」

導演說：「我有技巧：拍兩匹馬，第一匹馬上的戰士用手舉了一塊牌子——『千軍』，第二匹馬上的戰士用手舉了一塊牌子——『萬馬』。」

國內的製片與國外的製片，在工作的角色扮演上有很大的不同，但相同的是，他／她們絕對是在拍攝電影過程中，工作最忙、最瑣碎，也是參與最久的人。不只在策畫階段就要開始工作，到了片子完成後，還要處理發行的事情，所以可以說是一部電影誕生的最大功臣。

製片的工作非常重要，一部電影是否能完成，全賴製片的控制。所有的工作人員都可以是新手，甚至導演也可以是新人，但製片必須是由經驗豐富的人擔任，因為製片的工作要比其他的一切更是專業，比任何人更要瞭解電影的每一環節，不是看看書、上上課就可以學得會。製片不但要人脈廣闊，也要有良好的溝通能力，這些都要靠經驗的累積，除此之外，還要對電影有絕對的熱愛，才能支持整個工作團隊，幫助電影的完成。

第 一 節

製片的角色扮演

　　製片的工作無論是國內或國外都是——輔助導演、提供資源、處理一切的難題以完成電影的拍攝。但因為制度上的不同，國內和國外的製片在角色上的扮演也就大不相同。在國內，製片是在導演獨尊的情況下提供協助，而在國外則是由製片領軍，掌有最大權限。我們很難武斷的評斷哪一種工作制度比較好，通常前者導演享有絕對的表現自由，在藝術層面上可完全的發揮，但較難掌握市場方向；而後者則因為有一套完整制度的規範，對影像品質、故事類型及市場機制都能有效掌控，所以成為發展商業電影的最佳選項。

　　以國外大片廠的制度來說，大的電影公司通常會有自己的製片部門。這個部門裡有許多專門的製片人員，他們要負責「生產」電影，他們必須自己找題材、找故事，然後向公司提案，請公司出資拍攝電影，因此他們是在一部電影的拍攝工作中，最早開始工作的人。當公司通過提案之後，製片就要去找尋工作人員，他有權利決定要用哪位導演、哪位工作人員，同時他也有權因為某位工作人員不適任，而將該工作人員調職或是開除，甚至也有把導演換掉的權力。因為有掌控預算的權力，因此雖然必須要協助導演，給予一切的支援，但為了控制預算，他也就有權要求導演修改劇本或刪除場景，使預算不會超支。

　　國內的拍片方式，是以獨立製片為主，通常都是導演想拍電影，才會籌備拍片的事宜，也因此，製片是由導演找來的，他的權限也就沒有那麼大了，也許也有換掉工作人員的權利，但是就不可能開除導演，如果導演真的太過分，台灣的製片最多也就只能「開除」自己。在資金方面，台灣的製片控制預算的權利就沒有國外的大，他最主要的工作還是輔助導演，幫導演花錢，導演想要什麼都要想辦法幫他變出來，除非真的是不可能的任務，製片

就要跟導演商量是不是有別的解決方法。

此外，國外因為分工較細，國內製片一個人的工作，在國外可能分別由許多專門的人來負責。在國內，除了製片以外若還有製片助理，就很好了；但在國外不但有製片（Producer）、監製（Executive Producer），還有製片經理（Production Manager）和執行製片（Line Producer）。製片經理的工作通常是負責拍攝現場的所有事情，前製期間的勘景也是由他去安排；而製片經理在台灣比較像是劇務，工作內容像是「打雜的」。因此，中外對製片的觀念與實際分工內容並不一樣，常常引起翻譯職稱的混亂。總而言之，製片是分工非常細的專業工作。好萊塢一部平均千萬美金的中型獨立製片，都會有很多個製片組成員一起分擔工作。然而，製片與監製是不需要待在片場的，他只要在辦公室處理 paperwork、遙控拍片即可。

國外的製片和國內的製片，還有一個很大的不同點，就是對電影的所有權。在國內，製片領薪的方式，通常是以拍完一部電影可以拿多少的「計件式」，有時候會談日後賣片的「分紅」；但在國外，就不只是這樣，不但有計件式和分紅，他還有這部影片的所有權利，所以日後賣片他不但可以拿到錢，就算在電視上放映時，他也有權利金可以拿，就像是版稅那樣。在國內也有像國外的製片制度的製片人，例如徐立功。

導演在最後走位時，以演員的角度來體會機器的運行。

第 二 節
製片的工作

　　製片是一部電影中最早開始工作的人，而在台灣也許是由導演找來製片後才開始工作。製片的工作到底有哪些呢？工作內容又有多瑣碎？以下就以電影拍攝的流程來說明。

策畫階段

　　在國外，製片要找題材，寫企畫書向電影公司提案，得到資金後，才找人來寫劇本和挑選工作人員；而國內則大多是導演找題材，然後請製片幫忙籌措資金和撰寫企畫書，之後才是挑選工作人員。不同的只是小細節和時間上的順序，基本程序大致都是一樣的，所以在電影計畫開拍初期，製片的工作就是要從撰寫企畫書開始。

　　企畫書是由導演和製片共同寫成，導演的觀點是以藝術為導向，而製片則是以市場為導向。詳細的企畫書寫法，在第三章的電影企畫書中有詳細說明，這裡就不再贅述。但企畫書中，預算的編列是製片的工作，製片要從劇本中分析出可能會花費的金錢數目以製作預算。估計預算必須考量：場地搭景的問題、交通的問題、拍攝日程時間的問題、器材底片等的租金和數量問題，演員和工作人員數量和酬勞問題，及後製特效上的問題等。由此可知，製片要清楚各種行情，非要對電影有通盤透徹的瞭解不可。

　　完成企畫書之後，就要遞送出去尋求資金。一部電影的預算有多少，就要找到多少的資金。在國內通常聽到導演賣房子當車子籌錢，然而製片何嘗不需要？特別是找錢是製片的工作，不能說找不到或很難找就停下來，如果資金不夠，就要找到夠。

　　國外在預算上有線上和線下之分，國內電影預算這樣分還不普遍。不過

這種分法，有其好處，因為線下成本是不可以動的，如此就可以避免拍攝過程中因為超支，不知不覺的把後製的錢都給花掉了，才發現沒錢沖底片、沒錢剪接等等情況。

接下來製片的工作就是要找導演和工作人員，在國內可能已經先有導演了，在國外可能是此時才找導演，所以先以國外的情況說明之。製片必須評估由誰執導這部片子比較適合，然後就請合適的導演來導這部電影，製片有權挑選其他的工作人員，導演也有權選擇自己的工作班底，之後製片要處理所有工作人員的合約問題，與工作人員簽約。因為製片掌管所有的金錢支出，所以在挑選工作人員上，就有開除一些「米蟲」的權力。

在劇本的部分，一般來說，劇本會有專門的劇作家負責編寫，但製片也有權「干涉」。並不是製片可以把自己的想法放進去，而是製片要以預算的角度來對劇本有所控制。因為有時候，實在是預算不足，不能讓導演和劇作家任意揮灑。這時候，製片就必須將預算給導演或劇作家看，請他站在預算的角度上配合修改劇本。不過這是下下策，為了電影的完整性，除非萬不得已，否則不可修改劇本。製片的工作之一就是要將不可能化為可能。

在挑選演員的部分，製片占了很重要的角色，不論電影在商業或藝術的考量上，製片都有提出想法的權利，因為這關係到預算相當大的部分。站在製片的角度，市場收益是製片的思考方向。通常以市場為主的商業電影，演員的選擇，是由製片來主導，這時挑選的演員就必須具有吸引票房或資金的能力，所以商業電影的演員大多是擁有高知名度的明星。但是另外要思考的問題是，請這些明星，首先會遇到的問題是他們的高片酬，可能比整個製片費還要高，還有日後在票房上是不是絕對可以回收？如果依導演意願起用低知名度的演員，甚至是新人、非職業演員，也許藝術的層面是顧慮到了，演員的酬勞亦不高，但是日後對票房有吸引力嗎？會不會反而因此賠錢？

接著進入到攝前會議的部分，這會議是由製片主導，由製片決定出席的人員，目的是為了在拍攝前做好詳盡的計畫，以避免在拍攝期間預算的超支、時間的浪費和突發狀況的發生，所以在攝前會議時，將會決定分場分景

表和順場表。

　　在攝前會議時會討論可能租用的器材，一般來說攝影器材和底片是由攝影師決定的，而攝影師必須跟導演溝通過達成共識，然後交由製片去張羅，也許會用到很昂貴的器材，但是製片必須相信導演和攝影師是爲了電影的效果而做如此的選擇，所以必須盡可能去租用這些器材，而不要因爲貴而要求更改。

　　勘景也是這個時期的工作，前面提到過，在國外會有專門的場地經理去勘景，但在國內，因爲電影多屬小製作，因此不會有場地經理等的工作人員，所以勘景的工作是由製片自己去做。要勘景的人員有導演、製片、美術、攝影等，製片的工作是去找場地、交涉場地的租金和簽約。

　　在台灣，攝前會議並不是都有確實實施，但是這個會議是重要且必要的，台灣的製片應該重視這個會議。

　　攝前會議是個「溝通」的會議，而製片的工作，一言以蔽之，就是——溝通、準備、確定、簽約。

拍攝階段

　　在拍攝期間，製片的工作以紙上作業爲多。每天都有各式各樣不同的表格從各個單位小組回報，核對、審核這些表格是製片的工作，因爲這些表格都與預算的使用有關：攝影報告表與攝影機的租期有關，場記表與底片的使用呎數有關，道具表和服裝表與道具的租金有關，通告與演員和工作人員的酬勞有關……製片必須與會計每天共同審核這些報表，如果發現有超支的狀況，就要馬上處理和控制，同時這些也是要向電影公司報告進度的工具。

　　在拍攝期間的突發狀況也是製片要處理的，例如突然下雨了，要停拍或換場景繼續，都是由製片決定，因爲這些也關係到成本控制的問題。就算大家在那裡乾耗，等雨停，那些器材租金、場地的租金和人員的薪水還是要支出；如果雨不停，那拍攝時間就要延後或是增加，可是製片也要想到，因此

移動整個劇組是不是耗費更大？演員有沒有來？道具有沒有準備好？燈光再重設會花費多少時間？所有的事情都划得來嗎？

當導演在拍攝期間花費太大，導致預算超支時，製片有責任提醒導演，請他配合，節約使用資金。通常導演最後都會妥協，但是也有一意孤行、不肯修改的導演，這時製片就要強制執行控制預算的動作，甚至是撤換導演。凱文柯斯納的《水世界》是當時史上花了最多製片費用的片子，但是也賠了不少錢。當時該片的製片發現凱文柯斯納導演超支太多了，曾向導演提醒，但凱文柯斯納不予理會，而且凱文柯斯納又是該片的所有人，因此該製片在預算超支又無法勸阻導演，且不能撤換導演的情形下，只好掛冠求去。

金鰲勳導演有一句名言：「製片的中心思想是——坑、矇、拐、騙、偷。」因此製片也被戲稱為「製騙」，即製造騙局。在電影的拍攝過程中，為了要達到導演的需求，有時製片不得不要些手段，因為他的工作之一就是要幫導演「變」東西出來。例如金導演是以拍軍教片聞名的，但在申請軍方支援時，還是會有碰釘子的時候。有一次他看中一個軍方場景，因此該片的製片就上公文向軍方申請，但等了好久都沒有下文，製片打電話去問的結果是，上頭的長官說，這些軍教片都在醜化國軍，所以不予通過。但是片子開拍在即，沒有場地怎麼辦？結果該製片就直接打電話去營部，自稱是軍方的某某單位，說：「有位金導演要借用這個營部拍片，已經通過，請提供支援。」之後，隨便編了一個名字給對方。沒多久，該製片就自己打電話去該營部說：「我這裡是金導演的製片，向軍方申請了你們的場地。公文還沒下來，但是已經通過了，因為時間很趕，明天是不是可以讓我們先拍，日後再補送公文。」該營部位於台東的山上，且當時已是深夜，加上先前曾接到該製片假裝的電話，營部沒有時間求證，不疑有他，第二天就借出場地，讓金導演拍完了那場戲。雖然這種方法是不可取，但由此可知製片的交際手腕和腦筋要非常靈活才行。

後製階段

　　製片的工作不是到殺青就結束了。在拍攝完成後，製片要審核所有的報表，估算預算的花費情形。這些報表裡以攝影報告表、場記報告表最重要，同時他也要核對檢查底片的使用量，及將拍攝完成的底片送沖印廠。

　　導演這時可進剪接室參與剪片，不過通常也有全權交由剪接師處理的，但製片就不能不管。在底片的各種翻片的過程中，都有可能會發生突發事件而造成損失，所以製片必須一直盯著影片，直到剪接完成。此時，也許會需要用到特效的處理或是需要配音，與協力廠商交涉或找配音員、演員配音，這都是製片的工作。

　　當導演看到毛片不滿意，想要重拍時，製片要考量是否有足夠的金錢和時間來重拍？是不是要重租場地？再請演員和工作人員的薪水怎麼算？器材的租金問題？

　　製片此時也要開始為電影的上片做準備，要計畫和統籌宣傳活動事宜，也要發放工作人員和演員的酬勞。

　　接下來，當影片完成時，製片要安排影片上院線，還要找代理商，賣錄影帶、VCD、DVD的和周邊商品的版權。製片也可以為電影報名參加影展，不但可以打開知名度，也可以順便賣電影的海外版權。

　　所以稱製片是一部電影的總舵手並不為過，製片的工作既繁重又瑣碎，要擔任這個工作，除了對電影有通盤的瞭解之外，最重要的還是要熱愛電影，才能甘之如飴。

　　身為製片須妥善處理整部影片從策畫階段、拍攝階段到後製作階段的所有事宜，凡事都得事必躬親。但是，台灣的電影教育只教人如何當導演，卻忽略了「製片」在一部電影的重要性，其實「製片」是比導演還要專業的工作！一部電影的形成是經過層層環節構成，「製片」雖只是其中一項，但是卻須有能力處理每一個環節所會發生的狀況，讓影片得以順利完成。

　　近年來，國片還處於手工業階段，票房也一路慘跌，一片不景氣聲浪席

捲整個圈子！但是為什麼美國的電影工業卻能如此龐大，創造出可觀的票房成績？一語斷定台灣的製片制度不夠好，或許對於有心積極改善現況的電影公司有些不公平，但是台灣電影不賣錢卻是個不爭的事實。筆者建議台灣電影在「製片」的部分，能學習好萊塢式的製片方式，學習以商業導向的角度來經營電影，在不超出預算下給予導演充裕的藝術發展空間。這樣一來，我們可以期待台灣也能發展出屬於自己的電影工業！

做一個製片要有積極的心，不斷充實自己，建立良好廣闊的關係。但製片不是商人，要有使命感，不能不擇手段，除了對電影要有通盤瞭解之外，最重要的是要熱愛電影。

製片的工作之一就是尋找場景。

Chapter 7
導演
The Director

導演

「拍電影，並不意謂著觀眾、影展、影評、訪問……它意謂著每天早晨六點鐘起床；它意謂著嚴寒、雨水、泥巴、扛負沉重的燈光設備。」

——奇士勞斯基（Krzysztof Kieslowski）

　　電影以自有的節奏不斷產出，不因電視、網路等新的媒體出現而消失無蹤。電影的形式和體裁也不斷的沿革，每個人看過的電影也許都不在少數，但當初它吸引你／妳的原因卻不太相同，有些故事有趣，有些明星耀眼，有些對了評審的眼睛而獲獎，頻頻光環加身，而有些僅憑某些導演流露的獨特創作風格與魅力，就能叫我們難以忘懷。

　　奇士勞斯基的電影對人類的生活宿命與道德使命，總是懷著人文關懷的眼睛；費里尼是馬戲與夢境的現實混合體；如果說侯孝賢是台灣寫實而純樸的生命力，那麼蔡明亮所關注的便是台灣城市中的孤絕沉淪。我們並非服膺於作者論的絕對價值觀，卻堅決相信一部電影如沒有導演的才華帶領，便生不出讓人激賞的成績。

第　一　節

導演的角色扮演

　　簡單來說，導演的職責就是電影製作過程中，掌控影像創作的總指揮官。

　　然而，隨著導演和製片或幕後出錢老闆間的權力消長，在不同的影片製作中，導演的角色與權限也不免受到修正。在電影發明的早期，導演享有相當大的創作自由，但隨著電影藝術的工業化，在講求效率、顧慮成本又層層限制下的片廠制度下，導演除非有極高的聲望地位，不然不可能像從前一樣有自由選擇劇本、演員、攝影、剪接的權力。因為一部電影關係到片廠的投資收益，片廠自然要層層掌控，以求有一定程度的回收，這不但關係著下一次合作的機會，也關係到導演個人聲望的消長。到了 1950 年代後期，由於片廠制度的衰頹及法國影評人對導演作者地位的推崇，使得導演的地位日漸提高。觀眾觀影水準的提高和學者對電影的研究，也使得 1960 至 1970 年間誕生了許多導演，其名聲在國際間水漲船高，亦凌駕於男女主角之上，成為電影藝術裡的超級巨星。

　　而現今的台灣電影日趨凋零，靠著輔導金呈現手工業的頑強抵抗風貌，在製片制度不彰的狀況之下，自然多是有心的電影導演以打不死的蟑螂般的意志力，在辛苦支撐著。許多導演都為了一圓自己拍電影的夢想，甚至變賣家產在所不惜，其餘和導演同一班底的工作人員，也是憑著一股對電影的熱愛，把電影當成襁褓中的孩子悉心照料。

　　一部影片是由製片領導（或說片廠領導）或導演領導其實各有優劣，前者控制創作也控制品質，後者則放任創作也放任市場，我們實在無從比較哪一種才是造就優質影片的保證書。最理想的狀況是編劇、導演、製片三強鼎立，既能確保創作又能避免自溺。當然這並不代表我們因此能收編觀眾及影評人的心。好的電影要有無數的條件配合，卻不能出一丁點兒差錯，但最起

碼，準備得愈周全，成功的機率就會愈大。雖然導演對技術層面瞭解得愈通透，愈有助於他對自我作品的實踐，但如果僅只於此，則他不過是個技術嫻熟的工匠之流，無法擠進大師之林。身為導演，珍貴的部分在其意念的呈現，而這部分的資產與能力絕非一朝一夕可以成形，它來自對日常生活及各式情感的深刻體認，然後以影像的言語傳遞出來。這些獨一無二的人生體驗，才是導演之所以無可取代的資產。

作者論的形成是來自 1950 年代中葉，法國導演楚浮在《電影筆記》這本雜誌中首先提出的「作者策略」觀念，對整個電影評論界發生了革命性的影響。這個觀點認為，一部好的電影是被導演的個人觀點所左右。雖然作者論在 1960 年代成為主導的批評觀點，也有其特殊的貢獻，但有時也不免因為過於簡化的看待一部電影的形成因素，而失之偏頗。他們經常忽略了電影是一門集體合作的藝術，導演則是協調各個部門的工作人員、將他們的貢獻融成一體的領袖。而且好的導演不一定拍的每一部片都有相同的優秀水準，評價普通的導演也可能在完善的劇本及堅強的明星組合下產生優秀的作品，這些現象種種都難以用作者論輕言判斷。

持平而論，作者論雖然有其缺點和簡化之處，但它最主要的貢獻在於解放了電影評論，至少在電影的藝術創作上，導演大大提高了地位，從工匠之流轉變為電影優劣的關鍵推手。尤其到了 1970 年代，作者論贏得了主要的戰場，幾乎所有嚴肅和主流的電影評論，都論及導演的個人視野。而到了今日，至少對將電影視為藝術的表現、並進行學術分析的研究者而言，作者論仍有舉足輕重的地位。

雖然如此，我們還是不希望在作者論上太過拘泥和鑽研。無論如何，電影是一種集體創作的藝術，所有工作人員的努力，是不容忽視的。對於作者論，我們可以說，劇作家是電影的「第一個」創作者，導演是「第二個」創作者，而創作的成果，則是屬於全體工作人員的。

第 二 節
導演的工作

　　導演的工作在前製作業期，就劇本進行修改、確定影片方向及完成分鏡劇本，協同製片帶領工作人員爲拍攝時期做最周詳的準備。到正式拍攝時間，更是事多如麻，除了在攝影機前指導演員的動作、對白、走位之外，還要控制攝影機的運動，決定鏡頭的運用。此外，各部門的專業技術人員，諸如燈光、音效、美術、服裝、道具等，也應著導演所設定的要求貢獻所長。到了後製時期，隨著導演掌控剪接的權力有多少，也在在操縱了影片的成品價值，決定它將以什麼樣的相貌呈現給觀眾。

　　做爲一個導演，不外乎要有專業技術和藝術修爲，前者包括對鏡頭運動的嫻熟度、場面調度的能力、蒙太奇的掌握，及演員能力的激發、工作團隊的領導；後者，則顯得抽象難以簡單分辨，那是關乎一個導演的生活觀感、道德觀、藝術判斷力、想像力和現實經驗等林林總總的元素加在一起所生出的獨特風格。所以有人說「每一個導演一生都在拍同一部作品」，大概就是從這個角度所發出的言論。

電影企畫書

　　電影企畫書是導演在策畫階段的重要任務之一，這份企畫書主要是由導演會同製片來共同擬定，旨在釐清一部電影的主題，故事大綱及市場分析，以供投資者、編劇及日後工作人員參考之用，關於這部分的詳細內容，可參考本書第三章。

劇本

　　無論是原著劇本或是改編劇本，一旦要轉化成影像，總不免要因應諸多

因素而進行修改，而關於劇本的修改，也是導演的任務之一。

導演要修改劇本的原因很多，有時是導演有自己的想法，而劇本並不符合導演的心意；有時是因為演員軋戲不能到或是出意外、被開除而要修改劇本；或是因為資金上的原因，例如借不到場地或是道具，因此要修改劇本；還有可能是不可預期的因素，如天氣的變化或臨時出了什麼狀況……遇到這種情形導演是有權力去修改劇本的。其實編劇的工作也只是到完稿。電影開拍後，劇本通常都會出現變化，故事的內容要如何呈現，已經是由導演的美學風格來主導了。

挑選演員

挑選演員也是導演的工作之一，也許有時候演員是因為市場的需求而由製片指定的，但是導演在挑選演員的權力上，仍有很大的主控權。有人說「導演，導演，指導表演」，導演知道該由誰出任某個角色最適合，所以在挑選演員的試鏡工作上，導演有極大的權力針對演員的表演方式和詮釋角色的能力，挑選出最合適的演員。

分鏡劇本

在拍片計畫開展的同時，導演的分鏡劇本也是引領劇組工作的一盞明燈。

而導演在這個時候所要做的就是研讀劇本，對影片的輪廓及方向有一完整的瞭解後，以影像的思考語言去分場分鏡，將一個又一個的鏡頭按順序在紙上呈現出來，做為拍攝期間的主要依據，這就是所謂的分鏡劇本（shooting script），又稱導演工作劇本。

分鏡劇本可以說是一部電影拍攝時的依循主幹，包括對導演或者片場的工作人員而言皆是如此。一旦導演的分鏡劇本出爐，導演組就要著手將全片的場次及場景做歸納處理，提出分場分鏡表，進而排出拍攝進度表；製片組

則依此分析做為編製預算表的依據，例如需要多少個工作天、需要動員多少演員，甚至是場景的規模大小等等，每一個環節都牽動著預算的編列，其重要性不言而喻。就像一本出色的食譜一樣，我們無法保證按圖索驥的執行下，能否張羅出一道色香味俱全的好菜，卻能拍胸脯的說，除非是經驗老道的師傅或久未出世的天才，不然料理出一道好菜的食材、工具、切工、火候、調味，甚至擺盤，如沒有詳實的指南說明和引人食慾的圖片，是不易成就的。

　　每個導演的習慣不同，分鏡劇本的形式也隨之而有詳略編排的差異，但內容大致包含了：

（1）每一個鏡頭的構圖和號碼
（2）拍攝的方式及長度
（3）觀點的敘述
（4）鏡頭間的轉接方式
（5）演員的位置及移動方向
（6）燈光的運用
（7）場景和道具的配合
（8）音樂的安排
（9）特殊效果的指示

　　簡而言之，其表現形式就是利用圖表、文字、數字，來註明拍片時所需要注意的諸多元素。分鏡劇本的格式可以是文字或是圖畫，特別是動畫電影或是廣告比較會用到圖畫。例如將每頁一分為二，左邊寫的是說明及對白，右邊則是一個方格一個方格的詳細圖解。不論分鏡劇本是使用哪一種格式，目的都是為了將導演的想法具體化，讓工作人員瞭解導演心中想呈現的畫面，依據分鏡劇本上的提示來進行各種的準備及工作。

　　所謂凡事豫則立，不豫則廢。在西方製片的觀點下，一個愈完善的分鏡

劇本，愈能保證影片的拍片品質。縱然在拍片現場因靈感的即興而推翻原有計畫的情況也是有的，但在科學化、效率化的觀點下，分鏡劇本無疑是完成一部電影的重要推手之一。

品質

　　電影的拍攝品質也是導演要負責的部分。品質的控制有很多方面，從畫面的品質來說，導演必須要注意畫面的清晰度，因為電影最主要的部分，就是影像。例如電影《洞》，有一段是楊貴媚在樓梯上跳舞的戲，因為利用超16底片拍攝，底片片孔只有單邊，抓勾進片時容易出現不平穩的現象，導致畫面失焦，也因此，這場戲重拍了無數次才解決了這個問題。

　　又如道具上的失誤，也會嚴重影響電影品質，這是國內電影和電視上經常犯的錯誤，也是由於導演的「隨便」造成的。最簡單的例子，常常有演員在因劇情需要，做出如搥牆等動作時，會出現牆壁在搖晃的情形；或是古裝演員戴手錶，演死掉的演員在動或偷偷睜開眼睛，雖然這也是工作人員的責任，但導演是領導整個工作團隊的人物，不去糾正錯誤，就是導演不認真、不確實的表現。

聲音

　　聲音包括很多種，除了現場的收音，還有事後的配音和配樂。導演在拍攝時就必須心裡有譜，哪裡要配音？要配什麼音？哪裡要配樂？要配什麼樂？是現成的音樂，還是請音樂家特地為電影譜曲？特別是像迪士尼的動畫電影，因為動畫完全不會有現場收音，所以事後的配音和畫面的對嘴是否對準了？音樂的落點等，都要特別注意。

剪接

　　剪接不只是剪接師的工作，剪接師是按照導演的分鏡劇本工作的，因此導演的工作不是到了殺青就結束了。導演也許不需要坐鎮剪接室現場，但是隨時監控影片的剪接情形是必要的，因為剪接反而是表現導演的藝術風格的最重要環節。電影的影像呈現，全是由一個一個的鏡頭組合而成，導演這時不只是要注意剪接上的流暢度，同時要注意是否出現失誤，如果出現問題，就要趕快補救或是重拍。

　　總而言之，電影之所以迷人，原因就在於它的龐大與複雜，大把資金與專業人才的投入，就商業市場的眼光而言，必然期待最後的成品能控制在最初的精密計算中。而唯有在前製期間將計畫做得周延，讓導演、製片與出資者取得共識，帶領各部人員朝既定方向努力，才是品質保證的成功之道。

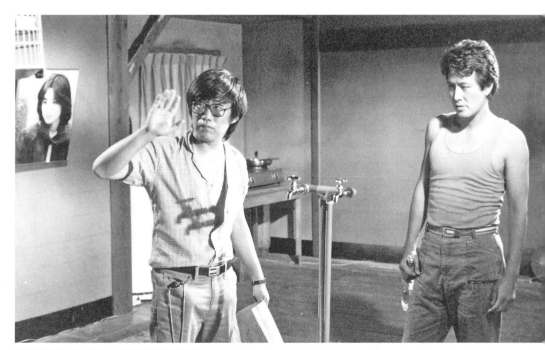

李祐寧導演在《殺手輓歌》中指導演員張國柱演戲。

第 三 節

導演的藝術與風格

不同的導演有不同的風格，同一個劇本經過不同的導演的手中，都會有不同的分鏡劇本，這些鏡頭的安排和運用，奠定了導演的藝術與風格。

鏡頭的運動

鏡頭是電影拍攝中的最小單位。導演演繹劇本，將故事分解成場，場下再由鏡頭去組合，透過剪接串連成影片，所以我們可以說鏡頭是構成電影最基本的語言，也是身為一個導演所要能掌握的。一般說來，鏡頭就「距離」的不同，可分為下列幾大類：

(1) 極遠景（extreme long shot）：通常用於拍攝大地或城市的鳥瞰，人在其中僅剩小而模糊的人形而已。

(2) 遠景（long shot）：人小而景大，通常以介紹背景風光和地理環境為主。

(3) 中遠景（medium long shot）：比遠景縮小了一些範圍，人物在畫面中已占有較明顯的位置。

(4) 全景（full shot）：以人身為主，畫面可容納人身的全部，可以看清人物全身的動作。

(5) 半全景（semi full shot）：人物膝蓋以上範圍，又俗稱「七分身」。

(6) 中景（medium shot）：人物腰部以上範圍，可以清晰的看出人物的面部表情和手部的動作。

(7) 近景（close shot）：人物胸部以上的範圍，可以清晰的看出人物的面部表情。

（8）特寫（close up）：是典型只出現頭、手、腳或小物品的鏡頭，它
　　　強調臉部的表情及動作的細節。

（9）大特寫（big close up）：只挑臉上的一部分，如眼睛或嘴唇等，
　　　或將細節的部分獨立出來，將細部放大。

但必須在此說明的是，這些鏡頭的標準並非經過嚴格的界定，有時會因
不同的使用習慣，或影片的前後比較下而產生誤差，譬如某些導演的遠景可
能對另外的導演而言是近景，而在電影研究中所提出的這些分類並非鐵則，
只是在解說或研究分析時較為方便論述。

此外，就攝影機「角度」的不同，鏡頭又可分為：

（1）鳥瞰視野鏡頭（bird's eye view）：攝影機直接採自主體的上方，
　　　由正上方往下拍攝，通常用於城市的俯視。

（2）高角度鏡頭（high-angle shot）：讓攝影機以不那麼垂直的角度看
　　　主體，這時被攝物通常顯得軟弱或被壓迫。

（3）水平視點鏡頭（eye-level shot）：指攝影機放置在主要被攝體的水
　　　平視點，他不必往上或往下看，便能與攝影機相對。

（4）低角度鏡頭（low-angle shot）：攝影機由下往上看主體，這時被
　　　攝物似乎被賦予較高的權力和地位。

（5）蟲的視點鏡頭（worm's-eye shot）：攝影機直接指向上方。

除高度和角度的不同取景外，電影的特性在於鏡頭的流動性，故動態的
鏡頭運動尚有幾種技法：

（1）搖鏡頭（panning shot）：包括直搖和橫搖兩種，前者依水平軸
　　　線為中心由上而下或由下而上旋轉，後者則依垂直軸線為中心左
　　　右旋轉拍攝，此類手法最常用於對某一環境或者是龐大物體的介
　　　紹。

（2）推軌鏡頭（dolly shot, tracking shot）：攝影機利用軌道車或者其

他方式讓整個機器的位置變動了，或向前向後，或左或右，甚至繞圈或斜角，通常用於讓運動中的人物能夠持續的保持在鏡頭之內。

（3）升降鏡頭（crane shot）：攝影機整個從地上攀升或從空中下降，但因為機械手臂的關係，可以讓機械前後左右的移動，可以製造一些較特別的視野。

此外尚有依鏡頭在電影中的特殊功能，或者其他的獨特性質來定位的鏡頭變化，如：

（1）建立鏡頭（establishing shot）：通常是一個遠景，讓觀眾明白接下來的故事所發生的地點。

（2）主鏡頭（master shot）：提供一場戲的概觀，可以將這場戲所有的主要動作及人物都包括在其中。

（3）跟攝鏡頭（following shot）：攝影機的運動會旋轉或移動，以便將移動中的主體保持在視線內。

（4）反應鏡頭（reaction shot）：拍攝一個人的特寫臉部，表達受到刺激時所產生的表情反應，使前面所施加的刺激能得到回饋。

（5）正／反拍鏡頭（ shot / reverse shot）：通常用在面對面談話的時候，正反兩方的角度，以呈現兩方正在溝通的氣氛。

除此之外，因應不同的時代或不同的劇情需求，也會有不同的鏡頭運用，甚至導演在特殊的考量下也會生出各種不同的鏡頭，在此僅介紹一些最基本的鏡頭運動類型來供大家參考。

嫻熟的電影鏡頭運用是做為一個導演必備的專業技能，如果說作者是以文字凝鍊做為表達內心情感的語言，那麼鏡頭的取捨就成了導演或說一部電影的影像書寫文字，導演必須選擇最適合劇情及表述的鏡頭，並加以流暢的組織，經由這樣的再創作，將理念風格傳達給觀眾，引發其共鳴與參與感，

就是身為導演的必要任務了。

場面調度

　　場面調度（*mise en scene*）一詞借自法國劇場，粗略可翻譯成「放在位置上」，意指舞台上的演出或製作，在劇場中泛指在固定舞台上，一切視覺元素的安排，包括燈光、製作設計、現場佈置、演員挑選及舞台上的安排等。

　　電影學者將場面調度此一辭彙擴大到電影的戲劇上，意指導演對畫面的控制能力。因為電影的製作有賴於攝影機的完成，故除了劇場場景中原有的演員、燈光、背景、走位等三度空間的元素外，還必須與攝影機交互作用，將場景的空間塑造成充滿光和影的兩度空間長方形景框。總而言之，電影的場面調度，就是指導演為攝影機安排調度某件事的場景，以利拍攝，以便從其中傳達可象徵構想的戲劇性或複雜性。

　　每個鏡頭有自己的場面調度，它來自於導演對劇本的演譯及現實製作環境的限制，它們經過蒙太奇手法的組合之後，所施展的舞台即是景框。

一、景框

　　景框（frame）內的世界代表著電影的世界，它將電影與昏暗戲院中的真實世界分隔開來，如果說畫布是畫家的揮灑世界，那麼景框就是屬於導演的表現地盤，不同的是它並非如繪畫般呈現靜止的某一刻，而是並容著時間與空間的藝術。

　　景框是電影建構的基本，電影導演的場面調度中，更不可不顧及景框中的構圖。隨著歷史的演變，其長寬比例亦有不同的種類，通稱為畫面比例（aspect ratio）。

　　現在大部分電影的畫面比例有 1.85：1（標準銀幕）和 2.35：1（寬銀幕）兩種。不論何種，其形式大多都是寬扁型的。就景框來說，電影並沒有

自由的創作形式，但這並不表示它會因此而缺乏變化。

景框中的特定位置因應人類文化及生理構造的某種內在準則，都有其象徵的意義。換句話說，導演利用嫻熟的電影語言，將人或物放在景框的某個位置，代表著導演對該人或物的意見及評價。一般說來，景框的中央、上、下、邊緣及外部幾個區域，每個部分都有隱喻及象徵意義。

(1) 景框的中央：中央的區域是一般期待中的視覺焦點，所以當人／物被安排在中央時，顯得較理所當然而不戲劇化。四平八穩的表現可以吸引觀眾注意，而不至於被非中央的地方轉移注意力。

(2) 景框的上部：象徵了權力、權威和精神信仰，放在這部位的人／物似乎控制了下方，對下方有威脅感、壓迫感。

(3) 景框的下部：代表脆弱、無能、服從。放在此部位的人／物似乎都弱於上部的人／物，他們似乎都被上方所支配。

(4) 景框的邊緣：邊緣的位置遠離中央的權力支配，而顯得不太重要，所以通常被忽視。無名的人物，都被安排在較靠邊緣。

(5) 景框的外部：和黑暗、神祕、死亡、危險的意象有密切的關連。除了景框周圍外部，尚包括了場景後的空間和攝影機前的空間，因為都在觀眾的視線外，所以隱含著令人好奇與不安的情緒。

當然所有的規則都有其例外，最高明的導演是解構既有規則，而後再建構屬於自己的景框規則，而這不屬於通則的部分，就不在我們的討論之列。

二、構圖

做為場面調度的一部分，構圖（composition）是指在既定的景框和劇情架構下，各種影像元素在其中的安排方式。可以說景框提供了一個參考點，界定出整個範圍，使構圖能夠依此存在。因此演員、道具、燈光等都是構圖所需具備的元素。這些元素被經過審慎的考慮，依據整場戲的目的而被放置

在特定的位置上，好讓觀眾明白它們的重要性以及彼此之間的關係。

一般構圖的方式有：

（1）平衡的構圖：每個元素都有它的視覺重量，這通常取決於它的體積、線條、色彩或位置。一個平衡的構圖不見得要左右對稱，但卻必須重量相等，使畫面產生一股穩定的感覺，是最常見的構圖方式。

（2）幾何的構圖：將構圖元素組合成標準的幾何關係，如圓形、矩形、三角形等。

（3）線條的構圖：線條具有方向感，通常水平暗示穩定、垂直線表達有力、對角線則最具動力。當然在不同的情況、用法下也會顯現不同的意涵。

（4）景深的構圖：將重要的訊息放置在各個不同的影像平面上，通常是沿著或相對於攝影機與主體之間的軸線上。

不同於平面的繪圖作品，電影構圖的特性與難度在於電影是個變動的影像組織。隨著劇情的推展，劇中人事物關係的轉變，構圖必須一個又一個的接續著，傳遞它所要表達的內在意義。它是一種因應不同劇情場景不斷組合分解又再重新組合的連鎖效應，經由精密的計算得來，其複雜度不在話下，而這也正是電影最迷人的部分。

在界定了場面調度中景框的限制與構圖的方式之後，接下來所要了解的就是場面調度中的組合要素，基本上包括了場景、服裝、化妝、道具、燈光、人物表情與運動。

在場景、服裝、化妝、道具這幾個要素上，雖然各有不同的專業要求，但總括來說，就是要配合導演對該戲所呈現的風格與效果進行考據與配合。一般說來，符合寫實主義風格的電影，要求的是能表現出貼近現實的效果；而表現主義風格的電影則隨著劇情的設定，有著風格化的展現，所以它們無法被單獨評價，必須經過適切的設計與整合，才能發揮其價值。

　　例如陳玉勳的《熱帶魚》，為了將台灣聯考制度的荒謬性透過喜劇的方式表達出來，所呈現的劇情和演員的肢體服裝等，就有著傾向表現主義的表演方式（像其中郎祖筠所飾演的新聞主播，頭上頂著那像把菜刀似的髮型就極為誇張）；亦或蔡明亮描述未來世界末日景象的《洞》，搭上葛蘭的老歌，女主角楊貴媚在其中隨情境穿著華衣翩翩而舞，淒楚灰敗與華麗歌舞交錯敘事，也是表現主義的代表；而絕大多數的台灣導演如侯孝賢、萬仁、張作驥等人的作品，還是寫實主義的比例居多，所要求的無非是能貼近故事中人的真實基調，用以取信於觀眾，使之能融入劇情。

　　燈光在電影中的地位絕對不僅僅是為了照明，它在電影的構圖中占有極重要的位置，隨著燈光中質感、方向、來源、色彩的不同，影像所表達的情感意涵也隨之轉變。如亮光可以吸引我們注意或洩漏一個重要的舉動；而陰影則會掩飾某些細節，製造懸疑的氣氛。導演可單獨利用或搭配其他因素運用，帶動整部電影的表現。

導演與《流浪舞台》演員郎雄、溫德容的溝通情形。

　　最後，要談的是人物的表情與動作，在這裡所指稱的人物不單單是指狹義的演員，還包括廣義的動物、怪物、機械人，甚至是物體。導演在場面調度中，可賦予這些人物表達情感和思想的能力，也可賦予他們動感。

　　就演員而言，一個演員演技的好壞必須從演出技巧是否能符合演出目的來判斷，而不在於寫實與否。身為導演，必須能挖掘一個演員的特性，並且激發他的演出潛力，而好的演員也必須瞭解他與攝影機之間的關係。比如說，在特寫與遠景的不同鏡頭下，肢體動作的大小需求也都不盡相同。如果將遠景中的大幅度肢體表演毫不調整的運用在特寫鏡頭的演出上，必然顯得造作而有壓迫感，所以一個優秀的演員勢必要因應不同的情況去調整自己的演出。

　　當然有很多時候導演在鏡頭上的設計，也可以幫助演員用簡單的方式就能達到完美的效果，這點在王家衛的電影中可以找到許多的例子。就如同在《重慶森林》中，梁朝偉對著肥皂、金城武對著成堆的鳳梨罐頭不發一語或喃喃自語的演戲時，一定沒想過自己已成了電影中因失戀而喪失感覺（梁）或擴大記憶（金）的兩個形體對照；《東邪西毒》中大部頭的香港一線紅星交織穿插，若非大量旁白的演繹，我們也無由得知這其中食物鏈般的複雜愛情糾結相貌。演員成功的化身為導演電影元素中的一環，雖和我們熟知的敘事方式大不相同，亦是諸多優異電影中的一種。

　　影史上有許多導演與演員的組合膾炙人口，譬如我們提到小津安二郎的作品，就很難不提及笠智眾的表演；說到山田洋次，必定聯想到渥美清；李安的「父親三部曲」中，郎雄無疑是其中父親形象的最佳演繹者；甚至蔡明亮一直以來的演員班底李康生，其現實環境中的扭脖子怪病都成了導演的靈感來源，在《河流》一劇中如實重現。由此可知演員與導演也可以像是彼此相互激發的創作源流，而其間的化學作用端看各人的修為而定。

　　總而言之，場面調度在眾多元素與導演的手法調配下，決定了一部電影的整體風格。在一個又一個的鏡頭構圖中，帶領我們認識影片中的演員性格、故事發展、劇情主旨，讓我們在觀影的過程中不斷追隨，從而有所領

會。它構成了電影的整體形式，當然也是導演展現其功力的絕對舞台，焉能不步步爲營呢？

蒙太奇（剪接）

我們常聽到的蒙太奇，其實是法文 montage 的音譯。原是建築學術語，意爲構成、裝配。後來被引用到電影的製作上，表示剪輯與組合的意思，即影片的構成形式及構成方法的總稱。

一部電影是由許多不同的鏡頭所組合而成的。因此，在電影的創作過程中，需要將劇本所要表現的內容分爲許多不同的鏡頭，分別依序拍完後，再按原定的創作構想，把這許多分散的、不同的鏡頭依導演的創作意念，有系統的組織起來，使之產生連貫、呼應、對比、暗示、聯想等作用，從而形成各個有組織的片段、場面，直至一部完整的影片。而這種表現方法就通稱爲蒙太奇。

最早發明蒙太奇此種特殊手法的是英國的製片喬治·史密斯。到二十世紀初，美國導演大衛·葛里菲斯在影片中，也成功的運用了蒙太奇的剪接手法。而蘇聯的愛森斯坦和普多夫金則貢獻最爲卓越，他們不但在創作中實踐蒙太奇的概念，還進而將蒙太奇的觀念發展成較爲完整的電影美學理論，使電影的創作藝術開始具有一套系統性的指導原則和表現理論。

庫勒雪夫曾用非職業演員做了一個很有名的實驗，來證明蒙太奇理論的基礎。他認爲電影不需要傳統的表現技巧。首先，他拍攝了一個面無表情的演員的特寫鏡頭，然後將這個鏡頭與一碗湯、一具棺材，和一個小女孩在玩耍的鏡頭並列，然後給一些人看，結果每個組別都得到不同意義的解讀。湯碗傳達了饑餓、棺材傳達了悲傷，而小女孩則給人快樂的感受。由此可以推出，電影的情緒內容並非由單獨的鏡頭可以傳達，而需要不同鏡頭間的組合。

在實際的電影創作中，蒙太奇的手法大致可分爲兩種類型，一種是「敘

事蒙太奇」，一種是「表現蒙太奇」。敘事蒙太奇以交代情節、表現事件為主旨。它按照情節發展的時間流程、邏輯順序，以及因果關係，來組合鏡頭、場面和段落，表現劇情中動作的連貫及情節的發展，以引導觀眾理解劇情，是電影中最基本、最常用的敘述方式。交叉剪接、平行剪接，及一般的連戲剪接都屬於敘事蒙太奇。

另一種類型是表現蒙太奇。表現蒙太奇以加強藝術表現力和感染觀眾情緒為主旨。它以鏡頭的對列為基礎，通過相連或相疊的鏡頭，在形式或內容上相互對照、衝擊、聯想，從而產生一種單獨鏡頭本身不具有的、更豐富的內在意涵，是電影中極具創作力的表現手法。吸引力蒙太奇、衝擊蒙太奇、隱喻、象徵等，都屬於表現蒙太奇。

蒙太奇是電影藝術中不可或缺的表現手法及美學元素，也是身為一個電影導演所需要具備的藝術修為。我們可以說拍攝最初的分鏡劇本與拍攝中的鏡頭運動、複雜的場面調度都在為最後的剪接（蒙太奇）做預備。雖然最初的蒙太奇理論已經經過不斷的修正與調整，但它仍然在現今的電影形式中有更細緻的發揮。

楚浮的《日以作夜》是一部以電影的創作過程做為體裁的電影，相信曾參與電影拍攝工作的人，必定會對其中的劇情心有戚戚焉。

其中有一段對電影導演角色的註解堪稱經典：

導演走入片場，字幕上呈現這麼一段話
「通常電影中的導演……
必須面對所有的問題，有時候還要答覆。」

首先登場的是製作主任，討論備妥的白色轎車是否合用。接著負責場景的工作人員，向導演報告目前的工作進度，才知道攝影機只在窗外拍攝，不需要用到他原本所規畫的傢俱。製片緊接迎來，表明工作的時間只剩下七週，因為美國方面施加了若干壓力，需要再開會加緊拍攝的進度。正當導演邊低頭行走、邊喃喃地計算時間只剩三十五個工作天，梳化妝已拎著一頭假

髮而來，無法決定假髮的顏色是否太亮；然後道具問題也來插上一腳，不知哪把手槍才適合主角使用。此時擴音聲響，毛片已沖洗送回，該到試片室去看拍出的成果囉……

對於身為導演的不易，這段話真是生動而又傳神的描述。電影導演在享受眾多光環加身的同時，也印證了權力的背後其實是責任的開始，所以如果電影中有一個片段或者一句台詞對我們有所啟發，我們都要感謝許多的工作人員在其中付出心力。

導演與工作人員檢視監視器裡的畫面。

製片組和導演組
The Production Crew

製片組和導演組

　　如果能將國內導演萬事一把抓的工作形態扭轉過來，向歐美製片為主導的工作團隊吸取經驗，讓導演能夠專心於創作上，不用過問每個拍片的瑣碎環節，而製片也能發揮管理的效能，提高團隊的工作效率，這方是健全的電影製作之道。當然也希望國片能從劇本和影片的品質上做好確實的扎根工作，因為唯有擁抱觀眾的電影，才能在市場生存，也才能帶動國片的工作人員素質，進而刺激整個製片的工作制度更形健全，這樣良性的循環，才是台灣電影工作者和觀眾之福。

製片組與導演組要經常的開會溝通。

第 一 節
電影工作人員的組成

一部電影從構思到拍攝完成，可說是一連串複雜而又責任重大的工作，所以需要一群學有專精的幕前幕後工作人員通力合作，包括了製片、導演、演員、攝影、燈光、美術、服裝、配樂、剪接等等，缺一不可。通常需要哪些工作人員，端賴拍攝企畫的需求而定。小型的獨立製片，資金不充裕，有時候甚至每個人都得身兼數職，可能是自編自導還要自演；反之，如《鐵達尼號》般的巨大史詩場面，光是場景就不知道要耗費多少的人力資金去籌備，更違論要細數其中所有和電影相關的人員。按照慣例，一部電影工作人員組成通常可分成三種：

（1）由製片出來組班。

（2）由導演出來組班。

（3）由製片和導演來共同組班。

但不管由誰組班，都需要導演和製片來共同領軍。因為一部電影的工作量既龐大又十分複雜，約可比擬為一個中型企業的工作範圍，因此若要確保影片能如期交出一張漂亮的成績單，工作人員的挑選與彼此之間的團隊合作可以說是十分重要的關鍵，有時甚至只要開出其中的組成團隊，就可當成影片品質的保證書，引起片商的注意。諸如史帝芬史匹柏的名號一扛出來，似乎就是某種名牌的代名詞。日本著名的導演山田洋次說：「我的電影拍攝成員十幾年來沒有變更過。攝影、剪接、場記……這些成員無論我拍什麼片子都不變，他們像我的家庭成員一樣，我對他們也像自己的家庭成員那樣愛護，所以工作起來非常順手……」可見慣用某種班底的導演也是大有人在，對他們來說，相同的工作班底，已經養成了若干良好的默契，能減少因陌生而帶來的磨擦與不適應。不過換個角度來說，電影是不斷自我挑戰的藝術成品，適度保持新血的注入，未嘗不是一種進步的動力，當然這一切的考慮還

是要回歸之前所提到的，視工作導演、製片，或者劇本需要而定。

在諸多電影的工作團隊中，導演組和製片組可說是居於龍頭老大的指導地位，但在影片的生產過程中，它們兩者的分工其實各有側重，雖然擔負著同樣的領導地位，可是彼此的工作內涵既統一又顯得矛盾。基本上導演組負責部分側重影片的藝術創作，其下有副導演、助理導演、場記。而製片組則偏重於電影拍攝的行政效能管理，其下有執行製片、製片助理、劇務、場務、會計。因為電影的創作不同於寫作、繪畫等，可以靠一人自由完成，也許靈感來了就多寫一點多畫一點，沒靈感時可以休息一會兒再去充電，成敗操之在己。電影是一種團體的創作，只要缺了諸多要素的其中一環，都可能種下失敗的後果，導致預算的追加，或者出來的作品不如己意。所以在導演進行創作時，必須要有製片群盡力提供他最好的創作環境，並提醒他創作付諸實行的可行性，如此同心協力，各盡本份，方是成功之道。

而身為電影工作團隊的一份子，都必須要有以下幾點的體認：

（1）每個成員都是這個創作隊伍中不可或缺的一部分，所以要有共同的創作目標，為成就一高品質的電影藝術而埋頭苦幹、努力不懈，並有為電影事業貢獻的一股熱情。

（2）要有豐富的創造力和實踐創造力的專業素養，協助影片順利成功。

（3）電影是團體的創作，所以每個部門，甚至和每個人之間都要有團隊合作的意識，充分的溝通與相互的尊重，是合作愉快的不二法門。

（4）聽從導演和製片的指揮並適時的提供建言，使工作在有計畫、有組織、有效率的情況下順利運作。

唯有這樣通力合作、努力不懈的工作所凝聚的向心力，各組人員要盡心盡力的配合，各組的負責人也要盡全力去溝通，讓各個工作人員都能在工作期間有最好的表現，才能截長補短，為電影的拍攝工作形成一種良好的示範，也為此拍攝的影片做最大的努力，全體工作人員要同心協力，以求作品有最好的展現。

第 二 節
製片組的工作人員

製片／執行製片

　　製片組的工作人員，因應國情及工作職務分工的不同，所以有著不同的名稱及編制。

　　在國內，民營的獨立製片公司要拍攝一部影片，公司的老闆，也可以說是主要投資金錢的人，叫做「出品人」，或稱「監製」。老闆不一定要對製片的工作十分熟悉，也不一定要對所投資的片子從頭到尾的監控，但對片子絕對享有生殺大權。因為影片的拍攝成果關係到日後的獲利與發行，對於出品人來說，這部電影算是一種投資，而不是藝術品的展現，所以獲利的商機和日後發行的成果是他們最關切的。老闆又不一定有足夠的時間和專業去掌握影片的拍攝工作，或說他手下有多部影片開拍，無法同時照料，所以必須要找一個有經驗且值得信任的人，對影片的拍攝、金錢支出、工作人員，乃至一切行政事務做一系統的組織管理，以創造導演有利的拍攝環境，我們通常稱這樣一個人為「製片」。而在國內的電影公司，情況又有所不同，如台灣最著名的中央電影公司，如果去看它發行的電影就會發現，他們是以董事長為「監製」、總經理為「製片人」，然後由總經理指定一名人員代理其所有的製片事宜，稱之為「執行製片」，也就是我們一般所提到的「製片」。通常一部電影的製片猶如一個軍隊的指揮，責任之重，居全電影工作團隊之冠，所以製片的工作經驗非常重要。如果一個製片只有低成本的獨立製作電影的經驗，那麼在大成本大製作的電影中，因金錢的流動與人員的掌控十分複雜，可能在能力與經驗上就有不足；相反的，用一個習慣大成本電影製作的製片來執行低成本的電影，也非明智之舉。

　　由於國內的製片名稱分類複雜且混亂，與西方的掛名方式常常造成出

入，就美國製片的慣例來說，大型製片廠（如美國八大）出品的影片，掛名 Executive Producer 通常是製片公司的最高決策者，也就是主要出資者，他的地位高於負責執行面的製片（Producer）。國內通常將 Executive Producer 譯爲監製，但也常將 Executive Producer 和 Producer 都中譯爲出品人，卻又將出品人英譯爲 Presenter，其實並不十分正確，且易於引起混淆。按美國製片慣例，影片出品者應爲公司，代表整個公司的榮譽，而非個人，例如 Warner Bros. Presents 即爲「華納電影公司出品」，所以以中央電影公司爲例，掛名的方式爲：

中央電影事業股份有限公司　出品
Central Motion Picture Corporation　presents

製作組織稱	英譯	公司職稱	現職人員
監製	Executive Producer	董事長	
製片人	Producers	副董事長、總經理	黃麟翔／邱順清
策劃	Co-producers	副總經理	王世豐／王珍珍
總製片	Associate Producer	製片部經理	李祐寧
執行製片	Line Producer	公司指派製片	

在國外，製片又分成兩種：一種製片他負擔的責任較重，公司對他的信賴感也較爲深厚，從決定一部新作品的開始，就要選擇故事、決定劇本、尋找資金來源，並且也要承擔此部作品的成敗。另一種就純粹是用合約的方式所請來的製片，是單個 CASE 所簽約的製片人員，由公司交給他一個既定的劇本故事、一筆固定的預算和一組拍攝過程需要的人員，在製作過程中由此製片全權負責；這種短期、合約式的製片叫做「攝影場合約製片人」。在 1950 年之前，好萊塢大部分是採用後者的方式與製片人員合作，到了 1950 年以後，好萊塢電影工業的合作方式才慢慢轉型，製片人才享有愈來愈大的發揮空間，對於影片的劇本、故事、演員和長期合作習慣的攝影組、燈光

組、美術指導之類的工作夥伴，都有充分的支配權力。

由於職務分工日趨細緻，製片的工作又太過複雜龐大，牽涉到創作和財務的管理兩大方面。在創作的部分，主要是協助導演對創作的實踐，而在財務的管理方面，則又分為線上成本的控制與線下成本的控制，所以在國外通常製片的責任會由數人共同分擔，而且每個人有不同的名稱，但棘手的是這些名稱所對應的職務並非固定不動，所以很容易讓人搞混。

先從 Producer（製片）談起，好萊塢的製片，是指一部影片的老闆，或稱監製。在台灣有人將這個職位尊稱為「製片人」，多一個「人」字，表示是老闆，負責找錢，或自己出資。通常 Producer 是一部影片的最初創始人，他主要負責財源與尋找工作班底，從先有構想，然後資金到位，進一步找編劇、導演、演員，到各組技術人員。在好萊塢體系中，是製片針對劇本（構想、故事大綱）找合適的導演來導，在台灣永遠是導演找製片，也就是導演才是一部影片的最初發起人。直到今天，還經常能在報章雜誌的報導中看到年輕一代的導演們，每天都在大談找資金與工作組合的痛苦，永遠在孤軍奮戰、單打獨鬥。多年前，筆者就開始提出台灣拍電影應該由導演制改變為製片制。在電影製片全方位的領導下，導演只負責生產影片，努力將創意實現在膠片上，而製片負責其他一切行政支援、財務調度，在無後顧之憂的拍片環境裡，好的影片才會誕生。

Executive Producer（監製）是好萊塢大製片廠的特有製片職位，有時地位高過 Producer，一般獨立製片公司則少有 E.P.。他主要負責找錢，尋找上片及發行管道，並草擬演員與工作同仁合約，與娛樂律師、經紀公司溝通，屬於電影管理工作。在台灣，一般稱 Executive Producer 為執行製片，容易讓人誤為現場的執行製片，這是中外很大的不同！

好萊塢的 Line Producer（執行製片）主要負責拍片實務，推動每天拍攝工作，並且每天呈報「拍片進度日報表」與「拍片財務報表」給Executive Producer，再由 E.P. 彙整呈報 Producer。

Producer Manager（製片經理），台灣一般稱為劇務，主要是 Line

Producer 的副手，負責控制拍片進度與預算執行，以及發工作組通告，通知每一位工作同仁拍片時間、地點。

Co-producer（聯合製片）的工作性質基本上與 Line Producer 及 Producer Manager 相同。但在好萊塢不是每一部戲都有 Co-producer，碰到真正的大片，為了有效推動製片業務，才會找好幾位 Co-producer 負責分工更細的拍攝進度與支援。

Associate Producer（副製片）是製片組的副手，支援 Producer Manager 與 Line Producer。在台灣一般稱 Associate Producer 為製片經理。前文以中影公司為例，可以看出在台灣大型電影製片廠，通常因為長官多，才將電影團隊變出很多職位，從出品人、製片人、監製、企畫、總製片、執行製片，然後由職稱來翻譯，出現英譯與中文職稱的混亂。香港製片組還經常有「統籌」一職，更讓人迷惑，其實「統籌」有點像好萊塢的 Line Producer。

此外尚有製片助理（Production Assistant，或稱 P.A.），通常由對電影有熱情的新進人員擔任；主要的任務就是在製片底下做一些跑腿的工作，例如負責與底片沖印廠或各技術部門的聯繫，隨時隨地靈敏的支援製片的各種需要，機動性和反應都要夠快。此外還有製片會計（Production Accountant）。就像一般公司行號的會計一樣，如果說製片掌握的是大方向的資金流向控制，那麼製片會計所掌管的金錢支出則趨於瑣碎；外景期間工作人員和臨時演員的工資、各部門領取用品的監督，並要按時統計全片的開支及各項材料的使用狀況，以協助製片做好影片的成本管理。製片祕書（Production Secretary）負責製片的一般行政事物，協調其他組員與製片之間的溝通，通常也要視製片需要，決定聘請與否。

不論在國內的大權獨攬抑或國外的分工合作，製片都可說是一部影片行政上的監督者，地位和負責藝術的導演並駕齊驅，甚至對影片及工作團隊享有更高的權力意志。

從前製作業期開始，就必須選擇故事、發展劇本、撰寫企畫、遴選導演、編制預算、尋找資金、場景、演員、工作人員、排定拍攝計畫等，鉅

細靡遺的參與前製的籌備，因為肩負著資金運用及影片品質掌控的兩項重責大任，事前的準備工作愈是完備，愈能確保拍攝工作的順利完成。其中在前製作業期間，製片最重要的任務，就是負責資金的來源。不論是使用個人資產、銀行借貸，或尋覓願意出資合作的金主，若有愈多的金錢來源，導演就可以運用更精緻的道具、邀請更好的演員班底，或在拍攝技術上採用更複雜的特效。所以，製片的能耐愈大，此部作品可期待的空間也就愈大，製作團隊所展現的功力也就愈堅強。當然，這也並非定論，像凱文科斯納自編自導自演的《水世界》在當時雖然號稱影史耗資最多的電影，卻是拍得慘不忍睹，還得到當年爛片奧斯卡金酸莓獎的最爛影片。

在拍攝期間，更要面面俱到，處處留神，在滿足導演需求與節省開支下的兩難下，做出最適宜的抉擇。此外還得因應各種突如其來的狀況，如租借場地、軋演員、協調各組人員的糾紛、處理意外事故。當然，最重要的就是確保影片進度與品質，而且不能超支，同時在種種壓力的交相侵逼之下，還得注意帶動拍片現場的工作氣氛，是否滿足了工作人員的味蕾，有讓人滿意的伙食和點心。帶兵先帶心，指揮一個工作團隊為共同的目標而努力。

電影殺青後，製片的任務並不因此而結束，製片仍然有許多的事亟待決定，而主要的工作就是以大方向大原則的問題為主，讓導演有餘力去照顧影片的後製細節。所以舉凡電影的後製工作，如大家最熟悉的剪接、音樂等等，都有製片參與其中。直至片子完成後製，有時連影片的宣傳、上映和發行及版權問題，也都在製片的職責之內，任務可說十分艱辛。通常在大成本的電影製作中，還會有後期的製作主任來負責其間各種瑣碎的事；如在後製期間底片會因應需要而在剪接室、錄音室間搬動，因為數量不少，所以任何一卷遺失都會造成很大的問題。通常在小成本的製作中，這還是由製片兼任，所以在後期製作期間，製片的工作仍是非常重要。

製片工作這麼林林總總的陳列下來，說穿了不過就是四個字「解決問題」。聽來簡單，實際上做起來卻千頭萬緒，片場中有太多的突發狀況或必然會發生的狀況等待解決，身為製片則不得不把腦袋放靈光一點，處理這一

電影拍攝現場總免不了民眾圍觀，因此安全與秩序的維護是重要的工作之一。

連串可大可小、卻又急欲排除的問題。所以想要當一個製片，必需要運用良好的溝通，以及運籌帷幄的能力；他必須要有高的 IQ，知道如何將事情以最節省時間與成本的方式解決；他也一定要有高 EQ，片場是一個工作團隊的組合，千百樣的情緒需要排解與帶動，讓大家有愉快的心情以抵抗工作中的高度壓力，絕對是下次再合作的保證書。當然人脈的養成也是不可或缺，結交五湖四海、肯兩肋插刀的朋友，是遭遇難題時的最佳後盾，這是用錢也買不到的珍貴資產。最後，不能忽略的是，雖然製片在角色上偏向行政事物的處理，似乎掣肘了導演在創作上的天馬行空，但他絕非是藝術工作的阻斷者。相反的，他還必須對電影有精準的眼光，能揪出導演太過自溺的想法，衝擊作品有更高一層的表現，這樣泱泱大度的領導風範，絕非一般的泛泛之輩所能勝任愉快。

劇務

　　所謂劇務就是拍攝現場的事務性管理人員，通常視工作需要顧用數位劇務，工作也不輕鬆。他要熟悉電影的生產過程，處理事情要公正勤勞，並要關心所有工作人員的生活作息，因為他最主要的工作就是幫助副導演，確保拍攝的進度都能確實執行。在拍片期間內主要負責通告安排及發放，通常在前一天導演和副導演就會將隔天所要拍攝的場景及人員確定出來，這時劇務的工作就是要確定通告確實交到所需的工作人員手上，通知相關演員和工作人員有關工作的時間和地點，使隔天的工作能順利進行；此外要對副導演轉發的支配單執行行政工作；發放臨時演員和臨時工人當天的演出費用與酬勞；管理拍片時期住宿及伙食費的支出；也負責所有需要車輛、司機的管理和調度；負責現場的準備工作和安全、生活、清潔等等工作，尤其是拍片場景人多手雜，而且常常因應劇情需要轉換地方，所以現場的安全問題及偷竊問題都需要人手來注意。例如每一輛需要經常打開裝載攝影器材和燈光的車子，由於器材非常的昂貴，所以都需要一位劇務來看管。美國的拍片現場有終日供應點心的慣例，所以又需要另一位劇務助理隨時補充點心，以維持工作人員的體力。另有一些場務助理負責管理場外秩序，以及負責出外採買、辦事，工作十分繁重。

　　所以身為劇務人員，必須要有勤勞懇切的工作態度，隨時掌握拍片現場的工作進度，確實完成製片與副導交付下來的工作，讓他們無後顧之憂的去專注於更重要的事情上，才算是一個稱職的劇務。

第 三 節

導演組的工作人員

副導演

　　副導（Assistant Director）是導演的主要助手，在導演的指導下，協助導演完成影片的藝術創作和拍攝工作，通常也被稱爲第一助理導演。就因爲他與導演的緊密關係，所以身爲副導的第一要務，就是要充分了解導演的創作意圖，與製片配合，再協助導演執行他所賦予的任務。通常視工作的繁簡，一個劇組可以有一個或一個以上的副導演；不過在國內的電影工作團隊中，因爲經費有限的關係，副導演通常只有一位。

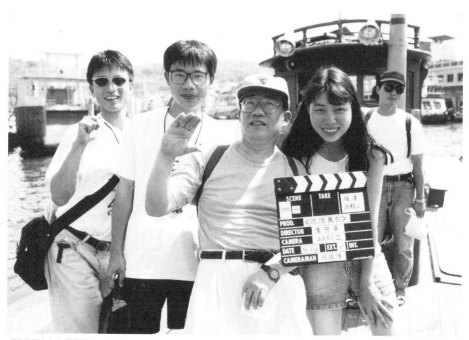

《流浪舞台》的導演組工作人員。

　　在創作方面，主要協助導演進行分鏡劇本的編寫。在前製作業期，則是協助導演選擇演員，根據影片需要，搜集相關的參考資料，尤其是聯繫服飾、化妝、道具等部門的創作設計，以及選看外景、排戲等工作。當影片進入拍攝期，則要根據導演的安排與指示，檢查拍片現場的準備工作，如：確保每個演員與拍攝人員能夠確實出席，在指定的時間到指定的地方去，並協調演員和拍攝人員的活動，使他們每個人能在拍攝前做好所有的準備工作，確定需要的道具和設備都按預定計畫一一的準備好；把導演的預想意圖和所預估作品的效果，正確的傳遞給拍攝的人員，以保證他們能達到導演的要求，有效的執行計畫；此外協助導演場面調度，確定場面調度中所需要的場景、道具、服裝、演員等，達到導演的要求，並在拍攝時期協助調度臨時演員或群眾演員。有時，根據導演的安排，也分工直接指揮拍攝次要的場景鏡頭。

　　由以上的職務看來，其實副導的工作就是要協調各部門的人員，確保拍攝工作能夠依導演所預期的效果，在確定的時間、地點下，按照預定計畫一步一步完成要求。所以身為副導必須有良好的溝通能力，堅定的意志力與良好組織管理的能力，才能確保拍攝效率。為達到這樣的目的，副導演的職務勢必難以討人喜歡，他像是片場中不斷驅策著拍攝進度的黑臉人物，當片場需要鞭策時，他必須要首先出面解決。也因為身為導演的第一助手，副導演除了與人協調溝通的能力外，對表演藝術的認知，對電影的分場、連戲、場面調度的概念，也是不可或缺的。

　　國內副導演和好萊塢的副導演，雖然都是居於導演副手的位置，然而工作的定位卻有所出入。在國內的導演通常都要由副導演慢慢熬上來，其實是因為製片制度不健全的關係，所以兩者的工作才有師徒制般的經驗傳承。而在國外健全的製片制度底下，副導演的工作和導演其實大不相同。導演因為主要的工作是創作，需要被照顧，而不需要理會創作之外的事務，他需要想出好的點子或特殊的觀點，進而引發別人的興趣；而副導演的職責則偏重於業務性質，他是為了照顧導演而存在的，工作比較接近於製片，目的在把整

個工作的團隊管理好，使它更有效率和紀律，讓各部門的人都能彼此配合、
通力合作。所以，基本上適合當導演的人和適合當副導演的人所擁有的特質
並不相同。

助理導演

助理導演（Director's Assistant），也就是導演和副導演的助手，亦稱作
導演助理，或是叫做第二助理導演（Second Assistant Director）。他是在導
演與副導演的指揮與安排之下，為導演安排事務性工作、文書性工作，及部
分現場調度工作，如：負責檢查服裝、道具、場景是否符合劇情的要求，注
意鏡頭與鏡頭之間的連戲，以及處理片場的瑣碎拍攝事務，並聯絡全片拍攝
的細節部分。在拍群眾場面時，根據導演的鏡頭設計，負責調度後景的群眾
演員，以完成導演所預期的內容效果。

為完成以上職務，身為助理導演，同樣的要了解導演的創作意圖，也要
熟知劇本內容，並有貫徹執行的實踐能力，最重要的就是有連戲的概念（包
括演員服裝、道具、髮型、化妝，甚至是攝影機的位置），要成為導演的得
力助手，減輕導演在執行創作上的負擔。因為要參與演員和拍攝人員的日常
生活安排及工作，所以要瞭解各種協會及工會所制定的相關規定。

場記

場記（Script Supervisor）也叫做連戲助理（Continuity Person），簡而
言之，就是在拍片期間負責記錄工作，以保證連戲的工作人員，要作的工
作十分繁瑣、卻相當的重要。

場記的工作看似細微，事實上卻十分的繁重，除了大家印象中在導演一
聲 Action 下的打板工作外，最主要的就是隨著不同鏡頭的開拍所填寫的場
記表（Continuity Sheet）。場記表用來註明場景和每一個拍攝鏡頭在場記板
上的號碼，鏡次的號碼及好壞，使用鏡頭與光圈的種類，以及拍攝時期演員

說出的對白、動作、道具、服裝等等。
有助於道具、服裝部門的工作，並可做
為拍攝插入鏡頭及重拍時的參考資料，
以及剪接時的重要依據。場記亦必須要
估算每場戲的長度和整部電影的時間掌
握。場記在片廠必須作非常多的記錄，
包括攝影機的位置、所使用的鏡頭和光
圈，並要掌握導演所要的效果，要告訴
打板的人每場的場號，也要記錄導演要
沖映的鏡頭，時時和錄音師與攝影助理
核對，以求導演所預期的效果。為完成
這樣的使命，做為一個場記，他必須瞭
解劇本內容，熟悉台詞，具有連戲的觀
念，注意演員每個鏡頭之間的服飾、裝
扮、髮型有無改變或遺漏，甚至要在場

打板是場記的重要工作之一。

與場之間利用拍立得彩色相機詳加記錄，不能讓觀眾在作品呈現出來之後可
以看出拍攝時場次與場次的交替，並應力求完美。做為一個場記，最重要的
人格特質就是必須有超乎常人的細心、對瑣碎細節的完美記憶力，以及無比
的耐心，才能勝任，故在拍片現場被公認為是最困難的工作。這種需要相
當耐心和細心的工作，在傳統片場中多半是由女性來擔任這樣的角色，因此
有時也稱為女場記（Script Girl）。

　　在國內的電影界中，通常把場記的工作當作是做導演的必要磨練。想從
事導演的人，必須先從導演組的場記開始做起，以師徒式的傳承方式，一步
步的從場記、助理導演、副導演到導演慢慢的爬昇，經年累月的累積經驗和
人脈。但是對於好萊塢的電影製片工業而言，不論是場記、副導演或者導
演，都屬於完全不同的專業領域，需要不同的訓練與專業背景，才能勝任片
場的工作。如果你要成為專業的場記，甚至還要經過專業的速記訓練及資格

考試，才能取得工會的資格，所以如果想要伍迪艾倫、馬丁史柯西斯等大導演來做場記的工作，他們恐怕也要無奈的搖搖頭吧！

對白指導／提詞人／特技指導

並非每一部片子都有對白指導、提詞人和特技指導。說起這些職務的產生，也是為了要因應電影工作中複雜而分工詳細的特性；這些職務大概在電影工業分工制度比較詳細的好萊塢電影工業中才會出現。對白指導、提詞人、特技指導等人員，通常在國內這種萎縮的電影手工業中難得一見。

對白指導（Dialogue）：要確定編劇更正內容的最後版本，在排演期間對白指導要不斷地和演員複習劇本，確定熟記劇本內容。有時候演員的角色說話的腔調有地方色彩或是外語，此時，對白指導就要負責找到老師來訓練演員，以達到最好的演出效果。

提詞人（Cuer）：要跟場記有相當好的默契，要在事前取得確定的台詞，清清楚楚的寫在提詞卡上，讓演員可以在適當的時候有完整明確的提示，以做出最佳的表演。

特技指導（Stunt Coordinator）：要負責做出安全又逼真的特技效果。若是武打鏡頭，要有完善的安全設施，以免演員在表演過程中受到傷害。若場面過於浩大或是武打的場面，可能要安排替代的演員上場。特技指導要負責挑選身材、年齡與主角相仿的替身，穿著與主角相同的衣服，裝扮和髮型也要力求一致，才不會在鏡頭上看出破綻。替身演員多半身手矯捷，常常在危險場景裡要代替正式演員上場，讓場面看起來更加逼真。

技術性工作人員
The Technical Personnel

技術性工作人員

　　有機會到過片場的人就知道,拍片現場常是一大群人忙碌穿梭,看似雜亂無章,但每個人都各司其職、互相配合。電影工作就是這樣的一個團體,需要一群熱愛藝術,且富有使命感的工作夥伴,並透過大家不斷的溝通、不斷的技術精進,投入自己的熱情及創造力。

　　只有導演一個人是無法成就一部電影的。在拍攝前,一切都是紙上作業,拍攝後才算是真正開始製造一部電影,且拍攝的工作人員未必都是同一批人,那麼,在彼此不熟悉的情況下合作時,為了讓大家能心無旁騖、各安其位,通常一開始就是把職位和工作項目做清楚的劃分,讓大家能儘快的步上軌道。

　　若想使工作小組發揮強大的團隊功力,必須再加上彼此互相協調、彼此善意合作、擁有高度熱情,那麼所組成的團隊將會是最強的。

　　在之前章節介紹過,一部影片的製作流程可大略分成三大階段:前製(策畫階段)、製作(拍攝階段)、後製(後製作階段)。

　　而以製片預算的角度及觀點來看,可把整個參與影片的工作人員以線上及線下的觀念來加以區分。而本章節所介紹之技術性工作人員與第八章之導演組及製片組工作人員,同屬線下人員。另外在後製整合階段的工作人員亦屬於此類。

第 一 節

美術部門

　　所謂電影的美術部分，只要能夠表現整部電影美的效果者，均稱之為美術。

　　大致上可分為服裝、梳妝、佈景、道具等色彩及燈光、字體方面等。「藝術指導」這項工作，基本上即是負責以上工作的人員，若分的更精細的則是「演出設計」、「製作設計」兩部分。

　　一部可以吸引觀眾目光的好電影，就必須靠「美術人員」的相互配合而完成。

服裝

　　人員配製：服裝造形設計、服裝師、服裝助理。

一、服飾的作用

　　服飾造型可以代表身分、地位、表現個人個性及自信，電影可以呈現人類的生活及時代的演變，當然對於服裝的要求有相當的必要。

　　一般來說，寫實主義的電影是複製真實，所以服裝在其中可以連接故事、顯示時代、表現人物的性格。當一個人物出現，看見他的服裝，便可看出他的身份，是學生或是上班族，是流氓或是紳士。所以服裝必須符合身份、年齡、個性、時代背景、地點、場合等因素。另外一種形式的影片，例如表現主義的電影必須要以強烈誇張的服飾表現特殊的情調，或藝術上的高度風格化，如歌舞片、科幻片等。

二、服飾工作人員的工作內容與注意事項

　　1. 服裝造形設計師

　　負責服飾部門的人員，在影片開拍之前是很忙碌的。他必須研究劇本中各人物的角色個性內在意涵，決定那個角色的飾品、服飾顏色、材質、款式，最後再與導演溝通，即可進行預算和設計工作。

　　2. 服裝師及助理

　　開始著手從事設計工作時，需注意的就是按照分場分景表把主要演員、次演、臨演之服裝分類分套準備好，可用編號來分類，依人員出場的次數，安排服裝的套數。如果是男女主角，就是重要演員，所以服裝飾品的套數必須多一點，因為它們的出現勢必成為觀眾的目光焦點。其他人員便依出場的機率安排服裝套數（通常都是一、兩套），交由服裝師負責。例如這部電影女主角共有六種服裝，那我們可將之編號為 A、B、C、D、E、F 等六組。若第一場第一景、第二場第二景、第十場第六景等要穿B組服裝配件，在定

電影《流浪舞台》中的服裝道具。

裝前就要把這些服裝配件都整理分類及歸檔。

　　到了要拍攝時，就可很迅速專業的為演員換好服裝。還有一種狀況，如遇服裝不夠，需配 A 套的上衣，C 的裙子，加上 D 套的首飾時，更是要特別小心注意「連戲」問題。這些要在定裝照完成之前，就必須準備兩套，甚至三套。若無法確定拍攝順序，那麼寧願多準備，以應付突發狀況。

三、工作步驟

　　第一步驟：

　　將全部服裝做徹底的檢查後，標上穿著者姓名於內衣領上，方便辨認。然後將服裝表面燙平整，並吊掛整齊，以期凌亂時仍可迅速拿取。

　　第二步驟：

　　如果有些衣服需要特殊效果。例如：有被弄破的感覺，或者需要有很舊的感覺等，就必須在拍攝的階段做處理。

　　第三步驟：

　　有些衣服因為穿過交回之後，會因汗水或灰塵而弄髒，必須利用拍片的空檔拿去清洗。

　　由於工作的內容不同，服裝的管理人員可分兩種：一種是管理無數件供片場租用的「整片公司服裝管理員」；另外一種是「隨戲服裝人員」，他們的工作是隨時保管好戲服，檢查配件的完整，而且還需隨身準備熨斗、針線及其他服飾材料配件，以備不時之需。

　　有時候，我們看電影時會發現，同一場景同一時間，為什麼衣服顏色不一樣了，或者項鍊不同了，那是因為沒有注意到「連戲」的問題，這些也是服裝工作人員和場記特別要注意的地方。

　　當拍攝完成後，服裝工作人員也必須將服裝分類，該丟的丟，可以保存的或者租來的衣服，應先洗滌乾淨才可收藏。若有毀損者，應照價賠償。

梳妝

一、梳妝對電影的重要性

在 1920 年之前的電影，演員是很少有化妝的，但是由於電影的技術愈來愈精進，品質畫面的處理也愈來愈明晰，而且有些角色也常需要強調或再加強，因而才開始重視化妝的部分。

不過有些角色其實是刻意不化妝的，那常是為了表現真實組織的畫面效果。例如：老婆婆臉上的斑點、皺紋可以表現出漫長的歲月及滄桑等效果。

化妝可以做為輔助演員的表情、對白，是表達性格之外的另一種表達方式。

電影化妝和其他表演形式的化妝目的不同。電影是一種講求表現生活化的視聽藝術，有它的技巧性在，因此相形之下更重視畫面的完美呈現，要求上也大為提高，這也是為何電影化妝較其他藝術工作的化妝還困難的原因。

舉例來說，以舞台劇的化妝而言，工作者的表演距離與觀眾的距離較遠，因此化妝是為了加強表演者的輪廓，用濃妝來表現，而表演者也著重在誇張的肢體動作，不需要太細的妝。但電影不一樣，它必須依鏡頭的遠近、燈光及導演的要求，來畫不同效果的妝。

總而言之，電影化妝的技巧就是要為演員的外型加分。

二、化妝師應具備的條件技術

化妝師可以算是電影的美術家，他可以改變演員的面貌而呈現出新的面貌。一個角色扮演能否成功，是否有說服力，與化妝師有很大的關係。

成為一位真正的化妝師，必須要有很熟練的化妝技巧，還要有一套完備的專業工具。從劇本中分析每個角色，再去創造形象，除此之外，還需具備多年的臨場經驗，才能呈現自己獨到的風格。以下列舉一些化妝師必備的原料和工具：

◎ 冷霜。

◎ 粉條（油性）——打底用。

◎ 粉餅（粉性）──打底用。

◎ 蜜粉（定妝用）。

◎ 腮紅、口紅、眼影、睫毛膏。

◎ 假睫毛、雙眼皮貼、頭套、鬍鬚套。

◎ 酒精、棉花、固定類明膠。

◎ 特殊用途的藥水（例如：刀疤、擦傷用）。

◎ 化妝工具：各式粉刷、粉撲、眼線筆、眉筆、唇筆、剪刀、髮夾、鏡子、梳子等等。

有了工具後，化妝師便要依電影的劇本來為演員的角色做造型：

第一步是從劇本中瞭解每個角色的基本資料，例如：家世、背景、年齡、性格和狀況，就算只出現一場戲份，也不可以忽視。

第二步是更進一步去分析角色。雖然有些角色的家世、背景相同，但是因為個性、喜好、宗教或者是習慣的不同，在外表上的呈現也不一。例如：同一個家庭的小孩子個性卻完全天南地北，像這種事情就要釐清。

第三步就是綜合以上的分析後，運用化妝的不同技巧來將性格呈現出來。另外，化妝可以依循我們平日對人性格的揣測來應用，比方說一個文藝青年，一定是戴一副眼鏡，臉上白白淨淨的，一副眉清目秀的樣子；一個煙花女子，一定是濃妝豔抹。這些表現除了從服裝可以看出外，五官上的表現也是很直接的傳遞方法。以下列舉一些五官上各種化妝的表現法：

（一）眉型與性格

1. 一字眉：眉頭眉尾的粗細差不多。呈一字型，表現出正直、較中立的個性。

2. 八字眉：眉頭向眉尾的方向以下坡的線條表現，眉尾較濃，呈現八字形。

3. 劍眉：與八字眉相反，眉頭低，眉尾高且較濃，長過眼尾。如劍一般的銳利。表現出英勇、威猛、堅定的性格。

4. 月眉：像新月一般，兩頭較窄，中間較黑濃，眉毛的弧度看起來有秀氣、溫柔，表現出溫和、善解人意的特性。

5. 佛眉：就像佛像眉毛一般，又細又長，表現出樂天、知足常樂的性格，就像彌勒佛一樣。

6. 壽眉：就像上了年紀的長者，眉尾會長出長毛，這是長壽的象徵。

7. 掃把眉：又粗又短，又黑又亂，眉頭較眉尾低，比眼還短。表現出粗野、不修邊幅，暴躁、殘酷的性格。

※每個時期均有不同的眉型流行，也應注意。

（二）眼睛和性格

1. 眼睛細長，眼尾向上，睫毛濃密的眼睛，表現出聰明伶俐、果斷、自信的性格。

2. 眼睛呈現三角形，表現出勢利、陰險、寡情的性格，即是一般人說的奸臣臉。

3. 眼睛圓而小，沒有精神，就像魚一樣，表現出無知、愚笨的性格，即是一般人說的死魚眼。

4. 眼睛圓而大，濃眉、濃睫毛、黑眼珠多於白眼珠，這種就是代表聰明、熱情、活潑。

5. 眼睛形如橄欖，是普通的眼形，表現平凡、安分過日子的那種性格。

（三）嘴型和性格

1. 如想表現成度量狹小，且善於妒忌型的個性，多半嘴型都較為小而薄。

2. 如果上嘴角向下，可以表現冷酷、難溝通的個性。

3. 嘴角上揚，且下唇比上唇厚者表現出樂觀、熱情、人緣佳的個性。

4. 自信且為人正直的個性，可以用上下唇同一個厚度的特性來表現。

（四）下巴之性格

　　下巴的分法不會很複雜，大致上，美人多橢圓形下巴。而尖形下巴則可用在奸臣小人的造形上。有錢人或者是胖子，通常都有雙下巴；達官政要的下巴通常是又方又正，表現出有魄力的樣子。

　　其實各種五官的特性都不盡相同，如何能正確點出角色的特性性格，是需要經驗的累積。接觸愈多次，愈能掌握！

三、化妝技巧

　　當化妝師為演員化妝時，一定要在實際拍攝現場之下的燈光來完成，為的是確保化出來的妝在螢幕上是與現場調和的。不同燈光下所呈現的妝，都會有不同的效果。

服裝師楊雲舒專訪

Q：頭飾、項鍊配件是服裝方面的人員或梳妝準備？
A：頭飾部分就歸梳妝，耳環項鍊歸服裝。

Q：服裝上有何建言和叮嚀？
A：在詳讀劇本時，若發現有服裝是會被弄壞的（弄髒、扯破、沾到血等），可事先找副導研究拍攝順序，是否有可能先拍破壞前的那段，再回頭拍被破壞的鏡頭。

Q：服裝來源？
A：1.若演員本身自己就有適合的衣服，那最好由他們帶來，拍攝期間由服裝管理人員保管。2.西寧南路上有很多服裝租用店，但它的服裝多屬於特殊服裝（芭蕾舞、運動用裝、旗袍）。3.中影也有適合於電影拍攝用的龐大服裝庫。4.看預算狀況及此服裝需要的程度去購買。5.特殊服裝找不到的樣式如科幻的服裝，遠古的服裝等，就看預算的狀況派人訂做或服裝人員自己製作。如服飾需修改一定要事先完成，但如遇現場臨時需修改或縫補，服裝組人員就必須有齊全的工具及經驗，以最快的方法搶修。

Q：服裝清洗及修改由誰來做？

A：若遇拍攝當天出狀況，清洗就交由可信任、交件速度快、地點又近的洗衣店。若偏遠地方，例如《阿爸的情人》在深山拍攝，當時因製作經費許可，便可攜帶洗衣機上山。

Q：如果角色在影片前後的外型有極大的改變，通常該如何處理？

A：如果遇到這種問題的話，就必須運用化妝的技巧來達到效果。舉個例子來說，演員由年輕一路演到老，為了劇情連貫，總不能再找一個老人來演。因此需將演員化妝成老人的樣子，像是將頭髮部分刷白（耳朵、額頭處）或梳成老年人的髮型，再將臉上多補幾條皺紋，並用粉餅將臉上的膚色變得暗沉一些，再加上服裝及動作，可使演員看起來比實際年齡要大。

Q：化妝師的工作是幫演員化妝，化妝用品是化妝師自己準備，還是由演員自己準備？

A：以往的化妝用品，幾乎都是化妝師自己依劇本內演員的角色而準備的，不過有時會碰上一個問題，那就是演員會對某些用品過敏。如果是這種情況，演員應該自行攜帶適合自己的化妝品，以免引起過敏現象。

Q：請問古裝片的衣服，還有佈景是哪裡來的？

A：衣服方面必須考慮到年代、款式及成本預算等條件，經過評估再看是用租借，或請人做等方式來處理。至於古裝佈景的部分，以往知道的有中影文化城內的古代街道可供拍攝，或者是一些比較未經開發的鄉下地方。不過在台灣要找到一沒有電線桿的地方真的不多了，因此絕大部分的古裝戲如果經濟條件許可，幾乎都移師到大陸開拍較多，因為大陸仍然還有一些古老建築存留的。

※服裝人員百寶箱：電熨斗、清潔劑、針線包、衣帶、拉鍊、鬆緊帶、毛刷、別針、鋼絲刷、砂紙（做舊棉線用）、顏料、噴水器、衣架、鈕扣、膠帶。

※經驗之談：如遇到臨時演員人數龐大的戲，又非得替他們準備服裝的狀況下（例：50年代的小學生上課）。大家的身材、身高都無法掌控，也有可能衣褲被損壞，解決的方法，就是多準備大小不同的衣服，太大還可改可央。

◎服裝師的衷心小語：
　培養應變能力、凡事多準備，對一切突發狀況及要求要甘願。

佈景

　　電影佈景在我們日常生活中到處可見，從房間、教室、電梯、道路，一直到高山上、森林、海邊等。可是大自然的佈置若是受天氣因素的影響，例如下雨、颱風、大雪等，拍攝工作又無法停止，那該怎麼辦呢？所以便出現了攝影棚這個設備。久而久之，導演們便將攝影棚變成一種感覺再現的「可塑性空間」。利用了各種設計方法使一個簡單的攝影棚變成虛擬的小城市、村莊，或者是森林、河岸，甚至於是一片汪洋大海、一個外太空的世界，逼真的程度不亞於真實場景。在攝影棚內拍片還有很多好處和方便，除了不受天候影響之外，任何的條件都易於掌握，像是燈光、音響、演員、時間等因素。

　　另外，還有一種佈景是依照劇情需要，為了表現故事的真實性，而將所有工作轉移至該現場去，如此一來，那些風景及建築也成為佈景的一種。

　　當設計一個佈景時，我們必須注意到很多的事情，除了要配合導演拍片風格與要求之外，還需要專業的造形及對色彩方面的美學：

（一）做一個佈景的用意就是要能與影片風格配合，才能增加劇情的真實感受。在取材方面，應該盡可能以最適合的來使用。

（二）場景並不是一個鏡頭拍到底，它可以是順應劇情的需要而有局部的更改，使畫面有活動的感覺，不會太單調。

（三）整體畫面的色彩、線條、比例及光線應該要符合影片所要達到的基調。

（四）佈景可以貫穿整部電影，因此在設計上，它應該是有一個共同的體系，每個佈景要注意它的關聯性。

（五）佈景的費用上，應考慮預算方面的分配，要以最經濟且能達到最好的效果為原則。

※拍攝現場的環境及氣氛，是可以用佈景來決定的，因此在選擇各方面的條件之下，需注意所呈現出來的效果是否相同。

設計佈景是需要有完善的程序安排，才可以引導設計者及配合人員的進行。

（一）先要瞭解劇本中的每一處場景、安排什麼樣的劇情，以及用何種襯托方法等。用藝術的角度分析。初步應與導演達成一個共識，再來著手進入下一個步驟。

（二）拍攝的場地必須先去勘察，無論是外景還是內景都一樣，最好是跟導演一同前往。

（三）前面的工作完成後，便可著手開列「佈景明細表」。內容包括工作地點、天氣、項目、材料、人員名單及預算等項目。

（四）開始繪製場景圖，先是草圖，再來是平面圖、立體圖、透視圖、施工用圖。到這個階段的要求已經得十分嚴謹，而且要註明清楚。

（五）之後需要開個佈景會議，會同導演、美工人員及藝術總監一同討論，將圖印製成藍圖以便將來討論用，並列出第一次的預算，洽商後便可以開始搭佈景了。

※場景圖也可使用來做為拍攝時，佈景陳放時的預習區。可以先在場景圖上試放陳列物、做比較，可減少現場工作上的麻煩。
※一部戲劇成功與否，佈景的配合其實是很重要的，它關係著觀眾與人物劇情間無形的吸引力。

道具

一個小小的道具，如果沒有準備周全，很有可能會拖延了拍片的進度。若是用了不適合的道具，呈現出來的效果更是會大打折扣。所以道具雖小，在選擇上也是不能馬虎的。

在電影中，大至一座假山，小到一片餅乾都算是道具。依劇情類型的不同，會出現一些特殊的道具。如果導演希望拍出特寫鏡頭，當然要用實品，否則會缺乏真實感。但如果某個道具並不需要特寫鏡頭，只是佈置中的一部

分，就可以考慮用假的。所以道具真假，主要以攝影的鏡頭而定。

　　電影的道具大約可分成三種，一種是佈景用的道具，一種是手邊道具，還有一種則介在此兩者之間，如汽車等。但也有另一種分法，稱大道具和小道具，以是否能用一隻手提起來區分。

　　佈景用的道具，就是用來佈置的道具。依照劇情的細節，安排配合此氣氛的道具，如劇中有一幕是男主角要上酒家，那我們就不能用一般家庭用的桌子、椅子、地板或壁紙，應該採用具有歡場效果的佈景佈置，才能契合劇情的要求。

　　手邊道具就是演員在拍片中，任何手會觸及、甚至拿起的道具。像這種道具，通常都不會很大，就像杯盤、書籍、皮包、音響、眼鏡等。通常這些道具都應該是真實的物品，因為它是要讓演員做某些動作時使用的，並不是純裝飾、好看用的。而且當攝影機的鏡頭拉近後，發現眼鏡是假的、電話也是假的，那就不太妥當。

　　既然道具是那麼講究的東西，這些東西應該要從哪裡才能獲得？方法有很多，不脫租、借、買或訂做。

　　製片公司的道具庫是可以租借。如果租不到的，再去買；可以多跑一些地方、多比較，以最符合劇情需求為優先，當然價格也不應太離譜。有些東西連買都買不到的，如古董之類的東西，就需要仿造了。

　　另外，有些影片因其風格類型上特殊需求，像是科幻片或實驗電影，需要請專人發揮創意，來設計其中的道具。

《流浪舞台》裡飾阿雄的馬如風正工作人員協助穿戴腳鐐道具。

第 二 節

攝影燈光組

電影是由畫面所組成，因此光影色調在電影拍攝過程中，是極爲重要的
一環。在拍攝電影時，並不只是要把燈光打亮、使攝影機拍出東西而已。接
下來介紹電影攝影組及燈光組的人員配置：

攝影指導（Director of Photography）

攝影師（Camera Operator）

攝影大助

攝影二助

燈光師（Gaffer）

燈光助理

在好萊塢式的大型體制裡，攝影師細分爲攝影指導與攝影師；因爲攝指
導是不需要親自操作攝影機，所以攝影師又稱攝影機操作員。除此之外，攝
影大助在國外，被稱爲跟焦員（Focus Puller），工作是協助攝影師測量距
離，保持影像清晰，而二助也被稱爲拍板和裝片師（Clapper／Loader），負
責底片的安裝和更換，及填寫攝影報告表。在編制較小的電影團隊中，因爲
人手精簡，工作內容就沒有如此細分，所以攝影指導也就是攝影師，例如國
內就沒有攝影指導這個名稱。

攝影機

一、攝影機原理

攝影機就像是快速且連續拍攝的照相機，其原理是「間隙移動裝置」的
作用。開拍時，膠捲拉過鏡頭後之片門，使影像感光於底片上，速度爲每一
秒 24 次的連續曝光；沖洗出的底片，也以每秒 24 張的放映速度來呈現出連
續的動作；即利用「視覺殘像」之原理形成。

二、攝影機的結構

分機身（Body）、鏡頭（Lenses）、片室（Magazines）、觀景窗（View Finder）、馬達（Motors）、支架等部分。

機身所包括的裝置：

1. 抓勾：抓勾以穩定的機械速度，將底片拉進曝光區，然後以我們所設定的速度暫停，進行曝光，完成後再把底片拉出，周而復始運作。

2. 快門：是一片可遮擋光線的旋轉遮板，它在底片進行曝光的過程中，可控制光線的射入。

3. 片門：由前後兩片可夾住底片的平板組成實物之影像，透過攝影機上的小方孔（也就是片窗）投射在底片上，而底片上畫面之大小決定於片窗的大小。為了使轉動中的底片保持平坦，設計有內壓彈簧緊壓住。

4. 鏡頭：利用不同的凹凸透鏡組合而成。透過它看到不同的畫面，利用鏡座裝置附著在攝影機上。鏡頭上還有調焦環，以調整焦距。

5. 片室：防光的隔間，做為放置曝光前及曝光後的空盒。

6. 觀景窗：可從此處看到被拍攝的畫面。絕大多數的攝影機都是把觀景窗設置在攝影機身的左側，也就是配合使用者以右眼觀看。（亦有少數攝影觀景窗是以左眼觀看，故使用者可先試試自己較適應何種方式。）

ARRI ST 16mm 攝影機（照片提供：曾介圭先生）

ARRI 535B 35mm 攝影機（照片提供：曾介圭先生）

7. 支架：為支撐機體、方便定位，已發展出不同大小及特性 。

8. 隔音罩：為降低馬達所發出之聲音的罩子。

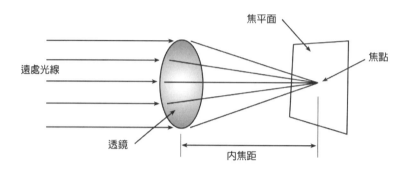

底片是持續以穩定的速度被供給輸送，但在片門內曝光的瞬間，必須靜止才能使影像清楚明確的曝光，所以抓勾和底片的動作是間歇性的開始和停止，稱間歇性運轉。由於底片是以運轉和及時停止這兩種方式交互進行，所以底片必須是鬆弛的，才不會緊繃斷裂。大部分的攝影機及放映機都會在轉片齒輪和片門設置長度適中的緩衝區。

三、攝影機鏡頭

若讀者玩過單眼相機就知道，透過裝上不同焦距的鏡頭，我們會發現從觀景窗看到的景物及構圖設計有很大的不同。鏡頭就像是攝影機的眼睛，不論是像天文台的望遠鏡，或是實驗室的顯微鏡，乃至於攝影機的鏡頭，都是利用相同的光學原理，由數片凹凸的透鏡組件接合。這些鏡片裝置於圓筒狀的鏡頭外殼內，被攝物體反射出來的光，被鏡頭內透鏡集中並曲射投影鏡頭後方，形成影像。

當你要利用這些不同的眼睛做不同的構圖時，必須明瞭其基本性能，以求發揮其最大功效。

就像小學自然實驗課裡有一單元，太陽從遠處發出光，我們取一透鏡，讓光線透過，再拿一張紙在鏡後向前後移動，將會找到聚光最清晰處（焦平

面）。這種折射聚光的角度與距離是取決於內焦距；內焦距愈短，折射率愈大，就離透鏡愈近。當鏡頭對焦於一無限遠的光或物體時，鏡頭至焦平面的距離就被定義為內焦距，同時它也是用來區分鏡頭種類的方式。內焦距是以釐米（mm）為計算單位，而內焦距不同的鏡頭拍出來的視角也不同。

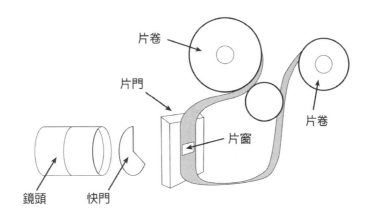

以下就不同的焦距鏡頭來做介紹：

◎ 標準鏡頭：顧名思義，也就是鏡頭中最中規中矩的。它的視角範圍與人的眼睛視角一樣，拍出來的鏡頭較為平淡，不利於去掉不要的部分而重新構圖。

◎ 廣角鏡：它的視角比人眼還大，納入的景也更多，通常用於拍大型的東西，例如：全景建築、風景，以及拍攝空間較狹小，需攝入更多的東西、卻無空位再退後拍。這樣廣角的焦距不必經常調焦，手持機的畫面穩定度也比其他焦距鏡頭還高。若用超廣角鏡頭，太靠近被攝物，將會產生影像變形，但也可利用此一特性產生的特殊效果，在劇情需要上使畫面更有感覺。

◎ 長鏡頭：電影中使用的大部分鏡頭是長鏡頭，因它的視角範圍比人眼小，在構圖時很有主題感，可除掉多餘的景，可做更多構圖上的變化。多用於需要特寫的鏡頭，且不易變形。

◎ 望遠鏡頭：其視角更小，就像望遠鏡一樣，能把景物拉近放大。常用於不易靠近之物或景的拍攝，例如野生動物等。

◎ 變焦鏡頭：顧名思義，此鏡頭可提供不同的焦距來拍攝，例如拍攝15〜60mm的焦距時，不需更換鏡頭，可省時。

鏡頭	視角
標準鏡頭	近乎人眼
廣角鏡頭	大於人眼
長鏡頭	小於人眼
望遠鏡頭	小於人眼

四、攝影機之維護

1. 攝影機務必保持清潔，若片門上有殘留化學物質，可用棉花棒沾酒精後擦拭，但不要留下任何纖維。

2. 不要用高於24格／秒的速度空轉。

3. 不要將攝影機從低溫處突然搬至高溫處，例如從強冷的冷氣房到烈日下。一定要讓攝影機有溫度緩衝的時間及過渡的溫度控制。

4. 搬運攝影機時要將鏡頭和機身分開，裝入內部形狀完全相同的箱子。裝車上路時，也必須固定箱子、確定不會晃動。

5. 鏡片無需經常擦拭，但灰塵累積太多會讓反差降低；可用空氣罐和毛刷清除。若有油脂，可將清潔液沾在拭紙上擦拭（不可將清潔液直接滴在鏡頭上，否則會破壞鏡片和鏡片環的膠合）。

附圖：相機底片用法與攝影機底片用法之不同

（相機8孔一張）

走向

（底片4孔一張）

ARRI SRII 16mm 攝影機

ARRI IIC 35mm 攝影機

ARRI III 35mm 攝影機

MITCHELL MARK II 35mm 攝影機（以上照片提供：曾介
圭先生）

五、攝影機的種類

　　目前生產攝影機的國家有四個，分別是德國廠商的 ARRIFLEX（擁有最
大市場）、美國的 PANAVISIONS、法國的 AATON 以及日本的 CANON。
而目前台灣常用的是德國 ARRIFLEX 系列。

	同步錄音	畫面穩定感		適用處	體積	機動性
ARRI BL	v		1秒24格			大
ARRI 535	v		1秒24格			大
ARRI 535B	v		1秒24格			大
ARI 435		很好	1秒可從1格到125格任意調整	廣告特技	小	▲
ARRI Ⅲ		很好	1秒可從1格到125格任意調整	廣告特技	小	●
ARRI ⅡC		較差	1秒24格	一般紀錄片	小	●

註：同步錄音的攝影機，因馬達內臟聲音小，因此可現場錄音。

註：何謂1秒24格？
　　為統一的速度規格，這樣拍好的片子才能適用於各播映處的機器。台灣為1秒24格（NTSC），但大陸、歐洲體系為1秒30格（PAL），兩種規格必須經轉換才能互相通用。

專訪攝影師林良忠

　　攝影與燈光是相輔相成的。在國外，擔任攝影師是需要強烈美學基礎、西洋繪畫的藝術修養，在國外及大陸從事攝影的人，幾乎都與繪畫有關係。

　　當具備美術的修養以及能力時，就可用在攝影燈光上。燈的種類就如交通工具種類，我們只是利用它。車有腳踏車、汽車、吉普車、火車，

攝影：林良忠

各有不同的運輸量，而燈也是一樣，依照場地的大小、人數的多寡而有不同的組合。

　　這些其實是很基礎的，若是像從前國片強調學徒制、基礎制，好像想進這行就該從學徒開始，其實那都是浪費時間，因為用這樣的方式修到頓悟、到開竅，一百人甚至一千人當中，難得有一個。最好還是到正規的學校接受教育及培養，才是方法。目前以美國及國內幾所大學做比較，可得知其不同處：

　　每個學校有它自己的方法及一條路。

　　美國西岸大學多屬片場制，希望大家養成一種電影工業的制度化。老師本身就像大製片家，以他的判斷分配同學。若他覺得你適合做攝影，就安排你負責攝影，某人適合當導演，就叫他當導演，覺得某人適合當編劇就叫他做編劇。但這樣的方法就會有點「封建」，也就是說學生進來就被分類定型，坦白說是比較不公平的，因為有些人的潛力是需要經過不斷學習累積，然後才產生爆發力。

　　然而紐約大學是屬於較自由的，你都可以去嘗試，通通都可以去做，最後哪一方面有爆發力，自然機會就來了。然後若在市場得到共鳴，就會有市場來供養。

　　其實以上兩種教學方式各有優缺點。片場制其實就是分工較細，一個蘿蔔一個坑，做好自己範圍之事，對於其他工作較難有機會產生興趣，但這種方式比較適合大的工業體系。紐約大學的訓練就比較偏向獨立製片，各個部門都能掌握。無所謂絕對好或不好，最重要是看哪種方式是適合你的，是你想要的。

　　而台灣的電影工業有台灣的操作習慣，是比較「手工業」的，目前還是比較傳統，並沒有培養很強的 team 的習慣。而沒有能力改，就會變成傳統，且什麼事情都要導演盯著。

　　台灣各地電影學校因這幾年經濟成長，其資源及器材更新腳步很快，器材反而可能比國外還新，但訓練方式也比較像美國東部，那種獨立製片方式，什麼都要自己來，從不會到會，所以其實在學校的教育算是很不錯，只是學生出來之後，台灣的電影依然還是照著它的傳統走，所以適應環境的現況還是滿吃力的。

　　台灣早期是屬於片場制度，當時有中影、聯邦、台制、中制等，這些都屬於片場制。所謂片場制，也就是這些片場每年會固定招考技術人員。目前大陸各片場，是一種政府或黨營機構，固定一年需要拍出多少部電影，必須栽培出多少人。不過隨著台灣電影工業沒落，片場制也跟著消失不適用了，台灣電影開始走向獨立製作（類似歐洲電影模式、屬作者電影）；也就是說導演要先找到好劇本，再拿著劇本找製片去籌募資金。若你要走入攝影這管道，最好是走入獨立製片；若你走入片場制，基本上就是學徒制，你可能幹一、二十年都不一定能拍到一部電影。

　　技術上問題，是花時間就可克服，但一個人的人文修養、世界觀，是需要去培養的。若把時間精神浪費在學習機械技術，沒有時間接觸藝術的話，是很難成為好的攝影師。

　　當然，一個人能成為攝影師，他必定已經對底片特性、光圈等很熟稔了，而這也是需要很多的練習，很多的實際拍攝經驗。

因為台灣還是較偏向獨立製片，時間上也比較緊湊，不像美國那麼優閒的工作方式，因此攝影師不像美國的攝影指導，可以不用親自操作攝影機，也因此本人於國外工作時就會定下遊戲規則——工作時數限制，一定不能超過13小時，超過或不能配合的就不考慮。因為一旦超過13小時，人會很累，做出來的品質一定不好，寧願不接。這不只是為了自己好，也是為整部片子好（我拍的影片定要有這種製作水準），大家工作的精神心情都充滿活力，自然合作愉快，水準可以好好發揮。對攝影師來說，這樣的工作環境，才會有時間跟導演討論鏡頭角度的結構和解構、剪接和銜接的美學，現場就有時間可討論。

在拍攝期間常遇到要溝通狀況，尤其跟外國人溝通因風俗民情不同，常弄得雞同鴨講、哭笑不得。有一次拍一個外國女星，因為是特寫，所以請她角度轉過來一點，這樣光線刻畫在她臉上，線條會使臉型更漂亮。這位女星聽完反而很生氣的說：「我不要漂亮，我只要戲好。」

劇情片或電影工業下較會有事先就畫好分鏡表的拍法，按照事先擬定好分鏡表格子內的角度構圖拍攝較可控制時間、經費的預算。

但無分鏡腳本的拍法，就比如大部分紀錄式的影片，是需要時間等待、去觀察去捕捉的，預算較不好控制，那必須要有一種對自我及對眼睛所看到的世界的一種修養，不然怎知你要等待的、要捕捉的到底是什麼？就例如說，每年有那麼多新相機出產，那麼多人買相機拍照，但是能拍出感動的好照片的人，少之又少。

又例如本人從小欣賞的攝影師布烈松（Cartier Bresson），那種抓住第一時間感動的敏銳度，無人能及，何況在當時器材簡陋的時代，更是不容易。要拍出好的影像，不管是照片或影片，都有組合的能力。

紀錄片與商業劇情片之比較：劇情片是按照固定的資金預算去運作，它的成就是當時市場的回收多寡，不論是評論或錢。

而紀錄片可能是需要傾家蕩產，用盡一生去研究去拍，但它的成就是在多年後，這些被紀錄的人、事、物消失之後，它的價值才會顯現出來。這種肯定來得太晚，但卻永遠流傳下來。

林良忠的建議：

找一組有能力拍電影的人，不管學生或是社會青年，或想要再投入電影的人也好，然後去創作。不管用何種方式，數位 DV 也好、16mm、High-8 也好，只要最後能用影片的方式放映就行。

◎ 攝影師衷心小語：

成為工作人員的首要條件是有信用、能吃苦耐勞、專心、喜歡這工作！

底片

一、底片構造

底片的厚度很薄，但主要卻包含三層。上層是分別對藍色、紅色、綠色有感應的感光乳劑之藥膜面，而裡面內含一種對光線非常敏感的鹵化銀晶體。晶體的體積大小對光線反應有影響；體積愈大，對光線敏感的程度就愈大。

底片曝光後，鹵化銀晶體便成潛影，底片沖洗時，感光過的鹵化銀和顯影液發生化學變化，使捕捉光線的鹵化銀及形成色偶合體由底片上呈現出影像。

在化學反應之後，鹵化銀還原成銀粒子，這些銀粒子是不透光的，故我們可得出下表的結論：

負片	映入底片的反射光亮	銀粒子	底片狀況
愈亮的物體	愈多	多	厚且較不透光
愈暗的物體	愈少	少	淡且較透光

底片構成圖

二、底片之基本認識

先前有介紹過鹵化銀的體積會影響底片對光反應的程度而感光度（ASA值）就是把底片反應的程度以數字的方式表示出來，以方便選購及使用。每

一家底片製造商都會以標準化的 ASA 值為依據，來分類其出產的底片。

高感度的底片用光量比使用低感度的用光量少，例如使用 ASA200 的底片只需要 ASA100 底片一半的光量即可。有些製片在預算不足的情況下，會考慮使用高感度的底片來減少燈光器材方面的開銷。雖然這是一種變通法，但並不是代表在使用燈光上可以馬虎，隨便打，隨便亮。如果我們不小心、處理的暗部以及灰階部分高感度的粗粒子會顯現出來，造成意料之外的反差狀況，以及畫面的瑕疵，失去一些原本想要的效果。

故在選用底片之前，一定要對各家底片特性有所瞭解，隨時注意新改良底片訊息。對於要拍攝的片子之風格與視覺上訴求等，都要與導演及相關人員徹底研究並做測試，找到最適合呈現的底片。

高感度	粒子較大	較粗糙
低感度	粒子較細	較精緻

註：站在製片者的角度，通常不喜歡畫面上有粗粒子，但有時候粗粒子也帶來一些不錯的表現效果，形成一種風格。

三、曝光

底片曝光適中、不足或過度，其實都有不同調子、不同效果。但正常來說，都是以曝光適中所呈現出來的色彩飽和度最令人眼接受。

當攝影時發生拍攝錯誤而曝光過度是無法補救的，但若是曝光不足（光圈不夠用或ASA太低）在沖洗時還有補救的方法，用微光再曝照一次，使暗區亮度提高，但對亮部並沒有太大影響。不過使用此方法會降低反差，拉起暗部層次之呈現，這方法就是叫色相調整。

底片經調整後，畫面粒子會變粗，色彩飽和度也變得較差，尤其在暗部特別明顯，必須謹慎考慮使用。

註：何謂反差：影像上明暗差異。反差大就是亮暗差距很明顯，若中間能有層次變化，就會愈明顯；反之，反差小，就代表最亮部及最暗部之亮度差距不大。

反差過小	軟調	Soft	柔和	平淡
反差過大	硬調	Hard	銳利	清晰

四、電影底片之規格

底片片類：有分燈光用底片（燈光型）及日光用底片（日光型）。

感光度：通常較常用 ASA100 到 400 的底片。在有限的光源器材及較暗處使用較高感度底片，如此一來光圈檔數夠用，也較能獲得較大景深。

底片寬度：70mm、35mm、16mm、8mm、超 16mm。70mm 為四條聲帶可製作立體聲；35mm、16mm、8mm 都只有一條聲帶。

每捲底片的長度：有 100 呎、400 呎、800 呎、1000 呎可供選擇（超 16mm 目前推出 800 呎共七款）。

齒孔的種類：片孔有兩種，一種是兩側成弧形，稱為 Bell & Howell 片孔，通常是攝影用或是製片底片用，另一種兩側為直線，這是標準片孔，常是用作印片用的膠片。35mm 的底片兩邊各有四個齒孔，16mm 的底片則是一個畫格一個齒孔。超 8 和單 8 為邊齒孔，35mm 是雙邊齒孔，16mm 有單、雙齒孔兩種。

片心與片卷：根據不同攝影機與印片機所設計片心，可容納的底片較多，片卷少（35mm 之片卷只供應 100 呎長度，16mm 則有 100、200 和 400 呎三種長度供應），且片心轉動之噪音小，亦較輕。

卷片方式（16mm 專用）：16mm 單排齒孔軟片卷片方式有兩種，「A」使用於接觸印片和光學聲片材料，「B」使用於攝影用底片或光學是印片片材。

燈光

一、色溫的原理

英國物理學家 William Thomson Kelvin 拿一塊黑色金屬做加熱實驗，剛開始時為紅色，隨著溫度漸升高，轉變成藍色的光，最後加熱便發出白的光。而色溫就是以此黑體加熱的溫度，比對所散發出的光色所訂出的熱力學溫標。以 Kelvin 為計算單位，紅色愈多，數值愈低，色溫也就愈低；反之藍色愈多，數值愈高，色溫也就愈高。以下用常見的光做簡單之說明。

	中午的烈日	日光燈	60W燈泡	燭光
R （紅光）	R33%	R10%	R50%	R60%
G （綠光）	G33%	G20%	G30%	G20%
B （藍光）	B33%	B60%	B20%	B10%
	較均衡	偏藍青	側偏紅	偏紅
色溫	中等	最高	次低	最低

　　底片在製造時，爲方便使用及配合攝影專用燈光，使光源的色溫和底片的色溫一致，才能得到正確且自然的色彩。

原子燈1000瓦

ARRI DAYLIGHT COMPACT 4000 瓦

KINOFLO 無影四管燈

ARRI DAYLIGHT COMPACT 2500瓦（以上照片提供：曾介圭先生）

⎡燈光片⎤

電影照明常用的鎢絲燈色溫設定在3200°K，同樣色溫的底片則被稱做燈光片（tungsten balanced）。

⎡日光片⎤

晴天的上午九點至下午四點之間，太陽光色溫最爲穩定，大概是5400°K。底片製造商即生產適合這色溫的底片，稱做日光片（day-light balance）。

二、濾鏡的原理

牛頓利用三稜鏡，使太陽光射入三稜鏡後，折射出的光呈現紅橙黃綠藍靛紫七種顏色的光。從此發現人眼看見的光，其實是由不同光組成，只是人眼具有些許調整功能，無法輕易分辨光所含有各種顏色的分量，而認爲看到的光是白色。

色光原色爲藍光、綠光、紅光，將這三色混合形成白色。

而將　藍光＋綠光＝青

　　　綠光＋紅光＝黃

　　　藍光＋紅光＝紫紅

從以上的公式中可得知（以青色爲例），構成青色的是藍色及綠色、但缺少紅色，故青色補色爲紅色；相同的原理，黃色的補色是藍，紫紅色的補色是綠色。

使用濾鏡的原理就是讓構成自身顏色的光通過，而把補色吸收。以橙色濾鏡爲例，就是讓構成黃色光的紅光及綠光通過，而將藍色吸收。

拍攝時若因劇情或現場狀況需要，使用色溫3200°K及5400°K以外的照明設備時，除非導演或藝術指導對色彩有獨特的風格及要求，否則爲了呈現自然顏色，必須在鏡頭上加裝濾色鏡或在燈材上加濾紙。當然也有爲了要呈現不同的色調，而特別加濾色鏡或濾紙的。

三、濾鏡的種類

• 日光／燈光轉換鏡

拍攝時常遇到的狀況就是需要在日光下使用燈光片,或在鎢絲燈下使用日光片,這時色溫需利用轉換鏡進行校正。

拍攝黑白底片時亦常使用濾鏡,主要是爲了調整畫面上的色階,使層次豐富。濾鏡除了有調整色溫及補色的濾色鏡以外,還有下列幾種不同作用的濾光鏡:

• 減霧鏡

作用爲過濾人眼看不到的紫外線,因散佈在大氣中的紫外線往往讓拍攝到室外景顯得朦朧,像罩著一層霧一樣,可使用UV或 1 A濾鏡。這兩種濾鏡透光率非常好,幾乎不需要做任何曝光補償。通常是一直被加在鏡頭,用做保護鏡使用。

• ND濾鏡

是一種灰色濾鏡,用來減低射入鏡頭的進光量,但不會造成色溫上的改變。需要有較短景深效果時,可用此濾鏡。可將光圈開大,達到效果。

• 偏光鏡

可阻擋斜射的光,只讓與鏡面垂直的光通過,減低物體之反光,增加顏色的飽和度(例如:透過偏光鏡看藍天白雲更漂亮。)

• 柔光鏡

有柔化光線,使線條或人物臉上的輪廓不要太銳利(亦不需做曝光補償)。

• 霧鏡

分成多種等級,主要是模擬各種不同濃度的霧,但只適合主體在遠處並且不要移動,因爲此效果與眞正起霧的狀況有差距。

• 低反差鏡

功用爲降低反差,但不會柔化線條。不過爲使整體看來柔和一點,會喪失一些顏色的飽和度。

文藝復興時期初,不管是哪一派風格的畫家,所呈現出作品都還是平

面的，沒有表現光的特性。直到有位畫家林布蘭特在作畫時，假設圖裡有一處光源，有一個方向，他把光照在立體的人、物之上的那種明暗，那種光刻畫在肌膚上紋路、質感、眞實而細膩的呈現在畫布上造成感動，足以證明光照明在影呈現的元素中具有非常重要性。燈的作用：照明；表現氣氛。

四、光質

光對主體的位置不同，強弱不同，所製造出的視覺效果也不同。

光質分爲強光與柔光。強光以烈日爲例，被照明的物體輪廓清晰，線條明顯，它所產生的陰影較清楚，我們可輕而易舉的判斷光的方向，而攝影器材用的強光通常是可聚焦的燈管，或是利用透鏡做成，亦可投射直接光，柔光可以用被雲籠罩的陰天爲例，雖然被照明的物體有亮度，但輪廓線條都較柔化，陰影極爲淺淡，甚至看不出來，這是太陽光經過厚厚的雲層之後漫射（光沒有一定的方向）的結果。攝影照明若需用此種光質，可將光打在大片平坦、白色的地方（例如反光板），再調整燈的角度，讓反射回來的光照在主體上。

強光與柔光的運用

在需表現肌肉紋理的地方，例如藍波的臉部輪廓及手臂肌肉，強光可更突顯他的強壯。但單獨使用，反差可能會太大。可以依照畫面的狀況，在暗部用柔光（散光）做陰光補救，以減弱主光（強光）陰影濃度，又可避免造成多餘的陰影。

以主體的立體空間來說，任何位置都可放置燈光，且不同的位置，表現在畫面上的感覺都有其不同的效果。

五、光的位置

主光（Key light）：主光光線角度決定了陰影方向、多寡及視覺上基本的訴求。

補光（Fill light）：此光打在主光、造成陰影區域，用以拉近亮暗反差或減低影子濃度。外景可用反光板，內景可用攝影機方向的柔光燈。

背光（Back light）：又稱輪廓光、髮光，由被攝主體之側後方高於主體的角度照攝在被拍者的頭髮、肩膀，形成像鑲邊的輪廓。讓主體跳出背景，而不是貼在背景上。

現場光（Practical）：原來就存在於現場的光。

六、照明器材

燈的強度單位是用瓦數表示，瓦數愈大的燈，亮度也愈強，但瓦數愈大，需起動燈泡發亮的功率要愈大。

• 鎢絲鹵素燈（石英燈）3200°K

將鎢絲置於石英玻璃管內，灌注鹵素氣體。優點是體積小，但亮度最大可至1萬瓦，耐用，且亮度和色溫很穩定。但此種鹵素燈會產生高熱，且燈管很脆弱，用手觸碰會損壞，故在更換燈泡時，要用紙包住再更換。

• 炭精燈（DC直流電）5400°K

此種燈必須經過交直流轉換器才能使用，色溫與太陽相同、照明面積更廣，亮度比一萬瓦更亮。在太陽底下拍攝時如需補光，通常利用反光板進行補光，但反光板之反射光的範圍及方向容易變化、不好控制，可用炭精燈替代，效果還不錯。

• HMI高色溫燈（5600或5400°K）

又名強光燈，目前已取代炭精燈。因HMI具有炭精燈之功能，亦較輕便，相同瓦數下有石英燈三倍之亮度，但不會像石英燈產生高熱。HMI同屬DC直流電，亦有整流器，可轉換接AC交流電。

註：HMI必須配合穩流器。台灣的電力是60週率而HMI的週率為50。經攝影機的旋轉快門角度改動之後，已無週率不合之問題，但因台灣電壓並不如國外穩定，使用時有光影閃動的困擾，配用穩流器可解決此問題。

• 弧光燈

照明範圍大、光亮亦強，通常用來替代日光或增強日光。此燈內可更換

碳精棒來調整色溫，必須使用低壓直流電。

• 螢光燈（日光燈）

色調呈現藍綠色，不適用在影片拍攝。此燈管有日光、冷白、暖白供選擇，可加濾鏡或濾紙做調整，亦可在沖印底片時進行校正。

註：螢光燈與HMI一樣會有閃動的現象，應變方法是快門的速度不要超過1/60秒。

• 聚光燈

聚光燈的光線集中，不會因距離增加而擴散，較其他燈種容易控制。

註：大部分聚光燈的聚光焦點是可以調整的，將燈泡前後移動，可使光束集中或擴散。

七、照明的輔助器材

磨砂紙：可加在燈前柔化光線，使光線平均分散，照度同時也降低一些。有各種級數可供選擇。

反光板：若要獲得柔和的反射光，可將光照附在銀色或白色的反光板上。

註：若使用平滑的銀色當反光板，其反射出的光會較直接強硬，故可把銀色錫箔，揉成不平面之後，貼於板上使反射光呈漫射、散射，可得到柔和的反光。

色　紙：調整色溫的色紙

藍色（B1 B3 B5）→增色溫

黃色、橙色→降色溫

ND減光量，但不增減色溫

第 三 節

剪接部門

　　一部電影的誕生，是由「劇本」、「鏡頭」和「剪接」這三個最主要的因素組成。雖然在拍攝期間，所有的部門在此時幾乎是全員出動，只剩屬於後製作業的剪接部門，似乎還沒有動靜，但在提到技術性工作人員時，剪接是非常重要的部分，讓人不能忘記它的存在。

　　說到剪接，一定得提到沖片的流程。當電影拍攝完成，首先要進行沖片的工作。這個被沖印出來的拍攝底片，稱為「原底」，是負片。在早期仍屬於線性剪接的年代，這個原底，必須要翻沖一條稱為「毛片」，也稱為「工作拷貝」的正片，以供剪接使用。

　　工作拷貝經過剪接確定後，剪接師將會以此工作拷貝為依據，進行剪原底負片的工作。原底剪完，為了使原底不致因多次印片而受損，必須保存原底，因此要做「翻子」的動作，即由原底翻印「子片」（Positive）。子片與毛片雖同為由原底翻印的正片，但子片的質料較好，可做為日後片商賣片，給海外片商做拷貝放映版本用。

　　在早期，剪接屬於「線性剪接」，也就是剪接師在剪片時，必須照著片捲的順序，挑出需要的部分來剪。萬一發現導演不想要這一個 take，要改成另一個時，剪接師就得從一堆剪餘片（trims）中找出來，然後把原本接好的 cut 拆下來，改接新的上去，這樣非常的不便。然而，隨著科技與電腦的普及，現在線性剪接已由非線性剪接（AVID）所取代。非線性剪接不需要印製工作拷貝，它是將原底的所有畫面，都轉成數位資料，包括邊碼。剪接師在剪接時，可以很輕鬆的找到他所想要的 take，如遇要更改，也不需要拆拆裝裝的麻煩，在電腦裡直接跳到那個 take 結合就行了。同時也可在此時先做出並預覽溶出、溶入、淡出、淡入等效果，讓在進行剪原底和沖印時，可以對照。所以剪接可算是電影工業中，技術進步最快的一個部門，在速度

Steenbeck ST-700 35mm 線性剪輯機

Steenbeck ST-700 35mm 線性剪輯機

Steenbeck ST-700 35mm 線性剪輯機

和方便性上有長足的進步。

線性剪接的剪接檯有兩種，為直立式（upright）和平台式（flatbed）的剪輯機。直立式的以摩維拉（Moviola）廠牌為多，因此直立式的剪輯機也被稱為摩維拉，而平台式的則有 Moviola、Steenbeck 和 KEM 等。

剪接師在展開他的工作之前，會得到沖印廠送來的工作拷貝、錄音室送來的聲帶拷貝和製片部送來的場記表。在膠捲的邊緣，會有被稱為鍵碼（key numbers）或邊碼的號碼，這些都是不重複、有順續的號碼，但在聲帶上則沒有。為了要讓影像和聲音能夠同步，而且也為了方便能在大量的膠捲和聲帶中找到要用的部分，此時必須進行製邊碼（edge numbers）的工作。

首先，剪接師的工作是將不要的部分拿掉，在電影術語中稱為「拉NG」，另外就是將畫面和聲音結合，稱為「合聲軌」，完成這兩項工作後的成品，稱為「粗剪」（rough cut）。

　　在電影製作中，場記的工作在剪接時更形重要。因爲場記的首要工作是「打板」，在拍板上會有一切重要的拍攝資料，包括片名、導演、攝影師、場景、場號、鏡號和底片、錄音帶編號等，在每一鏡頭前，都會將此板拍進去，等於在底片裡記錄和標明了這個鏡頭的資料。當導演喊出開麥拉（camera），是爲了要攝影師開機拍攝，同時錄音師也要開始錄音。當機器開始動作後，攝影師和錄音師都會回聲 rolling，意思是機器開動而且正常，然後導演才喊 Action，爲叫演員開始動作。這時場記要將拍板「啪」一聲敲下去，這也就是在錄音帶裡記錄和標明開始的資料。然後回到剪接室，剪接師可由場記表裡，看出哪一個 take，是 OK 的，哪一個是 NG 的，再由畫面中的拍板，找需要的 take。另外在合聲軌上，將依在聲帶上「啪」的那一聲和底片上板子打下去的畫面對齊，這樣畫面和聲音就同步了。

　　粗剪純粹是剪接師的工作，到了細剪（fine cut），則是由導演或製片等人決定要如何組合畫面。細剪也被稱爲「導演剪」，但這並不一定是最後的放映版本。有時候會以此毛片，舉辦「試映會」。在試映會後徵詢觀賞者的意見，再做最後的修改，這個版本被稱爲「定剪」，才是做爲剪「原底」負片的依據。在剪原底負片時，要非常的小心，一旦不小心剪錯，便無法補救。

　　另外，想要做淡出、淡入等效果，現在已經不需要在拍攝時收光圈、開光圈，不只是在剪接沖片時就可以做，也可避免事後後悔，想改別的效果卻不能改。唯一的補救方法，就是在印片時，讓印片機光圈縮檔，可做出淡出的效果。

　　剪接是電影製作過程中，最後的一項工作，也是最重要的工作。沒有剪接，電影就只剩斷續、雜亂無章的鏡頭而已，甚至連一段戲也不是。而剪接將一堆單獨的畫面元素組合起來，竟能創造出新的意義，爲電影創造出無限可能。

第 四 節

聲音和音樂部門

　　自從電影從默片時期進入了有聲階段後，音樂電影上的應用，以及各種音效的製造，使得影片的可看性大大的提高，已成為不可缺少的一個電影要素。

　　適當的音樂能使影片具有真實感，更容易帶動觀眾進入戲劇世界。例如恐怖的氣氛、感人的時刻及緊張的氣氛，都可藉由音樂的輔助而更生動。

人員配製

　　錄音師、大助（Boom操作員）、二助（安置拉線及控制現場環境音）、音效師、配樂。

錄音人員

　　輕翻一張報紙或走一步路，在肅靜的拍片現場及敏感的錄音儀器中很容易被錄進去，而電子干擾的聲音也很容易被收錄，所以聲音是很難控制到很清晰、乾淨的。而錄音師責任及工作是在拍攝前仔細檢查儀器，拍攝時專心於聲音的錄製品質，注意是否錄下不該錄進的聲音，例如遠處飛機干擾；若儀器發生故障需有能力解決。在拍攝時還要注意 MIC 擺設的位置，除了要能有良好收音之外，不能造成攝影上的困擾，例如電線及 MIC 影子不能穿幫。通常要在短時間內迅速架設好 MIC，故錄音師的能力及工作的專業，外界大多不是很瞭解。

音效工作

　　從外人看來，可能會覺得這一群人不知在做什麼，常常敲敲打打製造噪

音，有時又要去錄下奇怪的聲音，這是音效師的工作。他們的工作是重新製造拍攝中所錄下的聲音，例如高跟鞋的腳步聲。可能當時錄不好或是效果不到，就必須在音效錄音室重新設計錄製。音效師可能用腳真正穿著高跟鞋在水泥上、木板上或泥土地上試音，找到導演需要的腳步聲。有時影片裡需要的聲音如果用實際的聲音的話，反而沒有辦法達到讓人身歷其境的感覺，這時就要發揮想像力去找尋能讓人認同及感動的聲音，例如鳥振翅飛向天空。實際上，鳥飛是沒有聲音的，但在電影中爲了突顯效果，必須作出聲音，因此一般在做鳥振翅飛翔的音效時，是拿一張紙放在兩手掌之間，然後輕輕快速拍打，這就是在電影音效中常用的方法。

作音效是一個非常有趣的工作，音效師收集各種聲音，依照影片的需要與畫面配上。有時導演要的音效是不存在於現實生活，例如雨過天晴、太陽從雲出現的聲音、外星人的聲音，這些無法在音效圖書館找到的聲音，就必須靠音效人員發明創造！

註：目前有音效圖書館可提供各種罐頭音樂讓人利用。

多軌錄音混音室。（照片提供：曾介圭先生）

聲音系統

　　電影影像的同步聲音有兩種方式被記錄。一是直接被記錄在底片上齒孔旁有塗磁之部分（單錄系統）。二是在拍攝時同步記錄在另外錄音系的磁帶上（雙錄系統）。單錄系統操作方式是最簡單的影片錄音方式，聲音及影像都直接被同一器材所記錄，但在剪接上將會很麻煩，非常不易更動影像及聲音的組合位置。

　　雙錄系統是將現場所要收的音交給錄音人員，使用專門為同步錄音的同步器材錄下聲音。但實際上要使影音同步並非容易，而單錄系統就沒有同步的問題，目前解決方法是利用石英精準的震盪來控制攝影錄音的速率。另外有一種較便宜的方式，用電線連接於錄音機及錄音機之間，稱之「線控同步」。

麥克風

1. MIC收音指向

（1）全指向性麥克風（Omni-Directional）
　　可平均地收到四面八方的聲音，收音方向呈圓形，但有些全指向麥克對於高頻部分會變成蛋形。

（2）雙指向麥克風（Bi-Directional）
　　收音方向呈現八字形，對於前後方的聲音敏感度一樣好，但兩側的來聲作用不大。

（3）單指向麥克風（Cardioid）
　　收音方向呈心形，對於前方來的聲音感應最強，兩側次之，後方最差。

（4）高指向麥克風（Hyper-cardioid）
　　對兩側及後方的聲音感應更差。

（5）超指向麥克風（Super-cardioid）

只能收前方的聲音

2. 麥克風的構造

（1）動圈式（Moving Coil）

又稱動態式，Coil 線圈附在振膜上，故振動愈強，輸出電流愈強（屬全指向型類）。

◎ 輸出在 -53db～-48 db之間，阻抗 25mΩ（比電容式低）。

◎ 外罩有絲網及鐵網，可保護內部精密而敏感的零件，但相對重量也較重。

◎ 設有透氣孔，可改善音質及防止失眞。

◎ 音質表現較柔軟自然，大部分用於歌唱。

◎ 價格便宜。

（2）絲帶式（Ribbon）

又稱速度式（Velocity），是一片很薄的金屬片，在磁場中感應聲波振動切割磁力，感應出電壓，由金屬兩端輸出信號（屬 8 字形雙指向性類）。

◎ 輸出在 -53db～-48db 之間。

◎ 音質溫暖柔和，適用於錄製弦樂。

◎ 可在低音部分強化，頻寬可調整。

◎ 使用時須避免過於接近音源，尤其是說話。

◎ 有雙向性及指向性，對各種頻率的感應都非常優良，但價格昂貴。

◎ 因過於笨重又易損壞，目前可能只剩錄音室還在使用。

（3）電容式（Condenser）

由兩片金屬片，一片固定著，另一片可活動形成電容器。平時兩片距離固定，但受到聲音振動時，活動的那片金屬會因聲音大小而改變距離，而電容器兩端電壓變化產生電位差，輸出信號。

◎ 輸出 -40db～-30db 之間阻抗 30mΩ。

◎ 頻率寬，失真也小，但因使用的是電容器，故需電力供應，且需
擴大器（AMP）來放大。

◎ 不適用於高音量的收音，故於較高音量時常用音量抑制器。

◎ 不適用於高濕度處。

3. 麥克風的用途

（1）吊桿式麥克風（Boom）

將麥克風吊置於長桿前頭，由錄音組中 Boom 操作員負責。可依據
鏡頭的特寫或遠景，而把麥克風拉遠或拉近，可控制聲遠近的感
覺，增加聲音的真實感。

（2）無線／有線領夾式麥克風

迷你麥克風又稱小蜜蜂，可藏於演員的衣服及領角內，收到的聲音
較為清楚，但聲音就無遠近之分。

（3）手持式麥克風

可裝在高、低、桌上型麥克風架上，多用於訪談、歌唱、主持人使
用，電影較少用。

錄音大助（Boom 操作員）操作吊
桿式麥克風。

第 五 節

場務部門

　　場務人員，主要在現場負責牽引和移動的工作，負責現場的管理組織。影片的製作愈龐大，設備就愈重，雇用的場務便愈多。其工作包括鋪設移動車的軌道、移動拍攝平台、架設高台、安置反光板和遮光幕、做簡單的木工，有時外景也需要簡單的打光，電工亦不可或缺，以及其他需要勞力的工作。此外還有一項重要的任務：特別是出外景的時候，要確定會用到的器材設備是否完整，在約定的時間到達拍片的現場。到達現場之後要指揮、監督各部門並維持現場秩序，對現場的秩序有一定的責任，並要在拍攝的時候催場找人，指導所有的臨時工執行所有的工作。場務並且要熟悉分鏡劇本，要知道下一場戲所要用到的一切物品，好通知各部門做好萬全的準備，拍攝完畢之後又必須負責現場的清潔工作。這些雜務人員在影片完成展現的時候，觀眾不可能去注意到，但事實上，這些人在影片拍攝製作過程中算是一個重要的小螺絲釘，扮演著不可或缺的角色。台灣的場務人員大都是按片計酬，除場務領班外，每部影片的場務人員大約在四至五名。

　　通常場務人員是不屬於任何一組，但卻在大家有需要時支援或幫忙任何一組，他們的工作是很瑣碎的。他們保管攝影及燈光輔助器材，例如高台、軌道等，且負責迅速確實的將這些器材架設好。由於他們必須支援其他組的工作，故身為場務應該對其他組的工作有個大概的瞭解，並要熱心助人，反應快和身體強壯！

演員

「演員是藝術生命和真正情感的來源。」

——史坦尼拉夫斯（Stanislavski）

　　演員和明星演員之間總是存在著某種程度的辯證關係，甚至演員和導演也有某種程度上的關係。在這層辯證關係的背後，其實不可否定的一點是，在電影工業發展百年來的軌跡裡，演員是戲劇當中不可或缺的元素。演員之所以能夠成為明星，除了演技獲得青睞這類個人因素之外，還得仰賴大型資本體系中的行銷機制。當代最大的電影及演員行銷機制，莫過於美國好萊塢的電影工業。

　　不論是哪一個層次的觀影人士，總是能被以南北戰爭為背景的電影《亂世佳人》（Gone With The Wind）女主角費雯麗（Vivien Leigh）的任性與獨立性格所感動；詹姆斯·迪恩在《巨人》（Giant）與《天倫夢絕》（East of Eden）裡的桀驁不馴，也成為年少叛逆的經典圖騰；或者觀眾也自詡為性感尤物，媲美於電影《七年之癢》（The Seven Year Itch）中瑪麗蓮夢露（Marilyn Monroe）的性感身影；即便到了現在，仍有許多人帶著朝拜的心情到紐約的第五大道，想像自己與優雅的奧黛麗赫本（Audrey Hepburn）共進《第凡內早餐》（Breakfast at Tiffany's）。雖然這些演員早已作古，不過其形象卻已經成為各種演員類型中象徵的經典，永遠烙印在與日俱增的觀影人口心裡。

　　站在螢光幕的最前哨，站在觀眾與創作意念之間，演員注定了終其一生無法背離掌聲的命運，多少年來仍被拿出來一再仿傚。如果觀眾曾經注意過1980年代的香港電影，必然會發現《不脫襪的人》裡的張曼玉與《第凡內早餐》裡赫本的角色如出一轍；當我們觀視1990年代關錦鵬的《阮玲玉》，在電影空間當中，我們目視的是1990年代阮玲玉的演繹者，與1930年代上海紅極一時阮玲玉本尊身影的共時呈現。新一代演員樹立自我風格的方式，

往往以仿傚作爲出發點，最終發展出自己的詮釋方式，成爲別人的仿傚對象。演員之所以成爲明星演員，就是在這種開放的辯證過程裡完成。

　　當電影院的燈光都暗了下來，我們睜亮雙眼，屏息以待著另一個世界的人生演繹，夢境與眞實失去了界限。

《麵引子》導演李祐寧和演員吳興國討論軍人姿態。

第 一 節

演員的挑選

對於觀眾來說，一部電影是由兩個部分組成，一個是心理的層面，一個是視覺層面；心理的層面是由戲劇性內容來建立，而視覺的層面最主要的就是演員了，所以除了因為故事劇情有吸引力外，許多觀眾就是衝著演員的卡司而來看電影的。因此演員是繼劇本之後，對一部電影的成敗具有重大影響的因素，所以演員要挑得好、挑對人是非常重要。

一般來說，能決定一部電影裡的角色由誰來擔綱，這個權力通常掌握在製片或導演的手上。但到底是由製片還是導演來選擇，要看這部電影定位在商業還是藝術的位置，才能決定。

從製片的觀點來看，製片的角度當然是以市場為主。為了片子日後票房的賣座，在選擇演員上，就會選擇當紅的或是人氣最旺、最受歡迎、知名度最高的演員，但特別要注意，愈是搶手的演員，就愈有可能有軋片和高片酬的問題，所以還要考量是否合乎拍片預算的成本。如果這部片是以商業市場為主力的電影，就可能由製片來決定演員。

而從導演的觀點來看，當然是以藝術為主，為了能表達導演的理念或是故事的真實性，導演選擇演員的第一要求，就是演員要像劇中的角色，並不要求是不是當紅的人氣偶像。有可能是由名不見經傳的新人或是非職業演員來擔綱演出劇中角色，只因為他／她像劇中人，可以增加故事的寫實性。

在電影《竹籬笆外的春天》就是一個明顯的市場導向的例子。《竹籬笆外的春天》這部片子是以眷村為背景的故事，男主角是個美軍，女主角是生長在眷村的少女。男女主角是由當年當紅的男歌手費翔和女星鍾楚紅演出。男主角由費翔擔任是理所當然，在市場導向和藝術導向上都是最適合的人選，他是當時最紅的偶像男歌手，在票房上有一定的助益，他本身的混血外型，十足的美國人樣，在扮演美軍上更是具有說服力。而女主角則是由港星

導演指導《竹籬笆外的春天》女主角鍾楚紅演戲。

鍾楚紅來扮演，這就是百分之百的市場導向。一個連國語都說不好的香港女明星，如何演出在台灣眷村長大的少女角色？只因鍾楚紅在當年是最紅的一線女星，為了日後的票房，因此決定由鍾楚紅演出該片女主角。為了幫助鍾楚紅融入角色，還特別請了對白指導王景平來指導她的台詞和國語，鍾楚紅本身也是位敬業的好演員，因此雖然她原本與劇中人物並不相像，但經過她的努力，把角色詮釋得很傳神，這是市場導向和藝術導向結合的一個成功例子。

　　要挑選演員，首先要先有能提供演員的管道，一般有以下的幾種獲得演員的方法：

選角主任

　　在國外的電影工業制度中有專門的人負責物色演員，這個職位稱為選角指導（Casting Director），也可以稱為選角主任（Casting Manager）。要擔

任這個工作，先決條件得要有良好的人際關係，與各個經紀公司有良好的接觸，要「閱人無數」，而且要有很好的記憶力，這樣才能從大量的演員名單中，很快的挑選出適當的演員。選角主任開始挑選演員時，必須得先看過劇本和人物表，要對劇中人物有充分瞭解，有很高的靈敏度，才能建立一個形象，依此物色適合的演員。

在台灣這個電影屬於手工業的環境裡，分工還沒到那麼細。能與選角主任有類似身份的人，被稱為星探。不過選角主任的制度已經開始建立，如中央電影公司的新片《竊賊手記》，請到胡冠珍擔任選角主任，這些演員來自於中影公司的「悍星計畫」，這也是下一個項目——公開甄選。

公開甄選

在觀眾看膩了老面孔，或因為戲的需要，必須找配合劇中人物的演員，因此公開甄選是最普遍的方法。例如為了發掘演藝界新星、培養新血，因此中影公司舉辦了「悍星計畫」，從中選拔出色的新人，加以培訓，投入新片的拍攝，為台灣一片低迷的電影市場，注入新的活力。或如一些獨立製片，如易智言導演的新片《藍色大門》，需要一些新的面孔，演出高中生的角色，因此透過報紙、電視台來發佈甄選演員消息。公開甄選在市場的考量上，不但可能因此發現新的明日之星，另外也可以為即將拍攝的新片打廣告，讓大眾知道有一部片將要開拍了。

演員訓練班

不可諱言的，公開甄選絕大部分都是甄選出俊男美女，是不是有真正的演技，還有待磨練，所以對於有心演戲，或是有演技，卻沒有非常出色外型的人，參加訓練班是一種最穩紮穩打的方法。訓練班也是讓一些實力派的演員發跡的地方，訓練班中出來的演員，都有其專業的實力和演技，對於製片和導演來說，如果要選擇好的演員，演員訓練班是一個很好的管道。

經紀公司

　　經紀公司的演員名單很多，只要導演一說要多少人，打幾個經紀公司的電話，要多少人就有多少人。經紀公司一般是請臨時演員的最好管道。在國內，經紀公司良莠不齊，對其演員的素質很難掌握，有很多是對演藝圈有興趣，想進演藝圈的人自己送照片資料，加入經紀公司的。至於這些人有沒有演戲的實力，就不敢保證，不過也是有機會由此發現一些清新、亮麗的新面孔。

演員公會

　　在國外，演員公會是一個力量非常強大的組織，不但可以提供演員名單，還能保障演員的演出利益，但有時會因為演員公會管得太多，造成電影公司不愛找公會的演員，而演員也不願加入公會，以免失去工作機會。

　　國內的演員公會比較類似「俱樂部」，沒有強硬的規定來強制演員和電影公司，對演員來說可能就沒有保障，對電影公司來說也一樣。不過能加入演員公會的演員，在演技上也會有一定程度的實力，所以從演員公會取得演員名單，來甄選演員，也是一個可行的管道。

　　在甄選演員的過程中，最重要的工作是試鏡，因為並不是每個演員都適合劇中的角色。有時某個名氣響亮的大明星，在票房上有一定吸引力，但就是演不出該角色的特質，他可能因此搞砸這部電影。

　　試鏡時，導演和製片都必須出席，但就如先前說過，最後依該部片子的風格導向，而由導演或製片來做出最後決定。試鏡在試些什麼？一般來說會給演員一場戲，這場戲必須是該部電影的某一片段，因為如果不是該部片子的片段，例如拿歌舞劇《西城故事》的劇本來試演員，結果最後卻是演《多桑》，那蔡振南在試鏡時就不可能通過，真正通過的演員可能是很會跳舞的郭富城？！此外，給每一位參與試鏡的演員，相同的劇本，演出相同的一段

戲。由相同的劇本、相同的一段戲可以看出每一位演員對角色不同的詮釋方式。導演在這個時候要注意的是演員的肢體語言、聲音表情、角色詮釋的方法，看演員對於詮釋劇中人物時有哪些自創的肢體語言展現，在肢體語言的運用上是否能恰當，肢體語言的控制是否能很精準，肢體語言是否夠柔軟、自然。在聲音表情這方面，導演要注意演員在唸台詞時聲音是否運用適當、口齒是否清晰、聲音是否能富有表情，使其更真實、生動。在角色詮釋方面，演員是否有獨到見解、自我的表現風格，對人物瞭解是否清楚，在聽完導演指示後是否能達到要求的水準。

　　合適這個角色的演員，在試鏡時就會讓該劇中人的性格活靈活現，導演和製片將會很清楚知道該由誰飾演該角色。

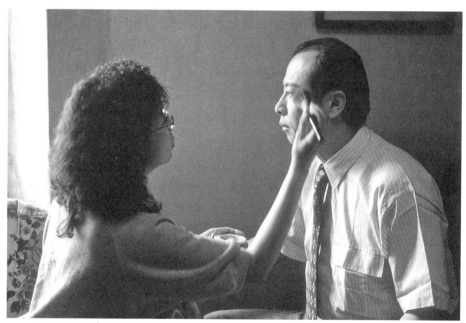

化妝師正為演員補妝。

第 二 節

演員的種類

演員的種類有很多種分法，大致可粗分爲專業演員、兼職演員、臨時演員、特技演員和明星：

專業演員

活躍於電影、電視劇、舞台劇、歌舞劇專職演藝人員。

特點：

◎ 以演戲爲正職的工作。

◎ 有實際的線上作業經驗，瞭解內部作業。

◎ 有一定的演技實力。

◎ 高曝光率。

◎ 擔任要角居多。

◎ 有一定的觀眾群。

◎ 工作時間不定。

◎ 大部分演員有經紀公司打理。

兼職演員

特點：

◎ 把演戲當成副業。

◎ 有實際的線上經驗，熟悉內部作業。

◎ 演技實力平均。

◎ 觀眾群有限。

◎ 曝光率平均。

◎擔任角色大多屬於副角居多。

◎工作時間可自己控制。

◎經紀公司可有可無。

臨時演員

對外傳播公司或經紀公司所推薦的演員。

特點：

◎ 演戲屬於打工性質。

◎ 沒有太多的實際經驗。

◎ 演技實力良莠不齊。

◎ 有觀眾群，但對演員卻不熟悉。

◎ 曝光率依接演角色而定。

◎ 擔任角色彈性很大。

◎ 工作時間以傳播公司、經紀公司的約定為準。

◎ 大部分都由小成本的傳播公司、經紀公司打理。

特技演員

特點：

◎ 受過專業的動作訓練。

◎ 以替身演員居多。

◎ 實際的線上作業經驗。

◎ 正職、兼職的演員均有。

◎ 曝光率低。

◎ 觀眾群不多。

◎ 工作時間不定。

◎有特殊的公司打理。

◎工作危險性高。

明星

　　早期電影發達的時候，二秦二林是眾所皆知的電影明星。隨著電影工業的進步，台灣明星寥寥無幾，因此提升電影工業的發展，培養明星是當務之急！

　　特點：

◎ 全方位的藝人（唱歌、演戲、拍廣告）。

◎ 實際線上工作經驗。

◎ 有個人的特色、風格。

◎ 高曝光率。

◎ 一、兩部膾炙人口的代表作品贏得觀眾的喜愛、支持。

◎ 高觀眾群。

◎ 工作時間事前溝通，有一定的限制。

◎ 擔任第一線主角居多。

◎ 經紀公司負責打理一切工作上的需求。

　　在製片的觀點，演員只有分為主要演員和臨時演員。主要演員在電影拍攝的前製作業就要先決定，主要演員也是名字會上字幕的一群；而臨時演員大多在拍攝中才會尋找，臨時演員也可以稱為背景演員，通常是沒有台詞的，即便有一兩句台詞，仍屬於背景演員，性質類似「道具」。

　　細分製片觀點的主要演員，又可分為職業演員和非職業演員。在職業演員中又分為角色演員（Character Actor）、明星演員（Actor Star）和性格明星（Personality Star）。

　　角色演員是以演技派演員為主，這類演員演什麼像什麼，例如演出電影《我的左腳》（*My Left Foot*）的男星丹尼爾‧戴路易斯（Daniel Day-

Lewis），在劇中演出一個腦性麻痺的殘障作家，非常動人心弦，也因此劇獲得奧斯卡最佳男主角獎項。而他在電影《大地英豪》（*The Last of the Mohicans*）中，又是一個長髮飄逸的美男子。兩個角色放在一起，相信恐怕很多人想不到這是由同一個人演出的吧！其出色的演技，使得他的戲路因此寬廣。

明星演員是以票房為主的演員，因此大多屬於俊男美女，也有可能是由歌手擔任，只要是人氣最旺的藝人，都有可能被邀請演出電影，或是有些電影特別是為某些明星量身打造的，他的演出是為了票房的賣座。例如電影《終極保鑣》（*The Bodyguard*）中由歌手惠特妮‧休斯頓（Whitney Houston）擔綱演出，她演出她自己──一個女歌手；或是由金城武、梁詠琪和莫文蔚演出的《心動》，他們雖然也是有演技的演員，但由他們演出的出發點，是以票房的因素為最大。

性格明星最典型的就是美國演員約翰‧韋恩（John Wayne）。他似乎已經被定了型，不管他演出何種角色，對觀眾而言，只是約翰‧韋恩又出了別的「任務」。不管哪一部電影，指派給他的，也都是類似的角色。

至於會選擇非職業演員演出，最主要的原因就是他們就像角色，由於是演出自己，雖然沒有演技，卻會生澀得很自然、不做作，他們的演出也就不會那麼的匠氣。但是在對白部分，可能就不能像職業演員那樣可以演出自然的聲音表情。非職業演員唸台詞多會像在背書那樣不自然，這個時候最好的解決方法，是不要硬逼他唸劇本上的對白，而是讓他用自己的話來演出。

使用職業的或非職業的演員各有好壞。職業演員有其專業性，那是非職業的演員比不上的，有時只要導演稍微指點一下，職業演員就會明白導演的想法，導演完全不用操心。例如在筆者拍攝《老莫的第二個春天》時，有時對拍攝的角度有疑慮時，飾演老莫的資深專業演員孫越，就會以他多年拍片的經驗來提供意見。而非職業演員的演出自然、生澀、不造作，是使電影寫實且動人的因素，例如張藝謀導演的《一個都不能少》，片中的小演員個個都是當地的小朋友，該場景也真的是他們的學校，小朋友們不需要靠演技的

演出他們自己，反而讓人覺得真情流露，而且真實。

演員的酬勞與通告類型

演員的酬勞的計算方法各有不同，特別是主要演員和臨時演員計算片酬方式就很不一樣。以下就是一般片酬的計算方式：

1. 以戲碼計算

電影拍攝大部分是用這種方式計算酬勞，例如：很多知名的藝人都會用開價一部片多少錢的方式來算，電視方面也有這種算法，比較整體，但是因為對演員本身較沒有利益，因為萬一事後又要補拍，或是拍片的時間受到耽誤而拉長，也是無法追加酬勞的，所以此種算法較少。

2. 以集數計算

大多用在電視方面，以一集一集的方式來計算。不過以集數來獲取酬勞有兩個問題：一、有的算法會以實際播出的集數來決定，包括：提前下片、剪接、縮短集數都有可能影響實際拍攝的影片數。第二、以實際拍攝的影片集數來算，不管任何因素使影片縮短集數播，都照實際拍攝集數計算，廣告方面也有，但非常稀少，例如：連續性故事的廣告。

3. 以天數計算

電影電視都有，以電影來說，大部分是主要演員才會以工作幾個工作天來算，因為配合藝人其他檔期，所以以天數算，電視亦同。而普通一般的演員（臨時、特約）也大部分以天來算酬勞，廣告亦同。

4. 以時數計算

大部是用在較知名的藝人身上，工作的時數愈長、酬勞就愈多，以一小時一小時來計費。在選擇藝人方面，製作人就會考慮是否合乎成本，以及藝

人的知名度來決定是否履行以時計算,電影、電視、廣告代言均有。

5. 以班計算

　　傳統來說,以八個小時爲一班來計算,現在大部分以九個小時爲一班來計算酬勞。若超過,則看超出的時間來算。藝人方面則因擔任的角色不同,而有不同的高低酬勞。此法大部分用在計算臨時演員的酬勞。

導演指導演員演戲、走位情形。

第 三 節

演員的工具和訓練

　　演員在銀幕上的主要表達工具包括，軀體動作、表情、聲音、角色及現場的環境，所以必須藉由一些特殊的專業訓練及練習來達到一定的水準，呈現完美的表現。

　　軀體動作必須富於彈性，能控制自如，使演員能以軀體動作表達各式各樣的姿態，特徵和反應，例如：功夫片、武俠片都需要運用大量的軀體動作來表現，因此訓練有素的軀體是演員最有力的工具。

　　臉部的表情對銀幕上的演員來說非常重要，因為提供給觀賞者的觀看空間有限，再加上鏡頭的變化，因此演員就必須善加利用出現在銀幕上時臉部表情的表演，表情也必須富於彈性、控制。在整個臉部表情中，眼神的表現最為重要；它代表一種靈氣，象徵賦與生命的意義。尤其電影當中特寫鏡頭多，當特寫的比例太大時，臉部的反應就只能靠眼神來代表喜、怒、哀、樂，所以眼神必須精準、清澈、俐落、收放自如。當然，這一類的表現也是要接受訓練及不斷的自我練習，才能拿捏得當，所以演員平時就應時常運用臉部表情及眼神來作戲，保持臉部肌肉、眼部肌肉靈活度及長期的準備狀態，任何時候上場都能得心應手。

　　訓練聲音的理想目標也是一樣，富於彈性、控制、表情。演員應瞭解發聲器官的功能，從而控制自己的音調、音量、音色；應知道如何正確的吐氣，使聲音富於變化，產生表情，而且清晰可聞。朗讀、歌唱都有助於聲音的訓練。演員能控制自己的聲音，相對的演出成功的機會就愈大，近年來國際參展的影片都規定，必須採用現場同步錄音的方式來拍攝，才有機會能與來自各國的影片較勁，這對演員來說更是一大挑戰，考驗演員本身整體的表演能力。例如：不同時代、背景的人物聲音表達的方式，詮釋不同種族的人物，年輕人詮釋與自己本身年齡差異大的角色，詮釋一些特殊音調、口音

的人物、性別互換需求的角色（反串）等等，當然還有更多更多不同聲音。不管真實亦成虛構，如果沒有良好的聲音訓練來作基礎，那麼就是再優秀的演員，也是只見其人不聞其聲，所以聲音的呈現是所有有聲電影表現中最重要的一項。

劇中的角色也是輔助演員在銀幕前表達的工具之一，因為演員在劇中表達的不是自己本身，而是角色。角色的一切背景都是演員所須注意的，例如：動作、說話等等考驗演員本身對角色的接受力，以及模仿角色的創造力。但有些角色本身則很特殊，不需要太多的修飾及包裝，觀賞者一看便知，例如：警察、護士、醫生、律師、老師、乞丐等，對於剛起步的演員來說雖然沒有太大的改變，但若能自我創新、又不改其原來的外貌及特性，就算不能突破，至少平穩度過，一樣有其特殊的魅力存在。這對於演員來說也是一項進階，不斷的練習累積的經驗，不同的角色接受程度愈多，進步空間就愈大，表達的能力也愈來愈強，幫助自己本身成為角色就更容易。

銀幕上的表達有時候不需要言語或動作，可能只是一個單純的事件，或現場的環境便能使觀賞者瞭解是何意義，例如：一個大墓園、一個場盛大的婚禮、一望無際的沙漠、波濤洶湧的海洋、綠意盎然的森林、一大片覆蓋的白雪、一個車水馬龍的城市、一個燈紅酒綠的賭城夜景等等，都在表達角色之外的涵意，所以一個貼切而且成功的環境塑造，是成就一部好電影的原因之一。

如何融入角色

演員的第一要務就是要「瞭解自己」，進而瞭解劇中人物；此外還要避免複製別人的演技，關鍵在於演員追求的是「內在真實」，而非「表面語言」。第二要務就是了解劇本，看懂內容所要表達的涵義，所陳述的主題為何？才能融入其中，完整呈現劇情的原始精神，不要害怕去表露自己真正的感受，並與導演作溝通、讓他評斷，再慢慢彼此修正。而導演最重要的職責

便是引導演員去尋找可行的道路，讓他們自我肯定，但演員也必須主動告知導演自我感受。假如你只是個被動、永遠期待別人來告訴你怎麼做的演員，那麼假使成功了，也只是一時的。

　　所以當與導演達成一定的共識之後，演員本身就應清楚要表達的訊息為何，然後開始展開自我功課紀錄的第一步，分析角色。例如：這個角色在劇中代表的意義和表達的訊息為何？存在的價值是什麼？而衍生出角色的內在背景，包括角色的（年代、年齡、姓名、身分地位、經濟狀況、教育程度、家庭背景、人際關係等等，還有在此角色身邊經常出現的人物，或是對手戲的演員與此角色的關係，使自己在很熟悉且自然狀態下，成為角色的化身。一個認真、誠摯而嚴肅的好演員會把表演看成世上唯一的大事，一生樂此不疲的追求。

觀察

　　肢體、表情、聲音是演員主要的表達工具，而觀察力可幫助演員決定在個別情況中如何使用這些工具。演員有時候會因劇情需求而扮演非人類的角色，但這些非人類角色大多數也還是具有人類特徵，例如：動物。如果想扮演得逼真，就必須瞭解人類的情感、態度和動機，並且瞭解所扮演角色外現的方式。瞭解他人最好的方法就是依賴觀察，演員的視覺、聽覺、感受力必須相當敏銳，觀察時也要相當客觀，不可帶有主觀的偏見，否則在觀察時就會有偏差，反而不容易真正感受到什麼。

　　觀察一個人無法同時觀察同一行為的各種層面，因此必須每次觀察一個細節，例如飾演老人的演員，最好的方法就是觀察老人的行為，分析他的步伐、姿勢、手和臂膀的運用，坐、起立、走路的方法等。同樣的一個細節可推廣用以觀察情感的表露（人們在快樂、悲傷、驚訝、恐懼、憤怒等情況下的反應）。觀察的結果是人物刻畫的基礎，演員藉此把劇中人物表演得很逼真，而且栩栩如生。

　　觀察他人只限於外在的行為，但演員本身也有自己內在感覺、情感、態度可供自己觀察。在既有的狀況下，他可以分析自己的情感、動機、行為。

　　演員常須設身地想像劇中人物感覺，所以最好的方法，就是回想自己在類似的情況下有何感覺及反應，也能幫助自己迅速融入角色當中。另一方面藉由好的導演在媒體上所呈現作品的觀察，來提升演員本身的表演內涵，所以演員藉瞭解自己來瞭解別人，運用對自己的知識來扮演別人。

揣摩

　　演員在揣摩一個角色之前，都必須對角色有一定的認知及瞭解，包括：這個人的背景，特殊的嗜好或才藝等等。之前提過演員要看得懂劇本內容要表達的意思，能夠瞭解透徹，相對揣摩角色的工作就能如魚得水、能把角色揣摩得像，而且得到觀賞者的認同，這必須下很大的工夫。

　　然而揣摩的重點除上述之外，還有一項重要的原因——專注力。所謂專注並非死氣沉沉的盯著看，而是劇中人物所表達對語句、語調、姿勢、動作的專注，舉手投足都必須合時合宜。對於一些眾所熟知的角色，揣摩比較拿捏得當，例如：瘋子、瞎子、風塵女郎、吸毒者，雖然有些比較無法感同身受，但是可以從影片或是宣導片中，很清楚知道他們會有什麼說話語調、姿勢、習慣性的動作。還有就是以對某些特定人士之印象來揣摩，例如：殘障人士、重病病患。除了觀察之外，還得專注於他們的些許動作、表情，很自然的在他們身上出現，但不同於一般正常人。

　　史坦尼說：注意力集中在對象身上，就會引起一種要對這個對象做些什麼的自然要求；而有動作的話，更會把注意力集中在對象上。演員不只要注意單一對象，而是多方面的注意。電影演員要像雜技團演員一樣，要鍛鍊多方面的注意，因為演員的動作並非單獨進行，而同時進行揣摩一個人從頭到腳的相似，不是只有幾點像這個人。例如：瞎子，不是只有眼睛看不見就算了，而是應去深入當事者的生活，如何獨自出門，在家中如何自己生活（洗

衣、煮飯、上廁所、聽聲音、拿導盲棍走路、走路要怎麼走……）都必須注意，這樣在揣摩上才能完全變成另一個人而達到成功，所以注意力在揣摩中非常重要，它可以幫助你透徹知道更細小更詳盡的細節，讓演員在演出時得到掌聲及肯定。

對白

　　很多電影演員都認為表演方式有兩種：一種是先讓他們粗略的研讀劇本，然後以一種非常自然動作去表達；另一種他們把自己整個人交給導演，變成一個無意志的機器，一個主要因素是沒弄懂劇本的內容，另一個原因是沒弄懂對白要表達的是什麼，這個部分要講的是對白（台詞）的練習。記台詞對演員來說是一項份內應作的事，但在記台詞前若不能瞭解每句台詞對劇中的每個人、事、物所代表的涵義，那麼就會流於背台詞的機器，沒有生命、活力，而且不真實，銀幕上的呈現就會大打折扣。前面提到聲音的魅力就在此，要把不屬於自己的音調、說話的詞彙用很自然的方式表達，的確不容易，所以必須訓練口齒、練習口才。

　　在唸台詞（對白）時有幾個要點：第一、先不要設定！只是一個字一個字唸；第二、呼吸的速率已經變得很規律時，開始想像劇中人物性格、本場戲之劇情、情境！開始唸；第三、演員本身對對白非常熟悉後，閉上眼睛，想像自己在那個戲劇情景中再唸；第四、實際演練，與其他演員發展動作、對白腔調；第五、發展戲劇動作，開始正式排演。

　　以上的幾點能夠注意，就能避免很多不必要的錯誤，使演員能有效利用時間瞭解對白，與對戲的演員有更多時間培養默契，影片放映的戲劇內容效果也能更得人心。另一方面，唸台詞時的口齒、吐字發音要正確，口齒要清晰，才能談到唸台詞時的語氣、感情、節奏。因此演員首先要學的是發音，發音不正確，觀眾就會聽不懂，甚至必須用猜的，也可能因此會錯意，弄不清表達的是什麼意思。

　　雖然現在銀幕上都有字幕，可以幫助觀賞者在觀看影片理解其內容，可是演員的聲音畢竟是影響觀眾的最大因素，如果一部電影只有字幕沒有任何聲音，相信不會吸引觀眾來觀看；反之，若沒有字幕而有聲音，那結果則是完全不同；但外語片除外。台灣的任何節目，只要在銀幕上出現的，幾乎都有字幕，原因當然很多，其中一個也就是有些演員的口齒不清、發音不準確造成，所以做一個演員，聲音的控制是很大的本錢，相信每一位觀賞者在觀看影片時，都希望能很仔細、很完整的看到劇情每一個部分，而不是變成字幕的跟隨者。

　　唸台詞的語調也很重要，語調的起、承、轉、合都會牽動著觀眾的情緒起伏，所以在研讀劇本的同時，也要很適當的表達角色台詞的輕重和節奏，才不會讓人覺得奇怪、沒有辦法認同而不願繼續觀看。還有在語氣轉變時，前後若相差太大會很突兀，除非在中間加些暗示或是語氣詞，讓觀眾知道，有準備就比較能接受。

　　唸台詞時要表達清楚，讓人一聽就明白，例如：悲劇的戲，不要因為表達不清而淪為喜劇，這樣的表現結果不但失敗，還會造成對於詮釋劇本的導演及編劇者莫大的不尊重。

　　但是有時因為票房的考量，不得不起用一些港星或是一些外國演員，在無法校正其濃重的口音的情況下，就只得在後製時配音了。在電影《悲情城市》用港星梁朝偉演出台灣人的角色，導演侯孝賢用的方法很絕，他乾脆讓梁朝偉變成啞巴！

詮釋

　　詮釋劇本是導演和演員溝通前，對整個劇情的細節做整體的規畫及解讀；而完成溝通之後，演員便可以因著對劇本的瞭解，而自我詮釋角色，所不同的在於詮釋的是劇本一小部分。雖然不是每個劇本從頭到尾的畫分鏡頭中一定要有演員，但其中的角色人物卻牽動整部片子走向。依導演的指示下達，去完成每一個鏡頭所需的點。每個人詮釋角色的角度不同，因此會有不

同感受呈現出來。

　　在前面曾經提過，演員融入一個角色之前要先看懂劇本的內容，表達的是什麼？這裡所要表達的是「詮釋」，更全面的專業，不僅只是內容，而是劇本內的所有提示。例如：「△」所代表的意義為何？它可以代表一個場景、人物、重要道具或是動作；「：」代表的是台詞的部分；「（　）」所代表的是表情、情緒、反應；「O.S.」代表的是旁白。有些導演甚至會把分鏡劇本拿給演員看，讓他瞭解劇情每一部分的需求，應如何表現才適當，在銀幕上的展現才不會突兀。所謂分鏡劇本指的是每個鏡頭每個場次所運用鏡頭技術，一句話、一個表情、眼神或動作都有不同的涵義，它可能是悲傷、興奮、氣憤……演員本身的詮釋加上鏡頭變化，在銀幕前呈現出極大的魅力。

　　因每個導演對鏡頭的認知不同，所以每一個鏡頭的景深大小並不一定。概略的說，特寫是指肩部以上，中景是指胸部以上，全景是指從頭到腳全身入鏡為主。這些鏡頭的運用演員也必須清楚，例如 C.U. 代表的是特寫。當演員知道下一個鏡頭的特寫，就要注意自己的詮釋方法，肢體動作不可以太大，包括頭、臉部的表情不可過於誇張，才不會造成銀幕前觀賞者的困惑。

　　當全面融入角色，知道角色背景，經過平日的觀察結果，揣摩角色內在、外在的存在價值之後，便要瞭解導演要如何表現劇本內容與對白。詮釋就是最後一道功課，關係著演員對角色所作的一切準備與努力。詮釋時，演員等於角色本身，而不是給觀賞者觀看的人，角色在做它自己。

　　尼坦尼說：「演技並不是種天賦，不是與生俱來，也不是因為長相出眾和身材健美，而是自然存在的一種魔力，而是持續一生的一種鍛鍊。」又說：「應當高傲的是藝術在你身上，而不是你在藝術之中。不要因為自己是演員而沾沾自喜，應當要為自己的演技精湛繁複而高興。」因此演技的詮釋是演員銀幕前最大的挑戰，導演和演員兩者的關係如同母親與小孩之間的存在關係，當小孩日漸成長，母親的責任逐日完全，便成就了電影銀幕的偉大工業。

服裝與化妝

銀幕演員的外在很重要，是一種象徵，代表了一個角色的身份、年齡、背景，演員應該與每一位服裝師和化妝師合作無間。

「服裝」與「化妝」在電影的呈現中占有舉足輕重的地位。因此整個電影工作團隊中，編列有美術組，統籌來處理演員的「服裝」與「化妝」。

除了諸如古裝劇、科幻片等對服裝有特殊要求的電影，服裝必定統一由美術部門設計和準備外，時裝劇的服裝、化妝等造型，特別在小成本的電影，有時會需要演員自己準備，所以演員還是必須要學習能夠打理自己的服裝和化妝。

一般來說，主要演員的服裝和化妝都會有專人來打點，服裝也多由劇組準備和保管，比較不需要演員操心。反倒是臨時演員，因為人數眾多，除了有特殊要求的電影服裝和化妝還是會由劇組提供外，時裝的服裝通常是由演員自己準備，妝也要自己化。但電影多採跳拍的方式，而臨時演員因其工作性質的關係，他們不會有完整的劇本，因此更要注意服裝與化妝的連戲問題。因此發給臨時演員的通告單上必須註明服裝與化妝的要求，而臨時演員自己也必須要注意，如果參與多場演出，不清楚演出的內容是否相連，一定要詢問副導、服裝師等相關人員，以免因為一時的小疏忽而釀成大錯，增加影片的製作成本。

曾經發生過這樣的情形，有同一場戲分成兩天拍，飾演主角身邊跟班的臨時演員不知道是連戲，穿了跟前一天不一樣的衣服，卻因為衣服是演員自己準備的，結果劇組為了是要演員回家拿，還是去找一件一樣的，或是要整場戲重拍而大傷腦筋，嚴重耽誤了拍攝的進度。

因此，不管是身為主角抑或是臨時演員，除了基本的演技要求外，也要注意所有自身的「服裝」與「化妝」細節。這是基本態度，是一種責任，也是敬業的表現！

道具

　　演員的類別繁複，功能也相當多元化，但對演員來說，道具可以幫助演技的發揮，延展劇情。做為一個演員，在排練的時候就該正視道具的價值。和演員表演有密切關係的是「隨身道具」，因為它的角色性格的展現或能舉足輕重地影響著劇情內容的發展，所以演員在接觸道具之後，首先應該就它的價值去觀察它的：（1）重量和質感；（2）大小和色澤；（3）味覺和嗅覺的感受；（4）對角色生命的重要性；（5）對角色風格的建立。利用各特性為角色性格設計出合適的表演動作。

　　道具對演員的重要性，則又與視、聽、嗅、味、觸等五覺的感官記憶有關。所以除了在排練過程中，平常還要時時不斷的就道具本身發掘出新的意識。在日常生活中，便應養成習慣、隨時記下自己的心得，並就眼前的物件來刺激自我記憶！或是訓練時每個人拿出一件小道具，設計三分鐘動作，表現個性自我。

　　演員所使用的隨身道具如果是連戲時所需要的物品，演員必須小心保管，而且上戲時要隨時記得自己身上的隨身道具（例如：扇子、劍、絲巾、皮包）。收工後，則別忘了交由專門的工作人員來保管，以免遺失重要道具，耽誤了拍戲進度。

燈光和鏡頭

　　演員與燈光和鏡頭的關係十分密切，比方什麼演員的什麼特徵在燈光下很 Special，什麼演員的臉部或身體位置在打燈之後會很上鏡，例如俗稱蘋果光的粉紅色燈光，就能使演員的皮膚看起來很好。

　　在舞台劇中，演員的長相並不那麼重要，因為距離觀眾遠，就是要一個四、五十歲的人來演青少年，經過化妝和演技，也可以騙得過觀眾。但在電影中，會有特寫鏡頭，演員的任何一個細節都會被看得一清二楚。以前的老電影，為了讓演員看起來漂亮，會在女演員的特寫鏡頭加上柔焦鏡，在今

天是不可能這麼做的了。現在的電影講究真實感，所以在挑演員上要挑選外型、年齡合適的演員，那種加濾鏡的方法反而會弄巧成拙。

演員在銀幕上都希望是最亮的一顆星，幕後專業人員的幫忙功不可沒，雖然專業的部分必須靠專業人員來打理，但演員自己也必須用心去經營自己的事業。前面提到服裝、化妝部分，有一些是演員要自己注意的地方，燈光也是一樣，例如：在燈區有移動的動作時，要記住自己的移動步伐和地位，以節省打燈、調整燈位的時間。這是最基本的自我要求，如果每一個演員都能時時注意自己身邊的小細節，一定能和幕前幕後的專業人員合作愉快。

表演方式──「創造角色」

演員不等於角色，人物也不等於角色，但為了展現角色的一切，演員就必須創造角色。無論演員個人的經驗和訓練如何，當演員接到某個角色時，須先注意角色分析、心理與情感狀態的培養、聲音的刻畫、台詞的讀法、保留與遞增等問題。

角色分析

演員在開始工作之前，一定要徹底瞭解自己所要扮演的角色，要瞭解一個角色，必須先瞭解角色在劇中的功能，所以要能看得懂劇本內容。人物的刻畫方面最重要的問題包括：

（1）研究人物刻畫的層面有助瞭解角色，角色造型如何？角色的背景（職業、家庭、經濟）如何？基本處世態度如何？

一般的情緒狀態如何？承受危機和衝突的方式如何？有什麼重要特徵？特徵與故事有何關係？演員應盡力演出所有特色，但要強調最重要的特色部分。

（2）演員應確知自己所扮演的角色在劇本中的目的為何，例如：報恩、復仇等等。

（3）演員應研究人物間的相互關係，與其他劇中角色有什麼交流？有

什麼共通的目的？

（4）演員應研究自己本身的角色如何關係劇本的全局、思想和主題。例如：故事發生在古代，與現實的經驗脫節，演員就必須去研究故事的年代、地點，以確知適當的表演風格。

心理與情感狀態的培養

演員除了分析劇本之外，還需藉由想像力，把自己投射入戲劇情況、背景和導演指定的一切條件中。

聲音的刻畫

演員在分析角色時，也應該研究適合此角色的音色和聲音的特性。演員不一定能改變自己的聲音以適合角色，因此導演挑演員時就考慮到所需的音色。但聲音受過良好訓練的演員，能演出的角色戲路會更廣。

演員不僅應該分析角色所需的一貫聲音，還應研究每一場景所需聲音。例如：緊張聲音可由提高音調、增強音量、加快的節奏表達出來。掌握每一個場景的功用和情感內容之後，才知道應該朝什麼方向努力，所以聲音也是表明思想和情感的重要因素。

台詞的讀法

演員除了熟記台詞之外，還必須注意讀法的重心，語調和長短，徹底瞭解台詞的意義，才能正確的唸出台詞。在多數的劇本中，演員必須力求自然的效果，台詞應該像是毫無經過思慮地、由情況和情感激發而出，造作的台詞或語調會使觀眾質疑演員或劇中人物的真誠。

無論劇本是什麼類型，演員都應為了這些目的而努力：（1）思想和情感的清晰；（2）自然；（3）逼真；（4）變化；（5）清楚；（6）能聽度。

保留與遞增

指的是情緒方面的控制，演員應學習保留力量，使角色的演出向高潮

逐步遞增。演員應盡力瞭解他的角色，更應力求自己的詮釋與導演的詮釋一致。

鏡頭的魔術

具體真實的呈現

在鏡頭裡，所有的東西都會被光線記錄下來。就像人的眼睛一樣，反應的都是真實的現象，也反應了很多一般人不容易看見的種種問題，像寫筆記的方式被記錄、被儲存下來。不論真實或虛構的事件，不論現在、過去、未來的事件，都藉由攝影機的鏡頭活靈活現出現在銀幕上，呈現在觀眾的眼前。情節的組合、故事的發生、傳說的隱藏、歷史的回顧不斷的放映，撼動了觀眾內心，得到了觀眾共鳴，使得沉睡已久的靈魂獲得重生，陳封已久的記憶再次甦醒，帶領著觀眾向生命的光線邁進，而演員的表現也使得曾經和未來出現曙光。

不連貫的表演

電影作業拍攝大部分為單機進行，因此每一個鏡頭跳拍的機率很大，在表現方法上就必須是一段一段的分開表演，對演員來說是很大的挑戰。

為了在鏡頭前不會顯得不對勁，演員要做到以下兩點：

（1）要有連貫的情緒

雖然電影鏡頭是以跳拍方式進行，表演會中斷再進行，可是演員的情緒不可以受到干擾，要不然就無法連戲。因此演員必須注意自己在上戲時的情緒蘊釀，讓自己隨時保持在入戲的狀況，並且反覆演練台詞，及上一段的情緒記憶，這樣隨時可以上線演出。這就是在考驗演員對於角色、劇情內容、台詞表達涵義、與人對戲時，當下情緒的熟悉度及瞭解，所以在情緒連貫的表達之前，演員必須完善準備好自我功課。

（2）要有連戲的裝扮

有時候拍片現場會有很多無法預期的事發生，使得拍攝進度無法順利照

時完成。不同場景但裝扮相同的情形也很普遍，因此能夠連戲的裝扮很重要，才不致於使觀眾搞不清楚劇情走向，連戲的裝扮也必須妥善保管，以利重複使用。

導演、製片看演員

　　提到《老莫的第二個春天》中的老莫，大家都能很快能想起孫越，因爲他把這個角色給演活了，活脫是他自己本人而不是個角色，他把這個角色的生命變成彩色的了。提及孫越，在我印象中，他是個敬業而且很優秀的演員，他與導演之間溝通互動也相當良好。他很尊重導演，每當與導演間意見相左時，他總是能充分運用自己的表演才能，將詮釋的角色做多種不同版本的變化表現，使得導演能夠信服於他的表演模式，而採用其中一種詮釋的方式來拍攝。跟他合作的那段時間使我也學到不少。

　　導演和演員之間的合作關係非常巧妙，導演是主導者，但其實本身可不要太拘泥自我表現意識，或爲了逞能，或拉不下臉去贊同演員的看法而堅持己見。與演員之間合作，互相都在配合、在學習、在成長，所以導演反而應多聽聽演員的意見想法，來輔助自己的思維，並尊重演員的發言權，再作進一步自我修正，說不定會因此激盪出更多意想不到的火花。

　　孫越本身很尊重導演的拍攝理念，導演有任何要求他都會全力以赴去達到。拍攝電影多年，當我遇到無法抉擇的拍攝畫面時，我都會拍攝兩種不同的版本以確保安全，也方便日後剪接時好選擇。在老莫故事中，有一場戲是老莫（孫越飾）及玉梅（張純芳飾）之間的誤會冰釋，老莫摑了自己一巴掌來表達對玉梅的歉意。當時孫越的表現是對著鏡頭演出，這時我就在考慮演員是否該背面對攝影機來呈現比較好，於是我選擇讓演員以正、背面表演方式各表演一次，而且均拍攝起來，以便選擇。後來我選擇演員背對攝影機表演的方式來呈現。這一點我很感謝孫越，他的生動演出將眞實臨場拿捏得恰到好處，以背部的表演，更能顯出老莫這個拙於表現的老兵內心的羞愧，及對妻子的憐惜。

　　在老莫的拍攝過程中，我們住在六龜的山中小屋裡。印象很深刻的是，晚上我在房裡編寫分鏡劇本，而孫越就住隔壁房，只有一道木板之隔。我很清楚聽到他在唸台詞的聲音及語調，他一邊在唸，我則隨著他的語調不斷修改適合老莫感覺的台詞。他並不知道我聽得到他的聲音，因此聽來格外自然，沒有太多修飾，也因此不斷湧現靈感，幫助我創作出至今仍讓人回味無窮的電影。

籌拍小組的成立

　　電影從一開始的製作到發行必須經過四階段：一、策畫階段；二、拍攝階段；三、後製作階段；四、發行。每一階段都有其必要性與重要性。從開始的題材選定、劇本確立，聘定導演、製片人、編劇至決定導演組、製片組工作人員，進而組成籌拍小組，實行開拍的前製作業，均為電影策畫階段。本章即就策畫階段的最後環節，籌拍小組的成立和前製作業計畫工作要點加以闡述，以便有心從事電影工作者能瞭解工作範疇，釐清權責，能夠有組織、有效率的製作完成電影。

《流浪舞台》的攝前會議。

第　一　節
籌拍小組的成員

電影是一個團隊性的工作，爲有組織的指揮系統，牽涉到許多人員及複雜的後勤支援，人員的契合度也會影響拍製過程是否順利。有時甚至會因時間、地點等因素，整個劇組必須共同生活幾個月，所以人員的挑選要以專業爲原則，並且要對電影充滿熱情活力。本節僅就部分人員在策畫階段工作簡述概要（其他詳見第八章）。

導演組

導演組的工作團隊大體來說可分爲導演、副導演、助理導演、場記。而其組織是否健全，關係著拍攝階段的成敗，所以每一人員的配合傳達能力影響甚深。但可能因製作成本，以至於無法有足夠的人事預算，因此在預算不足的情況下，導演組最少必須要有導演、副導、場記各一名；而在人員精簡的情況下，副導須兼任助導工作，推動執行。

導演是拍片的核心，提出的拍片構想必須是完整的，要能面面俱到地明確建立電影的統一調性，將劇本畫面視覺化，製片才能依此拍片計畫作爲編列預算之依據。

導演的學養必須是多才多藝、具有豐富的想像力，能在前製階段就能清楚的知道需要何種畫面、瞭解演員表演走位（Character Blocking），並且深諳電影的技術與藝術的美學，以鮮活地表現出鏡頭語言。在溝通能力方面，可以清楚有效的表達構思，才不至於浪費時間或發生錯誤。

副導的責任可分爲文書與管理兩部分。主要工作爲協助場面調度、統籌道具、服裝、化妝部門，並且要能瞭解導演，以輔助演員教戲。對於場次的安排也要非常清楚，通常會在前一日或前一班時，與導演討論後製發支配單

至各部門。在國外，副導人選多由製片推薦，再由導演做最後決定。

第一副導：跟隨於導演旁走戲、教戲，以及管理拍攝現場氣氛，較重於人的管理。

第二副導：器材安排、確認場次通告的行政處理，較重於事務管理。

助導主要工作為協助導演處理雜務、應付突發狀況，傳達導演或副導指令，注意全片拍攝的細節，尤其是服裝及道具的連戲部分。通常由第一助導負責服裝的工作，第二助導負責道具的工作。

場記的主要工作在拍攝階段，記錄每天（班）拍攝的呎數、鏡頭鏡號，並且打場記板，可稱劇本管理員。他與導演的關係極為密切，彼此的溝通必須要能達到暢通無阻的地步。在彩排時就記錄下任何細節，包括攝影機、燈光的位置、演員走位位置等，方便在正式開拍時可進行順利。所以瞭解劇本，具備對瑣碎細項的記憶力，是工作基本必備學養。而訓練有素的場記也要大概了解其他人員的工作，以便在緊急時有限度的給予他人幫助。

製片組

製片組的工作團隊大致來說可分為製片、執行製片（國外另有製片經理，Production Manager）、劇務、製片助理（Production Assistants）。

因電影是一個極為複雜又環環相扣的工作，所以必須要能清楚的統籌，細心思考且記錄下所有相關細節，監督預算的運用；因此製片組的角色正是由能在亂中取序的人擔任，使劇組能依訂定的製作計畫拍攝完成電影。

製片的工作含括預算的編列、製作時間的策畫，以及進度的統籌等。因此必須要有很好的組織能力、執行能力，以及與他人溝通交流的能力，如此才能條理地整合一個電影團隊。另外，製片一職還要懂得如何簽約、保險等，以保護電影作品的權益，所以在法律專業涵養方面也要有某種程度的認知，避免權利喪失。

執行製片在策畫階段為執行管理行政事物，對於工作要點變化需能即時

發覺、更動名單，負責溝通製作事務，安排在外的任何事宜。在拍攝階段要
精打細算記錄每日的開銷，以及對製片報告每日的工作進度，對場次的調度
也對有可行性的安排，以確定製作是否在掌握中。所以要對整個劇本有全盤
性瞭解，注意到每一場的重要元素；也要富於組織能力，堅守行事計畫，在
外善於社交，都是最基本的職能。

　　劇務負責通告的安排及發放，執行副導演支配單爲主要工作，並在拍攝
期間負責部分費用的管理。製片助理則爲輔助之職。

　　其他必須出席會議的還有攝影組、燈光組、美術組、服裝師、化妝師、
道具及錄音等工作人員。這些人員將與導演組和製片組在拍攝前舉行多次會
議，針對各種不同的議題，如預算支配、拍攝時間規畫、劇本、選角、定
妝、勘景到器材的決定，做溝通與協調。經過會議的分析討論後，可將一切
的工作在開拍前做到最好的準備和安排，如此能使拍攝過程中的失誤減至最
少，避免造成時間和金錢上的浪費。

導演與攝影師看monitor討論攝影機器位置與光影感覺。

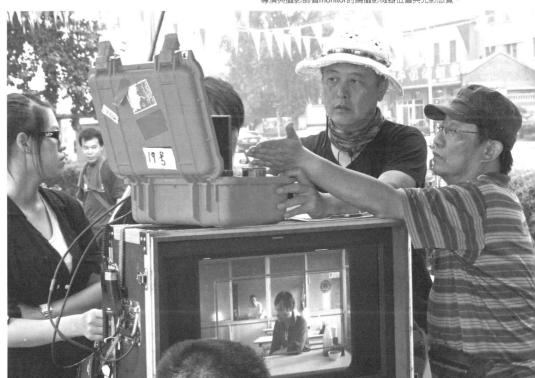

第 二 節

籌拍小組的工作

　　前製作業時期的工作包含了拍攝前所有的準備及安排：即影片呈現方式、製作小組成員挑選、器材選擇、預算擬定及訂定拍攝進度。所以在這個階段要考量的範圍非常廣大，預想的問題及技術人員的決定都將影響拍攝是否順利。

前製的重要性

　　前製可說是整個電影製作過程中最重要的一環，也是小組成員腦力激盪與創作的開始，可是在國內的電影工業環境，往往因為想節省預算而最容易

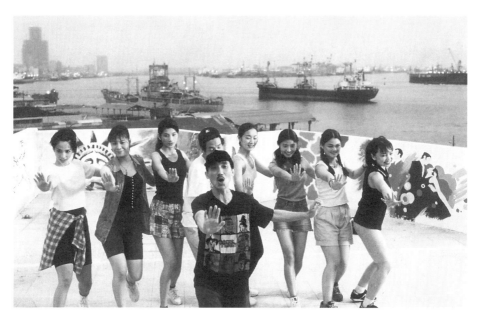

其他的特殊工作人員如舞蹈老師或特技演員，則應劇情需要而聘用。

被忽略。這個階段工作重點多為紙上談兵，共同研究、溝通拍攝階段與後製階段的情況，以降低拍攝時間的浪費及避免錯誤的發生。因此必須確立一個觀念——不管製作成本大小，前製計畫都是不可忽視的。

前製計畫要點

處理事項	主導人員
導演提出拍攝構想	導演、製片
分解劇本製作分場分景表、順場表、服裝表、道具表	製片組、導演組
第一次劇本會議	製片、導演、攝影師、美術指導
排定拍攝日程表	執行製片
預算編列	製片、執行製片
決定演員	製片、導演組
定妝	美術指導、造型師
定景	製片、導演、攝影師、美術指導
決定器材	攝影師
工作人員、演員、簽約	製片組
第二次劇本會議導演組、演員	導演組、演員
影片完成保險（Complation Bond，目前國內無此制度）	製片
演員、工作人員保險	製片
通告下達	執行製片

企畫構想

　　每一位導演都執著自己對劇本獨特的拍攝構想，如何將自己的構想轉換成影像的過程，清楚而精確地表達出來，是此階段的重點。因為在電影工業裡，商業營利是最終的目的，所以導演必須面對許多嚴厲的問題。考量現實面的執行狀況，提出假設性的方法，寫出處理情節手法，俗稱故事大綱或劇

情大綱（Treatment）。設計拍攝風格、模擬畫面，不失爲一好方法。這樣也可以使製片知道彼此觀念是否達到共識，便於組織未來的製片方向。

分解劇本

　　爲使前製與拍攝能有效進行，所以要將劇本分析（Script Breakdown）成許多不同細節，以利在電影製片的過程中能無一遺漏，在拍攝準備時即已經能確認各項組合元素。通常都是執行製片事先研讀完整個劇本，注意每一場戲的組成元素，如：主、次要演員、小道具、佈景、特效等。執行製片會將分解劇本所得到的資料事先填入分場分景表（簡稱大表）及順場表（簡稱小表）。

　　劇本分析是一項細緻的工作，唯有仔細的分析記錄，才能避免拍攝時的缺失。而目前在國外已有電腦軟體可提供大略的分析，減少許多的時間成本；但國內此項電腦軟體尙未普及，且國外的格式未必完全適合國內的規則，要開發國內適用的軟體成本也高，因此國內拍片，大都只是粗略的依不同的需求做簡單列表，以讓美術設計或道具管理者知道該做的事。

分場分景表
　　可謂電影籌備時最重要的表，大多由副導或製片組編輯製作。

拍攝地	景名	場次	時間	景別	主要演員	其他演員	劇情概要	服裝	陳設・道具	註

順場表
　　劇本的縮影、索引，按照劇本順序列出場次標示。

場次	場景	時間	劇情概要	主要演員	道具	臨記	註

拍攝日程表

　　製作拍攝日程表（Shooting Schedule）是為了指定拍攝製期間每一天所要做的事，提供有效率的拍攝，以幫助控制預算。

　　從分場分景表可區分出不同拍攝地點的日程表，然而拍攝地點卻不是決定日程表的主要因素，實際可用演員和場地時間才是決定的關鍵。演員可用的時間並非是長時間的跟隨劇組工作，所以為了配合演員的時間，通常在搶檔期時，工作團隊就要有很高的活動能力，好在短短的幾天中跑好幾個場景（Location）。

　　同樣的，有些場景的租借是有一定時效或範圍，所以對於拍攝時間的控制也要加以實際考量。另外，拍攝日程表也可能因昂貴器材設備而改變，所以執行製片在排定拍攝日程表時，要詳細衡量與時間金錢有關的事實因素。

　　雖然日程表很難用公式化的方法來計算，但一個好的執行製片要能在面對不同導演與狀況下，評估出一場戲要花多少時間拍攝，並依實際狀況隨時修改，以確保整個的電影製作過程不會嚴重脫軌，影響經費的運用。日程表完成後要影印給每個工作人員，以省下時間，使人員不會混亂受挫。

預算

　　一般來說，預算的多寡會影響劇本的表現。製片必須細心地研讀劇本，並且盡可能的估算出所有可能的花費。其預算的額度通常有部分的彈性空間（10%~20%）以預防意外，防止項目漏列的疏忽或預防製片過程中無法避

免的錯誤。

　　預算是支配整部電影的力量。所以製片在估算一部影片的費用時，必須掌握得非常精準，在報告中要嚴謹的說明每一分錢的去處（詳見本書第五章）。

選角

　　故事是要靠演員的表現來傳達，所以演員是否適用也會嚴重影響電影呈現的好壞。演員大致可分為主、次要演員、特約演員、臨時演員，主要演員和次要演員在攝前會議就要決定，臨時演員可在拍攝期間再找。

　　在決定主要演員前，導演與製片人應仔細分析劇本的人物刻畫，這樣才能瞭解角色的人格特質，挑選出適合的演員。

　　在其他的次要演員以及臨時演員部分，若導演無特定的要求，就由製片或副導進行選角即可；但在進行挑角之前，副導必須已跟導演詳細溝通，清楚瞭解導演所要演員的類型與表現方式。

　　選角（Casting）過程包括演員的自我介紹、發揮，有時可能也會作短暫的面談，或是與其他甄試者或選上演員一起對劇本的對白，看他們是否適合角色所需；在這過程中，通常會用錄影機留下紀錄，代表試鏡的情況，可以更生動的方式瞭解到演員在畫面中的樣子及聲音。

　　另外值得一提的是，在國外設有專業的選角公司。其與演員的經紀人或經紀公司都有不錯的關係。在分解劇本階段，選角公司即會找不同的演員舉行甄試，事先篩選少數合適的演員，最後再由導演作最終的決定。所以在預算許可下，國外會依賴選角公司做事前的挑選，省下選角的時間。而目前國內電影工業並無此系統體制，所以演員的來源較多為主觀性的選擇，或是較私人性的推薦，以公開方式的甄試也屬少數。

劇本會議

在國內並無較正式而依劇本主題來作為會議討論的重點，大多以「順劇本」的方式作為工作事項的傳達。

劇本會議主要由製片、導演、美術指導及攝影指導參與，就劇本內容溝通拍攝與美術風格，作為下次的會議準備。有時候是依照副導或製片組所編輯的分場分景表加以討論其實施可行性與方式。

攝影指導本身在此時即要有很高的影像感描述，對構圖及設計要有一定見解，以利在拍攝期能精確輔助完成導演的畫面深度、人物的個別情感及場面氣氛表現。

進一步的劇本會議由製片組成員統籌就分場分景表、工作人員及演員接洽事宜等各項部門編列所需經費預算，製成預算表召開會議審核預算。若預算縮減比例過高，會直接影響拍製品質，如發生此情況，就必須重頭來過，重新討論劇本，安排符合預算的範圍，進行製作。

演職員會議為策畫階段的最後工作，也是每次拍攝前的準備會議。其為導演針對全片意圖概念的傳達，或是鏡頭處理的方式予以詳述，作為開工前的再次確認。

會議討論時會有意見相左的情況，若製片與導演無法協調時，製片有時必須先以導演的角度思考，然後就預算、統籌、控制等考量做出最適方案，決定如何製作，而導演也必須因現實的施行困難放棄拍攝理想，答應妥協、完成電影的製作。但因影片完成與否牽扯到預算的控制，所以最後的決定者應由製片為之。

演員定妝

好的造型設計通常能替電影加分，仔細考究的造型更能令人體會到對電影的用心。所謂的演員定妝是指從頭至腳包含身上的任何配件，必須在開拍前完全確定，並由劇照師拍照記錄演員的完成情況，做為存檔資料，以利正

《流浪舞台》演員定妝照。

式開拍時有跡可尋,而在每一場戲的銜接不會因拍攝時間的差異有所不同。

在策畫階段,美術指導就必須根據片中的背景年代、情節需要與導演有清楚的觀念溝通,以決定服裝、化妝、髮型的造型設計符合片中的人物刻畫。經由造型師依演員不同的尺碼選購、修改適合的服裝配件及髮型,演員的服裝縫製及其他特殊化妝造型設計,通常在拍攝前即要花上一段的時間進行多次確認;而演員定妝時導演並不一定會在場,所以最終要定妝照經導演認可,才能說是完成底定。

勘景、定景

從劇本分場分景表可清楚劃分內、外景,並知道所需要的場景為何,因此就要由預算、美學、適度性等不同角度共同決定場地的可行性及經濟效益。

從分場劇本中,可明確的知道在拍攝過程中需要哪些場景。有些場景並不是既有存在的,所以有些場景必須去尋找,有些找不到的甚至要進行搭景。

　　事先的勘景是必要的，例如電影《熱帶魚》的陳玉勳導演，要拍有很多熱帶魚的地方。他記得三年前去過墾丁的萬里洞，那裡有很多的熱帶魚，所以也沒有事先去勘景。後來帶著整個工作組去到現場，才發現那裡已經變成遊樂區，到處都是遊客，已沒有熱帶魚了。此外，還有一場在沙灘上挖大腳印和大便的戲，也因為沒有事先勘景，雖然外傘頂洲的場景合適，但工作人員挖了半天，竟然開始漲潮，結果前後共挖了三次才拍成。

　　在國外，有專門的經紀公司負責勘景、找景的工作，將各地的特色做成檔案提供導演使用。在國內多由製片組人員事先尋找幾個有參考價值的場景，或是依據導演自身經驗所提出的場景，進行勘景前的資料搜集，所以製片組在尋找外景時須將參考場景拍照帶回；再經由導演從中挑選合適中意的場景；最後會同導演、製片、美術指導及攝影師等進行會勘，確定適合的場地。

　　以導演的角度來看，勘景確認場景是否能大部分符合劇本情境所需，是不是任何角度都可以拍出特定的感覺等。而製片要以預估拍攝是否會發生問題，或是否符合經濟效益、預算控制作為出發點加以考量。至於美術指導與攝影師方面，也是就本身的工作層面勘查場地的可行性，討論拍攝時的注意重點，以免事後發生無法克服的問題，延宕製作進度。

　　在國外，有專職場地經理或專業的公司可以負責找景，會先與導演溝通並了解預算範圍，以其豐富經驗及對場地的認識事先代為找景，並處理使用權利等一切相關事宜。此可以替電影公司節省了不瞭解當地特色、無清晰目標尋找的時間浪費。

　　理論上，大部分的電影幾乎都能在實景或棚內拍完。但有時有了實景並不能代表其百分之百的完全符合劇本場景所需，因此常會有修景的工作；若無適合的場景，則要進行搭景一途。搭景時於攝影棚內（即內搭景）會優於外搭景，因其室內的各項條件控制較易，且外搭景成本必會較高，不敷成本效益，而在國內要找到可搭景之場地也較不易。綜合而言，場景的選定因素還要包含時間與金錢的花費，所以若預算許可，內搭景的成本控制會優於實

《流浪舞台》的工作人員至高雄勘景。

景。因此須由美術指導計畫和判斷搭景的花費，經過各自的研究，再共同決定採用何種的場景方式。

　　以下提供中央電影公司製片廠的中影文化城外搭景的簡介，以及租金給讀者參考：

搭景名稱	租金／班	搭景名稱	租金／班
城樓	14,000	第二街	16,000
第三街	15,000	新四合院	33,000
小四合院	17,000	大酒樓	22,000
八角亭	14,000	廣場	14,000
迎風亭	14,000	新娘房	14,000
中藥店	14,000	客棧	14,000

資料來源：中影製片廠文化城。註：10小時為一班。

道具

　　大體可分爲大道具與小道具，而大小之分在國內以是否可以一隻手來搬運作爲定義。大道具可從劇本中大略得知所需爲何，而美術指導更可從分場分景表明確的列出；小道具多是應劇情情境或裝飾場景需要所產生的物件，以增加整體畫面的豐富。

　　有時在劇情表現上會有特殊效果的要求，也都是在前製作業即要考慮準備的，但有時不能單純的以大小道具區分，而是由不同的分散於各組工作人員來準備。例如因被擊中而從嘴巴吐血的血包，就是化妝組要準備的。

器材準備

　　在前製作業時，便得完成器材設備的購買、租借或取得。在事前與執行製片決定什麼樣的器材是最合適的，不一定最好的機器就會拍出最好的電影，還需要考慮到片子的風格、金錢等問題。取得設備後，確定這些器材是否都能發揮正常的作用，而在器材運送到拍攝場地之前也要事先組裝操作，檢查運作保養情況，在開拍前發現是否有技術性的問題存在，減少在拍攝時的困難與不便。由此可知，在每個不同階段，工作人員都有一定的階段性任務，唯有盡責的完成，才能確保拍攝與後製的順利進行。

底片

　　在不同場景、不同光源下，適用的底片也不同。在製片洽購底片之前，攝影師與導演須先確立畫面風格、色調性，再依攝影師所列需求進行議購動作，並且最好能試拍，瞭解不同光源效果、底片寬容度。有時候因預算有所修正，須與導演重新討論，或以其他輔助工具來變通。

　　目前國內所使用的底片多爲柯達與富士，其底片類型計有：

柯達 35mm

編號	呎／卷（FT）	感光度（ASA）	日光型／燈火型	價格
5245	400	50	D	5370
5246	400	250	D	5385
5248	400	100		
5274	400	200	T	5530
5277	400	320	T	6110
5279	400	500	T	5785
5289	400	800	T	6110

柯達 16mm

編號	呎／卷（FT）	感光度（ASA）	日光型／燈火型	價格
7245	400	50	D	3550
7246	400	250	D	3555
7248	400	100		3195
7274	400	200	T	3645
7277	400	320	T	4155
7279	400	500	T	3850
7289	400	800	T	4155

台灣柯達股份有限公司
Tel:02-87518558
Fax:02-28938202
地址：台北市內湖區堤頂大道二段301號3F-1

富士

Tungsten 燈光型				Daylight 日光型		
	35mm	16mm			35mm	16mm
F-500	8571	8671	F-250D		8561	8661
F-250	8551	8651	F-64D		8522	8622
F-125	8532	8632				
F-64	8512	5612				

恆昶實業公司
Tel:02-2791-1188
地址：台北市民權東路六段38號

在訂購底片時，須備妥以下資料：

(1) 底片片類與片型（例如：500T、5218……）

(2) 底片寬度（35mm 或16mm）

(3) 每卷底片的長度（100 呎、400 呎或1000 呎）

(4) 齒孔的種類：

　　35mm: 目前底片僅供應BH（Bell & Howell）規格

　　16mm: 單排齒孔或雙排齒孔

(5) 卷片方式（16mm 專用）：A或B卷片方式（Winding A or B）；或
　　Aaton A-Minima 專用片卷。

(6) 包裝片心（Core）或片卷（Spool）種類

(7) 購買數量。

如何閱讀電影底片標籤

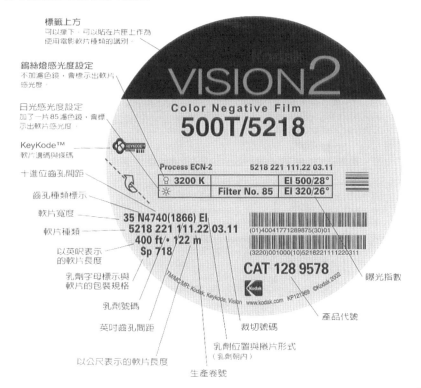

攝影機

（一）16MM

ARRI 16 SRIII、ARRI 16 SRII、ARRI 16 BL、AATON XTR Prod、CP16──都為隔音攝影，可同步錄音。

Bolex 可拍攝 M.O.S 畫面（M.O.S.為mit-out sound，即拿掉聲音）。

（二）35MM

在台灣的35釐米攝影機大都使用ARRIFLEXHAPI，幾乎很難看到PANAVISION、MOVIECAM、AATON等其他廠牌的攝影機。

ARRI 535 A、ARRI 535 B、ARRI 535 BL/4、ARRI 535 BL/4S──都為隔音攝影機可同步錄音，但以 535A 及 535B 為目前國片的主流機種。

ARRIIIC──舊款機器，多用來拍攝事後配音的電影。

ARRI 435 ES──拍特效用。

器材名稱	租金	器材名稱	租金／天
35mm ARRI 535B 攝影機	32,000／天	35mm ARRI III 攝影機	5000／班
35mm ARRI II C 攝影機	2500／班	35mm MITCHELL MARK II	4000／班
16mm ARRI SR II攝影機	5000／班	16mm ARRI ST 攝影機	2000／班
16mm BOLEX 攝影機	1000／班		

資料來源：中影電影技術中心。

燈光

燈光是為完成場景氣氛需求的必要器材，如同其他器材一樣，都要事前的計畫確認。所以燈光師要十分瞭解拍攝現場的本質，導演要創造出何種氣氛，需要哪些燈具、照明附件及拍攝時間為何。並注意若為外景拍攝，還要考慮到時間、天氣的變化，因為光線的變化極為明顯，所以務必要作仔細而有系統的勘景，因此通常燈光師也會參與勘景。要注意的照明設施的項目計

有：1.燈具、備用燈泡；2.燈架設備；3.燈光附件（拉板、濾鏡、色溫紙、反光板及柔光材料等）；4.供電情況；5.安全設備等。

以下簡單介紹燈光設備：

HMI DAYLIGHT 18KW、12KW、6KW
HMI DAYLIGHT COMPACT 6KW、4KW、2.5KW
HMI DAYLIGHT ARRI SUN 6KW、4KW、1.2KW
TUNGSTEN LIGHT ARRI 24KW、12KW、10KW
ARRI POKET PAR 125W
ARRI SUN 2 HMI 200W AC、DC兩用
DEDO LIGHT DT150輕便型

ARRI HMI DAVLIGHT系列。

器材名稱	租金／班	器材名稱	租金／班
ARRI BLAST 4K	9000	ARRI 2.5K	4000
ARRI 1.2K	2500	ARRI 阿波羅 HMI 6K	7500
ARRI 阿波羅 HMI 4K	5000	ARRI 阿波羅 HMI 2.5K	3000
ARRI 阿波羅 HMI 1.2K	2000	ARRI 2000 瓦 鎢絲燈	750
ARRI 1000 瓦 鎢絲燈	650	ARRI 650 瓦 鎢絲燈	500
ARRI 300 瓦 鎢絲燈	500	10000 瓦 鎢絲燈	1800
5000 瓦 鎢絲燈	1000	2000 瓦 鎢絲燈	500
750 瓦 鎢絲燈	400	KINOFLO 無影單管燈	200
KINOFLO 無影雙管燈	750	四聯天光頂燈	900
1000 瓦 原子燈	500	彈帶燈	500
強光燈	80		

資料來源：中影電影技術中心。

場務器材

所謂的場務器材指的是軌道、升降機、高台、車拍架及 Steadicam 攝影穩定架等拍攝輔助機器。

![如何拍攝電影]

軌道車

器材名稱	租金	器材名稱	租金
德國平板式軌道車	1200	德國汽輪車	2000
電動軌道車	5000	窄軌車	2000
電動窄軌車	5000	荷蘭輕型軌道車	1000
德國6尺小型升降機	3000	美國6尺小型昇降機	3000
美國10尺小型升降機	3500	美國攝影升降軌道移動車	4000
義大利攝影升降軌道移動車	6000	德國旋轉小軌道	5000

註:以上資料由力榮影視器材有限公司提供。

機器手臂

器材名稱	租金
美國史丹頓25尺遙控機器手臂	22000
英國POWER.POD搖控頭	35000
美國史頓32尺搖控機器手臂	35000
德國CRUISE CAM Ⅰ電動軌道車＋英國POWER.POD搖控頭	50000

註:以上資料由力榮影視器材有限公司提供。

大型升降機

器材名稱	租金	器材名稱	租金
德國22尺飛馬大型升降機	22000	德國飛馬26尺超大型升降機	35000
瑞士CINE-JIB14尺升降機	13000	中瑞10尺升降機	3000

註:以上資料由力榮影視器材有限公司提供。

A130 史丹頓遙控機器手臂

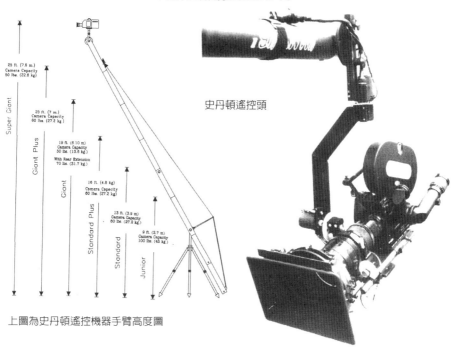

史丹頓遙控頭

上圖為史丹頓遙控機器手臂高度圖

下圖為操控攝影機的上下
左右360運動跟焦的操控器

STEADICAM A588 MSB攝影機平衡穩定器。

攝影機升降軌道移動車。

手推軌道平台的使用情形。

加上瑞士大型升降機的悍馬跟拍車。（照片提供：
力榮影視器材公司）

克難的做法，將攝影機綁在車頭跟拍。
（車內演員為費翔）

軌道

器材名稱	租金	器材名稱	租金
PANTHER 直軌	300	PANTHER 彎軌	300
美國史丹頓輕直軌	200	美國 8 尺直軌	400
美國 45 度彎軌	400	美國 90 度彎軌	400
進口不銹鋼輕彎軌	150	進口不銹鋼輕直軌	150

註:以上資料由力榮影視器材有限公司提供。

跟拍架

器材名稱	租金	器材名稱	租金
德國製車邊跟拍架	3500	荷蘭製車頭車尾吸盤式跟拍架	4000
台製車後跟拍架	2500	荷蘭製單腳吸盤	800

註:以上資料由力榮影視器材有限公司提供。

水底攝影器材

器材名稱	租金	器材名稱	租金
ARRI 453 攝影機潛水袋	12000	ARRI 16 SR Ⅱ、Ⅲ潛水袋	7000
水底用監視器 5 吋	2500	水底用監視器 6 吋	3000

註:以上資料由力榮影視器材有限公司提供。

特殊效果器材

器材名稱	租金	器材名稱	租金
台製噴霧機	1000	英製乾冰機	800
噴霧式燒煙機	1000	人造蜘蛛網	1000
雪花機	1500	吹泡泡機	1000
台製 5HP 颱風大風扇	3000	海棉墊	300

註:以上資料由力榮影視器材有限公司提供 。

簽定合約

　　合約是以白紙黑字條列式的說明權利義務範圍。確認在拍攝時有關人、事、物的權利義務，確保影片完成發行時不會有任何違反侵占行為的情形發生。在國內較不重視法律、合約等制式規定，但在美國卻不能不重視。合約種類舉凡創作權、著作權、導演合約、演員合約、工作人員合約、場地合約、音樂版權、發行版權等，都是為了保障雙方的權利所訂定。

　　演員合約大致內容包含片酬、拍攝期間、配合方式、工作條件及肖像權的使用，甚至是演員有何需求都要明訂。場地合約可能在台灣較少見，但在國外為必備合約，以保障雙方；內容大致包含場地出入權、使用範圍、配合活動、出租費用、損害還原或賠償方式等，甚至會有保險政策加以配合。

　　音樂的使用權包含的範圍更廣，不管是背景音樂、配樂、演員演唱或是

攝影機架設在升降機上拍攝畫面。

創作音樂等都要獲得音樂版權，確認作詞作曲者為何？是否願意使用在片中或是在將來作為宣傳、發行使用？是否有牽扯權利金的給付或是修改權限等問題，可見音樂版權的獲得極為複雜。

很多合約都有基本的標準格式，製片至少要熟悉合約中的細節，瞭解什麼是對自己有利的，或是可以偕同律師認可內容。要注意的重點：所有權確為當事人所有，若在外國拍攝，以何地法律適用保障？所以製片必須充分的瞭解規定，才能在電影製作期間適法合宜的進行拍攝。

保險

電影製作可說是一項很大的冒險事業。為了保障電影能適時的完成，在好萊塢，對於電影還沒拍完、預算就用完的情況發展出一種特別形式的保險，稱之為「完成保險」（completion bond）。其製片公司在保險期間所花費的費用，是以電影拍攝預算來計算比率，而保險公司會依承保條款由銀行提供資金完成影片，但相對也會有一定的附帶條件，如將來可接管電影的拍製，或是有權開除導演和僱用最經濟的人力來完成電影。

目前在國內電影工業發展不易，且無專業的人才可以估算，所以保險制度的應用仍只涵蓋人員的傷害、場景的毀損情況，或是重要器材損壞的保障補償。另外製片必須依照製片期間的許多環節，如場地間的載運車輛或是工作人員危險性質等都予以考量，投保最基本的補償性保障保險以降低意外的發生。畢竟世上沒有任何東西可以保證是完全安全的。

拍片通告

通告的功能主要在讓工作人員與演員知道，製作期間哪一天要到哪個地方報到，何時要進行拍攝，以及場景與表演的重要。國內目前的通告表較為簡陋，本書即參考國外的通告表加以修改，希能適用現存的拍片環境，發揮應有的效能。

　　一般來說，通告多用於拍攝期間，有時也用於前製或是後製期。因為在考量拍攝過程中有時會導致通告的變動，若是要以會議重新討論原有的計畫會再度花費時間，因此可以通告表事先告知工作人員，以便能事先知道變動項目，期使拍攝工作順利進行。

架設高櫃供拍攝俯視鏡頭。

【附件11-1】

通告表
（CALL SHEET）

片名：		拍攝日期：		班次：

集合地點：	集合時間	應帶用品：		

拍攝地點：			

景	場次	演出演員	

主要演員	對戲演員	化妝時間	定位時間

工作人員		器材定位時間

附註：

製表人：	回報與否：	回簽者

【附件11-2】

<div style="text-align:center">

分場劇本表
（SCRIPT BREAKDOWN SHEET）

</div>

片名：	頁數：	
地點：	劇本頁數：	
日□夜□景　　內□外□景	季節：　　　　年代：	
場次及場地概述	演員及所著服裝	
	大道具	
故事情節	臨時演員	
	小道具	

【附件11-3】

拍攝日程表
（SHOOTING SCHEDULE）

片名：　　　　　　　　　　　　　導演：

日期	時間	場次	拍攝進度	劇情簡述	場景	演員	重要元素

【附件11-4】

導演合約

立合約人　　　　　　　　　　　　（以下簡稱　　方）茲因甲方爲攝製電影，聘請
　　乙方爲導演。經雙方同意，簽訂本合約如后：

一、甲方聘請乙方執導三十五釐米彩色國語影片壹部，片名
　　【　　　　　　　　　　　】（以下簡稱本片），影片放映長度爲　　分鐘。

二、劇本在甲方定稿後，乙方應依劇情提出導演計劃，並配合甲方之製片編列
　　製片預算，共同簽證。該預算書一經甲方同意後，乙方應照所編預算項目
　　執行，不應提出預算外之要求，除非因天災及不可抗力之因素，須商請甲
　　方同意外，影片應按預定進度及在預算內攝製完成。

三、製片小組演職員，除導演組（副導演、助理導演、場記）由乙方遴選會知
　　甲方同意聘用外，餘由甲乙雙方共同決定之。

四、乙方應按照雙方確認之劇本拍攝，不應任意增減，惟爲應劇情需要須作
　　修改時，應事先徵得甲方同意。

五、執行製片爲甲方當然代表人，負責本片攝製工作之推動及監督。隨片稽核
　　與會計係基於甲方制度而派任，乙方應尊重其權責。

六、有關海報設計、片頭字幕、英文字幕譯員、演職員之排名，乙方可提供意
　　見，甲方有最終定稿權。

七、本片之音樂、主題歌曲、插曲由甲乙雙方共同決定之。

八、乙方簽訂本約，執導本片後，除健康原因外，不得以任何私人之理由於本
　　片拍攝中途終止工作，否則，甲方因拍本片之一切損失，應由乙方負完全
　　賠償之責任。如因天災、人禍或不可抗力之因素，致使乙方不能完成本片
　　之攝製工作時，甲方得另聘他人代爲完成影片，其酬金由乙方所得中扣除
　　給付之，乙方不得異議。

九、本片自　　年　　月　　日開始籌備，預定　　年　　月　　日
　　開拍，　　年　　月　　日全片攝製完成交片甲方。此期間，乙方
　　不得同時進行其他電影導演工作，否則視同違約。

十、因拍攝本片外景，全體工作人員所必需之食宿及交通，由甲方供應，其方
　　式由甲方決定，乙方不另提要求。

十一、乙方在拍攝本片期間，未依預定計劃進行，有經費嚴重超支或進度延誤
　　　致影響檔期上映之虞時，甲方得視情況終止本約。

十二、甲方付給乙方導演酬金計新台幣　　　　　　　　元整，分三期支付：

（一）第一期酬金於本約簽訂後一週內支付新台幣　　　　　元整。

（二）第二期酬金於本片拍至一半時（依預算表所訂底片總長度之半數）支付新台幣　　　　　元整。

（三）第三期酬金於本片放映拷貝完成時，支付新台幣　　　　　元整。

（本項導演酬金，甲方遵照政府稅法之規定代扣稅捐 10%，乙方不得拒絕。）

十三、本片於發行或參展時，如甲方認有需要修剪或重整，乙方有義務負責辦理之。否則，甲方有權自行處理。

十四、甲方為本片安排各項宣傳活動時，乙方有義務參加。

十五、有下列情事時，甲方有權終止本約：

（一）乙方因健康情況或其他原因而無法執導本片時。

（二）乙方對本合約未能確實遵行而使甲方蒙受嚴重損害之虞時。

十六、乙方同意本片之著作財產權歸甲方所有，並同意不主張著作人格權，甲方得以公司發表並對本片加以修改，以成為適當的智慧產品。

十七、本合約壹式兩份，由甲乙雙方各執存壹份。本合約簽訂後即刻生效，雙方並同意以　　　地方法院為第一管轄法院。

立合約人

甲　　　方：

代　表　人：

乙　　　方：

住　　　址：

身份證字號：

中　華　民　國　　　　　年　　　　月　　　　日

416

【附件11-5】

編劇合約

立合約人 （以下簡稱甲方）
（以下簡稱乙方）

茲因甲方為拍攝35mm電影【　　　　　　　　】（以下稱本片），聘請乙方為本片撰寫劇本，擔任編劇一職，經雙方同意簽訂本合約，條款如下：

一、甲方聘請乙方編寫劇本，甲方同意支付編劇費新台幣　　　　　　元整（未稅）予乙方，上項酬金，甲方遵照政府稅法之規定代扣稅捐，乙方不得拒絕。

二、付款方式：於簽約後由甲方支付新台幣　　　　　　元整。

三、甲方擁本片劇本之著作財產權及本片之獨立著作權，一切有關本片及本片所衍生之著作財產權及所有其他類型製成品等版權之現有和未來衍生之視聽著作權及發行事業等權益均歸甲方全權擁有，但乙方不主張本片劇本之著作人格權。

四、甲方如欲出版本片之劇本書時，須先行告知乙方，甲方並同意將劇本版稅之百分之五十予乙方。

五、劇本審核通過後，甲方為因應實際拍攝作業需要須修改劇情時，乙方須配合甲方修改劇本；甲方在攝製過程中，如遇到必須即時更動劇情才能順利拍攝的情況時，乙方同意甲方可逕自修改劇本。

六、甲方同意以嚴謹的態度，聘請優秀的工作人員來完成本片，乙方亦同意在製作、宣傳的過程中給予甲方協助和意見。

七、本合約未盡事宜得經甲乙雙方商議起草補充協議，本合約之附註及補充合約，亦構成本合約之合法條款，具備法律效力。

八、本合約壹式肆份，由甲方執S份，乙方執壹份為憑。本合約簽定後即刻生效，雙方並同意以台北地方法院為第一審管轄法院。

立合約人：

甲　　　方：
代　表　人：

乙　　　方：
戶籍地址：
身分證字號：

中　華　民　國　　　　　　年　　　　　月　　　　　日

【附件11-6】

演職員合約書

立契約人 以下簡稱 方

茲以甲方為攝製彩色影片【 】壹部，聘請乙方擔任演職
員雙方同意定立條款如下：

一、甲方所攝製之【 】影片一部，聘請乙方擔任該片中
 ，職務工作期間自該片開鏡之日起至全片完成止。

二、甲方應付乙方工作酬金新台幣 元，但須扣除百分之十所
 得稅向稅捐機關申報。甲方實付乙方的金額為新台幣 元，
 分三期支付乙方。

 第一期酬金計新台幣 元，於開鏡日支付。

 第二期酬金計新台幣 元，於拍攝（ ）支付。

 第三期酬金計新台幣 元，於殺青日後第三日於公司支付。

三、乙方於外埠拍片有關所需用之往返之交通含船票、車票、機票及拍戲期間之
 膳宿均由甲方供應，其供應方式由甲方決定。以上只限於拍戲通告，由公
 司出發為準，乙方不得異議或另提要求，或有經甲方同意而離開現場時，
 除須按時返回外，其一切費用，乙方自理。

四、甲方有權決定乙方在影片、廣告及宣傳品中之任何安排，乙方不得異議。

五、甲方有權決定影片是否完成之最後決定權，倘甲方認為拍攝未臻理想而須
 修改或補拍時，乙方需依照甲方之意見直至影片完成為止，其間不另取酬
 金或提任何要求。

六、本片拍期間，乙方不得擅離工作地點，並應嚴格遵守甲方拍戲通告，無論
 日夜及任何天氣，均須依照通告時間地點，準時到場工作，除有不得已情
 事，經甲方事前書面同意給假者外，倘有藉故不到或遲到情事發生時，均
 以違約論。

七、本合約有效期內，乙方如因其他機關或社團之邀請擔任任何表演，或擔任
 其他任何影片之演員時，必須於事前經甲方書面同意後，始可履行，並不
 得因而損壞本片造型。

八、乙方擔任演員拍戲時所需用之服裝，如屬經常普通穿著者，概由乙方自
 備，如為特別服裝，則由甲方供應之，其式樣品質亦由導演或設計師決
 定，乙方不得異議。

九、甲方為拍戲所備一切服裝道具，乙方應特別愛護使用，用後應交還甲方，如有非劇中要求而損壞或遺失者，應照現價賠償甲方。

十、如乙方所擔任之劇中人物，其化妝造型必須留長髮、翻鬢或剪剃，應照導演之規定，在該型之拍攝工作未完成期間，乙方須保持原型不得任意剪剃或蓄留，否則以違約論。

十一、本合約有效期間如因乙方觸犯刑事，被處徒刑時，甲方有權決定是否將本合約廢止，同時乙方並應負責賠償甲方因此所受之一切損失，不得異議。

十二、乙方如有違約行為時，甲方得依照實際損失費用要求乙方如數賠償，乙方不得異議。

十三、本合一式二份甲乙雙方各執一份為憑。

立合約人

甲　　　　方：
代　表　人：

乙　　　　方：
住　　　　址：
身份證字號：

見證人姓名：
身份證字號

中　華　民　國　　　　　　年　　　　　　月　　　　　　日

【附件11-7】

工作人員合約

立合約人 　　　　　　　　　　　　　　（以下簡稱　　方）茲因甲方為攝
製【　　　　　　　　　】影片一部，聘請乙方擔任（　　　　　　　）一
職，經雙方同意，簽訂本合約如后：

一、計酬方式：採（一）或（二）

（一）按部頭戲計酬，自　　年　　月　　日至　　年　　月　　日
止，共計　　　個月又　　　天。酬金新台幣　　　　　　元整。

　＊第一期酬金於本約簽訂內支付新台幣　　　　　　元整。

　＊第二期酬金於本片拍至一半時（依預算表所訂拍攝工作天數半數為準）
支付新台幣　　　　　　元整。

　＊第三期酬金於本片殺青完成後支付新台幣　　　　　　元整。（本項工
作人員酬金，甲方遵照政府稅法之規定代扣稅捐，乙方不得拒絕。）

（二）按月計酬，自　　年　　月　　日至　　年　　月　　日
止，共計　　　個月　　　天。每個月酬金新台幣　　　　　　元
整，於每個月　　　日支付。（本項工作人員酬金，甲方遵照政府稅法
之規定代扣稅捐，乙方不得拒絕。）

二、甲方拍攝本片，因天災、人禍、人為不可抗力之因素或因其他緣故而責任
不在乙方者，導致拍攝進度落後，而必須延長合約工作時間，其超出之工
作天數酬金給付標準，以合約所訂酬金之每日平均工資，依實際工作天數
發給。

三、因拍攝本片外景，全體工作人員所必需之食宿及交通，由甲方供應，其方
式由甲方決定，乙方不另提要求。

四、本片乙方排名先後順序，由甲方依實際情形決定之。

五、本片拍攝期間，乙方不得擅離工作地點，並嚴格遵守甲方拍戲通告時間，
無論日夜及任何天氣變化，均須依照通告時間及地點準時到場工作，並以
本片拍戲通告為第一優先。除有不得已情事，於事前告知甲方獲得同意給
假者外，倘有藉故不到或遲到情形時，均以違約論。甲方因而所受一切損
失，應由乙方負完全賠償之責任。

六、乙方因拍攝本片所經手或管理之財物，應確實負起保管之責任，且必須造
冊列管於本片殺青後點交甲方。倘若乙方因疏失或管理不當，而導致所經
管之財物遺失或毀損，則乙方應負完全賠償之責任，不得提出異議。

七、有下列情事之一時，甲方有權終止本約：

　　(一)乙方受刑事處分時。

　　(二)乙方因健康情況或其他原因而無法執導本片時。

　　(三)乙方對本合約未能確實遵行而使甲方蒙受嚴重損害之虞時。

八、乙方同意本片之著作財產權歸甲方所有，並同意不主張著作人格權，甲方
　　得以公司發表並對本片加以修改，以成為適當的智慧產品。

九、甲方將根據勞動基準法為乙方購買意外保險。

十、本合約壹式兩份，由甲方執存壹份。本合約簽訂後即刻生效，雙方並同意
　　以　　　　地方法院為第一管轄法院。

立合約人

甲　　　方：

代　表　人：

乙　　　方：

住　　　址：

身份證字號：

中　華　民　國　　　　　　　　年　　　　　月　　　　　　日

- 推薦書目
- 電影相關單位
- 電影相關網站
- 各種器材租借資訊

推薦書目

1. 《電影技巧與電影表演》，V. I. Pudovkin著，劉森堯譯，書林出版。

2. 《電影原理與製作》，梅長齡著，三民出版。

3. 《認識電影》（修訂版），Louis Giannetti著，焦雄屏等譯，遠流出版。

4. 《電影藝術——形式與風格》，David Bordwell & Kristin Thompson著，曾偉禎譯，美商麥格羅・希爾出版。

5. 《實用電影編劇技巧》，Syd Field著，曾西霸譯，遠流出版。

6. 《電影編劇新論》，Ken Dancyger and Jeff Rush著，易智言等譯，遠流出版。

7. 《實用電影編劇》，張覺明著，揚智出版。

8. 《導演功課》，David Mamet著，曾偉禎譯，遠流出版。

9. 《希區考克研究》，陳國富編，中華民國電影圖書館出版部。

10. 《電影閱讀美學》，簡政珍著，書林出版。

11. 《映像藝術——電影電視的應用美學》，Herbert Zettl著，廖祥雄譯，志文出版。

12. 《紀錄與真實——世界非劇情片批評史》，Richard M. Barsam著，王亞維譯，遠流出版。

13. 《製片班——隨堂筆記》，Ted Hope, Christine Vachon and James Schamus著，中華民國電影年執委會出版。

14. 《2009台灣電影年鑑》，國家電影資料館。

15. Goodell, Gregory, *Independent Feature Film Production: A Complete Guide from Concept through Distribution,* NY: St. Martin's.

16. Wiese, Michael and Deke Simon, *Film & Video Budgets, 2nd ed.*, Michael Wiese Productions.

17. Travis, Mark W., *The Director's Journey: The Creative Collaboration between Directors, Writers and Actors*, Michael Wiese Productions.

18. Singleton, Ralph S., *Film Budgeting or How Much Will It Cost to Shoot Your Movie*, LA: Lone Eagle Publishing Co.

19. Houghton, Buck, *What A Producer Does: The Art of Movie Making (Not the*

Business), LA: Silman-James Press.

20. Daniels, Bill and David Leedy, *Movie Money: Understanding Hollywood's Accounting Practices, LA*: Silman-James Press.

21. Singleton, Ralph S., *Film Scheduling: The Complete Step-by-Step Guide to Professional Motion Picture Scheduling,* LA: Lone Eagle Publishing Co.

22. Garvy, Helen, *Before Your Shoot: A Guide to Low Budget Film Production,* CA: Shire Press.

23. Goldman, William, *Adventures in the Screen Trade: A Personal View of Hollywood and Screenwriting,* Warner Books.

24. Seger, Linda, *Making A Good Script Great: A Guide for Writing and Rewriting, 2nd ed.,* Samuel French Trade.

25. Blacker, Irwin R., *The Element of Screen Writing: A Guide for Film and TV Writing,* NY: Collier Books.

26. Vale, Eugene, *The Technique of Screen and TV Writing,* NY: Simon & Schuster.

27. Hange, Michael, *Writing Screenplays That Sell: The Complete, Step-by-Step Guide for Writing and Selling to Movies and TV, from Strong Concept to Development,* HarperPevennialPublishers.

28. King, Viki, *How to Write A Movie in 21 Days*, Harper & Row Publishers.

29. Curran, Trisha, *Financing Your Film: A Guide for Independent Filmmakers and Producers, NY:* Praeyer Publishers.

30. Schrader, Paul, *Taxi Driver,* London: Farber & Faber.

31. Coen, Joel and Ethan Coen, *Barton Fink & Miller's Crossing,* Boston: Faber & Faber.

32. Soderbergh, Steven, *Sex, Lies and Videotape,* Outlaw Productions.

33. Spoto, Donald, *The Art of Alfred Hitchcock: Fifty Years of His Motion Pictures,* CA: Larry Edmunds.

34. Marner, Terence St. John, *Film Design,* London: Tantiry Press.

35. Konigsberg, Ira, *The Complete Film Dictionary,* NY: New American Library.

36. Pincus, Edward & Steven Ascher, *The Filmmaker's Handbook*, NY: New

American Library.

37. Wiese, Michael, *The Independent Film & Videomakers Guide,* CA: Butterworth Publishers.

38. Litwak, Mark, *Litwak's Multimedia Producer's Handbook: A Legal and Distribution Guide,* LA: Silman-James Press.

39. Mamer, Bruce, *Film Production Technique Creating the Accomplished Image,* Wadsworth Publishing Company.

40. Bach, Steven, *Final Cut: Dreams and Disaster in the Making of "Heaven's Gate"*, NAL Penguin Inc.

41. Pileggi, Nicholas and Martin Scorsese, *Casino,* London: Faber & Faber.

42. Lebo, Harlan, *The Godfather Legacy: The Untold Story of the Making of The Classsic Godfather Trilogy Featuring,* NY: Simon & Schuster.

43. Grant, Susannah, *Erin Brockovich: The Shooting Script, Screenplay and Introduction,* Newmarket Press.

44. Aronson, Linda, *Screenwriting Updated: New (and Conventional) Ways of Writing for the Screen,* LA: Silman-James Press.

45. Jolliffe, Genevience, and Chris Jones, *The Guerilla Film Makers Hollywood Handbooks,* NY: Continuum.

46. Pintoff, Ernest, *Directing 101: Based on His Teaching at USC and UCLA Film Schools,* Michael Wiese Productions.

47. Katz, Steven D., *Shot by Shot: Film Directing Visualizing from Concept to Screen,* Michael Wiese Productions.

48. 《台灣電影拍攝景點及製作導覽》，行政院新聞局，2004 年 4 月。

電影相關單位

中華民國電影事業發展基金會
地址：台北市中華路1段196號5樓
電話：02-23706503
傳眞：02-23822978

中華民國電影戲劇協會
地址：台北市吉林路45號4樓404室
電話：02-25713807
傳眞：02-27028498

中華電影製片協會
地址：台北市吉林路45號4樓401室
電話：02-25111130
傳眞：02-25111203

中華民國電影導演協會
地址：台北市松德路159號17樓
電話：02-27261523
傳眞：02-27269620

中華民國電影編劇學會
台北市八德路3段12巷57弄19號4樓
電話：02-25785820
傳眞：02-25785820

台灣區電影製片工業同業公會
地址：台北市吉林路45號4樓402室
電話：02-25637094
傳眞：02-25635598

台北市影片商業同業公會
地址：台北市中華路1段196號5樓
電話：02-23314672
傳眞：02-23315053

高雄市影片商業同業公會
地址：高雄市哈爾濱街166巷38號
電話：07-3220766
傳眞：07-3214117

台北市電影戲劇商業同業公會
地址：台北市中華路1段196號9樓
電話：02-23619116
傳眞：02-23814390

高雄市電影戲劇商業同業公會
地址：高雄市中正四路103號7樓8室
電話：07-2212844
傳眞：07-2720201

中華民國電影戲劇商業同業公會
地址：台北市中華路1段196號9樓
電話：02-23619116
傳眞：02-23814390

台灣省電影戲劇商業同業公會聯合會
地址：台北市中華路1段196號10樓
電話：02-23171177
傳眞：02-23821742

台北市電影戲劇業職業工會
地址：台北市峨嵋街122號5樓之5
電話：02-23112044
傳眞：02-23821080

台北市影劇歌舞服務職業工會
地址：台北市峨嵋街122號5樓之5
電話：02-23880285

傳眞：02-23821080

台北市電影電視演藝業職業工會
地址：台北市八德路3段2號8樓
電話：02-25771201
傳眞：02-25705308

財團法人國家電影資料館
地址：台北市青島東路7號4樓
電話：02-23924243
傳眞：02-23926359

中國影評人協會
地址：台北市開封街1段37號3樓
電話：02-23883880
傳眞：02-23709135

中華民國電影攝影協會
地址：台北市吉林路45號4樓
電話：02-5638825
傳眞：02-25111203

中國兩岸影藝協會
地址：台北市八德路1段46號3樓
電話：02-23514689
傳眞：02-23514677

中華民國紀錄片發展協會
地址：台北縣板橋市中山路一段一號6樓
之21
電話：02-29577845
傳眞：02-29577854

中華民國電影創作協會
地址：台北市民生東路5段175號12樓之6
電話：02-87871060
傳眞：02-27654090

台灣影人協會
地址：臺北市南港區重陽路221號8樓
電話：02-27512614
傳眞：02-27857999

台灣電影文化協會
地址：台北市南港路三段50巷18號4樓
電話：02-27857991
傳眞：02-27858303

中華多媒體協會
地址：台北市松德路178之3號5樓
電話：02-27239838
傳眞：02-27239874

台灣數位視訊協會
地址：台北市汀州路4段88號3樓
電話：02-29338260

電影相關網站

國家電影資料館
http://www.ctfa.org.tw/

台灣電影資料庫
http://cinema.nccu.edu.tw/

香港電影世界
http://www.movieworld.com.hk/

戲弄電影網
http://www.sinomovie.com/

KingNet影音台
http://movie.kingnet.com.tw/

電影巴比倫
http://www.ylib.com./movie/index.htm

全球電影學院
http://www.globalfilmschool.com/

法語國家電影研究室
http://www.ncu.edu.tw/~ccpf/ccpf.html

金馬影展
http://www.goldenhorse.org.tw

【劇本】
Simply Scripts
http://www.simplyscripts.com/

Screenwriter Utopia
http://www.screenwritersutopia.com/

Screen Writers Guild of America
http://www.screenwritersguild.com/
Writers Guild of America （WGA）
http://www.wga.org/

Beverly Hills Literary Consultants
http://www.beverlyhillslit.com/

The Writers Store
http://www.writersstore.com/

Screenwriters Online
http://www.screenwriter.com/

各種器材租借資訊

【場景】

台北大眾捷運公司（各線站內場地）
電話：（02）2511-9698　公關組

中影文化城
地址：台北市士林區至善路二段34號
電話：（02）2882-9010
傳真：（02）2881-5322

成功片廠
地址：台北縣泰山鄉中山路二段431巷11
　　　號
電話：（02）2297-6588
傳真：（02）2297-3799

鴻臣片廠
地址：台北縣汐止鎮大同路一段152號
電話：（02）2643-0940~5
傳真：（02）2642-4582

阿榮片廠
地址：台北縣林口鄉太平村23-6號
電話：（02）2602-1670~3
傳真：（02）2602-1674

益豐片廠
地址：台北縣五股鄉民權路55號
電話：（02）2299-1031
傳真：（02）2299-1032

阿其片廠
地址：台北縣三重市後埔街16-7號
電話：（02）2976-6600

傳真：（02）2978-4742

【道具】

亞龍道具器材總匯
電話：（02）2794-3185
傳真：（02）2794-5747

效率道具出租
地址：台北市潮州街 182-1號2樓
電話：（02）2321-6483
公用電話中心
電話：（02）2344-2137
傳真：（02）2394-3807

遠東道具行
地址：台北市撫遠街394巷4號
電話：（02）27696564

【攝影、燈光器材】
力榮影視器材有限公司
電話：（02）23688855
傳真：（02）23688835

欣映攝影器材有限公司
地址：台北市敦化南路一段295巷11號2F
電話：（02）27050555
傳真：（02）27050058

阿榮企業有限公司
地址：台北縣林口鄉太平村23之6號
電話：（02）26021670
傳真：（02）26021675

攝彩電影器材有限公司

地址：台北市內湖區麗山街260巷30號1F
電話：（02）26581042
傳眞：（02）26580982

PANAVISION, Inc.
地址：6219 DeSoto Ave. Woodland Hills,
CA91367
電話：（818）31610002
傳眞：（818）3161107

特殊攝影機運動器材（香港）Cablecam
Moving Shots Aeria Dolly
地址：2/F Penthouse 31 Whndham St. Central
Hong Kong.
電話：（852）29736788
傳眞：（852）29736797

新彩公司
地址：台北市內湖區瑞光路478巷18弄22號6
樓
電話：（02）8797-6123
傳眞：（02）8797-6126

米得企業有限公司
地址：台北市濟南路二段35號
電話：02-2321-9666
傳眞：02-2341-4568

中央電影公司技術中心
電話：02-2882-9010
　　　02-2883-1861
　　　02-8861-4443

國家圖書館出版品預行編目資料

如何拍攝電影（第三版）／李祐寧著 --臺北市：家庭傳媒城邦分公司發
行；2010.09 面：公分.
　面；　公分. --

　ISBN 978-986-120-258-7（平裝）

1. 電影製作　　2. 數位攝影

987.4　　　　　　　　　　　　　　　　　　　　99015149

如何拍攝電影（第三版）：電影企畫製作實戰手冊

作　　　　　者	／李祐寧
責 任 編 輯	／陳玳妮
版　　　　　權	／翁靜如
行 銷 業 務	／甘霖、蘇魯屏
總　編　輯	／楊如玉
總　經　理	／彭之琬
法 律 顧 問	／台英國際商務法律事務所　羅明通律師
出　　　　　版	／商周出版

城邦文化事業股份有限公司
台北市民生東路二段141號4樓
電話：(02) 25007008　　傳眞：(02) 25007759
e-mail:bwp.service@cite.com.tw

發　　　　　行 ／英屬蓋曼群島商家庭傳媒股份有限公司城邦分公司
聯 絡 地 址 ／台北市民生東路二段141號2樓
書虫客服服務專線：02-25007718；25007719
服務時間：週一至週五上午09:30-12:00；下午13:30-17:00
24小時傳眞專線：02-25001990；25001991
劃撥帳號：19863813；戶名：書虫股份有限公司
讀者服務信箱：service@readingclub.com.tw
城邦讀書花園：www.cite.com.tw

香港發行所 ／城邦（香港）出版集團
香港灣仔駱克道193號東超商業中心1樓
E-mail：Ghkcite@biznetvigator.com
電話：(852) 25086231　　傳眞：(852) 25789337

馬新發行所 ／城邦(馬新)出版集團 Cite (M) Sdn. Bhd. (458372 U)
41, Jalan Radin Anum, Bandar Baru Sri Petaling,
57000 Kuala Lumpur, Malaysia. email：citekl@cite.com.tw
電話：(603) 90578822　傳眞：(603) 90576622

封 面 設 計	／李東記
排　　　　　版	／小題大作
印　　　　　刷	／韋懋實業有限公司
總　經　銷	／高見文化行銷股份有限公司　電話：(02)2668-9005
	傳眞：(02)2668-9790　客服專線：0800-055-365

■2010年9月2日初版
■2017年4月19日初版4刷　　　　　　　　　　　　printed in Taiwan
定價／420元